法國繪畫史

Histoire de la peinture française

從文藝復興到世紀末

藝術家 出版社

法國繪畫史

Histoire de la peinture française

從文藝復興到世紀末

著者／高階秀爾

譯者／潘　襎

藝術家 出版社

原著總序

<div align="right">

高階 秀爾
</div>

如果一被問起誰是法國最偉大的文豪、或者民族詩人的話，法國人之間可說必然引起激烈的爭辯。如果在別的國家，當然這不是問題所在。因為，英國的莎士比亞、德國的歌德、義大利的但丁，幾乎都是萬人所公認的偉大作家之故。但是，我們卻不容易想起，足以代表法國的一位作家來。

而這並不是因為沒有適當人選，相反地是偉大的作家太多之故。有人主張十六世紀的拉伯雷（François Rabelais, Ca.1494-1553）才是足以與莎士比亞媲美的最偉大作家，另一人則說，十七世紀的古典主義才是法國文學的黃金時期。但是，提起誰是古典主義當中最偉大的作家時，分別有人會提出高乃依（Pierre Corneille, 1606-1684）、或者拉辛（Jean Racine, 1639-1699）、或者莫里哀（Molière, 1622-1673）才是最偉大作家等相當不一致的意見。但是，另外的人或許會主張，十八世紀的伏爾泰，才是法國最具代表性的作家，或者也有出現十九世紀的雨果（Victor Marie Hugo, 1802-1885）、巴爾札克（Honoré De Balzac, 1799-1850）、司湯達（Stendhal, 1783-1842）的意見。總之，在任何時代法國都出現過偉大作家，讓我們不容易舉出一位足以代表法國的作家來。

相同的情形，在美術世界也是如此。不管怎麼說，大概沒有人持疑，義大利的文藝復興時期是巨匠們的時代。在西班牙、荷蘭，委拉斯蓋茲（Diego Rodriguez De Silvay Velazquez, 1599-1600）、葛雷科（El Greco, 1541-1614）、林布蘭特（Harmensz Van Rijn Rembrandt, 1606-69）、維梅爾（Jan Vermeer, 1632-75）等人所出現的十七世紀，被人們稱之為「黃金時代」。相對於此，德國在杜勒（Albrecht Dürer, 1471-1528）、魯卡斯・克爾阿那赫（Lukas Cranach, 1472-1553）所活躍的十六世紀以後到浪漫主義以前的時代為止，不曾出現過國際性的偉大畫家。英國從霍加斯（William Hogarth, 1697-1764）、根茲巴羅（Thomas Gainsborough, 1727-88）所出現的十八世紀開始，才在歐洲的美術史上大放異彩。相對於此，法國美術史的「黃金時代」，則不容易被決定。安格爾（Jean Auguste Dominique Ingres, 1780-1867）、德拉克洛瓦（Eugène Delacroix, 1798-1863）、柯洛（Jean-Baptiste-Camille

Corot,1796-1875）、米勒（Jean-François Millet,1814-75），以及印象派、後期印象派巨匠所活躍的十九世紀確實是美術的「黃金時代」；但是也有人主張，法國文化擴展到歐洲的最爲洗鍊的洛可可精華所開花結果的十八世紀，才是最足以代表法國的時代，同時，也有人主張普桑（Nicolas Poussin,1594-1665）、克勞德‧洛漢（Claude Lorraine,1600-82）所創造出的古典主義藝術是法國的代表。同樣地，舉一位代表性的畫家當然不易，甚而選擇一個時代，也是不容易的。

總之，我們僅著眼於繪畫史就難以決定法國特別傑出的時代。至少，打從楓丹白露宮的法蘭西斯一世（François I,1494-1547,在位1515-47）的宮廷創造出豔美華麗的世界以來，直到二十世紀的今天，持續了連綿不絕的豐富的創作活動。如果以山脈做比喻的話，法國的繪畫史與其說是一枝獨秀的挺拔高峰，倒不如說如同巍峨綿延的山峰所接續而成的壯大的阿爾卑斯山一般。正因爲這樣，美術之國的法國、藝術之都的巴黎這一印象——而且不只是印象，與此相符合的實體，不知不覺地在近代中建立起來。

法國所具有的以上之特質，到底是如何產生的呢？對於這一疑問，我們可以舉出一些理由來。第一，大概是法國的地理位置。法國人所引以爲傲的「六角形」國土，佔有歐洲正中央的精華地帶。「六角形」的六邊之中，三邊分別面臨地中海、大西洋、北大西洋，其他三面則以庇里牛斯山、阿爾卑斯山、萊茵河爲國界與鄰國相連。在其國土中，有巨大的山地、也有廣大的平原，有逶迤的大河、也有蓊鬱深邃的森林。法國地形的特色是，極具多樣性且相當具備平衡與統一。

第二，展開於歐洲中央的位置，使法國成爲歐洲交通的要衝。不論是義大利的畫家受聘到英國的宮廷，或者是英國的貴族子弟嘗試作大陸旅行，都必須經過法國，至於連接文藝復興時代商業最鼎盛的義大利與尼得蘭也還是法國。甚而，如果我們追溯到中世紀，則參訪西班牙聖地牙哥‧德‧孔波斯特拉（Santiago De Compostela）【註1】的德國巡禮者，也縱貫法國而西行，而由西班牙半島出發的十字軍，也由相同的道路向東挺進。連接歐洲的東與西、南與北的主要交通路線，也都通過法國的國土。無怪乎這樣的地理條件使法國成爲國際上極爲開放的國家，並培育出自由地接受各式各樣外國人的風土。譬如法蘭西斯一世的宮廷，從義大利招聘羅梭（Il Rosso Fiorentino,1494-1540）、普里馬提喬

（Francesco Frimaticcio,1505-70）的同時，也接受克魯也父子（Jean Clouet Ⅱ ,1480/85-1540/1，François Clouet,1520以前-72 ）、海牙的科爾內伊（Corneille De Lyon,Ca.1510-Ca.70）這類的北方畫家。

具備國際性且極為開放的這一現狀，使法國從周圍各國接受各式各樣事物的同時，並非走向極端，而是發展為將多樣事物加以統一的一種安定平衡的感官。接受義大利自我風格主義（Mannerism）的楓丹白露畫派，之所以能不耽於「綺想」，持續保有健康的現實認識的原因，是對佛朗德（Flamand）一地【註2】的寫實主義同時也是採開放態度之故；如同菲力普‧德‧向班尼（Philippe De Champaigne,1602-74）的例子所見一般，北方栩栩如生的寫實表現得以獲致宏偉造型性的原因是，延續了義大利型態的感官傳統。極端的幻想性、奔放不羈的激情與喜好和諧的法國性格扞格不入。當巴洛克的颱風在歐洲颳起的十七世紀裡，只有法國能創造出靜謐嚴整的古典主義藝術的秘密，恐怕是因為以上的原因吧！甚而在喜愛豪奢華麗的路易十四的時代裡，為了羅浮宮東側正面的營造，特別聘請當時君臨歐洲世界的巴洛克巨匠貝尼尼（Gianlorenzo Bernini,1598-1680）前來設計，結果他豔麗的計畫案被拒絕，改採克勞德‧佩羅（Claude Perrault,1613-88）的計畫案，實現了更具節制性效果的正面部分。

追求和諧、統一、節制的法國特質，除了是因為受到國土這種地理條件之影響，也有不少是與生俱有的歷史條件。恐怕法國的地理條件，也使其獲致幸運，而就歷史來看，在歐洲諸國之中，法國是最早跨上近代統一國家的道路。事實上，就文化而言，當處於壓倒性地位的先進國家義大利尚且還分裂為數個城市國家的時代，法國固然有所波折，但已經呈現出一個整合的國家了。與法蘭西斯一世處於敵對的哈布士堡家族，固然相當地強大，然而其國土則過於分散。在這一點上，法國則極受其益。而且，法國其後固然經歷了宗教戰爭的慘禍、革命的動亂，卻依舊持續保有統一的局面。統一國家的持續性，正是使長久歷史的法國文化得以延續的基礎。

在以上這種背景下所培育而成的法國文化，加上安定平衡的感覺作用與持續性的緣故，擁有高度內涵。這種法國文化是不喜華麗的技巧誇示，而喜愛莊重的尺度，不重華美的外觀，而注重充實的內面性。法國文化將人類存在的整體型態加以凝縮而呈現出兼具明晰的理性精神與洗鍊的纖細感性，這種東西乍看下是潛藏

在安靜外觀深處的豐富情感，然而在節制的激情當中卻不乏完美的表現。所謂法國精神中心的「人本主義」，正是以這種成熟的整體的人類理解爲基礎。

在這一點上，繪畫領域也不例外。因爲，繪畫與文學同樣都是最能表現出法國精神的分野。不論從普桑經由大衛到塞尙的嚴格的構成意志當中，或者從克勞德‧洛漢經由華鐸、德拉克洛瓦到雷諾瓦的豐富華麗的抒情性當中，都可以看到對人類存在的一貫關注。甚而對像德拉克洛瓦這種具備極爲激昂的情感與震撼色彩感覺的畫家來說，繪畫不只是感官的喜悅而已。「美麗的繪畫、神秘的力量不僅是訴諸於感覺器官的東西，同時，不知不覺之中使靈魂的所有力量發揮作用，並將其加以擄獲……」德拉克洛瓦的這些話，大概可以作爲多數法國畫家的藝術觀的代辯吧！

十六世紀到十九世紀末的四百年間是這種法國繪畫特色最爲豐富、最爲明顯可見的時代。當然，法國繪畫在此之前，在此之後，也都產生豐碩的成果。但是，在此之前的羅馬樣式、歌德樣式的時代，除了獨立的架上繪畫並非主流的這種實際理由外，不論建築或者是繪畫，在歐洲的整體脈絡中，應該視之爲具備地域特性的藝術，而二十世紀在另一意味中則明顯地成爲廣泛性的國際時期。任何一種情形下，法國繪畫都顯示優越的成就，然而國民特質真正呈現出明晰的面貌是這四百年間的事情。因此，我們探索法國繪畫的歷史之旅，從近代統一國家所開始整備成型的楓丹白露宮開始。

◎原著總序　譯者註

1 .西班牙加利西雅地方的克爾尼縣之都市。因爲10世紀時發現聖地牙哥（使徒大雅可布的西班牙名）之遺骸，成爲中世紀三大聖地之一，使得經由法國，攀越庇里牛斯山的幾條聖地巡禮道路發達起來。大教堂（動工於1078，完成於1125年頃）呈現出巡禮道路上的羅馬樣式聖堂的基本樣式。

2 .原爲一州之名。一般說來，大體爲今天的比利時之地域。十二世紀起，此地的城市已經發展起來，十五世紀時因爲與勃艮第公國（首邑在今天法國東部的第戎）合併，迎向黃金時期。十五世紀起因爲布魯塞爾的衰退，經濟文化中心移到安特衛普，受到義大利的強烈影響，走向文藝復興的時代。廣義的佛朗德畫派在此以後還持續存在，魯本斯是其中一人。文藝復興以前稱之爲「初期佛朗德畫派」。勃艮第公國的歷史、藝術、文化可以參閱荷蘭歷史學家霍伊倩哈（Johan Huizinga, 1872-1945）的『中世之秋』（Herfsttij Middeleeuwen, 1919）。

譯者序

羅馬是歐洲人心目中的「永恆之都」，明確地說，它作為文藝復興的起源地、巴洛克旋風的起點，無一不對近世歐洲的藝術產生決定性的影響。然而，曾幾何時這一角色不知不覺中被「藝術之都」的巴黎所取代，成為被追憶的過去了。法國希望成為歐洲藝術中心的具體企圖，來自於法蘭西雕刻繪畫學院的成立，而真正的具體成果萌芽於新古典主義，開花結果於印象派。在此之前，亦即印象派成立以前的法國藝術，總免不了受到義大利的影響。固然，高乃依、拉辛、莫里哀的戲劇使法國文學如眾星拱月般的璀璨，然而，只要我們看看鄰國英國莎士比亞戲劇的多樣性，甚而義大利文學堅固的傳統性時，我們卻不得不承認法國的文學表現稍嫌僵硬，缺乏民族的獨特風格。其實，法國文學、藝術的主體性（Identity）的建立並非一朝一夕所能夠形成的。特別是本書的主題是繪畫史，而繪畫主體性的建立亦須擺脫義大利傳統的強勢影響力，又須避免流於佛朗德藝術的感官主義，不只如此，又必須在適度採用各國特長之餘，免於自我文化的獨斷性。法國繪畫到底如何建立起來的呢？這一本著作提供您瞭解歐洲繪畫史當中的範例，亦即法國繪畫的發展與成立的過程。它除了提供我們作為過去的回顧之外，也具備展望繪畫本質的整體理念。這本書就如同一把開啟藝術之扉的鑰匙，讓學子、研究者、藝術創作者、甚而藝術愛好者得以進入法國繪畫的堂奧，窺探一國的藝術自體如何建立、一國的藝術精神如何茁壯、一國的美好品味如何普及。

本書作為一本名著，在日本頗受歡迎，五年內再版十次。在這位當代西洋美術史權威的描述下，西洋繪畫史的脈絡歷歷眼前。高階館長的著作等身，研究範圍遠及文藝復興，並且伸展到到近、現代的所有藝術領域。而他著作的特色在於每每是艱澀枯燥的問題，經過他的手就變成條理井然、易懂明晰的趣味雋永之作。書中，作者儘量不以繁重的資料考據影響讀者的閱讀興趣，如有必須，也刻意迴避冗長的論述，譬如有關勒拿兄弟的風格問題、莫內《印象‧日出》的考證也都如此。另一方面作者對時代的敏銳洞悉力處處可見，譬如第二章起的標題簡潔地指出時代的氣氛，如十七世紀路易十四中央集權所顯示的「偉大的世紀」、十八

世紀啟蒙思想家所標榜的理性主義的「人性世紀」、十九世紀前半法國大革命顛覆了傳統的「革命的藝術」，後半期產業革命獲致經濟的繁榮，於是不具傳統品味的中產階級割裂了文藝復興以來傳統，造成了「傳統的終焉」。藝術受到風土影響的觀點，遠在溫克爾曼（J.J.Winckelmann）的『希臘美術模仿論』開頭即明確指出，本書作者將風土層面擴大到政治、經濟、產業、人文上面，由這些層面對法國這一民族的繪畫風格的形成做整體性的考察。開始對民族藝術的樣式史遞演做深入考察的學者還是溫克爾曼，到了本書作者的筆下，表現得更加生動、活潑，更加多樣性。兩百五十年來，西洋美術史學在溫克爾曼所開創的基礎上獲致輝煌的成果。本書作者該博淹貫的學識與飛躍雋永的才思，使譯者深深感受到書中這些成果與作者身上所散發的才情，都來自於能夠充分瞭解他國文化的豐富人文土壤上。在對歐洲的藝術相關著作做了體系且深入介紹的日本，才足以產生如同本書這樣的優秀佳作。在翻譯與十來次的校訂中，常常讓譯者感受到瞭解他國藝術整體的重要性。國人對於他國藝術的理解動機，往往站在實用性的價值取向上，將其視為克服當下疑團的藥餌，於是未經反芻的理解適如未經揀擇的種子，固然它也能落地發芽，卻長成癭瘊佝僂的枝幹，結出苦澀瘦削的果實。這樣捨棄根本的學問的浮誇引進，不僅讓我們嚐到淺見的苦果，也造成我們今天藝術自體性的喪失。再者，在教育體制上，作為高等學府的大學依舊沿襲數十年來的方針，甚而說得露骨些尚且保持著民國初年時的學問引介的粗糙體質。幾十年來，我們對國外藝術資訊的取得變得更為快速、更為直接了，但是說到讓這些知識往下紮根，進而開花結果，還有相當長的一段時間需要我們去努力。文化工作是點點滴滴積累而成的，我們固然不容易立即見到它的成果，然而經由正確的努力，在不知不覺之中它必將會走向更為嶄新的健全局面，則又是我們所應有的信心與期望。

　　本書原本無註釋，所加之註釋是企圖讓它能更增加繪畫史的機能，同時也兼具文化史的有機體性價值。本書儘量將國內少見之資料加以註釋提示，其中，藝術家固然是中心之一，然而我們所陌生的文學家、影響藝術重要發展的人物、歷史事件、藝術相關風格等也一併加以註釋說明。本書原本無作品的原文標題，為了使它更加具備嚴謹度，參照日本三省堂『西洋繪畫作品名辭典』當中的作品標題加以標示。至於圖版則由藝術家出版社在酌量原書的前提下，以更精美清晰的形

式加以穿插印製。

　譯者的專長本在於美學・藝術學，然而不論是對任何歷史課題的探討、或者學理的研究，都不能忽視歷史性的問題。也就是說，歷史現象與學理本質不能割捨任何一種。當然知識分工使得各種領域的專業分化傾向愈趨明顯，然而卻也蘊含了割裂知識、片斷理解的危機。譯者在翻譯此一著作時，除了尊重前人的業績外，也深深地期望各種藝術領域的交相研究能更加鼎盛發展。

　翻譯著作的發行是件十分棘手的事，此書得以出版承蒙藝術家出版社何政廣社長的慨然允諾，以及諸位編輯的辛勤付出。另外日本講談社學術文庫主任池永陽一先生不厭煩地居中協調版權事宜，使得本書才能順利出版，在此對先生的異國友情致上無限謝忱。我國西洋美術的引介已歷數十年，然而譯者還是得忍痛地說，我們還是處於藝術研究的搖籃期，此時名著的介紹能提供我們更多資訊，作為藝術紮根的必要工作。本書是譯者完成『藝術學手冊』後的另一個努力方向。在完成日本碩士學業，準備赴歐攻讀博士學位的繁忙之際，衷心地感謝一直支持我的所有師長、友人、家人。至於繁重的校對工作則感謝陳芬玲小姐的大力幫忙。芬玲小姐深究聲律，並在繪畫上創作不懈，以她對繪畫的體驗相信能使本書更切近原意。謹此一併致謝。

獻詞：

　自從'96年由日本返國後，慎思能夠為國內現階段美學・藝術學盡一己心力的紮根工作，不外是國外名著的翻譯引介。然而，就學養與耐力而言，這一工作不只艱辛、枯索，而不為旁物所擾則為首要。所幸內人媛芊以無比的熱忱，堅毅不移的赤誠支持我這種如蟻撼樹的理想。平日，她除了奔波各地從事幼教、講授日語外，尚需操持家務，並照顧稚齡的暘兒。薪俸固然微薄，對她能以苦為樂的感遇，點滴心頭。翻譯工作如果是知性與感性的再次創獲的話，我願掬誠地以此了然若無的苦澀體驗與我的妻兒分享。

<div align="right">

1997,7/31

於三重　松影書齋

</div>

凡例

1. 本書中姓名、地名之譯音，依據『英漢大辭典』（東華書局）所附之英、法、德、俄、西語譯音表；至於古典拉丁語、古典希臘語，固然涉及長短音，然而依據一字母一發音之原則。只是，既有之人名、地名之譯法，則以『現代法漢辭典』（文橋出版社）所附之「法語姓名表」、「地名表」為基準；然而已經通行於國內之專有名詞，雖然不符合以上之譯音表、或者姓名、地名表，仍依慣例。

2. 原語・原書名如無誤解之慮，則以縮寫標示。（如, Aesthetica 縮寫為 Aes.。）

3. 關於括弧：

 中文場合：

 《》：造形藝術作品之名稱。

 「」：專有名詞、篇名、章名。　　　　『』：書名。

 【 】：為譯者所加之註解；若名詞註解則標於該名詞後，若段落註解則標於標點弧號之後。

 （按：）：譯者所加按語。　　　　（ ）：原作者所加之按語。

 外文場合：

 ‘’：專有名詞、篇名、章名。　　　　“”：書名。

 （ ）：外語引用、出典。

4. 關於記號：

 ？：生歿年不詳，或者尚有爭議處。　　／：生歿年有異說者。

 ＝：等於、相當於。　　　　　　　　≠：不等於、不相當於。

 ＜＞：所引用外文之國別。如＜法＞為法語。

5. 外文刮弧內之西洋人名，依次是（名・姓, 生年-歿年）。然而年代不詳則以「？」表示，年頃則以 ‘ca.’ 標示於年代前。‘A.D.’ 表示紀元前，‘B.D.’ 表示紀元後，兩者皆標示於年代後。如該人為統治者、帝王，則標示統治期間、在位年間。

6. 標示造型藝術名稱之刮弧《》後之（ ）中，依次是（法文名稱, 製作年代, 收藏地或機構）。

目錄

第一章
楓丹白露派的藝術

前言　歷史背景

　　十六世紀的法國，由各式各樣大大小小封建諸侯的聯合體，漸漸地蛻變到以王權為中心的近代中央集權國家。這一時代的美術領域裡，也是繼承義大利文藝復興，形成真正可以稱為「法國式」的豔麗優雅的樣式。這一樣式跨越了國境，影響到歐洲諸國。昔時中世紀的「巴黎島」（île-De-France）【註1】所產生的歌德樣式，固然也直接拓展到歐洲，而即使這一樣式就明晰的理性精神與和諧的感覺而言，也還是法國式的，然而它的基礎卻是普遍性的天主教信仰，這意味著它可以說是法國樣式以外的西歐樣式。相對於此，法蘭西斯一世的宮廷所盛開的楓丹白露派的花朵，就像是這一時期法國從不斷的國際政治的抗爭當中，塑造出統一國家的明確輪廓一般，在國際性自我風格主義的潮流當中，獲得清楚顯現出國民特質的特殊樣式與豐碩成果。爾後，延續著長達四百年以上的法國美術的光榮基礎，不論是政治或者是藝術，正是這一時期所建立起來的。

　　此事，如果就以下的事實來看的話，或許令人覺得幾乎難以置信。亦即，十六世紀法國前半期，延續了義大利半島的戰役，以及對抗漸漸強大的哈布士堡體制，特別是它和可說是法蘭西斯一世的宿敵卡爾五世的數度戰爭與外交折衝，其次在後半期裡，以聖・巴爾泰萊米大屠殺（Massacre De La Saint-Barthélemy）【註2】所代表的悽慘的宗教戰爭等，不論內外都是多事多難的時代。確實，記年體上說，這一時代是法國史上最為血腥的時代之一。然而，就產生既優雅且清冷的官能性楓丹白露女神們的背景而言，或許令人感到並不恰當。但是，固然如此，楓丹白露派的成立與展開，與這樣的政治、社會狀況密切地結合在一起。法國在內外戰亂頻仍中，終於邁向十七世紀絕對王政的統一國家，如果不是這樣的話，也沒有楓丹白露派所盛開的華麗花朵吧！從這樣複雜的歷史情況中，我們如果特別指出對法國美術發展的貢獻要因，暫且我們必須指出以下三點。

　　第一是宮廷的急速發展。這種發展不一定只是國王的華麗品味與權勢炫耀。當然，作為強化王權的可視象徵的豪華宮廷，對於以中央集權化為目標的國王而言，或許極為有效。但是，同時為了漸次消滅獨立的封建領主所保有的勢力，將

其改編為從屬於國王的宮廷貴族，也是必須的建設。事實上，在此不久前，就實質而言，即使國王充其量不過是封建諸侯的盟主而已。如果我們從法國史的進程來看的話，瓦羅亞王朝（Valois, 1328-1589）【註3】的歷史性角色，可以說是透過強化王權，將貴族從盟友降格為臣屬，為日後邁向波旁王朝的絕對主義體制作準備。

　　繼路易十二世（在位1498-1515）後的法蘭西斯一世以最旺盛的精力，巧妙地實現了王權的擴張。經由國王任命地方官員的權力擴大、依據1515年政教條約確保作為國王褒賞的主教及修道院長的任命權、並且透過懲罰及交易以增加王室的直轄地等各種手段，領主貴族漸次地被剝奪實權，臣屬於王權之下。另一方面，隨著都市的發達，初次擁有經濟力量的富裕市民，依其財力獲致官職，進而使其世襲化，因此發展為一步登天的「法衣貴族」（Noblesse de Robe）【註4】。這些新興的法衣貴族與被去勢的武人貴族，在王權的支配下，轉變成由華麗的衣裳與矯飾的社交禮儀所裝飾的官僚貴族。宮廷成為吸收由此所出現的眾多貴族組織，同時也成為包括皇室一族在內的宮廷人士的生活場所。正是這一原因，建立起了楓丹白露、羅浮、蒂伊勒蕾（Tuilerei）、以及凡爾賽等一座又一座的宮殿。而且，當然這些宮殿不僅提供了建築家、裝飾家多采多姿的活動場所，對畫家、雕刻家們也是如此。

　　帶來藝術繁榮的第二個原因，是由第一點原因所形成的新政治中心的宮廷主人國王及其家族當中，擁有很多藝術的愛好者並積極地進行藝術保護政策。大家都知道，以情感豐富而聞名的法蘭西斯一世也是極為寬大的藝術保護者。他提供雷奧納多·達文西最後的棲身地，為了楓丹白露宮的營造，招聘羅梭、普里馬提喬。在楓丹白露宮的入浴之廳，張掛著以達文西的《蒙娜麗莎》、《聖安娜與聖母子》、拉菲爾的《聖母子與洗禮者約翰》為首，以及安德利亞·德爾·沙托（Andrea del Sarto, 1486-1531）、謝巴斯提亞諾·德爾·比歐姆伯（Sebastiano del Piombo, ca.1485-1547）等眾多傑作。眾所周知地，法蘭西斯一世的姊姊納華爾公爵妃子瑪格麗特（Marguerite de Navarre），不僅是位傳奇故事的作家，同時也樂於與詩人交遊。

　　繼法蘭西斯一世即位的亨利二世（在位1547-1559），不論在政治或者是藝術保護上，都繼承乃父法蘭西斯一世的政策。但真正具有影響力者，與其說是亨利

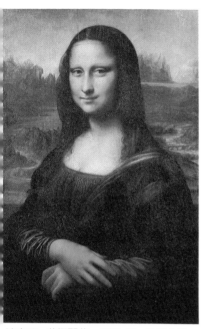

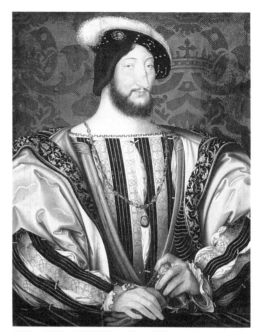

達文西　蒙娜麗莎　1503-06　油畫木板
77×53cm　羅浮宮藏

傳尚・格葉　法蘭西斯一世　1530　木板
96×74cm　羅浮宮藏

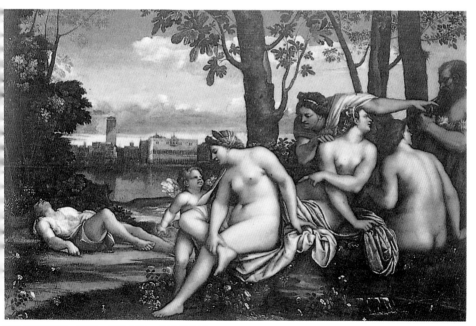

謝巴斯提亞諾・德爾・比歐姆伯　阿特尼斯之死　1512　油畫畫布　189×285cm　翡冷翠烏費茲美術館

二世，倒不如說是處處比國王更握有實權的寵妃迪阿納・德・普瓦蒂埃（Diane de Poitiers）或許才更正確些。然而對藝術而言，這卻更加適宜了。

繼亨利二世以後，短命的法蘭西斯二世（在位1559-1560）、粗暴的查理九世（在位1560-1574）、文學與芭蕾的愛好者並且是幾近神經異常的亨利三世（在位1574-1589）等三名兄弟相繼登上王位，然而此一時期的政治實權，一直都是在這三位國王的母后卡特莉尼・德・美迪西斯（Catherine De Médicis,1519-1589）的手中。她雖然毫不留情地迫害新教徒而留下歷史上的惡名，然而終究不愧是（義大利）美迪其家的女兒，不失對藝術的喜好。但是，她對藝術的興趣，相反地轉向佛朗德式精細的肖像畫、獎牌、纖細畫（Miniature,＜法＞）。她作為一位宮廷的實權者，能夠對藝術採取寬大的保護措施，讓人印象深刻。據說，在她死後的財產清單上，包括了129件的掛毯（Tapisserie,＜法＞）、476件的繪畫、及其他多數的工藝品。

亨利三世去世後，新教徒的納華爾王亨利，以亨利四世（在位1589-1610）之稱號登場，他以改信天主教這種絕妙的政治手腕，使宗教戰爭顯著地沈靜下來；從法蘭西斯一世到亨利四世之間，除了是內戰動亂的時代以外，宮廷不只是政治的中心，同時也是藝術文化的中心。

第三，形成統一國家的同時，我們也不可忽視嶄新的國民情感的萌芽。對於文化先進國義大利的憧憬，固然依舊強烈，相同地對於本國文化傳統的依戀與自信，卻也漸次地增強。這一情形在以言語為媒介的文藝領域裡，特別顯著。使法語表現力更加豐富的拉伯雷是出現在法蘭西斯一世的統治下，而以沙龍為中心的七星詩社（La Pléiade）【註5】詩人們，則活躍於亨利四世的時代。其中之一的杜貝萊，於1549年發表『法蘭西語的保護與發揚』，從事出版業而相當活躍的亨利・埃蒂安納（Henri Estienne, 1531-98）在1579年刊行『關於法蘭西語的優秀』。同時也是優秀法律家的埃蒂安納・帕基埃（Estienne Pasquier）的全十卷巨著『法蘭西考』，不僅對語言，同時也是對風俗、習慣、文學等其他所有法蘭西傳統的考察與擁護。這種帕基埃、博杜安（Baudouin）、迪穆蘭（Charles Dumoulin, 1500-66）等法學家們對法蘭西社會、風俗的再次審視，以及基於此種審視所獲致的新法學體系的整備，也可說是同一國民意識的覺醒吧！楓丹白露派藝術就是誕生在這樣的歷史環境下。

1. 從義大利到法蘭西

● 三位義大利人

1494年查理八世（在位1483-1498）的軍隊侵入拿波里時，也開啟法國美術史的嶄新一頁。這是因為，法國人對義大利文藝復興的光輝成果感到驚嘆，爭相引介這一文化先進國的文化之故。據說，查理八世從拿波里帶回二十二位匠人。繼之，路易十二世在幾次義大利征戰之暇，也帶回了許多的裝飾品、工藝品、甚而一些藝術作品。現存羅浮宮美術館的達文西《岩窟內的聖母》，一般認為是路易十二世在米蘭所獲得的。

但是，對義大利美術作品的蒐集傾注最高熱忱的是法蘭西斯一世。繼招聘達文西之後，他也試圖招聘米開朗基羅。這一嘗試固然不了了之，然而他的宮廷大門，一直都為義大利的著名藝術家大大地敞開著。在其宮廷所敦聘的藝術家當中有沙托、雕刻家邊便烏托・契里尼（Benvenuto Cellini, 1500-71）、建築家塞爾里奧（Sebastiano Serlio, 1475-1554）等人。

1530年派遣到佛羅倫斯的法國大使拉札爾・德・貝夫（Lazare De Baif），經由詩人批評家皮埃特羅・阿勒蒂諾（Pietro Aretino）的介紹，成功地將喬凡尼・巴提斯達・狄・亞可布，通稱為羅梭（1494-1540），送入法蘭西斯一世的宮廷。羅梭與彭多莫同樣屬於佛羅倫斯自我風格主義的最初世代，曾在羅馬從事創作，在卡爾五世（在位1519-1556）軍隊的「羅馬掠奪」（1525年）以後離開羅馬，棲身於佛羅倫斯。法蘭西斯一世高興地迎接他，任命他為王室御用畫家，將營造中的楓丹白露宮裝飾委任於他，同時也任命他為聖・夏貝爾教堂參議員，供給他比任何藝術家都要高的400列佛的年俸。

接著則是畫家法蘭契斯可・普里馬提喬（Francesco Primaticcio, 1504-1570）在1532年應國王的招聘來到法國；他出身於波羅尼，在曼圖泛的喬里奧・羅馬諾（Giulio Romano）手下工作。他來到法國後，成為羅梭的協助者，精力旺盛地活躍於宮殿的裝飾活動，1540年羅梭死後，他名符其實地成為中心人物，指揮眾多的協助者，完成大量的裝飾工作。正因為比起羅梭滯留法國的時間還要長，他不只工作數量相當多，對往後的法國美術也影響頗大。楓丹白露派的主調

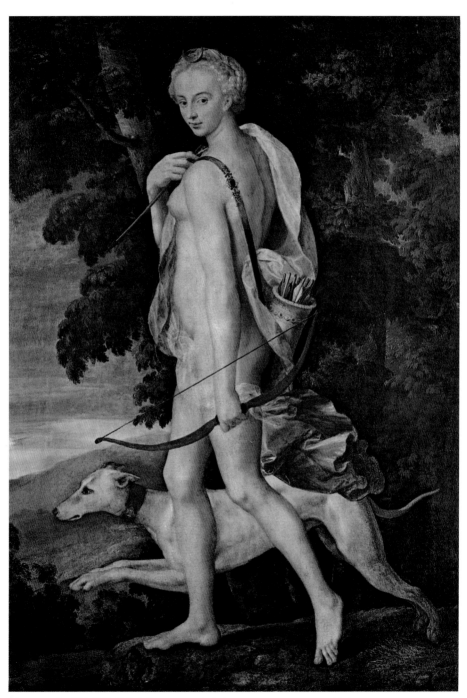

楓丹白露派　獵人裝扮的戴安娜　1550　油畫畫布　191×132cm　羅浮宮藏

尼可洛・德爾・阿巴得　艾莉迪格與亞里斯戴奧斯　1560-70　油畫畫布　188×236cm　倫敦國家畫廊

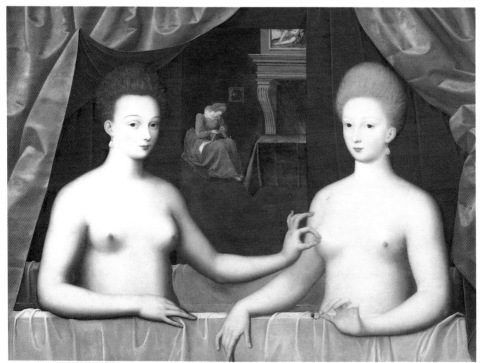

楓丹白露派　澡盆內的兩位貴夫人　1595　木板　96×125cm　羅浮宮藏

音，可以說是決定於「法蘭西斯一世之廳」上羅梭的華麗戲劇性、以及延續以上且更爲優豔更爲洗鍊的普里馬提喬的清冷官能性。雖然，他與羅梭競賽之作的「波莫納的巴威利昂」、「入浴之廳」、「尤里西斯之廳」等重要作品群現已不存，只留下他所創作的素描、版畫。但是，最近修復的「舞蹈之廳」、「埃坦布夫人之廳」、「黃金之門」等優美的裝飾，足以充分地看到他的特質。再者，我們也不能忘記，在1540年以後，他應國王之命幾次赴義大利蒐集王室典藏品。

第三位重要的畫家是1552年應亨利二世的聘請來到法國的尼可洛‧德爾‧阿巴得（Niccolò Dell'Abbate,Ca.1512-Ca.71）。他出身於摩德拿，因爲在波隆那時即是眾所周知的優秀的濕壁畫畫家，大概是受到普里馬提喬的推薦來到法國，之後成爲普里馬提喬最重要的協助者而活躍於畫壇，並且也留下許多獨自完成的裝飾計畫及繪畫作品。他原本就是富有豐富想像力的色彩畫家，並且精於濕壁畫的技術，所以是宮廷裝飾的最恰當人才。但是他並不只是蹈襲前人之路而已，特別是不論裝飾或者繪畫作品上，不同於人物主題壓倒性地佔有主要角色的常見樣式，誠如《普諾瑟皮娜的劫持》（Ratto di Proserpina,ca.1560年，羅浮宮美術館）所見一般，儘量地將大量的風景取入畫面中，驅使精妙的細微變化而表現出幻想的寬廣空間，同時經由人物的戲劇性動作與巧妙的構圖，成功地引起人們對故事的興趣，在這一點上可以印證他的獨創性。他在普里馬提喬死後，繼承其位置，被委任爲裝飾活動總指揮，只是還來不及展開充分的活動，大約在一年後即去世了。

● 南北的邂逅

來到楓丹白露的，當然不只這三位義大利人。拉菲爾的弟子，昔時也曾被懷疑爲羅浮宮美術館《獵人裝扮的戴安娜》的作者路卡‧便尼（Luca Penni,Ca.1500-1556），與羅梭差不多時候來到法國，我們知道他曾協助「法蘭西斯一世之廳」的裝飾工作。但是，羅梭死後，大概因爲普里馬提喬的關係而被疏遠。他的名字也就從楓丹白露的紀錄中消失了。只是，此後他活躍於古典主義傾向強烈的肖像畫、宗教畫等領域當中，爾後去世於巴黎。此外，尼可洛‧德爾‧阿巴得的兒子在乃父去世後繼承其位，而被任命爲繪畫總監督的朱里奧‧卡密洛‧德爾‧阿巴得（Giulio Camillo Dell'Abbate, ?-1582以後）、被認爲與

普里馬提喬極為熟悉的魯吉洛・德・魯吉利（Rugiero De'ruggieri，？-1596），進而連其經歷與作品都不知道的畫家們的名字，都還留在楓丹白露宮的支付紀錄上。

值得玩味的是，這些羅梭、普里馬提喬的眾多協助者，或者宮殿裝飾的關係者當中，除了義大利人、法國人以外，也有雷奧納多・蒂里（Leonard Thiry,ca.1500-1550）、稍後的泰奧多爾・凡・蒂爾當（Théodoor Van Thulden,1606-1669）等佛朗德的畫家們。蒂里除了從事「法蘭西斯一世之廳」、「黃金之門」的裝飾為人所知以外，詳細的事情則不清楚，而描繪「尤里西斯之廳」裝飾版畫系列的凡・蒂爾當，應該是魯本斯的弟子，早已活躍於安特衛普，由此可以說明當時的法國不僅與義大利，同時與北方世界也具有密切的關係。事實上，在法蘭西斯一世、亨利二世時代的宮廷活躍著諸如尚・克魯也（Jean Clouet,Ca.1480-1541）與法蘭斯瓦・克魯也（François Clouet,ca.1510？-1572）父子、及被稱為「海牙的科爾內伊」的科爾內伊・德・里昂（Corneille de Lyon,ca.1500-1574）這般原本是北方出身的畫家。而且，既豪華同時又不失心理洞察與易於親近的尚・克魯也的《法蘭西斯一世》（François Ⅰ,Roi de France，ca.1525年）的肖像、法蘭斯瓦・克魯也《伊麗莎白・德・特利修的肖像》（Elisabeth d'Autriche，1571年，與上述作品同為羅浮宮美術館）等一連串宮廷肖像畫中所看見的細膩觀察力與踏實的日常性，在安定的法國繪畫的現實感覺中，可以說對容易流於無盡「綺想」的義大利自我風格主義的壓倒性影響發揮決定性的角色。也正是這一原因，以羅浮宮的《獵人裝扮的戴安娜》、《澡盆內的兩位貴夫人》為首的這一時期的多數「化妝婦人」的「裝飾肖像畫」，即使有時暗示著矯飾的冷淡、或者暗示著赤裸裸的官能性，然而卻絕不會給人以不健康的印象。法蘭斯瓦・克魯也的《水浴的戴安娜》（Bain de Diane，ca.1550-60年，羅浮宮美術館）等主題，顯然是楓丹白露派的作品，頭部與身體一經比較，人體比例顯得異常地小，這也讓我們想起普里馬提喬的影響，同時人物配置上所見到日常風俗化的要素、背景上的風景，甚而有時稍顯生硬的裸婦的肉體表現，也明顯地可以窺見屬於佛朗德寫實主義。楓丹白露派確實是義大利自我風格主義所生的小孩，然而終究在法國的土壤下被養育成人。

2.楓丹白露派的展開

● 法國的感性 ·

　以羅梭與普里馬提喬爲中心所進行的楓丹白露宮裝飾活動的成果，身爲協助者而直接參與裝飾工作的畫家當然影響了法國的繪畫，除了這些人之外，透過具有某種關係的畫家們，跳出了宮廷的框架，也影響到法國繪畫。楓丹白露派這一稱呼，不只單單指宮廷的裝飾者們，也包括在其周遭受到羅梭、普里馬提喬所帶來的新的美學影響的一群法國畫家們。法蘭斯瓦・克魯也就是其中之一人。可以說是法國最初的完全裸女像的《夏娃・普莉瑪・龐多拉》（Eva Prima Pandora,ca.1550年，羅浮宮美術館）的作者尙・庫桑（Jean Cousin,ca.1490-ca.1560），也可以算是其中一人。瓦薩利曾舉出身爲透視法大家庫桑的名字，在女性裸體像上，顯然地他學習很多義大利的作品。他所描繪的女性像，不論是具備複雜圖像學的《夏娃・普莉瑪・龐多拉》，或者深受羅梭影響的蒙貝里埃的

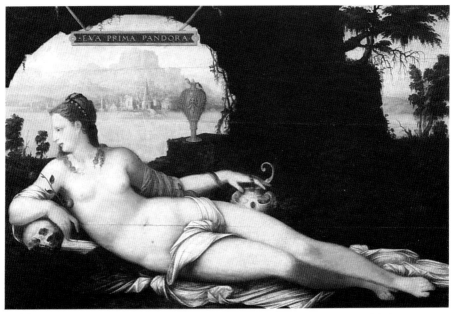

尙・庫桑（父）　夏娃・普莉瑪・龐多拉　ca.1550　木板　97.5×150cm　羅浮宮藏

24

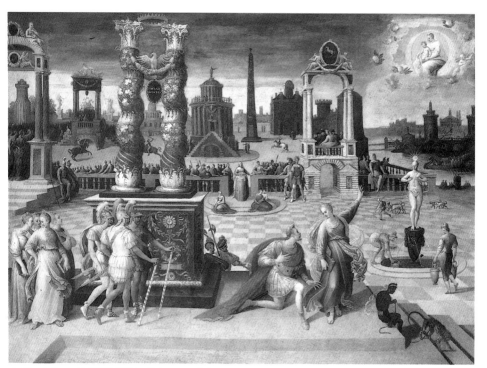

安端·卡隆　女巫師提伯爾　1575-80　油畫　125×170cm　羅浮宮藏

《慈愛》（Charité），即使手上拿著各種道具，不論如何都具備了馬上使觀賞者理解到一位裸女像的強烈存在感。我們大概可以從上面解讀到，法國特有的人本主義的現實感覺。

與庫桑極為接近的是被懷疑為《弗洛拉（Flora）的勝利》（維倩薩，卡內拉·德·沙拉詩可·收藏）、《富饒的寓意》（學院美術館）的「弗洛拉的畫家」。關於這位呈現出極為洗鍊的纖細裝飾感覺的軼名畫家的真正身分，曾經有吉利歐·卡密洛·迪拉巴狄、魯吉洛·德·魯吉利、或者是庫桑本人或其兒子等種種推測，真實的情形則有待今後的研究。或許，我們也可以認為「弗洛拉的畫家」不止一個人。不論如何，我們或許可以確定其樣式是由宮廷裝飾所派生，並將其更加地洗鍊化。

尼可拉·貝蘭（Nicolas Belin,1490/95,1569）的《神格化的法蘭西斯一世》（巴黎，國立圖書館）是歌頌國王法蘭西斯一世的作品，圖中的法蘭西斯一世集合密涅娃（按：Minerva，羅馬司智慧、藝術、發明、武藝之女神）、瑪斯

（按：Mars，羅馬的戰神）、戴安娜（按：Diana，森林女神，動物之守護神）、普賽克（按：Psyche，人類靈魂之化身）、墨丘利（按：Mercurius，商業之神）等古代各種神祇的美德於一身；有時此一作品也充分地顯示出當時的宮廷繪畫喜愛近乎好弄玄虛的（Pedantic）複雜比喻、寓意、文學隱喻。在「法蘭西斯一世之廳」的裝飾內容，也可以窺見同樣的知性、好弄玄虛的品味。最能代表楓丹白露派此一傾向的是，與文人朋友也密切交往的波威出身的畫家安端・卡隆（Antoine Caron,ca.1537-1599）。他的《後三巨頭政治下的屠殺》（Massacre des Triumvirat，1566年）、《女巫師提伯爾（Tibur）》（Empereur Auguste et Sibylle de Tibur，1575-ca.80年，兩者皆為羅浮宮美術館），巧妙地將複雜的建築物背景與多數的登場人物加以組合，畫面上兩三層地納入古代傳說、歷史故事、與寓意意味，甚而也對他生活中的政治與社會狀況加以暗示；從他的作品特徵中可以極為清楚地看到，迷宮般的複雜的畫面構成與多層次的內容相互呼應。

● 第二楓丹白露派

宗教戰爭終於平息的十六世紀末到十七世紀初，在亨利四世的宮廷裝飾事業上，出現了一群新一代的畫家。可以作為代表人物的，有極具個性並擁有特異才能，然而剛過四十歲就去世的圖森・迪布勒伊（Toussaint Dubreuil,ca.1561-1602），以及安特衛普出身、被任命為王妃御用畫家的昂布魯瓦茲・杜布瓦（Ambroise Dubois,1543-1614），還有迪布勒伊死後成為亨利四世王室御用畫家的馬丹・弗雷米埃（Martin Freminet,1567-1619）等人。一般而言，他們被稱為「第二楓丹白露派」，事實上他們每一個人固然都擁有相當不同的個性，然而都受到普里馬提喬、尼可洛・德爾・阿巴得的強烈影響，而且終於呈現出一己的風貌為法國的宮廷進行各種裝飾活動，在這一點上，相當適宜稱之為楓丹白露派的後繼者。

但是，同時我們當然也可以看到新的變化。如果說昔時的楓丹白露派是義大利人的主導型，而這種第二楓丹白露派，可以說北方，特別是佛朗德的影響十分強烈。這是因為，除了具備踏實的現實感官的法國宮廷品味以外，同時亨利四世的寬容政策，引來許多為了逃避宗教迫害的畫家從北方來到法國之故。再者，以羅

梭、普里馬提喬為中心的半世紀前的楓丹白露派的主題，完全喜歡取擇希臘神話、古代歷史等，相對於此，第二楓丹白露派則在這些主題外，進一步採取塔梭（Torquato Tasso,1544-95）【**註6**】、阿里歐斯特（Lodovico Ariosto,1474-1533）【**註7**】等傳奇故事的世界，同時不論在畫面的構成或者是人物與空間的關係上，都呈現出更加複雜的統一性特色。不論在室內情景或者戶外場面上，人物與背景個個保持獨立的秩序之同時，呈現出相互間的有機性結合。總之，在他們的作品上，更為強烈地發揮法國式的秩序與構成感覺，在這一意味裡，早已預告了十七世紀的古典主義。譬如，迪布勒伊的《古式的犧牲儀式》（ca.1602年，羅浮宮美術館）、《婦人的醒來與化妝》（ca.1602年,羅浮宮美術館）等，應可以說是很好的例子。

第二楓丹白露派當中，剛過四十歲不久即去世的迪布勒伊恐怕是最為才華洋溢的一人吧！只是，在他短短的生涯中，除了楓丹白露、羅浮宮、聖—熱爾曼—昂—拉伊城（Saint-Cermain-en-Laye）等地的裝飾活動的一些斷片以外，幾乎沒有什麼作品留下來，現存作品不多。但是，這些殘存的些許作品與出色的線描，從充滿嚴謹構成與戲劇性緊張感的人物配置上，特別可以看出優秀的感性，與其熟練的線描等，有時甚而也讓我們想起普桑來。

在迪布勒伊突然死後，成為楓丹白露宮裝飾的負責人是杜布瓦。他承繼普里馬提喬的樣式，在楓丹白露、羅浮宮展開多采多姿的活動，同時這些地方也可以看到諸如巴托洛米奧斯·史普朗赫爾（Bortholomeus Spranger,1546-1611）、亨利克·果爾裘斯（Hendrick Goltzius,1556-1617）等北方畫家的影響。另一方面，在羅馬、佛羅倫斯學習，受到米開朗基羅、卡拉瓦喬影響的弗雷米埃，特別在楓丹白露宮多利尼特禮拜堂的裝飾上，可以看到健壯的人體表現與大膽構成的不朽成果。

3. 新感性的誕生

● 獨創性的裝飾體系

　　第一與第二楓丹白露派加起來前後長達四分之三世紀，它們除了為我們留下昔時宮廷的華麗回憶以外，到底在美術史上留下什麼遺產呢？

　　作為楓丹白露派的歷史成就，首先我們必須舉出的大概是新裝飾體系的創造吧！這是在羅梭所指揮的「法蘭西斯一世之廳」上首先確立，繼續經由普里馬提喬在「舞蹈之廳」、「埃坦布夫人之廳」上所發展起來的；濕壁畫與石膏雕刻所組合而成的嶄新的裝飾方式，是至此所未曾見過的優雅華麗的作品。譬如，「法蘭西斯一世之廳」作為一座建築物，不過是沒有任何特別奇特的長方形式樣的大廳而已，然而卻表現出卓越的構思。亦即，其南北長邊的壁面，連窗戶包含在內，各分成七個樑間，在希貝克‧德‧卡爾皮（Scibec de Carpi）的出色木雕所裝飾的壁板上配合著使用石膏雕刻所框住的寓意內容的主題，建築、雕刻、繪畫各自保持獨立性之同時，形成整體結合為一的室內裝飾。木質的壁板部分，不同於生硬的大理石牆壁，而賦予溫馨的日常般的寧靜感。這一壁面上，不只擁有歌頌法蘭西斯一世燦爛的高度知性的寓意內容，同時並透過運用各種建築主題、雕像所裝飾的框邊花飾加以強調，使人獲致柔和感。同樣地用建築、雕刻主題加以區分的廣闊壁面，在其框框中描繪著擁有故事主題的繪畫。這種裝飾方式，在西斯汀禮拜堂的天井畫上已經被米開朗基羅所嘗試過，羅梭恐怕從上面獲得啟示；米開朗基羅使用接近幻視手法描繪邊框，羅梭則將這種裝飾改為實際的石膏雕刻，而他的優秀創意就在於此。而且，這種雕刻裝飾，奔放自在地將圓柱、半圓柱、挑簷（Corniche，＜法＞）、小祭壇等建築主題、以及優雅伸展的女性像、健壯的半人半獸像、幼兒小像、海爾梅斯頭像柱（Hermès，＜法＞）、面具、裝飾花朵、水果、圓形雕飾（Médaillon，＜法＞）、野獸頭部等等主題加以組合起來，給人以洋溢著豐富與華麗的印象。特別是幾乎所有部分都使用稱之為「皮繩裝飾」這種卷紙狀主題，不只變換為各種型態，同時也如同楓丹白露派的標誌一般處處可見。這種獨創性的裝飾樣式，經由許多版畫，流傳到歐洲各地，此後長期被作為裝飾的範例。

● 洗鍊的官能性

　　楓丹白露派的第二重要成就是融合義大利自我風格主義的綺想與佛朗德寫實的觀察，創造出既優雅且踏實，既華麗又易於親近，有時富有幾近幻想的想像力同時卻又不失安定現實感的獨特樣式。我們也可以簡單地說，這是兼具優雅與尺度、洗鍊與節制的「法國式」特色。法國正好處於義大利與佛朗德中間，具備得天獨厚的不論從南或北都可以引入新事物的有利條件。也可以說，因為這樣子，法國擔負了實現和諧與平衡的最適當角色。

　　不用說，楓丹白露派完全是在義大利的壓倒性影響下誕生的，在某種意義上，甚而也可以說是義大利自我風格主義的一個支派。然而，相對於無止境地奔向脫離現實綺想的義大利想像力，這流派卻一直發揮著不失與現實事物結合的健全平衡感覺。譬如，《獵人裝扮的戴安娜》那種流暢修長的人體比例，顯然是義大利式的，然而在上面可以看到的健康的自然度、以及與風景背景的和諧所獲致的構成，說明了「法國式」感性的誕生。同樣的情形，也可用以說明關於尼可洛·德爾·阿巴得、法蘭斯瓦·克魯也的風景表現。另一方面，屬於佛朗德畫派的肖像畫上，誠如克魯也的《法蘭西斯一世》肖像上所見一般，透過洗鍊活潑的裝飾性，近乎嚴整的細膩的寫實表現，被加以柔和化。楓丹白露派，可說尚且還處於法國國民樣式的萌芽狀態，然而卻已清楚地預告通往其國民樣式的道路了。

　　而且最後，只要一提起楓丹白露派的話，不論誰在腦中都會馬上浮現的豔麗優雅、並且充滿著清冷官能性的新女性美。楓丹白露派的女性像，不像波提且利的維納斯一般是被理想化的，也不像佛羅倫斯派女神一般的豐滿，而是好像在虛構的精巧中所浮現出的不可思議的魅力。這些女性像，也可說開啓西歐感受性歷史的嶄新一頁。《莎比娜·波貝雅》（日內瓦，美術史博物館）的嬌媚姿勢、《澡盆的兩位貴夫人》的大膽官能性之所以不斷被模仿，顯示出這種嶄新的女性美廣泛被接受的原因。特別是具備許多變化的「化妝女性」的一連串作品，離開了寓意、象徵的意味，只是為了極端地創造出洗鍊的人工美，表現出透過化妝試圖歌頌女性美的感受性。不久，這正是預告了，經由洛可可的洗鍊、優雅連接起波德萊爾「化妝禮讚」的法蘭西審美意識的誕生。

◎第一章　譯者註

1. 巴黎聖母院所在地之塞納河中的島嶼。

2. 法國胡格諾戰爭中最激烈，發生於聖‧巴爾泰萊米的新教徒屠殺事件。卡特莉尼‧德‧美迪西斯為了從新舊兩教的平衡謀求皇室安全，懼怕新教徒的抬頭，與舊教徒的領袖基斯公爵共謀，計畫撲滅新教徒。正在這一時候，新教徒為了參加新教徒的波旁家亨利（以後的亨利四世）與瑪格莉特‧德‧華羅亞的婚禮，集聚巴黎。1572年8月22日，新教徒的首領柯里被狙擊負傷，從23日晚上到24日清晨有計畫地屠殺新教徒行動展開，於是蔓延全國，巴黎死者三千，全國總數達數萬人。這一事件以後，胡格諾戰爭變得更為複雜。

3. 法國的王室。這一王室總共分為三支。①直系瓦羅亞王朝（Valois Directs, 1328-1498；從菲力普六世到查理八世）。②瓦羅亞‧奧爾良（Valois Orléans, 1498-1515；路易十二世）。③瓦羅亞‧昂古萊姆（Valois-angoulême, 1515-89；法蘭西斯一世到亨利三世）。這一時代的法國經歷百年戰爭、義大利戰爭、法國文藝復興、胡格諾戰爭等重大事件，相當於從中世紀到近世的時期。

4. 法國中央集權體制下的官僚貴族。主要是指位列貴族而從事審判職務的高級官僚，所以也稱之為法官貴族。中央政府為了壓制封建諸侯，任命中產階級出身者為官吏；在法國特別是與高等法院相關的高官，都是錄用中產階級出身者。他們用金錢買官，同時經由這種官職晉身為貴族，成為特權階級。最初他們與貴族對立，然而到了十八世紀時卻與封建貴族聯合起來反抗王權，這就是法國大革命的導火線。

5. 以龍沙（Pierre de Ronsard, 1524-1585）、杜貝萊（Joachim Du Bellay, 1522-1560）、左台爾（Etienne Jodelle, 1532-1573）、狄亞爾（Pontus de Tyard, 1521-1605）、巴依夫（Jean-Antoine de Baïf, 1532-1589）、貝羅（Rémi Belleau, 1527/8-1577）、多拉（Jean Dorat, 1508-1588）七位詩人所組成的詩社。1549年由杜貝萊執筆，發表「法蘭西語的保衛與發揚」宣言反對用拉丁文創作，主張創造性地接受古希臘、羅馬的文化遺產，以法蘭西語創作民族新詩，並吸收民間口語與新詞。

6. 義大利巴洛克時期最偉大的詩人。服職於菲拉拉的樞機卿路易吉（Luigi d'Este），因發瘋而被關入地牢，脫走後放浪各地，過著波瀾萬狀的生活。著有牧歌劇『亞明德』（Aminta, 1573）、敘事詩『耶路撒冷的解放』（Gerusalemme liberata, 1580）。

7. 義大利詩人。服職於耶斯特家樞機卿伊波利特一世（Ippolito I），以將校與外交官之身分，相當活躍。代表作有『憤怒的歐爾蘭特』（Orlamdo furioso, 1516），另有仿賀拉修斯風格的七篇諷刺詩、五篇喜劇 'Cassaria'、'Suppositi'、'Negromante'、'Lena'、'Scolastica' 等作品。

第二章
十七世紀的法國繪畫

前言　偉大的世紀

　　法國人現在尙且還懷著高度的驕傲與些許的鄉愁，稱十七世紀爲「偉大的世紀」。這是因爲，本世紀法國在太陽王路易十四強而有力的中央集權統治下，握有凌駕其他歐洲諸國的政治主導權，同時不論在藝術或者文化上，也使法國榮光照耀史冊的多位優秀人物在此時登上了歷史舞臺，建築起持續至今的法國文化的基礎。

　　事實上，文學領域裡代表法國古典主義戲劇的三位詩人高乃依、拉辛、莫里哀出現於這一時期。『寓言』（Fables，第一集，第1-6卷，1668年）的詩人拉‧封丹（Jean de La Fontaine,1621-95）、『品格論』（Les Caractères）的道德主義者拉‧布呂耶爾（La Bruyère,1645-96）、『詩學』（L'Art Poétique ,1674年）的古典主義理論家布瓦洛（Nicolas Boileau,1636-1711），卓越的辯論家波舒哀（Jacques Bénigne Bossuet,1627-1704）等幾乎都是同一時代的人。再者，不只對法國，對往後西歐近代思想也產生決定性影響的笛卡兒（René Descartes,1596-1650），『冥想錄』作者巴斯卡（Blaise Pascal,1623-62）也都是「偉大世紀」之子。在美術的分野裡也以尼可拉‧普桑與克勞德‧洛漢爲中心，建立起法國古典主義的樣式。在十六世紀義大利美術的壓倒性影響下所產生的楓丹白露派中，法國的個性已經一點一滴地萌芽了。這種法國的個性，一到十七世紀時更加地明顯，它從義大利、佛朗德藝術當中導入豐富養分的同時，產生了以下這種充實的古典主義樣式，亦即基於其他歐洲國家所沒有的嚴謹秩序的意志與細膩理性主義精神的靜謐的安定世界，以及健全的現實認識、幽邃的詩情，並且不乏豐富的裝飾感覺。因爲，如果我們考慮到追求戲劇效果的巴洛克颶風一舉地濤然吹起時，在以義大利爲首的其他諸國裡，法國卻表現出與此不同的樣式，可以說幾乎近於奇蹟吧！當然，誠如凡爾賽宮那種壯麗的裝飾、浩瀚的構思一般，巴洛克式的事物在當時的法國也是處處可見的。但是即使如此，當我們綜觀這一時代全體的法國造型表現時，可以看出法國國民性格所呈現的豐富成果。所謂「偉大的世紀」正是奉獻給這一光榮時代的獻詞。

　　之所以帶來這種光榮，不用說是因爲政治、經濟的安定得以確保之故。十六世

紀固然是楓丹白露宮廷的豔美饗宴的時代，對外而言，也是對周邊的強大諸國，尤其是面對哈布士堡家族威脅的鬥爭時代，就國內而言，特別是本世紀的後半期，也是新教與舊教之間的血腥戰爭的時代。使這種不斷動亂的時代得以結束的是從新教改信天主教的亨利四世（在位1589-1610）的政治力量。經由南特敕令使兩派爭端平息的亨利四世，在十七世紀初期的十年之間得到宰相蘇利（Maximilien de Béthune Sully,1560-1641）的賢明輔佐，使荒廢的國土得以修養生息，人民能夠安居樂業。「偉大世紀」的繁榮基礎，應可以說奠立在這一時期。

但是，亨利四世的治世持續不久，因為，1610年他即死於暗殺者手中。繼承王位的路易十三世（在位1610-1643），當時年僅九歲，國家大政委於母后，亦即瑪莉・德・美迪西斯手中。但是因為瑪莉太過於聽信寵臣，大大地動搖了國內的安定。向來被國王權威所壓抑的貴族們，乘此機會開始抱著恢復實權的野心，而議會也試圖盡可能地限制王權。如果瑪莉的攝政時間再稍微長一點的話，或許法國將再次陷入國內的混亂危機。

1624年以來坐上宰相位置的李希留（Armand-Jean du Plessis de Richelieu,1585-1642），以他的政治手腕拯救這種不安狀態。李希留在國內採取鎮壓新教徒、以及對王族貴族的強硬政策，致力強化王權，對外則經由巧妙的外交策略，成功地提高法國的地位。他自己固然身為樞機卿，對羅馬教皇廳的權威卻並不盲從，首先被他優先考慮的是作為一個國家的獨立自主權，邁向爾後太陽王的絕對主義道路是由這位有才幹的宰相所跨出的。1642年李希留辭世，翌年路易十三世過世，年僅五歲的國王路易十四（在位1643-1715）登上王位。此時，繼承李希留的工作，輔助國王的是宰相馬薩蘭（Jules Mazzarin,1602-1661）。仍舊是樞機卿的馬薩蘭，雖然沒對反對派採取激烈的彈壓政策，然而透過溫和巧妙的策略，一步一步地獲致中央集權的成果。在其任內初期，曾為「弗龍德之亂」（Fronde,1648-53）【註1】大為困擾，在克服了這一反王權的諸侯的反撲之亂後，馬薩蘭的施政極端成功，法國終於迎向前所未有的繁榮。

在這兩位樞機卿宰相的功績上，完成絕對王政的最後整飾工作的就是路易十四。1661年馬薩蘭去世，年輕的國王集合所有的廷臣，宣佈從今以後不設宰相，國王親自治理。而且，國王親政的前半時期，成為名符其實的「偉大世紀」的顛

峰時代。英明國王積極的對外政策、以及財政大臣柯爾貝爾（Jean-Baptiste Colbert,1619-1683）徹底的重商主義，在獲致這種光榮上扮演了重要角色。其結果，使法國能夠成為比其他任何歐洲國家還要富裕、強大的國家。豪華壯麗的凡爾賽宮以及從這裡所擴展開來的華麗的宮廷生活，正是法國的國力象徵。

　　但是，在路易十四長期統治的晚年，太陽王的光芒已經不能夠持續保有昔時的光輝。南特敕令的廢止（1685年）所最能代表的僵硬化的宗教政策，積鬱了國內的不滿，以西班牙王位繼承戰爭為首的許多戰爭，漸次地使財政枯竭。並且，極盡奢華的宮廷生活，也加快了經濟的困境。1715年路易十四去世時，除了極少數的財務官與強大諸侯以外，不論農民或者市民，都陷入艱苦的生活中。在這樣的狀態當中，柯爾貝爾時代裡重新被編組而成的權威性美術學院，建立起了美術上的中央集權體制，爾後固然經由大革命改變其型態，到了十九世紀末也還持續保有強大影響力。

魯布朗　路易十四世的寓意肖像
炭畫淡彩色紙　52×42cm

34

1. 巴洛克的誘惑

● 亨利四世與攝政時代

十七世紀的最初四分之一時期以前，如果再稍微正確一點說，亦即1627年烏偉（Simon Vouet,1590-1649）帶著燦爛的光芒從義大利回來以前，法國繪畫一時處於停滯時期。當然，這一時期的法國美術，並不是沒有以「第二楓丹白露派」爲首的引人注目的藝術活動，然而如果我們想起，同一時期藝術先進國義大利的卡拉瓦喬（1573-1610）、卡拉契家族——盧多維克（Lodovico Carracci,1555-1619）、阿格斯提諾（Agostino Carracci,1557-1602）、安尼巴勒（Annibale Carracci,1560-1609）——完成主要業績，而且在其影響下，所謂巴洛克的新樣式開花結果，以及北方佛朗德的巨匠魯本斯（Pieter Paul Rubens,1577-1640）在歐洲已經聲望崇隆，展開燦爛的活動時，我們不得不說法國總是慢了一兩步了。不論從規模或者品質高低來看的話，這時期法國最重要的藝術活動成果，並不是在法國人的手中完成，而是魯本斯所完成的《瑪莉・德・美迪西斯的生涯》系列（1622-25年，羅浮宮美術館），這一事實象徵性地說明了法國美術的國際地位。

原因之一是，推動巴洛克藝術的主角耶穌會的教團活動在巴黎較羅馬爲弱，然而最大的原因還是宗教戰爭的深刻傷痕吧！亨利四世首先致力於恢復這種疲憊的法國國力，而藝術的女神此時可以說正處於休養生息的時期。

但是，亨利四世並沒有忘記藝術一事。不只如此，國王仿效法蘭西斯一世，傾力於楓丹白露宮、巴黎羅浮宮的營造裝飾。佛朗德出身的昂布魯瓦茲・杜波瓦、亨利四世的皇室御用畫家圖森・迪布勒伊、繼承迪布勒伊而由義大利歸來的馬丹・弗雷米埃等所謂「第二楓丹白露派」，在前面一章裡已經提過，在此不再重複，只是我們再一次必須指出的是，他們的作品顯然地承續羅梭、普里馬提喬的成果，然而特別在迪布勒伊的作品上，可以窺出理性的空間構成與安定的畫面秩序之意向。不用說，這與往後的古典主義繪畫脈絡相承。這意味著「第二楓丹白露派」必須被定位爲國際性自我風格主義的流派，同時在法國繪畫史中，也可說是形成由自我風格主義移向古典主義的中間項。換句話說，固然可說同樣是自我

魯本斯　瑪莉・德・美迪西斯的生涯（在馬賽港登陸的瑪莉・德・美迪西斯）　1622-25　油畫畫布
394×295cm　羅浮宮藏

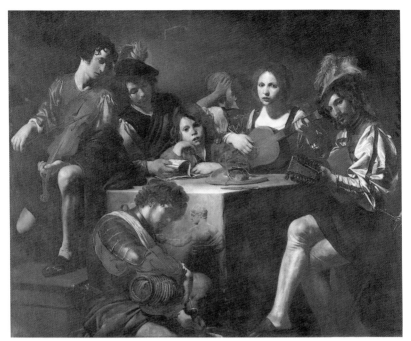

瓦朗坦・德・布洛尼　合奏　1622-25　油畫畫布　173×214cm　羅浮宮藏

瓦朗坦・德・布洛尼　索羅門的審判　1625　油畫畫布　176×210cm　羅浮宮藏

風格主義，但是法國的楓丹白露派不同於義大利、北方伙伴們無止境地耽於複雜精緻的綺想、幻想的迷宮，完全不失傾向踏實的現實感覺與秩序之意向。而且，也就因此，相對於風靡歐洲全體的巴洛克樣式，法國才能夠創造出其他歐洲國家所不能看到的獨特的古典主義樣式。事實上，這一時代的法國繪畫在面對《瑪莉‧德‧美迪西斯的生涯》這樣強烈、誘惑的作品之同時，至少到世紀末為止，並沒有從上面受到任何影響，確實令人驚訝。法國畫家們充分承認魯本斯的偉大才能之同時，也本能地從這樣的誘惑世界中抽身避開。

但是，第二楓丹白露派持續並不久。說得上最具豐富感受性的迪布勒伊於十七世紀初去世後，接著1614年杜波瓦，再過五年後弗雷米埃一去世，巴黎幾乎沒有任何具有影響力的畫家了。如果我們要看瑪莉‧德‧美迪西斯攝政時代的法國畫家的活躍情形，就必須將眼光轉向巴黎以外的地方。

首先，當時的美術中心地的羅馬，有俗稱「勒‧瓦朗坦」而聞名的瓦朗坦‧德‧布洛尼（Valentin de Boulogne,1591-1631）。我們幾乎不清楚他年輕時的學習、活動，所知道的僅僅是他從相當早開始－－據傳記作者桑德拉特（Joachim von Sandrart,1606-88）說，從烏偉到羅馬的1613年以前開始－－定居羅馬，獲得馳名遠近的藝術愛好者樞機卿巴爾貝里尼（Francesco Barberini,1597-1679）【註2】的知遇，到死為止都活躍於羅馬。這意味著或許瓦朗坦無疑應被置於義大利繪畫史中才是吧！事實上他的作品，在羅浮宮美術館有兩件《合奏》（Concert）與《女算命師》（Diseuse de bonne aventure,1630年稍前？）、德勒斯登繪畫館的《騙子》（Tricheur）等風俗畫的主題、《索羅門的審判》（Jugement de Salomon,羅浮宮美術館）、《蕀冠》（Couronnement d'épine，慕尼黑，古代繪畫館）般的宗教主題、還有《人生的四時代》（Quatre âges de la vie，倫敦，國際美術館）般的寓意畫等等。以上任何作品的主題，在強調主題處理、明暗的細部寫實表現上，都可以看出卡拉瓦喬對他的強烈影響，他可以說是當時義大利眾多卡拉瓦喬派的典型中的一人。但是，他不單單只是一位追隨者而已，他成功地將卡拉瓦喬派的活生生的強度加以緩和，產生出甚至浮盪著鄉愁的抒情氣氛。在主題人物的微妙心理表現上，他也是一位在卡拉瓦喬派中呈現出特異個性的畫家。據傳記作家說，或許因為描繪了很多卡拉瓦喬式的風俗畫，他本身也喜愛放浪生活；最後在酩酊大醉之餘，跳

入凍結的泉水中喪失了生命。

克勞德‧維尼翁（Claude Vignon,1593-1670）與瓦朗坦同樣，還是在義大利形成他的畫風。他出身於盧瓦爾區（Loire）的圖爾（Tours），十七歲時赴義大利，1617到1623左右滯留羅馬。不用說他也受到卡拉瓦喬的影響，另一方面，也廣泛地採用末期自我風格主義的矯飾表現，以及亞當‧葉勒斯海莫（Adam Elsheimer,1578-1610）的厚重肌理等當時羅馬的各式各樣畫風，創造出一種折衷樣式。大概是他滯留羅馬期間所畫的《聖安東尼之死》（Mort de Saint Antoine,1620年以後，羅浮宮美術館）是典型作品。比烏偉早一步回到法國的維尼翁，在幾乎是真空狀態的巴黎畫壇馬上受到歡迎，在以後很長的生涯中留下宗教畫、歷史畫、肖像畫等相當多的作品。據當時的傳記作家說：他結婚兩次，育有三十四個子女，爲了處理蜂擁而來的訂單，叫他的子女們充當助手，他的作品不僅流傳在巴黎，也分送到法國各地。晚年他也被選爲繪畫雕刻學會的會員，在社會上過著光榮的生活。從義大利回到法國以後的畫風是稍微暗色調的混雜構圖，後半輩子一直都保持著從其中所整理出的亮麗的裝飾畫風，然而他卻不能有效地回應嶄新面貌的古典主義世界，可以說，他的生涯僅僅結束在折衷樣式而已。只是，誠如充分受到卡拉瓦喬激烈表現度影響所創作的《年輕的歌手》（Jeune chanteur，羅浮宮美術館）所見到的一般，這一絕佳作品，即使在今天也呈現出足以吸引我們的新鮮感。

在巴黎以外可以看到活潑的藝術成果的是洛林區（Lorraine）的中心地南錫（Nancy）。處於南方的義大利與北方的佛朗德交通要衝的這一地方，終於產生喬治‧德‧拉圖爾（George de La Tour）與克勞德‧洛漢這兩位天才，在十七世紀初，這裡也已經顯示出活潑的藝術活動。特別是到了二十世紀以後，終於受到人們青睞的雅克‧貝朗熱（Jacques Bellange,？-1624以前）與風格獨特的版畫家雅克‧卡洛（Jacques Callot,1592-1635）是十分重要的人物。

貝朗熱的生卒年都不清楚，以南錫公爵居城爲首的裝飾、繪畫作品今天幾乎紛失殆盡，而版畫與素描作品則留下不少。時至今日，這些作品上還傳述著他那種有時近乎病態的洗鍊的精妙感受性。特別是如《墓場的聖女們》、《聖告》（皆爲蝕刻版畫）所見一般，怪異地拉長般的人體比例、扭轉的姿態與複雜的空間構成都說明了，貝朗熱與巴米加尼諾（Francesco Pamigianino）同樣屬於相同的

國際性自我風格主義的流派。

　　如果在美術史上對卡洛加以定位的話，他也還是自我風格主義的最後代表者之一。卡洛出身於南錫，可能在二十歲以前就到義大利，定居於佛羅倫斯。他獲得多斯卡那大公爵妃子克里絲汀・德・洛林的庇護，很快地成爲有名的版畫家。譬如將大公爵宮廷所舉辦的各種既多彩且華麗的慶典情景，在小小的畫面中成功地加以統一起來的技術，《兩位丑角》等作品中所看到的精緻的怪異趣味，說明了他十分熟練於自我風格主義的表現語法。但是，同時我們也不能忽視，他在畫面上所發揮的敏銳地注視現實的冷靜，而這種冷靜有時卻具備諷刺的觀察力。1621年回到南錫的卡洛，除了幾次滯留於巴黎以外，完全在這一洛林的中心地，漸漸地以精緻的高格調表現製作了多數宗教、風俗等主題的版畫。但是，他的晚年，

雅克・卡洛　拉小提琴　1622
銅版畫　6.2×8.7cm（上圖）
烏偉　神殿的奉獻儀式　1641
油畫　393×250cm　羅浮宮藏
（右頁圖）

（左圖）
烏偉　財富的寓意　1630-35
油畫畫布　170×124cm　羅浮宮藏

41

與洛林公爵領地的最後時代重疊一起。因為李希留軍隊的多次進攻、凶惡的黑死病的流行，使昔時一度繁華的這一地方徹底地荒廢了。卡洛晚年的最大傑作《戰爭的悲慘》系列，誕生在他實際的痛苦中。在這作品上，他淋漓盡致地表現身為版畫家、線描家的所有技巧，同時卻以絕非過度賣弄技巧的含蓄的清澈嚴整度，不假顏色地揭露戰爭所帶來的慘禍。他的這種隱藏著敏銳的批判精神，同時也是試圖徹底洞察人性本質的強韌精神，由此產生了與往後的哥雅相同的鮮烈時代証言。

● 烏偉與他周邊的畫家

1627年烏偉從義大利回到法國，對法國繪畫史而言是劃時代的事件。世紀後半期的批評家費利比安（Andre Félibian）說：烏偉與比他約晚一年回到法國的布朗夏爾（Jacques Blanchard）兩人，是為法國繪畫帶來興盛的功勞者，在『關於藝術家的對話』中，如下的敘述著。

「同一時期以完全不同畫風活躍畫壇的這兩人都是卓越的畫家。他們使法國繪畫的良好情趣甦醒，對於這一藝術達到今天所見的高水準貢獻良多。這是因為，他們從義大利回來時，讓我們看到與當時法國所風行的墮落樣式完全不同的繪畫之故。因為他們讓我們看到巧妙地運用在義大利所學得的知識，人們得以在他們的作品中發現繪畫上所應探求的良好情趣。」

費利比安這一評價基於視自我風格主義的傾向為「低俗情趣」的古典主義價值觀，然而就強調烏偉歸國所具備的歷史意味來說，則極為正確的。事實上，我們可以說因為他的登場，使巴黎美術界耳目一新。

西蒙·烏偉（Simon Vouet,1590-1649）誕生於巴黎，從身為畫家的父親處得到啟蒙，很早就表現卓越的才能。據傳記作家說，年僅十四歲時，他的優秀才能即被公認而受邀到英國為某位貴夫人描繪肖像，數年後陪同法國大使赴君士坦丁堡，在僅僅很短的晉謁中，卻能經由記憶成功地描繪出土耳其太守的肖像而獲得人們的稱讚。這些逸事，或許含有藝術家傳記上所常有的誇張，然而他年輕時過著遊歷各地的生活似乎是事實。而且，大約在1612年到13年左右他從君士坦丁堡到佛羅倫斯，接著1614年出現於羅馬，此後十三年之間，他在這一藝術之都度過生活。

烏偉在義大利滯留期間以驚人的姿態嶄露頭角，1624年獲選為聖・路卡學院的代表，甚而也接到聖・彼得大教堂的訂單。這是因為他的技術在羅馬美術界十分受到公認之故。他的這一時期代表作，誠如《女算命師》（Diseuse de Bonne Aventure，ca.1619-20,美國奧塔瓦（Attawa）國際畫廊）、《聖母的誕生》（Naissance de la Vierge，羅馬，聖・法蘭契斯可・阿・利巴）所見到的一般，不論主題的處理方法，或者強烈明暗的控制表現上，清楚地讓我們看到卡拉瓦喬及前輩瓦朗坦的影響。恐怕烏偉是十七世紀的法國畫家當中最為瞭解義大利巴洛克藝術的人，同時也是努力將這一樣式帶到法國的人。這意味著他應該可以說是法國代表性的巴洛克畫家才是，但是與同時代的義大利同儕一比，在空間構成上，強烈地擁有較為致力於理性秩序的傾向，色彩也漸次地變得明亮與洗鍊，保有豐富豔麗度的同時，成為強調開朗的裝飾性。回到法國以後的作品上，這樣的傾向變得愈加地明顯。

譬如，羅浮宮美術館的《神殿的奉獻儀式》（La Présentation au Temple,1641年）的基本構圖，與義大利時代代表作之一的拿波里聖・馬爾第諾教堂的《到聖・布爾諾的聖母之顯現》（Apparition de la Vierge à Saint Bruno,1626年?）一樣，採用相同的巴洛克對角線構圖，經由作為背景的建築要素的強調，使畫面空間獲得合理的秩序，明確地將眾多人物界定在每個人所應有的空間上。色彩方面，相對於義大利滯留中的「暗色調時期」，歸國後的創作，誠如被稱之為「明亮色調時期」代替了昔時卡拉瓦喬式的明暗表現，強烈地傾向於以亮麗清澄的色調明確地表現型態。羅浮宮美術館的《財富的寓意》（Allégorie de la Richesse,1630年前半）、《信仰的寓意》、《勝利的寓意》等的寓意圖像，也可以作為其例子。

烏偉在義大利時，因為聲望崇高，已經獲得路易十三世的年俸待遇，歸國後與同樣身為畫家的義大利妻子與兒子們一起，不斷地接受大批訂單，表示出他身為巴黎美術界中心人物的多彩多姿的活動。就繪畫史來看的話，烏偉的角色應該可以說是為向來遙遙落後義大利的巴黎藝術界注入活力，以及創造出強而有力、並且洗鍊的法國式的巴洛克樣式。再者，他栽培了像鄂爾塔斯・勒絮爾（Eustache Le Sueur,1616/17-55）、查理・勒伯安（Charles Le Brun,1619-90）這樣優秀弟子的功績也是我們所不能忘記的。

與烏偉同時受到費利比安稱揚的雅克‧布朗夏爾（Jacques Blanchard, 1600-1638），出生於巴黎，在里昂學習後，1624年到28年之間滯留於義大利，比烏偉稍微晚回到巴黎。在義大利時首先停留於羅馬，其次則是佛羅倫斯，在此受到佛羅倫斯派、巴歐羅‧維洛內些（Paolo Veronese, ca.1528-88）的影響。因此羅浮宮的代表作《對人類姿態感到吃驚的維納斯與三美神》（Vénus et les Grâces Surprises par un Mortel, 1630年代前半？）的裸女表現上，不只勾起我們對楓丹白露派的回憶，同時也讓我們看見佛羅倫斯派的熱情官能性。羅浮宮美術館與美國俄亥俄州特雷多美術館的兩件《慈愛》（Charité）上如同人類般的柔軟表現，也說明相同影響。

　　因為出身於勃艮第，所以被通稱為「勒布爾基里昂」的法蘭斯瓦‧佩里埃（François Perrier），與烏偉同樣是將義大利的巴洛克裝飾構圖帶來法國的畫家而受人注目。他在里昂完成學習後，來到義大利，在羅馬的喬凡尼‧朗弗朗可（Giovanni Lanfranco, 1582-1647）手下學習，受到那種戲劇性的明暗表現之影響。1629年一度回到法國，在里昂、巴黎從事裝飾活動，1635年起再次滯留義大利，將近十年間定居於羅馬。歸國後，成為繪畫學院的創立會員。他與烏偉合力創作的以巴黎希里禮拜堂裝飾為首的多數作品，今天已經不存在了。然而像羅浮宮美術館收藏的《阿迪斯與加拉特亞》（1645-50年）、《布魯特與普羅賽爾比亞前的奧爾非斯》般的神話主題，以及同樣是羅浮宮美術館收藏的《與哈爾比雅戰鬥的阿爾內斯》般的故事主題上，成功地將多數的人物加以巧妙地組合，創造出富變化的多彩多姿的畫面。在這些作品上，也可以指出朗弗朗可、以及卡拉契家族、皮也特洛‧達‧科托納（Pietro da Cortona）等人對他的影響。

　　勞朗‧德‧拉伊爾（Laurent de La Hyre, 1606-1656）即使沒有像布朗夏爾、佩里埃般的魅力，我們也不能忘記他那更強而有力的格調。他出生於巴黎，首先在身為畫家的父親門下，而後在喬治‧拉勒芒（Georges Lallmand, 1575/76-1636）手下學習。拉伊爾並不曾像當時許多畫家一樣在義大利學習過，然而熱心地研究以楓丹白露宮裝飾為首、以及王室收藏的義大利作品，創造出稍微折衷，卻具備強烈訴諸觀賞者之震撼性的獨特樣式。他的初期作品受到普里馬提喬及佛羅倫斯派十分顯著的影響，然而1640年代以後，他漸次地傾向於加強穩定、含蓄的表現。在他的作品上，恐怕可以看到普桑的影響吧！標示1642年製作的羅浮宮

美術館收藏的《聖母子》（Vierge à l'Enfant au Coussin），在幾何學式的畫面構成、去除多餘部分的明快對象掌握上，應該可以說是反抗當時巴黎藝術界主流的烏偉，巴洛克表現的最初的古典主義作品之一。拉伊爾晚年也還精力充沛地活躍於畫壇，1648年成爲繪畫學院的創立者之一。晚年除了寓意的主題以外也嘗試風景表現，《有牧者的風景》（1649年）、《有浴女的風景》（Paysage aux Baigneuses,1653年，皆爲羅浮宮美術館）等作品上，不僅可以看出佛朗德派的影響，同時也透過清澄色彩與敏銳觀察力，呈現出纖細的自然情感。

　　此一時期，巴黎以外的藝術活動也漸次興盛地展開了。但是，關於地方畫家的業績，尚且有不少不清楚的地方，近幾年的研究，慢慢地使他們的豐富活動情形清楚呈現出來。譬如，活躍於圖爾（Tours）的尼可拉・圖爾尼埃（Nicolas Tournier,1590-1639？）與烏偉同一時間滯留羅馬，一時之間被認爲是瓦朗坦的弟子。事實上，他作品的特色是瓦朗坦式的明暗表現，所以常常與瓦朗坦的作品混淆不清，如果我們看看羅浮宮美術館《十字架的基督》、《合奏》（Concert）般的作品的話，他即使欠缺瓦朗坦的抒情性，卻呈現出具備嚴整構成感覺的獨特畫家之姿態。再者，特魯瓦（Troyes）出身的雅克・德・列坦（Jacques de Lestin,1597-1661，也稱之爲列斯坦），也於1622年到25年之間滯留羅馬，他與烏偉有交友關係，近年來確知他也是受到羅馬・巴洛克的影響。他留下了以聖・保羅的聖・路易教堂中《聖・路易之死》爲首，特別是留在特魯瓦的作品。甚而，藍格爾（Langres）出身的里夏爾・塔塞爾（Richard Tassel,ca.1582-1660）的兒子尚・塔塞爾（Jean Tassel），一時之間也與乃父混淆不清，最近他的特色終於明朗起來了。他比烏偉晚，於1630年代滯留於羅馬，1640年代回到法國，活躍於藍格爾、第戎（Dijon）。他致力於風俗畫、宗教畫、肖像畫等各種範疇，其作品有《修女凱薩琳・德・蒙塔洛肖像》（ca.1648年，第戎美術館）、《三王禮拜》（羅浮宮美術館）等。

2. 法蘭西精神的勝利

● 菲力普・德・向班尼

　　很多法國畫家都嚮往義大利，希望在羅馬、威尼斯磨練技法；然而，在這一時代尚且很少在該地活躍後從義大利來到巴黎的畫家。譬如，跟隨皮也特洛・達・科托納學習的維提爾波出身的喬凡尼・法蘭契斯可・羅馬涅利（Giovanni Francesco Romanelli,1610-1663），即使不像是羅梭、普里馬提喬那樣的大畫家，但是在他兩次滯留巴黎（ca.1645-47,1655-57）期間，從事馬薩蘭宅邸（現在的國立圖書館）、羅浮宮的裝飾工作。他清澄明亮的色彩，給法國古典主義畫家們帶來影響。再者，出生於佛羅倫斯的版畫家斯帖法諾・德拉・貝拉（Stefano della Bella,1610-1664）【註3】，在巴黎也受到人們歡迎，並留下許多作品。

　　但是，法國與外國的關係，並不只限於義大利而已。因為，法國的地理關係與楓丹白露派的情形一樣，畫家也還是有來自從佛朗德的。最為明顯的例子是瑪莉・德・美迪西斯所聘請的魯本斯，另外的例子是魯本斯的協助者泰奧多爾・凡・蒂爾，他在1630年代中葉活躍於巴黎。這些來自外國的畫家，除了魯本斯外，多多少少受到法國的同化，在法國繪畫史上留下他們的烙印；當中獲得最豐盛成果的是出身於佛朗德，日後成為法國畫家的菲力普・德・向班尼（Philippe de Champaigne,1602-1674，也稱向貝尼）。

　　向班尼出生於布魯塞爾，最初在該地學習繪畫，1621年他與許多畫家一樣，立志到義大利學習而離開故鄉。但是，旅途中在巴黎歇腳，就這樣地留了下來，因為巴黎這一都市的地理位置，大大地改變了他的命運。同時，法國也因此得到十七世紀最偉大的畫家之一。

　　在巴黎，他在以喬凡尼・拉勒芒為首的幾位畫家手下從事工作，同時繼續學習，特別是1622年到26年之間，在接受尼可拉・迪歇納（Nicolas Duchesne）指導的同時，從事瑪莉・德・美迪西斯的盧森堡宮（Palais de Luxembourg）的裝飾工作。此時一起製作的伙伴有年輕時代的普桑。他1627年一度回到故鄉布魯塞爾，翌年因為繼承迪歇納的位置，被聘為母后的御用畫家而再赴巴黎，在與迪歇

納的女兒結婚後，於巴黎度過一生。從這一經歷可以推知，迪歇納對年輕向班尼的影響相當大，然而對迪歇納的詳細情形，我們還不清楚。

　　到此為止，可以說是向班尼的學習時代，爾後他的畫家活動，可以以1645年左右為界，大概分為前後兩個時期。在前半時期，首先他身為母后瑪莉·德·美迪西斯的御用畫家，其次為路易十三世御用的宮廷畫家描繪宗教畫、寓意畫，有時也包括風俗畫，而最能發揮他才能的是在肖像畫的領域上。譬如，宰相李希留所訂製的，1635年為樞機卿館邸名人畫廊所畫的《由勝利女神所加冕的路易十三世》（Louis XIII Couronné par la Victoir,1635年，羅浮宮美術館，又名《1628年羅舍爾城的包圍》（Siége de Rochelle,1628）），在厚重的簾幕前描繪出動作稍顯矯飾的國王盛裝像。這一作品決定了往後的所謂「豪奢肖像畫」的類型。在國王右手後方的深處表示了面向大西洋的拉·羅舍爾城市（La Rochelle），這是為了紀念1628年胡格諾派（Huguenot）【註4】堡壘的這一城鎮投降路易十三世的事件。在國王身旁把勝利皇冠放在他頭上的「勝利」寓意像，也具有同樣的意義。但是，漂浮空中激烈地扭轉身體的這一寓意像，讓我們感到好像是硬被擠入狹隘的空間中。這樣給人稍顯笨拙的印象，卻經由精密的觀察與巧妙描寫的國王姿態，淋漓盡致地說明了向班尼身為優秀肖像畫家的技術。

　　同樣是這一時期所描繪的兩件李希留全身像（ca.1639年，羅浮宮美術館及倫敦國家畫廊），作為一幅肖像畫更加呈現出豐富的成果。倫敦留有一張畫面只有頭部的正面及左右側面的李希留樞機卿的《李希留頭部習作》（1640年，國家畫廊），一看到這件作品，必然讓我們想到十五世紀以來佛朗德豐富的寫實主義傳統也為向班尼所繼承下來。而且，基於這種徹底的現實觀察，他描繪出栩栩如生的強烈存在感與堂堂風格的全身像。在相當普通的路途中，停住腳步往我們這邊看的這種自然姿態是凡·戴克（Anthoniy Van Dyck）所喜歡採用的手法，而向班尼甚而將羅馬巴洛克雕刻的富麗度導入大波浪狀的衣裳表現上，產生出不朽震撼力的人物像。這是巧妙地將造型的嚴謹度與宮廷風格的華麗度加以統一起來的成功肖像畫。

　　但是，這種豐富的華麗度在他後半輩子的作品上完全消失得無影無蹤了。譬如，羅浮宮美術館中叫人難忘的《男子肖像》（Portrait d'homme,1650年），在臉部正確的潤飾、以及從畫面下端框緣伸出一隻手的這種幻視風格的效果上，

菲力普‧德‧向班尼　李希留像（樞機主教像）
1637　油畫畫布　260×178cm　倫敦國家畫廊

菲力普‧德‧向班尼　男子肖像　1650　油畫畫布
91×72cm　羅浮宮藏

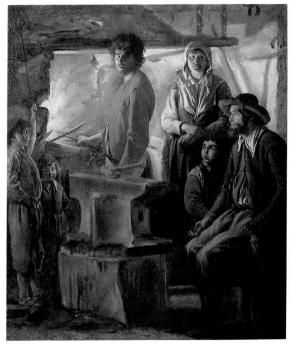

勒拿兄弟　農民的家人　1642
油畫畫布　113×159cm　羅浮宮藏
（右頁下圖）

勒拿兄弟　鐵匠舖　1640　油畫畫布
69×57cm　羅浮宮藏（左圖）

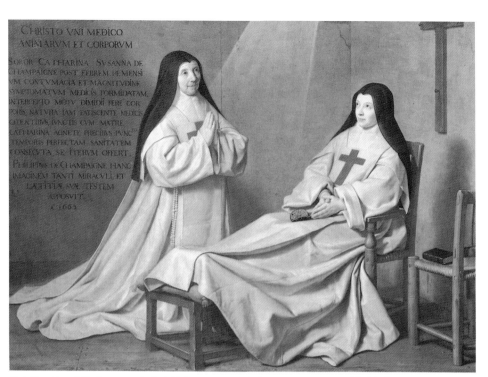

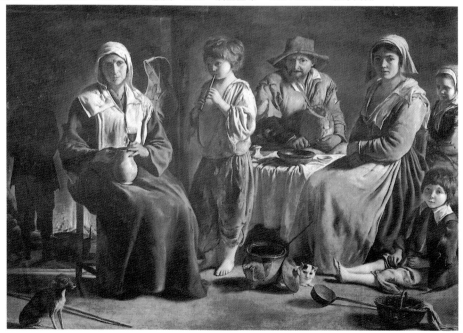

菲力普·德·向班尼　1662年的奉獻圖　1662　油畫畫布　165×229cm　羅浮宮藏

可以清楚地看出試圖逼近真實對象的寫實主義，但是，服裝幾乎清一色是黑色的，背景也被灰色所填滿，華麗的要素完全看不見了。因此，凝縮到臉與手的表現不僅再現出眼睛可以看得見的表面形象，也呈現出深刻地到達模特兒內心的強烈洞察力。乍看之下好像是含蓄的，然而在上面所蘊藏的表現力，更為強烈地打動觀賞者。

帶來這種變化的，是1640年代中葉開始與港口皇家修道院（Port-Royal）的詹森教派（jansénisme）【註5】教徒的接觸。這一密切關係的成立是因為，1642年他兒子克勞德死後數年，大概開始於與優秀學者亞爾諾・當迪伊（Arnauld d'Andilly）的交往，而在1648年為巴黎皇家港口修道院描繪《最後的晚餐》（Céne，羅浮宮美術館），以及兩位女兒也進入修道院等等原因。以後向班尼的製作活動幾乎是奉獻給這一修道院與有關人士。這些作品的數目並不多，然而不論是宗教畫或者肖像畫，固然還保有敏銳寫實表現，卻失去了前半輩子作品上的巴洛克的華麗、鮮豔的裝飾，而經由去除一切多餘事物的嚴謹表現，創造出洋溢著既靜謐高貴且精神深邃的作品世界。譬如，羅浮宮美術館的《橫躺的基督》、《十字架的基督》（Crucifixion, 1674年），恐怕與義大利巴洛克所具有的誇張身段、富多彩多姿的變化之複雜度了不相干，然而充滿嚴密的緊張感卻讓人感到含蓄的悲劇性。這大概與詹森主義嚴格的禁欲性格相符吧！

至少兩件以《聖—西朗神父》（Abée de Saint-Cyran，羅浮宮美術館及其它）為首，描繪皇家港口人物的肖像畫，也可以說是上述的表現之一。但是，這些幾乎都是描繪接近正面的半身像，並非普通意味的肖像畫。詹森教派者嚴格地否定一切現實虛榮、名聲，他們當然絕不會接受畫家為自己描繪肖像一事。現存的這些「肖像畫」，大概幾乎都是在模特兒死後，或者例外的話如果是生前的話，則在本人不知情的情況下，基於死後所製作的面具乃至於藉著記憶所描繪的。這些作品上，當然也包含對死者的追慕敬愛之意，然而此外，誠如安東尼・布朗特（Anthony Blunt）所指出一般，對詹森教派者們而言，也包含宗教意味吧！也就是說，這些與其說是肖像畫，毋寧說幾乎近於「聖像畫」。

因此，這種的「肖像畫」幾乎全部是從正面特寫的單一人物，然而例外的僅只一件，這是描寫在極為特殊情況下的修道院內的兩位修女。這一作品是向班尼的全部作品當中最有名且最為優秀的傑作。這是羅浮宮美術館的《1662年的奉獻

圖》（L'ex-voto de 1662,1662年）。誠如在相當大的畫面左上方的銘文所說明的一般，這一作品是爲了感謝進入皇家港口修道院的女兒卡特琳（Cathrine）因腳疾不能動彈時，向神禱告後獲得奇蹟式的康復而描寫的。畫面上描繪著，壁上僅僅掛著十字架的簡陋的修道院內的一室。坐在椅上兩腳放於凳子的卡特琳修女，以及在一旁跪著向神禱告的修道院院長阿涅斯的姿態。我們可以在毫無任何裝飾的牆壁的凝重穩定的灰色，與修女衣裳的白色上，看到富有微妙變化的和諧景深。而在這種景深上，修道服胸部所縫紉的十字架的紅色，卻增添了強烈的調子。這件作品在造型上也可以說是完美無缺的，並且在它的表現上也是前所未有的。爲了描繪上帝恩寵的神蹟，同時代的義大利畫家們大概會擺設著熱熱鬧鬧的道具，畫面上處處展開著華麗的動作。但是，在這畫面上既看不出兩位修女的任何動作，而所謂的神蹟也只是被上方所射入的些少光線所暗示而已。神蹟並不是被表面的華麗所扮演，而是被內面化、精神化了。我們可以從造型的完成度與其深邃的靜謐當中，解讀到法國精神的勝利。

● 勒拿兄弟

我們大概也可以在十七世紀最偉大的「農民畫家」勒拿的作品上看到相同情形。因爲，勒拿作品的農民並不像布勒哲爾、魯本斯的農民一般熱鬧地或唱歌或跳舞的騷動，而是不論在戶外或者室內，都保持著像雕像一般不動的安定感與靜瑟之故。但是昔時屢屢有這樣的說法，亦即將他們單純地稱之爲「農民畫家」，這不盡然正確。的確，他們不只與農村世界有深刻的關係，同時也描繪出優秀的農民畫；然而他們自己既非農民也並非僅只描繪農民，而且在巴黎恐怕還擁有生意興隆的畫室，接受宗教畫、神話畫、寓意畫、肖像畫等眾多訂單。但是，因爲作品當中相當重要部分（譬如肖像畫）的遺失，到了十九世紀中葉爲止的長期間他們也曾被遺忘；於是，環繞著其生涯、作品的歸屬、三兄弟的各自樣式的特質、角色分擔、甚而作品解釋上，有許多不明的地方，於是乎研究者提出各種不同的假說。這些假說當中也有大膽卻是極富意義的提案，亦即向來被視爲他們代表作的「農民畫」上的農民其實並不是農民。現在可以說原本對於勒拿兄弟的說法大大地動搖了。

第一，關於 安端・勒拿（Antoine Le Nain,ca.1600-1648）、路易・勒拿

（Louis Le Nain,ca.1600-1648）、馬丟・勒拿（Mathieu Le Nain,ca.1607-1677）這三位勒拿兄弟的生年，現在並不確定。他們出身於庇卡底（Picardie）地方的拉恩（Laon），我們可以知道，他們的父親於1595年謀得這一地方鹽巴儲藏處的職務，在附近也擁有土地，家境相當富有。最小的弟弟馬丟的生年總是可以推測到的，然而向來的通說是，安端與路易的生年是1588年頃及1593年頃，然而雅克・蒂利埃（Jacques Thuillier）卻對此提出強烈的懷疑，因此產生兩人都是1600年前後出生的意見。從資料解釋、其他各種的條件來考慮的話，蒂利埃的假說大概可以說是妥當的；然而如果是這樣的話，至此為止安端與馬丟之間被認為有將近二十年的年齡差異的說法，就不成立了，現在三人都幾乎屬於同一世代了，於是關於其樣式展開、作品的歸屬，也就不得不再重新加以考慮了。

不論如何，立志為畫家的三位兄弟來到巴黎，似乎在1620年代末擁有遠近聞名的畫室。1632年他們從巴黎市接到市議員肖像畫的訂單，同一時候也為巴黎的小佐吉斯坦修道院禮拜堂製作「聖母生涯」系列（Vie de la Vierge）。此外，也為聖・熱爾曼・德・普雷（Saint-Germain-des-Prés）的聖母禮拜堂的裝飾、聖母院（Cathédrale Notre-Dame de Paris）大教堂禮拜堂描繪祭壇畫，這些多數重要作品現在幾乎喪失殆盡。然而，為小佐吉斯坦修道院所作的六件系列作品當中的四件，再次被發現了，現在羅浮宮美術館的《牧羊的禮拜》為其中之一（只是，這一系列作品是否為勒拿兄弟的作品，安東尼・布朗特對此提出疑問）。

但是即使許多作品都喪失了，從這樣活躍的創作活動中，我們可以推測出勒拿兄弟的畫室在當時已經受到很高的評價。事實上，1648年所成立的皇家繪畫學院創設之際兄弟三人都被認可為會員，由此就可以證明這一評價。但是，同樣的1648年的五月，恐怕是這一年流行疾病的原因，路易與安端突然相繼去世。只有最小的弟弟馬丟，此後還活了近三十年，1662年還甚而獲頒聖・米歇爾騎士團綬章。事實上他已成為貴族的一員，所以此一時期以後，我們可以窺見馬丟已有意隱藏他昔時曾為畫家的形跡。當然勒拿兄弟的畫業，此後急速地被忘記的背景也是這種事情之故。

關於作品歸屬、兄弟三人的角色，也尚有不少不明的部分。現在，所能見到的明確屬名、年代標記的作品，約有十五件殘存下來，這些作品可以說構成勒拿兄弟作品的核心，署名都只是「勒拿」這一家族名，其年代因為由1640年到47年之

間，也就是說兄弟三人都還在世的時期，因此關於兄弟三人畫作的辨認都沒有任何線索。向來一般人認為他們作品種類的歸屬情形如下；亦即小孩、小品的團體肖像畫為安端所作，所謂「農民畫」為路易所作，羅浮宮美術館的《玩雙六的人們》（Joueurs de Cartes）這樣強烈風俗要素的團體肖像畫為馬丟，大體而言即使是這樣，今天因為神話畫、宗教畫的再發現，這一些大作的作者又再次成為問題了。如果從他們作品中所發現的多人筆跡加以考慮的話，不管誰是中心人物，我們可以斷言兄弟三人的畫作中，屢屢是共同製作的。

宗教畫當中，除了已經提及的為小佐吉斯坦修道院的「聖母生涯」系列之外，還有為巴黎聖母院大教堂所畫的《奉獻武器給聖母的聖米歇爾》（Saint Michel Dédiant ses Armes à la Vierge，尼威爾，聖彼得教堂）與《聖母的誕生》（Nativité de la Vierge，聖母院大教堂）兩件為首的作品，以及《埃及避難途中的休息》（巴黎個人藏）等。神話畫、寓意畫當中有《烏爾卡奴斯冶煉場的維納斯》（Venus dans la Forge de Vulcain, 1641年，蘭斯（Reims）美術館）、羅浮宮美術館的《勝利》（Allégorie de la Victoire, 1635年）等。這些樣式，譬如裸女的表現，不只缺少自我風格主義的矯飾、洗鍊度，連構圖也不成功，但是卻讓人感到強烈的踏實穩定感。

但是，在勒拿諸作品中，出類拔萃的創作還是一連串的「農民畫」吧！令羅浮宮美術館引以為豪的以《農民的吃飯》（Repas de Paysans, 1642年）與《農民的家人》（Famille de Paysans, 1642年）為首的兩件傑作，以及同樣是羅浮宮美術館收藏的《乾草車》（Charrette, 1641年）、《鐵匠鋪》（Forge, 1640年代）、倫敦的《騎兵的休息》（Halte du Cavalier，維克多力亞・昂德・阿爾巴特美術館）等描繪農民、農村人的多數作品，才是使勒拿兄弟的名字永留歷史的光輝燦爛作品。這些作品並不像荷蘭、佛朗德的農民畫一般將農民加以戲劇化，或者強調其卑俗性，而是基於仔細的觀察，將其描繪在穩定的靜謐氣氛中，其含蓄但卻豐富的表現真正可以說是法國式的。

但是，近年人們所議論的是，這些「農民畫」到底是否忠實地描寫了當時農民的姿態呢？譬如，尼爾・馬克雷戈（Niel McGregor）指出，「農民」當中的某些人物與當時貧困農村情形一加對比，服飾穿著卻太過於高級，於是他提出值得玩味的假說，亦即說他們是當時擁有富裕經濟力的新興市民正來到自己所購入的

農村「農場」，也就是說這是當時市民們的休閒生活的表現；埃萊納・阿德埃瑪爾（Hélène Adhémar）則注意到，當時俗世的宗教團體進入窮人的生活中進行慈善事業的事實，於是他指出譬如羅浮宮美術館的《農民的吃飯》是表示這種宗教活動的解釋。以上都尚且是假說的階段，然而十分值得注目的是，這些都對向來有關勒拿兄弟活動的不明地方投入新的可能性。這是因爲，這麼多「農民畫」到底是誰所訂購，爲什麼目的而描繪的完全不清楚。當時的農民無疑地還沒有富裕到在巴黎的畫室下訂單，同時不論如何也叫人難以想像這是宮廷、教會所訂購的。如果將其視爲開始關心農村的市民的作品，則叫人得以十分理解。或許我們應該說，勒拿兄弟是「農民畫家」以外的「市民畫家」。

● 喬治・德・拉圖爾

卡拉瓦喬在十七世紀，不只對羅馬、義大利，也對歐洲產生強烈衝擊，於是有了許多追隨者。他在法國也引起不容忽視的影響，但是，與其他歐洲各國一比較的話，他在法國的影響不得不說比較少。恐怕這是喜好節制尺度的法國傳統感性，本能地對卡拉瓦喬叫人印象深刻的殘酷性、以及誇張的戲劇表現反彈之故吧！特別是1648年，繪畫學院的設立，使得即使不失華麗度卻又明晰嚴謹的古典主義成爲最重要的主流，於是卡拉瓦喬的影響力也就漸次地式微了。當然，在主題、表現上，我們可以在各式各樣的畫家身上看到他們受到卡拉瓦喬的部分影響乃至與他的親密關係；多多少少得以稱爲卡拉瓦喬主義的繪畫活動，除了瓦朗坦這樣住在羅馬的畫家以外，僅限於普羅旺斯（尼可拉・圖爾尼埃）、勃艮第（尙・塔歇爾）等完全是巴黎以外的地方。而且，他們與其它各國的卡拉瓦喬派畫家相比的話，卻又不盡然創作了最優秀的成果。

但是，顯然這一時期，有一位受卡拉瓦喬影響，同時也建構起充滿嚴謹造型性與深邃精神世界的偉大天才。這個人就是長期以來被遺忘，到了二十世紀以後終於再次被發現的出身於洛林的喬治・德・拉圖爾（George de La Tour, 1593-1652）。

但是，一般將拉圖爾認爲「卡拉瓦喬派」的一員這種分類或許不盡然適當。因爲，他的作品僅限於羅浮宮美術館《騙徒》（Le Tricheur）、紐約的《女算命師》（Diseuse de Bonne Aventure, ca.1633-39年，大都會美術館）般的風俗

畫、或者是宗教畫，也就是說這僅限於卡拉瓦喬所喜愛的主題，特別是基於光線與黑暗的強烈對比的那種戲劇性明暗表現，無庸置疑屬於《聖馬太的詔命》（Vocazione di San Metteo,1600年）這類作品的畫家，然而畫面所表現出的世界與卡拉瓦喬的逼真度或者激烈度恐怕不相符合吧！譬如，以前曾在波瓦‧安布茲列教堂，現在被移到羅浮宮美術館，以及柏林國立美術館的兩件構圖幾乎相同的《聖伊瑞妮所照顧的聖塞巴斯蒂安》（Saint Sébastien Soigné par Iréne,1649年）畫面上，不只看不到卡拉瓦喬許多殉教圖上的苦悶、憤怒的表情，連殘酷的執行處決，以及刺激的大量血滴也沒有。明暗對比是極為戲劇性的，而主題處理上則戲劇性地被內面化、被精神化。而且，以垂直性與水平性為基本的嚴格構圖，以及去除細部強調本質型態的造型感性，不只擁有節制感情表現，同時卻完全與卡拉瓦喬成反比。然而他與菲力普‧德‧向班尼以及勒拿兄弟的情形相同，可以在上面看到古典主義的法國精神的勝利。

拉圖爾是洛林地區的發達城市中的維克—絮爾—西伊的麵包店主的兒子。當時此地因為貝朗熱、卡洛等人的活躍，保有豐富的藝術氣息，因此這裡是塊極適合畫家見習與學習的土地。1610年到16年之間，拉圖爾的足跡一時之間消失於紀錄上，從當時畫家的慣例來加以推測的話，他此時可以說應該過著遊歷的生活。如果是這樣的話，恐怕他也像他的前輩卡洛及同時代的克勞德‧洛漢一樣，到了義大利參訪。但是，現今卻不存在足以指出這一事情的任何資料，如果從他作品上的北方寫實主義，特別是特爾‧布呂岡（Ter Brugghen）的影響看來，也不能完全排除他曾滯留烏德勒支（按：Utrecht，荷蘭的都市）、或者安特衛普的可能性，然而如果從他與卡拉瓦喬主義的明確接觸以及其它狀況來加以考慮的話，在以羅馬為首的義大利諸城市磨練畫技的可能性最高。不論如何，1616年維克一地的紀錄上，再次地出現了他的名字時，拉圖爾已經結束了學習的時代，成為獨當一面的畫家了。翌年，他與既是洛林公爵的銀飾工人同時也是貴族的尚‧勒‧納爾（Jean Le Nesle）的女兒結婚，婚後移居到妻子出生地倫納維耶（Lunéville），並一直以該地方為活躍中心。

依據紀錄記載，拉圖爾當時好像已是極受歡迎的畫家了。他的作品數並不怎麼地多，大多數因為侵襲此地的戰亂、火災而喪失；即使如此，從尚且留下許多相同主題、構圖的作品看來，說明了他的作品廣泛地受到人們的需求。據我們所

喬治・德・拉圖爾　騙徒　ca. 1635-40　油畫　106×146cm　羅浮宮藏

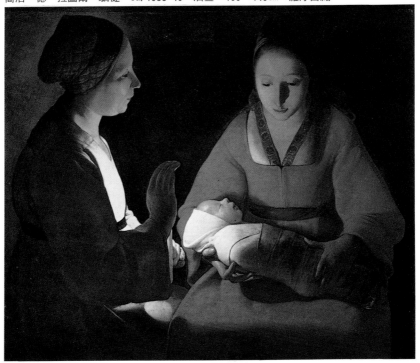

喬治・德・拉圖爾　新生兒　1645　油畫　76×91cm

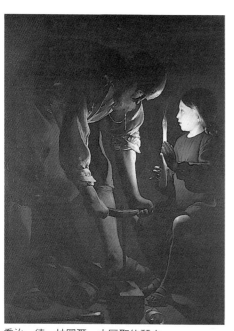

喬治・德・拉圖爾　木匠聖約瑟夫
1640　油畫　137×102cm　羅浮宮藏

喬治・德・拉圖爾　聖伊瑞妮所照顧的聖塞巴斯蒂
安　1649？　油畫畫布　167×132cm　羅浮宮藏

博吉安　蛋卷的靜物畫　1630-35　木板　41×52cm　羅浮宮藏

知，他的作品價位在當時相當地高，從很早以來即複製了許多作品。譬如，《聖伊瑞妮所照顧的聖塞巴斯蒂安》（橫的構圖，不是剛剛所提的同一主題作品）的原作恐怕已經遺失了，然而僅只複製品就知道有十一件。他的作品爲洛林公爵所購入，此地被法國軍隊佔領時，他也獲得國王路易十三世的公認畫家的頭銜。在充滿動亂的時代，他持續保有此種特權，快樂地過著富裕的生活，然而正當聲望如日中天時，卻因疫疾失去妻子，幾天後他也因同一疾病而去世。他的兒子艾蒂安·德·拉圖爾（Etienne de La Tour）同樣也是畫家，1640年代中葉開始當父親的助手，父親去世後也同樣擁有路易十三世所公認的畫家頭銜而漸次地飛黃騰達起來，1670年終於獲得貴族的封號，完全地放棄了繪畫工作。出身於地方城市的畫家因爲社會上的成功，漸次地提高社會地位，其繼承者終於變成貴族，在這一點上，拉圖爾父子的經歷不可思議地與勒拿兄弟的情形相當類似。而且，其作品終於不知不覺地被遺忘於歷史上的這一情形，也不少是因爲相同的理由吧！這也是因爲，艾蒂安成爲貴族以後，也盡可能地隱藏自己的畫家出身之故。當然，拉圖爾除了這一情形以外，還有因爲他完全是地方的畫家，而當地受到許多災害喪失了作品、紀錄等，也都是往後使他被遺忘的重要原因。

因爲拉圖爾的獨特明暗表現，屢屢被稱之爲「夜之畫家」。的確，支配他畫面深邃的黑暗，與因此而更加突顯的耀眼光芒的成功對比，充分地使他符合這種稱呼。但是，我們卻也不能忘記他所留下的極爲優秀的「晝之作品」，即使這類作品所留不多。風俗主題如已經提及的《騙徒》、《女算命師》，或者南特美術館的《小提琴演奏》等爲其例子。宗教主題則爲格勒諾布爾（Grenoble）美術館與斯德哥爾摩國立美術館的兩件《聖傑羅姆》（Saint Jérome，1630年代）【註6】被認爲原作只有兩件，其餘被認爲是複製的「基督與十二門徒」系列（ca.1625年，阿爾比（Albi）美術館）等爲其例子。這些作品上顯示出拉圖爾的強烈意圖，也就是說，背景、舞臺設定等被壓縮到必要的最小限度，多餘部分被加以去除，試圖建立嚴謹的造型秩序；譬如，聖傑羅姆額頭的皺紋、被騙徒欺騙的年輕人衣裳的細膩紋樣、或者其它細部的表現上，可以看出他所徹底追求的寫實性。他畫面上嚴謹的緊張感，大概來自於以下這兩種抗衡關係，亦即試圖徹底逼近現實的實在姿態的那種敏銳的寫實主義，以及即使這樣卻在是整體幾何學的嚴密構成中試圖建立這些細部秩序的強烈造型意志。

因此，拉圖爾的「夜之作品」應可以說是否定細部描寫的寫實主義；而強調明暗對比的構成秩序，在獲得單純化的不朽強烈度時，經由黑暗中耀眼的光線的神秘感，表現出甚而說是崇高的精神性。而且這一點才是清楚地區別卡拉瓦喬、其他卡拉瓦喬派畫家們與拉圖爾之間的不同特色。

　　事實上，卡拉瓦喬作品上的明亮部分與黑暗部分的激烈衝突，浮現出從其糾纏中所栩栩如生地照射出的細部，而拉圖爾的作品上所具備的效果卻是使用黑暗將不要的事物加以全部覆蓋，並利用光線將多餘的事物加以去除，只將對象本質浮現出來。拉圖爾學習卡拉瓦喬的明暗表現之同時，並不是爲了將其拿來強調細部的寫實性，完全相反地是爲了將其拿來去除一切偶然的事物，接近最本質性的世界。

　　爲了實現這樣的效果，一直出現在拉圖爾作品上的光源也扮演了重要角色。像是羅浮宮美術館的《木匠聖約瑟夫》（Saint Joseph Charpentier,ca.1640年）、《牧羊者的禮拜》（Adoration des Bergers,ca.1644-47年），或者是洛林美術館叫人難忘的傑作《新生兒》（Nouveau-né,ca.1645年）的情形，光源有時也被畫面人物的手所遮蓋，有時也像《聖伊瑞妮所照顧的聖塞巴斯蒂安》、《燈火前的聖馬德列尼》（ca.1640-46年，羅浮宮美術館）上毫無遮掩地出現，但不論如何，畫面上所清楚設定的是，將反面的陰暗部分蒙在黑暗中，發揮了斷然將光線所照射的部分加以強烈突顯的效果。而且拉圖爾的情形是，最近距離所照到的臉部、物體，正如同在強烈的閃光燈下所拍攝的照片一般，失去了表面的細微，還原爲最根源的型態。在沒有動作沒有聲音的永恆寂靜中，嚴謹的造型秩序經由神秘性的光線作用，獲得深邃的精神性。實際上，當看到《新生兒》般的作品時，即使畫面上看不到任何圖像要素與宗教象徵，我們卻能在畫面感受到神聖的事物。拉圖爾藝術的獨特性，正可以說是這一點吧！

● 靜物畫的畫家們

　　這時期的法國繪畫，在徹底地凝視現實敏銳地逼近對象存在的同時，也不陷入粗俗的現實描寫，創造出飄盪著深刻精神氣息的造型世界；而在嶄新出現的靜物畫這一範疇上，也相同地顯示出靜謐高雅的成就。當然在上面固然可以看到卡拉瓦喬的寫實主義、以及佛朗德的生活情景上所見到的表現日常事物的影響，但

是，法國的靜物畫即使在描繪出花卉、食用器皿、日常工具之類上，與其說是形成現實的單純斷篇，毋寧說是形成自身所完結而成的一個成功的不同世界。

譬如，羅浮宮美術館的博吉安《蛋卷的靜物畫》（Dessert de Gaufrettes, 1636年以前）是這種典型的例子。畫面上所描繪的是稻草袋所包裹的瓶子‥半滿的杯子、盛著蛋卷的金屬製大盤子。這些東西可以說是作為靜物畫的最小要素。我們卻完全沒有感受到同樣是靜物畫的荷蘭、佛朗德作品上，屢屢可見到的堆滿各式各樣東西的情形。再者在其配置上，也僅僅是垂直的瓶子與杯子、水平的盤子，卻不採用傾斜的盤子、橫倒的杯子這種靜物畫的老套手法。甚而，同樣是桌上的靜物，我們也看不到像是北方畫家的靜物畫上的通常例子，譬如剝開的水果、張開的牡蠣、雜然並列的食用器皿，有時甚而是破損的杯子、散置在桌面上的麵包屑等；這些東西與好像人們剛剛在畫面上、或者是餐飲中途的日常生活有關。這種清澈穩定的色彩，不同於卡拉瓦喬色彩的熱鬧度。當然，所描繪的主題也都是周遭的日常事物，而且描繪出對象的各種不同特質的觀察力與表現力也都極為正確，但是畫面上好像是小心翼翼地準備的供養上帝的祭品一般，呈現出難以接近的嚴謹度，在充滿緊張感中洋溢著靜謐的詩情。這並不是義大利的，也不是佛朗德、荷蘭的，而是貫穿於勒拿、拉圖爾的真正法國精神的顯現。

羅浮宮美術館的另一件博吉安的靜物畫《有西洋棋盤的靜物畫》（Nature Morte à Echiquier, 1636年以前）也顯示出同樣的特質。這幅作品並不單單只是靜物畫，在畫面上增加了表現人類五種感官的寓意。也就是說，鏡子表示視覺，樂器與樂譜表示聽覺，花表示嗅覺，麵包與葡萄酒表示味覺，錢包、撲克牌、西洋棋表示觸覺。這樣寓意式的表現，當然在其他畫家身上也屢屢可以看到，然而博吉安的情形卻與此不同；這種醒目的秩序感覺為了確實地支配畫面構成，作品不是僅僅止於作品的圖解，而是作為自律的世界強烈地打動我們。

擁有這種不可思議魅力的靜物畫，除了羅浮宮的作品以外，所知道的僅止於兩件。長期以來關於他的生涯、活動都不清楚，經由第二次世界大戰後的研究，幾乎可以斷言他與出身於皮蒂維埃的宗教畫家呂班‧博吉安（Lubin Baugin, ca.1612-1663）為同一人（只是也有像研究者布朗特一般，完全將其視為不同人）。1629年他在聖‧熱爾曼‧德‧普雷被認可為畫師，接受了聖母院多

達十一件的訂單，在當時是相當有名的畫家。據說在1630年代中葉，他到了義大利，受到拉菲爾、科雷喬的影響，因爲畫風接近古伊多·雷尼（Guido Reni,1575-1624），也被稱爲「小雷尼」。現在，他的作品除了留下聖母院大教堂所訂製的四件作品外，爲人們所知的有羅浮宮美術館《嬰兒基督的睡眠》（Sommeil de l'Enfant Jésus）等聖母子像的幾件作品。靜物畫大概都是到義大利以前所製作的。

羅浮宮美術館中顯然是十七世紀前半法國畫家所製作的《虛幻》，作者不詳。它在含蓄卻富有微妙色調的色彩感覺與籠罩畫面的靜謐度上與博吉安作品具有共通之處。畫面上所描繪的東西，諸如樂器、西洋棋盤、錢包、撲克牌、花卉等，有許多與博吉安的「五感官」相通；這是因爲上面描繪著種種簡直是感覺的快樂，甚而是金錢、撲克牌所暗示的「人生之樂」的事物之故。書籍大抵表示學問乃至於知識，劍表示功勳。但是這些現實的享樂、光榮，卻被安置在中央的可怕頭蓋骨所一舉否定了。這一頭蓋骨的後部，可以看到部分不自然地陷落的痕跡。恐怕這是暗示昔日曾經快樂謳歌人生的這位人物，因爲某種難以預料的凶禍而被剝奪了生命。災難不知何時會降臨。譬喻不幸命運的這一頭蓋骨，從鏡子的深處告訴我們，「畢竟是空，一切皆空！」這一句話。

相同地，在靜謐的畫面上表現出人生虛無的作品，還有斯特拉斯堡的畫家塞巴斯蒂昂·斯托斯科夫（Sébastian Stoskopff,ca.1598-1657）的《杯子的籃子與派餅》（1630年以前，斯特拉斯堡美術館）。在這一作品上薄薄的玻璃杯象徵人世的脆弱與虛無。這種對現實的覺醒恐怕是根源於當時法國的精神風土中。事實上，當時的詩人曾經吟唱過，人生的感覺所帶來的喜悅不過是「比玻璃還要脆弱，比瞬間還要短暫的刹那幸福」。誠如，埃列萊納·阿代馬爾所正確指出的一般，斯托斯科夫的作品也幾乎如同這首詩的繪畫化。這是符合道德主義者、巴斯卡時代的畫面。

但是，洞徹人生虛無的觀察力與道德主義者們的立場相同，並沒有迷失踏實的生活。他們不陷於過度的悲觀主義，也不耽於刹那的享樂主義，而是具備平靜地接受赤裸裸現實的豐富精神。這是重視尺度與中庸的法國精神之表現，在靜物畫上，從這種精神當中產生既非華麗也非熱鬧的，然而卻是寂靜、穩定的詩情。這一情形，如果將剛剛提及的羅浮宮美術館的無名畫家的《虛幻》與相同主題的法

國以外的作品，譬如稱之為「虛幻」畫家的荷蘭哈爾默‧凡‧史坦維克（Harmen van Steenwyck，1612-1656以後）的《靜物（有日本刀的靜物）》（倫敦，國家畫廊）一比較的話，大概就很明顯了。幾乎可視為同一時代所描繪的這兩件《虛幻》作品，不用說主題上有著共通處，也列出不少小主題（各種靜物）。而荷蘭的作品上，故意強調對角線所安置的對象配置、以及與此稍成交叉狀地從逆方向射入的光線表現，總令人感受到某種人為的演技，而在各種對象的描寫上也有炫耀異國品味的珍奇性、技巧之處。因此，甚而連頭蓋骨與其說是「虛無」的表現，毋寧說看起來好像主張作為一種東西的存在一般。相對於此，法國作品的對象配置則沒有什麼稀奇的對比，毋寧說是平凡的，其描寫的方法在基於敏銳的現實觀察之同時，與其說強調各種對象，不如說全體籠罩在微妙的色調和諧中，乍看之下這是樸素的，但是卻更加能夠傳達出符合主題冥想的氣氛。

這種含蓄、靜謐的詩情，我們可以從路易斯‧穆瓦隆（Louise Moillon，1610-1696）的《蔬果店》（1630年，羅浮宮美術館）、雅克‧利納爾（Jacques Linard，1600-1645）的《花籃》（羅浮宮美術館）中看到。前一作品的作者受到詩人史居代里（Mell de Scudéry，1607-1701）【註7】所稱讚；然而，這一靜物畫卻具有稍顯生硬的樸素感；後者是出生於巴黎的女性畫家，她的作品即使稍微缺乏抒情性，卻更加顯示出洗鍊的細膩表現。

但是，這些極為法國式的靜物畫，到了十七世紀的後半漸顯衰微。這一重大的理由是隨著學院權威的強化，確立了重視範疇次序的理論。終於，靜物畫與歷史畫、肖像畫、風景畫比較之下，甚而可以說被視為位階低微之物了。靜物畫在原本的宮廷、貴族之外得以成為市民們的一門範疇而復興起來，並顯示出偉大的成果，則必須等到十八世紀夏丹的出現了。

3. 古典主義的成立

● 尼可拉‧普桑

　　李希留與馬薩蘭這兩位樞機卿兼宰相的時代裡，不論首都巴黎或者是在地方上的繪畫都受到義大利、佛朗德的影響；同時，相對於周遭各國的激烈多彩的巴洛克繪畫，諸如向班尼、勒拿兄弟、拉圖爾、博吉安一般的畫家好像不謀而合地都確立了嚴謹靜謐的樣式。這一事情清楚地說明這一時期的法國民族特性已經明確地形成了。我們將此稱爲古典主義樣式也無妨。但諷刺的是，最具代表性的古典主義畫家、且描繪了最優秀作品的畫家，既非在巴黎甚而也非在法國，而是在巴洛克藝術中心的羅馬。不用說這是因爲古典主義繪畫的完成者普桑與克勞德‧洛漢在羅馬之故。

　　這兩位畫家的共通點，除了不論資質或者表現樣式都有很大不同之外，同時兩人的主要繪畫事業也都完成於羅馬。而且，後來也都完成了與當時義大利畫家們截然不同的古典主義樣式，並且對往後的法國繪畫給予決定性影響。在此一意味中，他們還是在法國繪畫史中具備其應有的地位。

　　尼可拉‧普桑（Nicolas Poussin,1594-1665）出生於諾曼第地區的勒‧藏德萊。在1650年畫於羅馬的《自畫像》（1650年，羅浮宮美術館）所記的「勒‧藏德萊的畫家普桑肖像」，大概可以說明他對自己的故鄉所擁有的強烈懷念。同時，這或許也是與他作爲法國畫家的自覺有關吧！

　　但是，我們幾乎不清楚他在故鄉如何接受畫家的教育。不僅他的少年時代，連1624年出現於羅馬以前的學習時代，都只爲我們留下極爲有限的資料而已。從這種稀少的資料來判斷的話，普桑於1612年十八歲在勒‧藏德萊時，接受來自於比藏坎（Buzançain）的畫家康坦‧瓦朗（Quentin Varin,1570 ?-1634）的教誨，爲了專心於畫業而赴巴黎。在巴黎，據說他在費迪南‧厄勒（Ferdinand Elle）、喬治‧拉勒芒的畫室學習，然而這一時期的情形不甚清楚。不論如何，年輕的普桑好像漸次地受到重視，終於獲得了工作。不只巴黎，連波瓦蒂埃、里昂、布盧瓦（Blois）等地方城市也都留有許多他製作的痕跡。甚而，據說他與當時的許多年輕人一樣，有志於參訪義大利，兩次出訪，但都中途失敗而返。據

傳聞，一次到了佛羅倫斯以後又折了回來。也就是說，三十歲為止的普桑，一直過著相當不安定的流浪時代。

　　關於他的製作活動多少呈現出清楚紀錄的是1622年的事情。在這一年耶穌會創立者依納爵·德·羅耀拉（Ignatius de Loyola,1491-1556）【註8】與聖·芳濟各·沙勿略（Francisco Xavier,1506-1552）【註9】被諡封為聖人。在這一紀念活動上，普桑接到巴黎大主教與耶穌會訂購的以兩位聖人為主題的訂單，描繪了六件作品。再者同一時候，他與菲力普·德·向班尼一起為母后瑪莉·德·美迪西斯的盧森堡宮從事裝飾活動，而這些作品現今都已經不存在了。恐怕因為

尼可拉・普桑　聖餐之創設　1641　油畫
325×250cm　羅浮宮藏

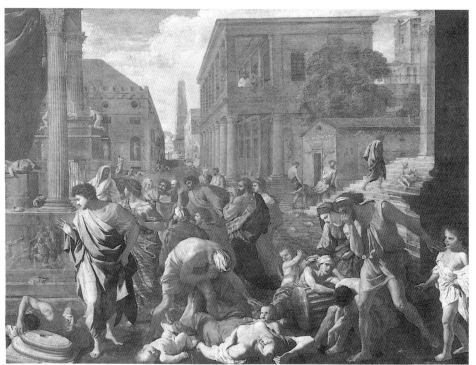

尼可拉・普桑　阿西德的瘟疫　1631　油畫　148×198cm　羅浮宮藏

這樣的工作機會，使他得以受到當時聲望崇隆的義大利詩人馬利諾（Marino,1569-1625）【註10】的知遇，而這也大大地改變了他的生涯。這是因為，馬利諾佩服普桑所擁有的豐富的故事表現力，請他畫奧維德（Ovid,43BC-17AD）的『變形記』插畫，並且堅請他到義大利之故。同時，經由瑪莉・德・美迪西斯侍從的引介，他幸運地充分研究到馬爾康托尼奧・雷蒙迪（Marcantonio Raimondi, 1480？-1534）所製作的拉菲爾的版畫作品；當我們考慮往後普桑畫業的展開時，對於這件事是不能忽視的，而且，1624年終於實現他到義大利的期盼，這也還是受到馬利諾的很大幫忙。

因此，三十歲的普桑將活躍的舞臺移到義大利。赴羅馬以前，他曾一度滯留佛羅倫斯，在此一期間一定研究過各類提香的作品。這是因為，他的初期作品反映出提香的豐麗色彩與官能性之故。一到羅馬，請他來的馬利諾則去了拿波里，經由他的介紹，普桑得到教皇烏爾巴尼斯八世（Urbanus Ⅷ）的外甥法蘭契斯可・巴爾貝里尼樞機卿賞識，為樞機卿描繪了《傑馬尼庫斯之死》（Mort de Germanicus，1628年，明尼阿波利斯〔Minneapolis〕美術研究所）【註11】，亦即他初期的作品。巴爾貝里尼樞機卿不只是美術的愛好者，也是當時羅馬知性團體的中心人物，因此加入他的團體，對普桑而言可謂意義重大。但是更重要的是，他與樞機卿的秘書卡西亞諾・達爾・波左（Cassiano dal Pozzo）的熟識。這是因為達爾・波左成為他後半生的親密友人，同時也是保護者之故。

但是即使他這樣的幸運，然而在羅馬的初期，至少是1620年代，對普桑而言不全然是順利的時期。很多藝術家抱著一己的才能與野心，爭相迸放火花的這一時代的羅馬，似乎對剛從異國前來的無名畫家而言，還是辛酸的地方。好像普桑的暴烈個性也是招致災害的原因。年輕時代的普桑與他日後令人覺得像是學者的沈穩風貌的自畫像、以及靜謐的作品所給人的印象恰好相反，據說是位性情極為暴烈的年輕人，並留有時常與人爭吵的傳言。他的這種激烈性格，可以說反映於初期的作品，譬如收藏於香迪的《嬰兒屠殺》（Massacre des Innocents,1625-26年，孔第美術館）、為聖・彼得大教堂所畫的《聖伊拉斯莫斯的殉教》（1629年，梵諦岡美術館）等近乎殘酷的戲劇性表現即是。當然，這些作品上面也留有像皮也特洛・達・科托納一般的義大利巴洛克畫家們的強烈影響，同時巴洛克的激烈性，本來就是構成他性格的重要部分。普桑的古典主義是建築在經由堅強意

志與理性力量，對近乎奔放的那種內面激情加以控制與抑制的這種嚴謹的努力上。

　　1630年代以後的普桑畫業，可以說不外乎是克服巴洛克的長期旅程。從1640年到42年爲止的這一時期，他不一定是順心如意的，受到路易十三世的招請，一度回到法國，著手於聖—熱爾曼—昂—拉伊城禮拜堂祭壇畫《聖餐之創設》（1641年，羅浮宮美術館）、羅浮宮裝飾（未完成，現不存）般的政府訂購製作。但是誇張的宮廷繪畫並不適合普桑的氣質；華美卻無內涵的粗俗的宮廷生活，也使他難以忍耐；而因爲他的返國使得烏偉等畫家害怕一己地位受到威脅而反彈，也一定相當困擾著他。結果，首席宮廷畫家的榮譽與年俸的魅力，都不能留下他。普桑在回巴黎僅僅一年數個月後，又返回羅馬，此後至死爲止也就再也沒有離開這一都市了。

　　因此，他的作品以這次法國停留爲界線，大致可以區分爲前後期。前期，也就是說1630年到40年代初期之間的作品中，以舊約聖經爲主題的《阿西德的瘟疫》（Peste d'Azoth,1631年，羅浮宮美術館）、《嗎哪的收穫》（Mann,dit aussi Israélites Recueillant la Manne dans le Désert,1639年，羅浮宮美術館）、《黃金小牛的禮拜》（倫敦國家畫廊）、將奧維德『變形記』的各種故事成功地加以構成的《佛羅拉女王》（德勒斯登繪畫館，ca.1630年），或者是依據古代羅馬傳說所作的兩件《薩賓女人的掠奪》（Enlevement des Sabines,羅浮宮以及大都會美術館）【註12】等很多畫面上出現眾多人物的變化，同時這些畫面上也包括人物的大動作、各式各樣的感情表現等，從其中尚且還可以窺見巴洛克的激烈性、華麗感的痕跡。爲李希留所畫的以《海神尼普頓的勝利》（Triomphe de Neptune,ca.1637年，費城美術館）【註13】爲首的一連串「酒神」作品，除了充分地採用從研究拉菲爾、提香等文藝復興巨匠作品所獲致的成果之外，同時卻也還創造出既鮮豔又華麗的畫面。但是，我們卻不能忽視在這樣多動作的多采多姿的畫面上，也可以看到在整體上試圖將人物配置在三角形構圖、浮雕式構成當中的這種強烈的「秩序意向」。在這一作品上，斷然趨向激烈表現的衝動，與試圖將其加以抑制、統禦的嚴謹的構成感官彼此互相對抗，產生了充滿豐富緊張感的作品世界。可以說普桑在不失激烈的能量之餘，嘗試對自己內在的巴洛克特性賦予秩序。這樣的古典主義傾向，在《厄科與那喀索斯》

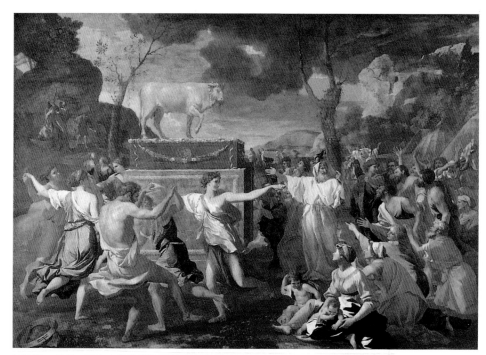

尼可拉‧普桑　黃金小牛的禮拜　1634 前　油畫　154×214cm　倫敦國家畫廊藏

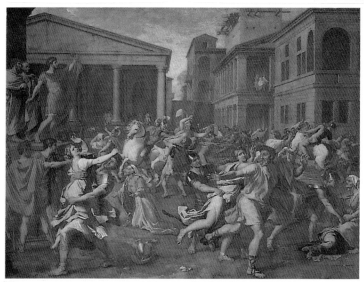

尼可拉‧普桑　薩賓女人的掠奪　1637-38　油畫　羅浮宮藏（上圖）

尼可拉‧普桑　詩人的靈感　1629-30　油畫　182.5×213cm　羅浮宮藏（右頁上圖）
尼可拉‧普桑　阿卡狄亞的牧人們　1639　油畫　85×121cm　羅浮宮藏　（右頁下圖）

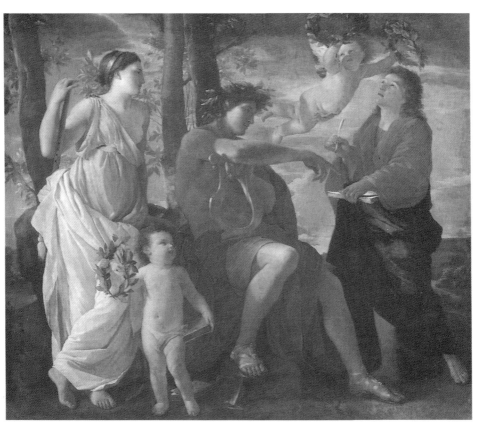

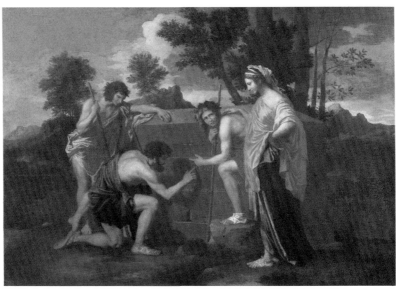

（Echo et Narcisse,ca.1627-28年）【註14】、《詩人的靈感》（Inspiration du poéte,ca.1629-30年，皆爲羅浮宮美術館）、《戴安娜與恩底彌翁》（Diane de Endymion,ca.1627年，底特律〔Detroit〕美術研究所）【註15】等較少登場人物的作品上，可以更加明顯地看到。在這些畫面上，人物數目變少，代替此一情形的是人物獲致堂皇的巨大性質而賦予畫面不朽的表現力。

在這些人物表現上，普桑爲了要給予符合畫面上各種人物角色的適當姿態、身段，頗費苦心。雷奧那多・達文西說，在故事的繪畫上，爲了將故事的內容、人物表情傳達給觀賞者，必須特別研究姿態、身段。密切研究達文西的繪畫論、同時自己也是優秀理論家的普桑，爲了在自己的作品裡表現出諸如《阿西德的瘟疫》中人物的恐怖、驚愕，或者是《嗎哪的收穫》上以色列人的絕望、期待、喜悅、感恩等各種不同情感，對於各種最適合的姿態下了功夫。據說，他爲此用蠟做了小雕像，嘗試各種不同的姿態。也就是說，相反地觀賞者透過他畫面上的人物身段、姿態，必然可以讀取其內面的情感。這一點，可以說普桑是基於嚴密設計而配置人物的表演家。在具備平衡的嚴格構成，以及內容與型態的精緻對應當中，我們可以解讀到普桑的古典主義的另一種特色。

普桑的這種古典主義，在如同間奏曲般的短暫巴黎停留後，而再次回到羅馬所作的後期作品上，譬如在羅浮宮美術館的名作《阿卡狄亞的牧人們》（Bergers d'Arcadie,ca.1638-39年）所見一般，變成更加嚴謹、內面化。這一時期的重大特色是，「酒神」、奧維德故事等華麗且官能的主題消失了，從普盧塔克（Plutarchos,ca.46？-120？，古希臘傳記作家、散文家）『比較列傳』（Vitae Parallerae）獲得構想的《福基翁的送葬》（Paysage avec les Funélailles de Phocion,1648年，個人藏）【註16】、取材自盧善（一譯盧奇安）（Loukianos, ca.120 B.C.-ca.80）【註17】的對話《埃烏塔米塔斯的遺書》（Testament de d'Eudamidas,ca.1653年，哥本哈根國立美術館）、或者是羅浮宮的《丟碗的第奧根尼》（Paysage avec Diogéne,dit aussi Diogéne Jetant Son Ecuelle,1648年）【註18】等作品上，加強了基於斯多葛精神的主題，風景表現扮演了重大的角色。在處理福基翁與第奧根尼的作品上，兩種特色被統一在一起。然而從當中可以看到他所追求的是自己內在世界的精神嚴謹度。這種精神幾乎像是除了與極熟悉的友人交往外不與他人往來的隱士一般，避開了

一切世俗事物。

風景這方面也具有符合他精神實態的高格調與內面性。據與普桑晚年熟悉的費利比安、其他傳記作者說，他常常到羅馬郊外做速寫，在原野散步的同時，留下許多描寫實際風景的素描。這些速寫基於極為正確的觀察，不只山川草木，甚而連微妙的光線印象也正確地捕捉到。看看現在為我們所留下的素描時，叫人吃驚的是從他快速運筆中可以看到新鮮的自然情感。但是，普桑絕不是將這種素描原原本本地運用到作品上。我們除了從以斯多葛主義為主題的事物之外，譬如像是羅浮宮《奧菲士與歐律狄刻》（Paysage avec Orphée et Eurydice,1649-51年）【註19】般的希臘神話題材的作品、《有戴安娜與俄里翁的風景》（Paysage avec Diane et Orion,大都會美術館）【註20】般的高度知性作品，到最晚年壯大的「四季」系列（1660-64年，羅浮宮美術館）當中看來，普桑的風景畫完全是「構成的風景」，他將從自然觀察中所獲得的成果加以自由地組合，創造出甚而是基於近似嚴苛的優秀的構築世界。爾後塞尚對普桑的強烈傾倒正是這一緣故。在這一意味裡，普桑在風景的表現上，也是偉大的古典主義者。

● 克勞德・洛漢與風景畫

克勞德・洛漢（Claude Lorrain, 1600-1682）幾乎與普桑同一世代，其生涯也還是完全在羅馬度過，他們同時也都是對法國古典主義繪畫的成立扮演了重大角色。他本名為克勞德・儒勒，出生於南錫附近的夏馬尼。「洛漢」是因為他出身於洛林地區而被取的通稱。他十二歲時雙親去世，比普桑還要早，恐怕是在翌年就到羅馬，最初好像當過糖果的見習工人，後來立志成為畫家，跟從阿戈斯蒂諾・塔西（Agostino Tassi）學習。此外他大概也接受當時羅馬的各類畫家的教誨，然而詳細情形不清楚。一度曾滯留拿波里，從留有當過克勞德・德呂埃（Claude Deruet,1588-1660）助手的紀錄可以知道，他在1620年代中葉的兩年間曾回到故國，然而作品卻未曾留下來。而且，再次回到羅馬以後，就再也沒有離開這個城市了。這一點與普桑的經歷相當類似。再者，據當時的傳記作家說，兩位巨匠彼此之間惺惺相惜，常常一起到郊外速寫。

因此，在他的一生中，沒有任何特別事蹟引起傳記作家的興趣。他的作品得以獲致世人賞識要從1630年前後開始，現在為我們留下的作品，大多數從這一時候

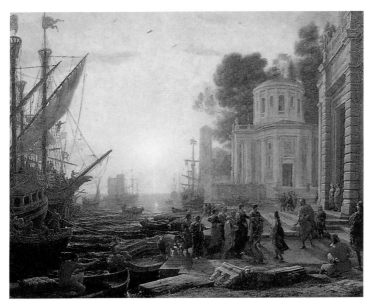

克勞德・洛漢　克婁奧帕特在塔列斯上陸之風景　1642　油畫　119×168cm　羅浮宮藏

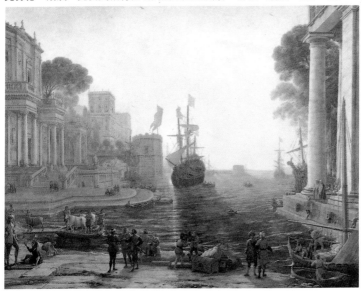

克勞德・洛漢　將克律塞伊斯歸回給父親的尤里西斯之港口風景　1644　油畫
119×150cm　羅浮宮藏

開始。從此以後，長達半世紀之久定居羅馬，不曾結婚（但育有一女），一心投
入創作。他的生涯可以說就是創作活動的軌跡。

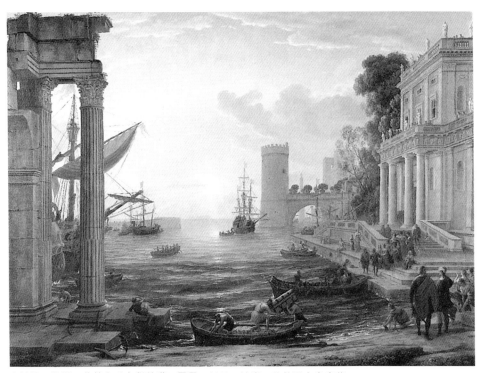

克勞德·洛漢　莎芭皇后上貨的港口風景　1648　油畫　倫敦國家畫廊藏

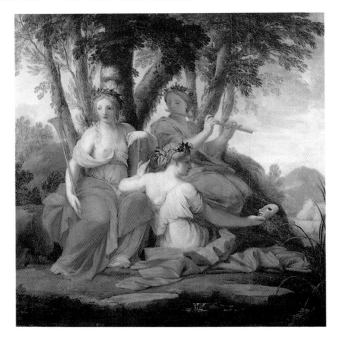

鄂爾塔世·勒許爾
克莉歐、鄂蝶兒與達莉　1655
木板　130×130cm　羅浮宮藏

自從1630年代得到教皇烏爾巴尼斯八世（Urbanus VIII）與便提沃利奧（Bentivolio）樞機卿的訂單以後，他的作品比較爲人所知。這是因爲，他的作品獲致好評，名聲也就很快地提高，不只接到羅馬的高級聖職人員、外交官、富裕的愛好者，同時也接受以西班牙國王爲首的歐洲各國君主、名家的訂單之故。他的名聲高到膺作肆出，爲了對抗這些仿作，洛漢不得不製作有關自己作品的正確紀錄。實際上，他從1630年代末期開始，一完成油畫，就使用沾水筆、鉛筆、淡彩加以模寫，在後面標示製作年代、作品名稱、買主等紀錄以茲保存，這種習慣一生中一直保持下來。他的速寫往後彙整爲一冊畫帖，取名爲『真實之書』，現在保存於大英博物館。我們經由這本『真實之書』，幾乎可以循線找尋到他作品的展開軌跡。

克勞德‧洛漢的作品幾乎全部是風景畫。最初，明顯地受到住在羅馬的佛朗德畫家保羅‧布里爾（Paul Brill, 1554-1626）、德國的亞當‧葉勒斯海莫（Adam Elsheimer, 1578-1610）【註21】的影響，1640年頃開始，經由對自然的細膩觀察，特別是正確地映現出光線的微妙變化、以及廣大的空間感覺，創造出充滿無人可及的豐富詩情。他的作品主題，有像《康波‧瓦契諾的風景》（Campo Vaccino, ca. 1636）一般的羅馬或者近郊的風景，也有像《克婁奧帕特在塔列斯上陸之風景》（Le Débarquement de Cléopatre à Tarse, 1642年）【註22】、《將克律塞伊斯歸回給父親的尤里西斯之港口風景》（Port avec Ulysse Rendant Chryséis à Son Père, 1644年，三件皆是羅浮宮美術館）【註23】等處理古代歷史、故事的情形，以上所描繪的都是他親眼所見的羅馬古代遺跡、原野風光、附近的歐斯狄阿（Ostia）港口風景。當然與普桑一樣追求「構成風景」的古典主義者克勞德‧洛漢，即使在描繪羅馬的風景時，並不是單純地描寫現實世界，而是依據畫面的要求，將建築物、丘陵、河川、樹木等加以組合，有時也出現實際不存在的古代遺跡，然而這些要素，常常是基於現實觀察的。而且，普桑的風景畫遵循嚴謹的幾何學秩序，表現出永遠不變的理想世界，相對於此，洛漢的風景則保持著使我們更易於親近的日常性與不斷變化的多樣性。普桑的畫面不論是河川或者是湖水，水面都展現出不動的靜止性，相對於此，洛漢的港口風景，不停泛動著反射陽光的波紋表現出華麗的光輝。不論是描寫海或者是田園的作品上，譬如《農村的慶典》（1639年，羅浮宮美術館）、《以撒與利百加的結

婚》（Mariage d' Isaac et Rébecca, 1648年，倫敦國家畫廊），和著笛子、鈴鼓（Tambourine）旋律而唱歌跳舞的人物姿態，給予畫面明朗、舒暢、而且不擾亂自然和諧的輕鬆的動態要素。這並不像布勒哲爾《農民的舞蹈》般的熱鬧，而與普桑的福基翁之沈鬱、第奧根尼的禁欲也不相干。

即使是這樣，洛漢並不只是描繪眼睛可以看到的港口、田園而已。向來洛漢的風景畫常常被認為，他的主題只是作為描寫風景的藉口而已。但是，其實並非如此，毋寧說我們不能忽視主題的選擇本身強烈地影響洛漢的審美意識。這種典型的例子是，以港口風景為主題的一連串的作品群。事實上，在我們已經提及的《克婁奧帕特在塔列斯上陸之風景》、《將克律塞伊斯歸回給父親的尤里西斯之港口風景》以外，倫敦的《莎芭皇后上貨的港口風景》（Port avec L' embarquement de la Reine de Saba, 1648年）、《聖女保羅所上陸的歐斯狄阿港風景》（Port d' Ostie avec L' embarquement de Saint Paule, ca. 1639年，普拉德〔Prats〕美術館）等，當然都是具備明確主題的港口風景，同時也都是以出發乃至於到達為主題的。相反來說，洛漢是從聖經、古代故事、或者聖人列傳當中，選取符合海港風景的主題。即使不是這樣，港口上一直飄盪著對未知世界的不安與期待、或者離愁與對將來之希望所融合為一的哀愁氣氛，而洛漢的主題更加地強調了這種氣氛。或許我們經由所賦予的故事內容，也可以說港口不只暗示著現在的姿態，也被置於暗示過去與未來的時間序列中。這種內部世界的延長促使人們對命運加以省思，同時也使得洛漢的風景更具抒情性。洛漢的作品之所以對往後浪漫派詩人、畫家們產生影響，正是這一原因。

在普桑與洛漢兩位巨匠之間，尚有描繪許多風景畫的畫家加斯帕德‧迪熱（Gaspard Dughet, 1615-1675）。迪熱是定居於法國的糖果工人的兒子，也是普桑的妹婿，因為一段時間與普桑居住一起，一般稱之為加斯帕德‧普桑。他受到普桑的強烈影響，同時也從洛漢處學了許多。他固然不具備普桑那樣嚴謹的構成秩序，卻也不乏接近洛漢的抒情性，可以說是確立了折衷兩者的風景表現。迪熱與洛漢相同，留下許多常在風景中配置聖經、古代故事人物的作品，然而，也留下不少像羅浮宮美術館《羅馬鄉間的風景》（Paysage de la Campagne Romaine）、倫敦的《提沃利的瀑布》（Cascade de Tivoli）等純粹以實際風景為主題的作品。他的作品在十八世紀時相當受到歡迎，特別是對英國的風景畫啓

蒙很大。

● 學院的畫家們

　　普桑、洛漢兩位巨匠即使在遠離巴黎的羅馬，也還是對巴黎的美術界產生影響。這是因為兩人在巴黎知識界的領袖之間擁有友人，其作品也一件件地被帶回法國之故。特別是普桑在1641年到42年之間，即使期間很短卻實際地滯留巴黎，意外地獲得很大成果。我們從1640年代中葉起巴黎的畫家之間，普桑的影響漸次顯著一事，就可以容易地推測到這一情形。

　　當然這種變化，不單單只是普桑一人的影響力所造成的。因為，誠如我們所見到的一般，可以從這一時期的許多畫家身上看到古典主義的傾向，對於以烏偉為中心的巴洛克表現的反彈，在普桑歸國以前似乎已經是出現了一些徵兆了。勉強地說，或許是從這一時期開始，法國國民性格已經明確地出現了。總之，1648年馬薩蘭注入心血創立皇家繪畫雕刻學院時，參加創立會員的拉伊爾（Laurent de La Hyre）、謝巴斯提安‧布爾東（Sébatien Bourdon, 1616-71）、鄂爾塔世‧勒許爾（Eustache Le Sueur, 1616/17-55）、查理‧勒伯安（Charles Le Brun）等人的作品，與其說是華麗且動感的巴洛克式的作品，不如說可以看到強烈的嚴謹節制的靜謐傾向。他們的啓蒙者與其說是烏偉，不如說是普桑。而且，學院創立的翌年烏偉已經去世，因此古典主義的特色也就變得愈加地明顯。1640年到50年代，在凡爾賽體制再次恢復到豪奢華麗的巴洛克特性以前，法國繪畫產生了令人感受到如同往後十八世紀的新古典主義的安定感。這種安定感，充滿了有時使人稍感清冷的安靜樣式。

　　譬如，南法蒙貝里埃（Montpellier）出身的布爾東的情形是這種典型的例子。他十八歲起滯居羅馬，經過佛羅倫斯返國後，描繪了受到羅馬風俗畫家、佛羅倫斯派【註24】深刻影響的作品，最後受到普桑的巨大影響而劇烈地轉向古典主義。1650年中葉描繪的收藏於華盛頓的《從水中被救起的摩西》（Moïse Sauvé des Eaux，國家畫廊），在強調垂直與水平組合的明晰構圖、動作少的人物姿態、明亮清澈的色彩上，真正可以說是古典主義時代的代表作。

　　但是這一時期最重要的畫家，大概是短命的勒許爾吧！他與拉伊爾一樣，一直活躍於巴黎，一生中從不知義大利，甚而也沒參訪過其他地方。培養他樣式的，

除了老師烏偉的教誨以外，還有經由版畫所學習的拉菲爾、楓丹白露派等前人的作品範例。但是這一事情，在某種意義裡，對完成他的古典主義而言，最適當也不過了。因為，他並不曾被當時羅馬所展開的巴洛克的華麗樣式所迷惑，可以純粹地將盛期文藝復興的成果化為一己之所有。事實上，1647-50年頃所描繪的代表作蘭貝爾館邸「謬斯之廳」的裝飾（現已被取下，其中一部分被羅浮宮所收藏），在以金字塔形、或者垂直形為基本的安定構圖、理想化的人物表現、完美的人體比例上，成功地繼承了拉菲爾的成就。

另一方面，同一時候或者是稍早為夏爾特爾（Chartres）修道院所製作的二十二件「聖·布呂諾生涯」【註25】系列（Vie de Saint Bruno,1645-48年，羅浮宮美術館），或許因為主題上的要求，可以看到接近普桑的強烈的嚴謹度與節制感。如果他與勒伯安一樣長壽的話，恐怕會大大地改變十七世紀後半的法國繪畫之命運。生具豐富才能的勒許爾，在未滿四十歲即與世長辭。爾後的法國美術，轉變到以勒伯安為中心的新的中央集權體制。

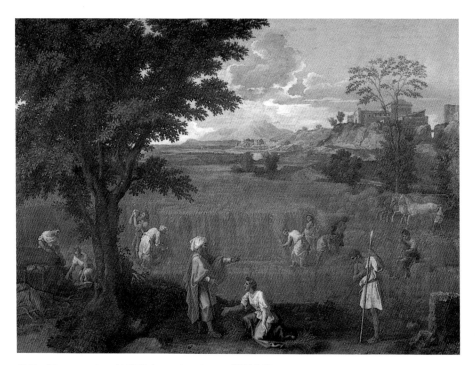

普桑　夏　1660-64　油畫畫布　119×160cm　羅浮宮藏

4. 絕對君主專制的藝術

● 藝術行政的中央集權化

　　年輕的路易十四世隨著馬薩蘭的去世開始親政，在藝術領域裡也急速地推進中央集權體制。成爲藝術中心的當然是國王本人的意志，然而實際肩負重任的是有才幹的行政官柯爾貝爾（Jean-Baptiste Colbert,1619-1683）。

　　首先經由皇家學院的大幅改革，藝術家們被加以重新整合。1648年所設立的繪畫雕刻學院受到王室的保護，然而它的本意是爲了讓藝術家免於同業者工會的桎梏，保護他們的活動自由與利益。但是，1661年以後，它卻被編入絕對君主專制的行政組織當中。皇家學院從王室得到財政的保證之同時，爲王室家族工作的藝術家則僅限於學院的會員。如果以凡爾賽宮爲首的大型營造裝飾事業一沒有學院參與的話，我們就容易想像到對當時的畫家、雕刻家們來說等於失去工作場所。1667年對培養藝術家的制度加以整備，舉行了說明藝術的「理想的真實」的講演，於是學院美學建立起來。再者，也組織起了附有各式各樣表揚制度的展覽會。總之，往後十八世紀、甚而是到十九世紀爲止，在社會上成爲擁有強大力量的美術學校、政府的官展制度基礎，可以說是確立於這一時候。

　　如果說學院是擔負理論、美學層面的話，那麼在實際製作活動層面裡擁有強大力量的是1662年創設的王立哥白林製作廠。這一製作廠是依據柯爾貝爾的構想所設立的。它不只製作以「哥白林掛毯」（Tapisserie des Gobelins）【註26】而聞名的掛毯，並且製作的範圍也遍及家具、日常器物、其他室內裝飾的所有領域。這是一個將向來在各種工作室內所進行的製作活動加以集中與統合的巨大組織。爲了掛毯的底稿、家具、室內裝飾的設計，動員了畫家，在統一的樣式下，整然地進行了大型的藝術製作活動。在此也建立了畫家如果不參加這種組織就不能一展長才的制度。

　　查理・勒伯安如同政治上的路易十四世一般，在美術領域上發揮其絕對權力，他以領袖身分君臨學院與哥白林製作廠兩大組織。經由他卓越的統率力與孜孜不倦的精力旺盛的活動，從1660年代到80年代他一直是名符其實的藝術界的專制君主。而這一切，正因爲他對社會影響力的強烈，遺憾的是在歷史上只強調他「獨

裁者」的一面。但是勒伯安在畫家的身分上，也是一流的巨匠。

　　勒伯安出生於巴黎的雕刻家家庭，很早就顯示出驚人的才能，曾在烏偉的畫室學習，短期間已充分學得了當時的各種樣式、技法。1642年年僅二十三歲時，描繪了大概是畫家公會的入會認可作品《福音書記述者約翰的殉教》（Martyre de Saint Jean l'évangéliste，巴黎，聖尼可拉‧杜‧夏爾德尼教堂）。這一作品上的鋸齒狀對角線構圖、十分華麗的身段、近乎殘酷的栩栩如生的寫實表現、戲劇般的明暗與立體造型等上面，充分地說明了他具備凌駕烏偉的巴洛克資質。然而，被同一時候剛好滯留巴黎的普桑畫風所深深吸引的勒伯安，在普桑回羅馬之際，勉強要求同行，此後到1646年爲止在羅馬更加深入學習。因此，當然此後在他作品上可以充分看見普桑的影響，同時他也研究拉菲爾、卡拉契、多明尼基諾（Domenichino, 1581-1641）等義大利巨匠們的作品，甚而也學得了皮也特洛‧達‧科托納的華麗的裝飾樣式。也就是說，他精通當時的所有畫法，並且具備了將其畫法與目的加以適當活用的能力。因此，他歸國後很快地獲得美術界的領導地位並非不可思議之事。

　　勒伯安首先在巴黎當時所風行的館邸、宮殿裝飾上，發揮其才能。很遺憾地他的許多作品現今已經遺失了，但是即使依據震撼人心的大膽構圖所製作的蘭貝爾館邸「赫拉克萊斯之廳」裝飾，以及羅浮宮的「阿波羅之廳」、或者是凡爾賽宮的「鏡廳」裝飾（1679-84年）（特別是後兩者的當初風貌大部分已喪失），都可以窺見他的優秀技巧。作爲獨立的繪畫作品則是既是他庇護者也是大法官的塞居埃肖像畫（Portrait de Chancelier Séguier）。這幅羅浮宮的肖像畫，不同於凡‧戴克、委拉斯蓋茲的風格，而是表現爲新古典主義的騎馬像，再者爲路易十四世所描繪的長達十三公尺的《亞力山大大帝與波魯斯》（Alexandre et Porus，1673年，羅浮宮美術館）以外的亞力山大系列，表現出不下於義大利巴洛克華麗樣式的巨大構圖。此外我們也不可忽視許多掛毯、裝飾計畫上所表現的豐富的創意與強韌的表現力。晚年他在強而有力的後盾柯爾貝爾死後，學院的領導地位被競爭對手米尼亞爾所奪。晚年創作的作品有羅浮宮美術館的《牧羊者的禮拜》（Adoration des Bergers，1689年）、《基督入耶路撒冷》（Entrée de Jésus à Jérusalem，桑特狄埃尼美術館）等高格調的宗教畫。

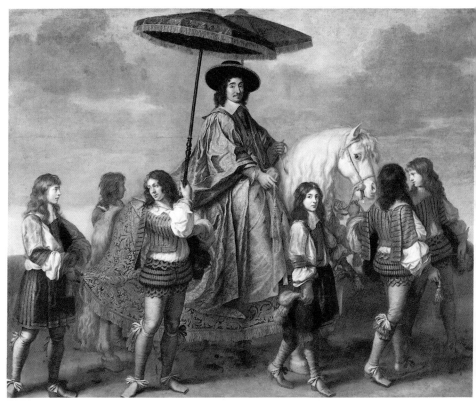

查理・勒伯安　大法官塞居埃　1655-57　油畫　295×351cm　羅浮宮藏

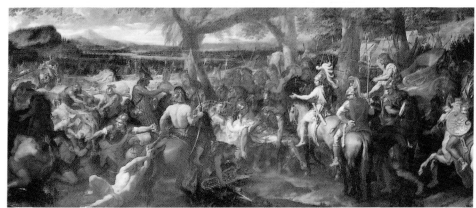

查理・勒伯安　亞力山大大帝與波魯斯　1673　油畫　470×1264cm　羅浮宮藏

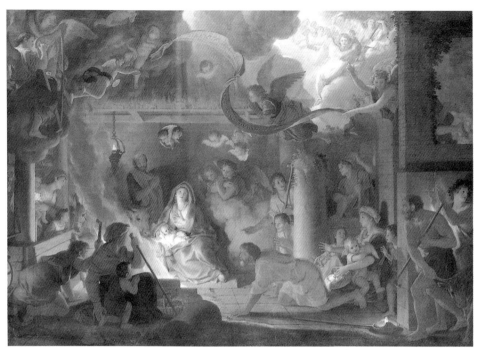

查理・勒伯安　牧羊者的禮拜　1689　油畫　151×213cm　羅浮宮藏

查理・德・拉霍爾
從水中被救起的摩西
1701　油畫　125×110cm　羅浮宮藏

　　再者，勒伯安在學院藝術理論的確立上也留下很大的功績。因為，他本身不只是位優秀的講演者，也留有理論性著作；此外在受柯爾貝爾要求將學院的繪畫理論加以體系化時，他並成為中心人物。

　　學院美學首要是基於將繪畫訴諸於理性的想法。這一點與義大利巴洛克藝術在本質上有所不同。因為學院美學將繪畫視為教育大眾的有效手段，而義大利的巴洛克藝術則重視訴諸於觀賞者情感的視覺效果。所謂訴諸理性一事，是為了維持繪畫美而重視理性的基準。畫家並不是使自己的繪畫表現從屬於感性，而是必須遵循理性的基準。因此，透視法、數學的人體比例、幾何學式的安定構圖、正確的明暗表現等成為學院繪畫的基礎。勒伯安認為在人體的各種情感與它們所帶來的身體特徵之間——如同笛卡兒在其『情感論』【註27】當中所論述的一般——具有一定的關係。為了表現「憤怒」、「絕望」、「不安」、「陶醉」等各種不同情感，必須賦予臉上適當的表情。因此，他甚而對此加以體系化。對於畫家而言，如何學得這樣的規則比什麼都還要重要。

　　為了學習這種規則、基準的有效手段，學院要求畫家學習優秀的範例，亦即從事古代（希臘、羅馬）、文藝復興（特別是拉菲爾）作品的摹寫。經由學習這些範例，畫家可以養成正確的基準。當然，學院的理論並沒有否定人體模特兒的寫生。不只如此，文藝復興以後亞里斯多德的『詩學』成為西歐美學的基準，此後，「模仿」成為繪畫最重要的概念之一。但是依據學院理論家們所說的應該「模仿」的對象，不是「本來的自然」，而是「應有的自然」。不論是人類或者是風景，現實的形象並不是完全的，所以沒有正確的基準可循。因此，首先學習優秀的範例，遵循從當中所獲得的正確基準，經由修正自然，就能達成「理想的真實」。對於與笛卡兒同時代的學院畫家來說，義大利繪畫令人感到過於感官主義，同時佛朗德的繪畫又使人覺得太過於理性主義了。

　　再者，同樣的這種理性主義美學，產生將線描置於色彩之上的想法。誠如笛卡兒所說的一般，這種現實世界的本質是「延長」（Extension）【註28】，即使存在著非色彩的「延長」，並不可能有非「延長」的色彩。因此，一般認為線、形體比色彩更具本質性，所以它們在繪畫上也就更為重要了。因此，這一時期奠立了延續到今天的這種繪畫的學習過程。亦即，以過去的優秀範例為規範，首先

加強線描的練習，充分學習基於正確基準的型態掌握、正確的明暗法，其次反覆練習「正確地」描寫出人體模特兒等的實際對象，最後則學習色彩表現。

並且，因爲繪畫是訴諸理性，當然必須具備某種明確的主題乃至於內容。純然的感官表現被認爲是一種不完美的繪畫，不論它的技術如何的卓越都被視爲格調低俗之物。依據這種想法，包括神話主題、宗教主題在內，具備某種故事（或者寓意）內容的「歷史畫」成爲最高貴的繪畫。學院繪畫所描繪的對象除了歷史畫外，分成肖像畫、風景畫、靜物畫等，而描寫人類的肖像畫的格調比描繪自然的風景畫還要高，以無生命爲對象的靜物畫價值被認爲比風景畫還要低。誠如我們所說的一般，這種基於學院的範疇價值的建立，成爲一到十七世紀後期人們所不再從事靜物畫的重大理由之一。

● 巴洛克的復活

這種嚴謹的學院藝術理論與中央集權式的美術行政機構相結合，往後長期間持續支配著法國美術，然而在十七世紀末時也已經引起強烈的反彈。這種反彈意外地強烈，從學院的實力者勒伯安退出公共舞臺以後的二十年之間，隨著畫家的世代交替，嶄新地顯示出既多彩且多動作的巴洛克傾向。帶來這種變化的背後原因，我們大概可以指出以下三種重要因素。

第一，對路易十四豪奢華麗的裝飾之喜好。相信君主專制的絕對性的國王，希望將他的權威與光芒以實際看得見的形式呈現在人們的眼前。不用說那種廣大壯麗的凡爾賽宮之營造就是這種表現。法國宮廷從巴黎正式移到凡爾賽是1682年之事，在此數十年之前，營造事業上即已持續地投入了龐大的費用與勞力。據說到了1685年，也還有多達三萬六千匠人繼續工作著。這樣大規模的宮殿裝飾必然是完全叫人吃驚的燦爛豪華的風格。甚而古典主義的理論家勒伯安在實現這種裝飾時，有時也違背他本身的理論表現。國王格外的自我炫耀欲，比理論的要求遠遠還要強烈。

第二的要因是，巴洛克巨匠魯本斯的影響與其他歐洲各國相較之下，晚了半世紀才在這時候影響了法國的畫家。相反地這一事情也說明了古典主義的傾向在法國是這樣的強烈。事實上，即使巴黎畫家可以馬上看到魯本斯最具代表的「瑪莉・德・美迪西斯的生涯」系列，然而普桑還是遠較魯本斯吸引人。勒伯安在將

學院理論加以體系化的同時，在同時代的畫家當中也是以普桑爲規範的。其結果是，對魯本斯的評價提高之際必然與普桑的評價形成對立。這就是所謂普桑派與魯本斯派之爭。

這一論爭的背景是文學世界裡有名的「新舊論爭」，它可說是這種論爭的繪畫上的翻版。普桑派認爲，從拉菲爾向前追溯，古代才是最優秀的規範，相對於此，魯本斯派則認爲越是接近自然的近代成就越非凡。特別是在繪畫的表現上，因爲魯本斯派不同於學院的線描優越論而強烈地主張色彩效果，因此這也是線描對色彩的論爭。而且，因爲以魯本斯的崇拜者批評家羅歇‧德‧皮爾（Roger de Piles, 1635-1709）爲中心的魯本斯派的旺盛活躍，在法國向來總是被認爲是二流畫家的魯本斯的地位大大地被提高了。1699年德‧皮爾被認可爲學院會員時，普桑派當然沒有消失，然而魯本斯派卻獲得重大勝利。

第三是，取代學院實權者勒伯安的領袖地位的皮埃爾‧米尼亞爾（Pierre Mignard, 1621-1695）的出現也不可忽視。米尼亞爾比勒伯安大七歲，同樣是烏偉的弟子，也從1635年起長達二十二年滯留於義大利，歸國後卻屈居勒伯安之下。但是野心勃勃的他，在1683年勒伯安的有力支持者柯爾貝爾一去世後，獲得其繼位者盧沃瓦（Louvois）的幫忙，漸漸地襲奪勒伯安的勢力，1690年勒伯安死後，他以七十二歲的高齡繼任爲學院會長。勒伯安在晚年已經從官方場合退了下來，1680年代中葉以後，實質上米尼亞爾已經取代了勒伯安。而且，就米尼亞爾本身的特質而言，還談不上是「巴洛克式」的，然而爲了對抗勒伯安特別援助「魯本斯派」。因爲這種事情的交相錯結，於是這一世紀的最後十數年之間，法國展現了極爲華麗且富變化的「巴洛克繪畫」。

米尼亞爾取代勒伯安而佔有領導地位，活躍於遍及以凡爾賽宮爲首、安瓦利德宮、其他教會的裝飾等上，然而其結果卻不像勒伯安那樣的成功。他的本事毋寧完全發揮於諸如羅浮宮美術館的《曼多諾夫人肖像》（1691年）上可以看到的敏銳的現實觀察力、以及通稱爲《氣泡球少女》的《瑪德莫瓦瑞爾‧德‧普羅瓦肖像》（凡爾賽宮）的洗鍊且率真的情感表現等肖像畫領域上。

就巴洛克的豐富度而言，超越米尼亞爾的毋寧可以舉出查理‧德‧拉霍斯（Charles de La Fosse, 1636-1716）。他從年輕起即爲勒伯安弟子，1658年到63年之間在義大利學習，不只學得拉菲爾的技法，也學得了佛羅倫斯派、科雷喬

的豐富華麗的裝飾樣式。回到法國後他在安瓦利德、凡爾賽宮的裝飾上，表現出飛舞於廣大天際的眾多人物的多樣效果。在獨立的架上繪畫上，譬如羅浮宮美術館的《從水中被救起的摩西》（Moïse Sauvé des eaux,ca.1701年），如果與謝巴斯提安・布爾東的相同主題比較的話，從富變化的斜面構圖、強而有力的人物姿態等方面可以充分窺見拉霍斯的巴洛克特質。

　　同樣地以裝飾家身分活躍畫壇的安端・夸佩勒（Antoine Coypel,1661-1722），跟隨也是身為畫家的父親諾埃爾・夸佩勒（Noël Coypel,1628-1707）學習。他與日後成為羅馬法蘭西學院館長的父親一起，在1673年到75年之間滯留羅馬。他的情形也是在古典作品以外，受到提香、維洛內些（Paolo Veronese,ca.1528-88）、以及科雷喬作品的強烈影響，依據大膽而動作多樣的豔麗構圖，創作出華麗的裝飾。他的代表作是凡爾賽宮禮拜堂上與建築物合為一體的天井畫。這件作品作不禁令人想起羅馬的伊爾・傑斯教堂的天井畫。再者，這一時期的重要畫家當中，我們也不能忘記出身於盧昂（Rouen,法國北部城市）的尚—巴提斯特・舒弗涅（Jean-Baptiste Jouvenet,1644-1717）。他從未曾參訪義大利，然而學得了勒伯安的豐富構成感性，並充分繼承普桑的嚴謹度，進一步也受到魯本斯生氣勃勃的寫實畫風影響，描繪了很多像《拉撒路的復活》（Résurrection de Lazare,1706年，羅浮宮美術館）【註29】等富戲劇性且震撼人心的宗教畫。

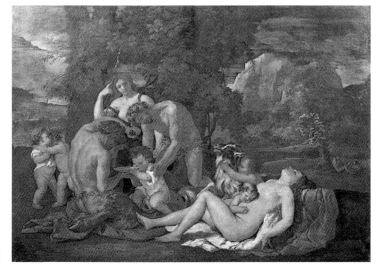

普桑　巴卡斯的養育
1626-27　油畫
97×136cm　羅浮宮藏

◎第二章　譯者註

1 .這一叛亂是反抗法國波旁家族的貴族的最後反撲。所謂弗龍德是投石器的意味。第一次是高等法院的弗龍德之亂（1648-49年），第二次是貴族的弗龍德之亂（49-53年）。路易十四即位之初宰相馬薩蘭與母后安妮‧德特莉雪掌握政權。因為巴黎的高等法院（法衣貴族）拒絕敕令的登記，對王權加以攻擊，宮廷也一時退出巴黎，但是王黨派的康提公爵的軍隊鎮壓了叛亂。然而又因為康提公爵與馬薩蘭反目而被捕，地方上的反王黨派的諸侯結盟反抗，宮廷再次退出巴黎，巴黎又被康提的軍隊所控制，但是康提軍隊接受西班牙的援助引起巴黎市民的反感，終於被王黨軍隊所鎮壓，宮廷回到了巴黎（52年）。這一弗龍德的叛亂是法國貴族勢力（封建貴族、法衣貴族）對王權的最後反抗，開啓了確立波旁中央集權的道路，意義十分重大。

2 .羅馬的名門，家名來自於多斯卡那領地巴爾貝里諾（Barberino）。十六世紀時因經商而致富，後招致貴族嫉妒而逃往法國。以後他們又回到羅馬（1652年）。族人馬菲奧（Maffeo B.）成為教皇，即是烏爾巴尼斯八世，家運鼎盛。以後外甥法蘭契斯可為樞機卿，設立羅馬巴爾貝里尼文庫，再者另一外甥昂托尼奧（Antonio B., 1608-71）也為樞機卿，蘭斯大主教。

3 .義大利的銅版畫家。生於佛羅倫斯，歿於同一地方。師事尚‧卡洛的弟子康塔加利那（R. Cantagallina）。1633-39在義大利從事創作，1640-49年以艾蒂安‧德‧拉‧貝拉（Etienne de la Belle）之名，為李希留樞機卿工作。1647年到荷蘭旅行，學習林布蘭特的版畫、荷蘭風景畫。歸國後，跟隨多斯卡那大公。留下許多版畫、素描。從事所有的主題，但是主要是受卡洛的影響，表現出纖細的風格，為洛可可、浪漫主義做了準備。

4 .法國新教之稱呼。語源不明，各種說法皆有，德語的 'Eidgenossen'（同盟者），在日內瓦發音為 'Eignot'，進而訛為 'Huguenot'。這樣的說法最有力，1550年後開始出現於文獻上。法國喀爾文教派的信徒，不同於反王權的貴族，而是漸漸地由「可憐的貧困勞動者」、匠人、律師‧醫師‧教授等自由業者、勤勉的農民所組成的，大多以法國南部為中心。他們與天主教徒的激烈戰爭（稱之為烏格爾戰爭），因為1598年南特敕令而獲得信仰的自由。但是，此後受李希留、路易十四世的鎮壓，大多亡命外國。

5 .荷蘭的哲學家詹森所創立的教派。這一教派的教義由法國的聖‧西朗引介到港口皇家修道院。教義的本質來自於奧古斯汀的恩寵論；卻因為對耶穌會教義的批判而受到激烈的反擊與鎮壓。尤其是1649年耶穌會舉發詹森的「五命題」，而被教皇宣判為異端，並受到波旁王朝的迫害。屬於此一教派的文學名士頗多，巴斯卡即為其中一人。

6 .格勒諾布爾美術館的是《悔改的聖傑羅姆（有光環）》（Saint Jérome Pénitent（à L'auréloe）），157×100cm，斯德哥爾摩國立美術館的是《悔改的聖傑羅姆（有樞機卿帽）》（Saint Jérome Pénitent（au Chapeau Cardinalice））153×106cm。

7 .法國的女性作家。出生於勒‧阿夫爾。隨著身為劇作家而與高乃依拮抗的兄長喬治（Georges de S., 1601-67）到巴黎（ca.1639年）。成為朗布伊埃侯夫人沙龍（朗布伊埃館邸 Hôtel de Rambouillet）的重要人物。跟被任命為要塞司令的兄長滯居馬賽（44-47年），以後在巴黎舉行中產階級式文藝沙龍「週六會」，被稱為「情感王國的女王」（Reine du Tendre）。

8 .西班牙傳教士。原爲軍人，創立天主教耶穌會（1534年），1540年經教皇批准擔任首任總會長（1541-1556）。制訂會規，強調教士絕對服從會長，無條件聽命於教皇。

9 .西班牙傳教士，耶穌會創始人之一（1534年）。後在錫蘭、印度、日本等地傳教，一度到廣東附近的上川島，因犯熱病客死島上破船中。被諡封爲聖人（1622年），教廷並宣佈他爲外方傳信會的主保聖人（1927年）。

10.義大利詩人、拿波里人，跟隨樞機卿阿爾多布藍迪尼（Pietro Aldobrandini,1571-1621）到拉維那（1605年），接著赴特利諾（1608年），在該地受薩佛伊大公埃馬尼列一世（Carlo Emanuele Ⅰ,1562-1630）的知遇，在巴黎受瑪莉‧德‧美迪西斯的庇護（1615-23）。創作巴洛克風格的優美且流暢的詩歌，代表作“Adone,1623”是由二十篇所構成的長詩，具備巧緻的構思。

11.傑馬尼庫斯爲羅馬將領（B.C.15-19）。爲皇帝 Tiberius 之姪，公元12年擔任執政官發動對日爾曼人的連續攻擊（14-16），越過萊茵河。未獲決定性勝利即被召返，派遣東方（17年）。後猝死，似乎因與總都皮索（G.C.Piso）不睦，被毒身亡。具備文才，將希臘詩人阿拉托斯（Alatos,ca.315-240(39)B.C.）的詩“Phainomena”翻譯成拉丁文。

12.古代義大利中部民族，紀元前三世紀被羅馬人所征服。

13.尼普頓即希臘神話的 Poseidon。

14.厄科爲希臘神話人物。因爲愛戀那喀索斯遭到拒絕，憔悴而死，只有留下聲音。那喀索斯爲一美少年，因爲拒絕回聲女神厄科的求愛而受到懲罰，死後化爲水仙花。

15.戴安娜爲羅馬神話人物，爲月神與狩獵女神，即希臘神話中的 Artemis。恩底彌翁爲希臘神話人物，他受到月神塞勒涅（Selene）的愛戀，月神爲他生五十位女孩，爲了使他死亡，讓他永遠地沈睡不起。此一標題或許將塞勒涅誤爲戴安娜，因爲與恩底彌翁有關的月神當爲塞勒涅而非戴安娜。然『西洋繪畫作品名辭典』同本書名稱。

16.福基翁爲（B.C.402-318）雅典政治家、將軍、實際統治者（322-318）。民主制度恢復後被黜，後遭誣告以叛國罪處決。

17.希臘諷刺詩人。愛好哲學，定居雅典。以純粹希臘語寫八十餘篇的諷刺對話。攻擊宗教、政治、社會的愚昧與惡德。

18.典據是普盧塔克（Plutarchos,ca.46-120，英語爲Plutarch，古希臘傳記作家、散文家）的『倫理論集』（Ⅰ-79E）。

19.奧菲士爲希臘神話人物。爲一歌手與詩人，善彈豎琴，彈奏時使野獸俯首，頑石點頭。歐律狄刻爲奧菲士的妻子，新婚夜被莽蛇所殺，其夫以歌喉打動冥王，冥王准其復活，但要求奧菲士在引她回陽世時不得在路上回頭看她，其夫未能做到，結果仍被冥王捉回陰間。

20.俄里翁爲希臘神話人物。玻俄提亞的巨人獵手，被 Artemis 所殺，死後化爲天上的獵戶星座。

21.德國畫家，出生於法蘭克福，歿於羅馬。最初師事烏芬巴赫（Philipp Uffenbach,1566-1636），以後受到來到法蘭克福的尼得蘭畫家科林庫斯羅（Gillis van Coninxloo,1544-1607）、瓦爾坎博爾希（Lucas van Valkenborch,1535以前-97）的強烈影響。他往後在威尼斯（1598-1600）、羅馬（1600-10）從事創作，並受丁多列托、卡拉瓦喬的影響。專長於自然描寫，身爲牧歌式風景

畫的創始者之一，影響到魯本斯。夜景作十分出色，作品流有不少依據銅版油畫技法的小品。

22.克妻奧帕特拉為埃及托勒密王朝末代女王（在位51-30）。貌美具權力慾，先為凱薩情婦，後與安東尼結婚，安東尼失敗後，復欲勾引屋大維未遂，以毒蛇自殺身亡。

23.克律塞伊斯為特洛伊附近克律塞島阿波羅祭司之女。尤里西斯為希臘大將。故事是阿伽門儂掠奪克律塞島後，以克律塞伊斯為妾。乃父祈求阿波羅在希臘軍隊歸還克律塞伊斯之前，瘟疫不退。結果九日間瘟疫蔓延，希臘軍隊不得不歸還祭司之女。此故事成為荷馬『奧狄賽』故事主題之一。

24.這是指以佛羅倫斯為中心，活躍於十三世紀到十六世紀的畫派。此一畫派擔負了文藝復興美術展開的領導性角色，對其他各地方影響深遠。主要的畫家有十三世紀的畫家契馬布耶，十四世紀的喬托、奧爾卡尼，十五世紀的畫家馬薩其奧、卡斯丹尼、烏伽洛、菲力普·里比、昂吉里科、維洛其奧、波拉伊烏奧洛兄弟、波提且利，十六世紀畫家有達文西、米開朗基羅、昂德雷亞·德爾·沙爾特、朋多莫、普隆其諾等人。此一畫派關心透視法、明暗法等新的表現技巧，重視與人文主義相結合的所產生的知性，並且具備優秀的線描表現，以及對於完成的理想型態表示意向。

25.應當為「科隆的布呂諾」（B. von, Köln,ca.1032-1101）。布呂諾是證聖者、大修道院長、聖人。生於德國科隆。他在蘭斯學習，成為當地的祭司（ca.1055年）以後，退隱到阿爾卑斯山間的大夏爾特爾（84年）。創立夏爾特爾修道院，建立戒律嚴謹的修道院（85年）。

26.狹義的是指路易十四世統治下，1622年被認可為王立工廠的哥白林工廠所製作的掛毯。這一工廠原本是染色廠，建於巴黎近郊的畢威河畔，十七世紀初期轉為掛毯工廠，移至巴黎市內。「哥白林」的名稱來自工廠的所有者哥白林家族。此工廠在勒伯安的指揮下，生產出《亞力山大故事》、《路易十四事蹟》、《建城十二個月》等壯大華麗的系列。往後，作品的主流變成以葛特（Robert de Cotte,1656-1735）、烏德利（Jean-Baptiste Oudry,1686-1755）、布雪（Françcois Boucher,1703-70）、奧德朗（Claude III Audran,1658-1734）等人的洛可可風格的底稿。它因為法國大革命而一時中斷，十九世紀裡繼續生產，成為國營工廠持續至今。工廠對外公開，擁有自己的附屬機構哥白林美術館。廣義的「哥白林紡織」，通稱自此以後的歐洲掛毯。

27.笛卡兒認為：在人的腦中有一極小的空間，在這裡充滿著某種稱之為「動物精氣」的氣體。另一方面同樣在腦中有一小器官，外界印象透過這種動物精氣，傳達到這種中心器官後形成一種印象。相反地這種中心的小器官一發揮作用，動物精氣就產生反應，於是引發身體的運動。他在1649年所出版的『情感論』，可以說雜揉了生理學與心理學。他認為情感並不是產生於心臟，而是腦中的中心器官與動物精氣所引發的。他認為情感有六種，亦即「驚恐」、「愛戀」、「憎恨」、「欲望」、「喜悅」、「悲傷」，而其它情感則由此混合而成。所謂「驚恐」是精神受到突然打擊，於是精神集中到這種被認為是異常的對象上。至於說「錯愕」則是，腦中的動物精氣產生劇烈的變動，結果精氣不能流到筋肉中。這樣的人類情感表現在人們的表情，特別是眼睛、臉部上。

28.笛卡兒認為自然完全是機械性的。在自然界裡只有物體與物體的運動。物體以延長為本質，而與

空間相同。他並未主張原子論，所以否定空虛的空間。他所認為的運動是外延的、空間性的空間移動。因此他否定運動原因的內包性概念。所以思維實體的「精神」與延長實體的「物體」完全被區分開來。這就是笛卡兒的二元論。

29. 參見聖經路加福音十六章「財主與拉撒路的比喻」。

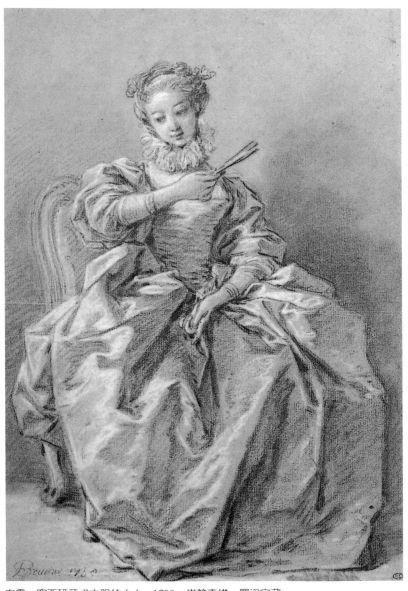

布雪　穿西班牙式衣服的少女　1750　炭筆素描　羅浮宮藏

第三章
十八世紀的法國繪畫

前言　人性的世紀

　　十七世紀到十八世紀的轉換期，法國史上似乎沒有特別明顯的不同。確實就紀年體而言，十八世紀即使開啓了新世紀，至少在表面上，這一國家的政治、社會也看不到出任何變化。而路易十四世在長達半世紀以上的統治後依舊健在，十八世紀後還有十五年繼續在位。羅浮宮美術館的李戈《路易十四世肖像》（1701年），畫於十八世紀的最初一年，可說是太陽王的最具代表性的肖像畫，亦即「偉大世紀」的象徵。即使世紀改變了，世界依然在同一太陽的照射下。

　　但是，即使如此，如果我們考慮1700年前後十年的時期，可以清楚地看到這一時期的變化──至少這種變化的種種徵候。譬如，聖・西蒙（Saint-Simon，1760-1825）在他的『回憶錄』中說：「1700年這一年，一種改革開啓序幕」。所謂「改革」是指路易十四世取消宮廷朝臣的費用支付。固然這還不至於誇張到「改革」的地步，但是，就暗示國庫財政匱乏的徵兆而言，不得不說具有重要的意味。同樣的太陽即使還照耀著，也已經是日薄西山了。

　　在美術的世界裡這種變化更爲明顯。不論是昔時具有絕對權威的中央集權專制的統治，或者奉古代爲最高圭臬的古典主義的理論，也都慢慢地開始動搖了。前面所談及的「普桑派」與「魯本斯派」的論爭，就證明了此事。當然學院的理論，還是擁有強大的力量，但已經不是唯我獨尊了。1699年魯本斯的崇拜者羅歇・德・皮爾（Roger de Piles）被認可爲學院會員，同樣是「魯本斯派」的朱爾・阿爾杜安・芒薩爾（Jules Hardouin Mansart）也被任命爲建築總監；同年，德伯特以「動物畫家」的身分被認可爲學院會員。而且，1704年的沙龍，風俗畫開始大量的出現。這些全部可以說是對最重視基於古代範例的歷史畫這種學院理論的挑戰。事實上，不僅是風俗畫，連肖像畫、風景畫、靜物畫的地位，在十八世紀都被大大地提昇了。

　　一般說來，這種情形大概可以視爲對生活周遭世界的關心。十七世紀的古典主義，以遠古的神話、歷史故事爲題材，追求嚴謹的理想性世界，誠如在高乃依悲劇主人翁這種「英雄人物」身上，可以看到不同於我們周遭的平凡人一般的際遇，普桑、洛漢的風景畫也是將過剩的現實加以去除的「理想風景」。相對於

此，十八世紀則將注意力轉到更為現實的人類和自然上。當然，一方面宮廷依然華麗地存在著，歷史畫依舊是學院繪畫之重要領域，但是即使這樣，宮廷品味仍是較偏向特利阿農（Trianon）【註1】易於親近的風格，而非凡爾賽宮的壯麗風格。

感情世界代替昔時學院基礎的理性主義精神，或者說它與這種精神並駕齊驅而受到人們的重視；這也可以說是回歸於真實的人類世界。從華鐸充滿哀愁的「雅宴」，到有時令人感傷的格茲的年輕女性，再到福拉哥納爾的過於敏感的感性世界，十八世紀對人性感情表現賦予極為洗鍊的表現。同時，馬里沃（Pierre Carlet de Chamblain Marivaux,1688-1763）【註2】的輕妙機智、微妙心理活動的戲劇世界，代替高乃依劇中主人翁嚴屬的斯多葛世界。在高乃依的斯多葛世界裡，主人翁與宇宙統治者一樣試圖成為自己的支配者；而馬里沃的這種心理活動則展現在纖細華麗的洛可可舞臺裝置中。

十八世紀一方面是「理性的世紀」，同時也是「陽光的世紀」。但是支撐啟蒙主義時代的精神除了笛卡兒的演繹的理性主義以外，還有伏爾泰、狄多羅、達蘭貝爾等百科全書派的歸納的理性主義。他們學習英國的經驗主義哲學，不只以清醒精神冷靜地凝視原本就是多彩多姿的現實多樣性，也擁有將多樣性照實接受的寬容性。試圖頑固堅持「相同信仰、相同法律、一個國王」的路易十四世專制主義的基礎，被試圖如實地容忍複雜現實的啟蒙主義思想家們漸次地侵蝕了。這固然還尚未達到十九世紀所主張的多元價值觀，但至少是為此作了準備。

現實的世界此時也漸次地在轉變著。誠如孟德斯鳩（C.L.de S.Montesquieu,1689-1755）『波斯人書簡』（Lettres Persanes,1721）【註3】所顯示一般，也如同摻雜在洛可可裝飾中的中國嗜好所清楚地印證一般，西歐世界終於以現實體驗，理解到另一個與自己不同世界的存在。1738年所開始的赫爾克萊姆（Herculaneum）【註4】發掘、以及十年後所開始的龐貝城發掘，將遙遠的古代世界變成我們周遭的非觀念性事物而呈現在人們眼前。而盧梭（J.-J.Rousseau,1712-78）則進一步主張回歸到更為原始的時代。這些都是為終將開始的近代大變革的動向所作的準備。

這時，社會的中心也已經不只是宮廷、貴族了。在美術方面，市民階級與國王、貴族、或者是教會、聖職人員一樣成為贊助者而扮演著重要角色。凡爾賽與

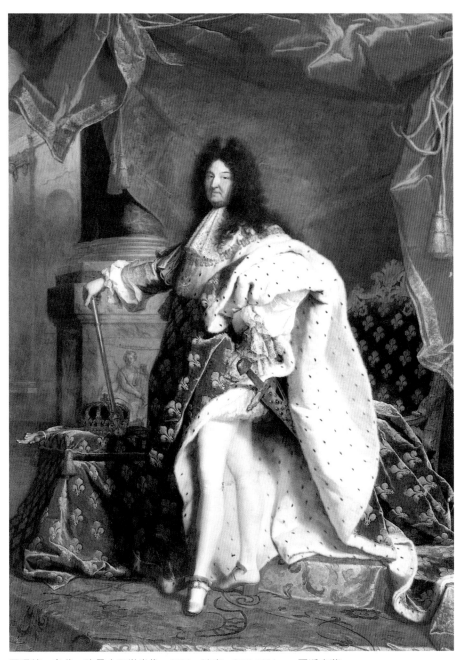

亞珊特・李戈　路易十四世肖像　1701　油畫　277×194cm　羅浮宮藏

巴黎成爲繪畫活動的兩大中心。實際上，如果把漸次獲得經濟實力的市民階級對
華鐸、夏丹、格茲、福拉哥納爾等畫家的支持加以剔除，我們就難以想像到他們
的活躍情形了。在凡爾賽，不論繼承路易十四世的路易十五世（在位1715-
1774），或者路易十六世（在位1774-1792）尚且也還繼續保持宮廷畫家的制
度，然而卻已不像昔時的太陽王一樣，在自己的強烈意志下試圖將建築、工藝、
造型藝術加以統一。像布雪這樣的宮廷畫家們也被給予了廣闊的活動自由。於是
宮廷繪畫從嚴格的統禦中解放開來，也達到了舊體制下最後的優美華麗的風格。
十八世紀法國繪畫的華麗風格，是透過依戀於昔時榮光的這種凡爾賽美術與嶄新
抬頭的巴黎市民繪畫，所多樣性地交織而成的歷史。

法蘭斯瓦·德勒　路易十五世像壁掛絨緞
1772　68×56cm　羅浮宮藏

1. 世紀轉換期的繪畫

● 「偉大世紀」的追憶

1715年路易十四留下他長期統治的豐富回憶而與世長辭時，昔日身為王太子的兒、孫都已不在人世了。繼承太陽王的是他的曾孫路易十五世。為了輔佐尚且年幼的國王，奧爾良公爵菲力普（Philippe, Duc d'Orléans）成為攝政。他到路易十五成年的1723年為止，擔負了政治責任。從路易十四世統治的最後十五年與這一攝政時代，可以視為十七世紀到十八世紀繪畫史的轉換期。只是這一期間所登場的畫家，除了英年早逝的天才華鐸以外，大都壽命很長，有許多還活到路易十五親政的時代。

歷史畫的領域裡，除了已經提過的勒霍斯、安端・夸佩勒、舒弗涅以外，還有曾參加凡爾賽宮、安瓦利德宮的裝飾而晚年成為首席王室御用畫家的路易・普隆尼（Louis de Boullongne, 1654-1733）以及法蘭斯瓦・德・特洛瓦（François de Troy, 1645-1733）的兒子尚-法蘭斯瓦・德・特洛瓦（Jean François de Troy, 1667-1752）等人。這一時期有很多父子、兄弟等一家人活躍於畫壇的家庭，夸佩勒這一家庭就是代表；普隆尼、德・特洛瓦也都是出自畫家家庭。德・特洛瓦從1699年到1706年為止，正好在世紀轉換之間滯留義大利，歸國後在神話、宗教主題畫作上博得人們喜愛。特別是他所描繪的掛毯底稿「埃斯特爾故事」系列（1738年，羅浮宮美術館）獲得相當高的評價而一舉成名。就本質而言，德・特洛瓦是位歷史畫家，然而不論是神話或者宗教畫上所出現的女性人像，他都極擅於描繪；我們從他也描繪以愛的嬉戲為主題的風俗畫上，可以窺見他身上的時代烙痕。

尚・勞（Jean Raoux, 1677-1734）被伏爾泰稱許為足以與林布蘭特並駕齊驅的畫家，他出身於蒙貝里埃，也曾在義大利學習，活躍於歷史畫、肖像畫的領域。他的學院入會之作《與雕像戀愛的匹克馬梁》（1717年，蒙貝里埃美術館），和華鐸名作《希特爾島的巡禮》同一天送到學院。在肖像畫領域裡，特別是女性像上，他是最初嘗試將神話人物畫成當時風格打扮的肖像畫家；誠如描繪歌劇廳舞蹈者的《扮演成酒神的普蕾沃少女》（1723年，圖爾美術館）上可以看到的一

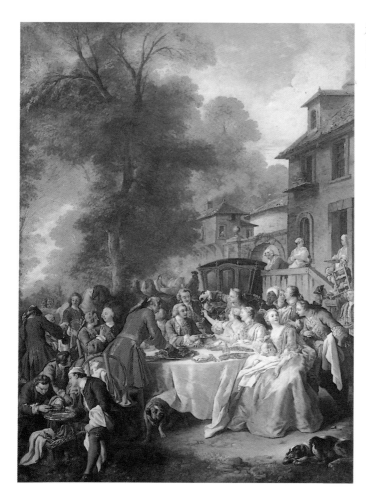

法蘭斯瓦・德・特洛瓦
獵隊的午餐 1737 油畫
241×170cm 羅浮宮藏

般，他也具備準確的現實觀察力。而意圖追求明暗效果的《讀信的少女》（羅浮宮美術館），也可以說是令人易於親近的佳作。

但是在肖像領域裡，繼續保持「偉大世紀」光輝的有尼可拉・德・拉吉萊赫（Nicolas de Largillierre, 1656-1746）、亞珊特・李戈（Hyacinthe Rigaud, 1659-1743）兩人。拉吉萊赫是巴黎人，年輕時在佛朗德與英國鍛鍊畫技，對模特兒相貌的準確把握、衣服質感的表現等寫實技法相當純熟。1682年回到巴黎以後，他以其卓越的技巧，加上巧妙地配置足以暗示模特兒社會地位、經歷、以及心理活動的種種道具，將全部綜合在豐富的畫面中表現出來，在這一點

尼可拉・德・拉吉萊赫
家人肖像　1710？　油畫
149×200cm　羅浮宮藏

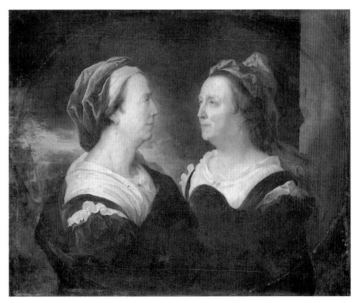

亞珊特・李戈
母親雙重肖像　1695
油畫　83×103cm
羅浮宮藏

　　上他顯現了卓越的才能。1686年所描繪的學院入會大作《勒伯安肖像》
（Portrait de Charle Le Brun，羅浮宮美術館）上，已經清楚地顯示他的這種
才能；以後他在財政官、法官等上流市民階級之間受到多數人的歡迎，完全以肖
像畫度過他的長期生涯。依據當時的記錄，他所描繪的肖像多達一千五百件。羅
浮宮美術館的《家人肖像》（Portrait de Famille）上的妻子與女兒充滿朝氣

的女性魅力表現也是拉吉萊赫的特色之一，這如同令人難忘的《美麗的斯特拉斯堡女人》（Belle Strasbourgeoise,1703年，斯特拉斯堡美術館）一般，呈現出熟練的忸怩做作與俏麗的優雅風格。恐怕這一點是他受歡迎的秘訣吧！再者，羅浮宮美術館的《家人肖像》，長期以來被認為是拉吉萊赫本人與他的家人，然而依據最近的研究，模特兒據說是別人。

李戈與拉吉萊赫相較之下更接近宮廷品味；他以壯大華麗的凡・戴克風格的肖像見長。他出身於庇里牛斯地區的佩爾比尼，年輕時在蒙貝里埃、里昂等地學習，1681年二十二歲時來到巴黎。據說，他當時立志於歷史畫，後來因為勒伯安的忠告，而專注於肖像畫。事實上，他那叫人咋舌的豪奢華麗的肖像畫與華麗的宮廷品味相當一致，因而獲得相當大的歡迎，全部多達四百件的肖像畫，可以說是從國王到當時的王侯貴族，甚而是巴黎上流人士的名人錄。但是，李戈不只描繪那樣豪華的官式訂購，有時也更自由地以輕鬆的態度描繪身邊所熟悉的人物姿態。譬如，將作為胸像製作的側面與四分之三側面一起畫在同一畫面上的《母親雙重肖像》（1695年，羅浮宮美術館）等，少見的構圖表現，透過細膩描寫與親密的情感表現，成為官式肖像畫所不能見到的充實的內在精神之傑作。

● 投向自然的視線

接近對象原貌的肖像畫，說明了新自然主義與十七世紀理想主義的不同想法；這樣的現實捕捉不僅在肖像畫上，也可以廣泛地在其他範疇上看到。古代、文藝復興的先前例子，已經不再是唯一的範例了。進入十八世紀不久，安端・夸佩爾在皇家學院所進行的講演中，說道：

「當下，在古代安定的崇高美上，必須進一步加上自然的追求、以及自然的種種形象、率真、以及自然的靈魂。」

這一說法相當能夠表現出這一情形。夸佩爾在這裡所說的「自然」，不單單指山川草木，也意味著人性的「自然」；事實上華鐸、格茲、福拉哥納爾等十八世紀的畫家們，將新鮮的表現賦予人性的種種層面；然而風景、動物、水果等名符其實的「自然」也並非單單作為歷史畫的背景，其本身被擴大為主題了。出身於香檳區（Champagne）的亞力山大・法蘭斯瓦・德伯特（Alexander-François Desportes,1661-1743），1699年以《狩獵家姿態的自畫像》（Portrait de

l'artiste en Chasseur，羅浮宮美術館）獲得學院的入院許可；這一事也顯示出學院美學以及愛好者的品味清楚地有了某種變化。因為，德伯特是學習佛朗德寫實主義的畫家，當時他身為宮廷御用的動物畫家，描繪狩獵的獵物、獵犬，一度也以肖像畫家身分滯留波蘭。從學院美學的觀點來看的話，他是範疇低微的動物畫的專家，然而卻得以成為歷史畫畫家的同僚則意味匪淺。因為，即使他所描繪的皇室狩獵的獵物、皇家的愛犬等全部與宮廷的趣味相關，然而畫家對動物、自然風景的坦率眼光卻大大地拓展了藝術的世界。實際上，1699年的自畫像或許意圖作為學院的入院作品，已然可以在劇場般的動作上看到相對於「大藝術」的心情表現；譬如，《在薔薇花蔭注視獵物之犬》（Chien Gardant du Gibier Auprès d'un Buisson de Roses,1724年，羅浮宮美術館）上，死兔、鳥與充滿朝氣的獵犬的成功對比、薔薇花的精緻描寫，巧妙地獲得統合裝飾性與寫實性的卓越成果。我們也不能忘記，他為我們留下的刻畫實際風景的清新素描。

　　尚－巴提斯特・烏德利（Jean-Baptiste Oudry,1686-1755）以更加洗鍊的方式，繼承德伯特所開拓的動物畫世界。他是畫家同時也是畫商的雅克・烏德利（Jacques Oudry）之子，年輕時一度跟拉吉萊赫學習，描繪了受其強烈影響的肖像畫。他並且也嘗試製作歷史畫，1719年以歷史畫畫家的身分，獲得入會許可，但是以後他完全轉移到動物畫上，留下許多國王愛犬的「肖像」與狩獵情景，甚而與德伯特一樣，也留下許多巧妙配置的獵物、花、狩獵工具等靜物畫。我們也不能忘記，他不只替博韋掛毯【註5】、哥白林掛毯描繪了配置著雄偉風景與眾多人物的「國王狩獵」系列底稿（1734-45年，楓丹白露宮美術館），還留下原尺寸的底稿。烏德利樣式的特色在正確寫實表現之同時，清楚地將每個主題一個個地描繪出，並且有時還以近乎幻視畫的描寫力，再現這些對象的質感；此外經由同色系色彩的不同微妙色調獲致協調，以及相反地以大膽的對比使事物凸顯出來。這些精熟於各種洗鍊的技巧上擁有他卓越的構想力。羅浮宮美術館的《有雉雞獵物的靜物》（Faisan,Lièvre et Perdrix Rouge dit Nature Morte au Faisan,1753年），顯示出他高超的技巧精湛度。此外，他也擁有喜愛特殊珍奇事物的「奇珍嗜好」，也有不少像是將獵物的鹿角掛在以板子為背景的《板子背景前的奇妙鹿角》（Bois de Cerf Bizarre sur un Fond de Planches,1741年，楓丹白露美術館）般風格獨特的作品。在這件作品上，不只像攝影一樣以幻

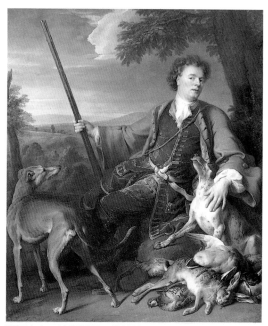

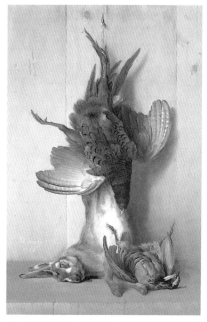

亞歷山大・法蘭斯瓦・德伯特　狩獵家姿態的自畫像
1699　油畫　197×163cm　羅浮宮藏

尚－巴提斯特・烏德利　有雉雞獵物的靜物
1753　油畫　97×64cm　羅浮宮藏

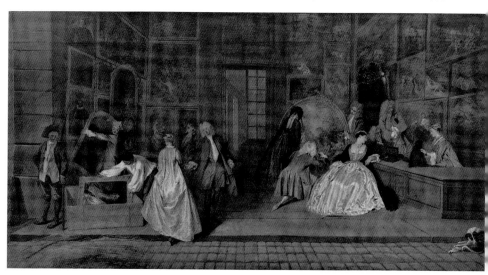

華鐸　傑魯珊的看板　1720　油畫畫布　162×307.8cm　柏林夏洛堡宮殿藏

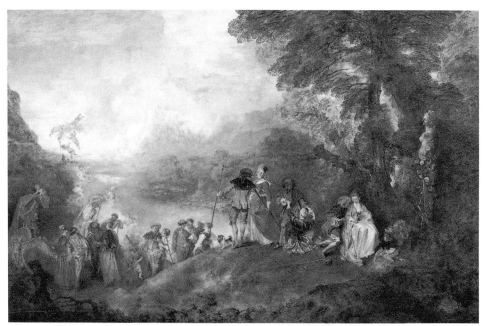

華鐸 希特爾島的巡禮 1717 油畫 129×194cm 羅浮宮藏

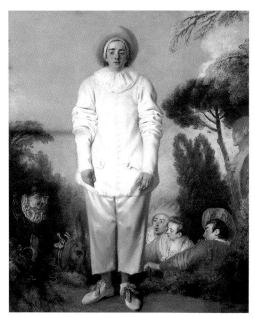

華鐸 皮埃羅（吉爾） 1718-19 油畫畫布
184.5×149.5cm 羅浮宮藏

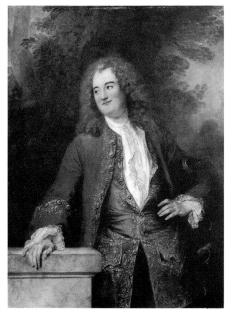

華鐸 某位紳士的肖像 1715-20 油畫
130×97cm 羅浮宮藏

視法描繪題材中心的鹿角，甚而連背後板子的木紋、釘在板上的說明紙都加以刻畫出，於是從中產生清冷、近乎怪異的奇妙效果。這一作品甚而令人覺得是二十世紀以前的超現實主義。

● 華鐸與他周邊的畫家

固然如此，代表攝政時代的最偉大天才仍屬「雅宴」畫家華鐸。不！他不只是在攝政時代，也是十八世紀裡，甚而說是西歐繪畫史全體中，最卓越、最具魅力的畫家。這意味著他是超越時代框架的天才。再也沒有像華鐸這樣的畫家以無與倫比的運筆描繪出這一時代的氣氛，和洋溢著某種哀愁的森林裡的戀愛嬉戲、以及充滿如夢幻般的這種無法掌握並叫人懷念的瞬間的幸福追憶。在他短短的一生當中，他很快就獲得身為畫家的高度評價，由此也可以想見，華鐸在敏銳地反映出時代氣氛的同時，也將他一己的天才刻畫在時代之上。

尚·安端·華鐸（Jean Antoine Watteau,1684-1721）是接近佛朗德的瓦蘭謝尼的屋頂工人的兒子。這一城鎮在華鐸出生六年以前被法國所兼併，因此與其說是接近佛朗德，毋寧說原本就是佛朗德的城鎮。在1726年華鐸死後五年左右所刊行的版畫作品圖集上，有克勞德－法蘭斯瓦·佛拉吉爾（Ciaude François Fraguier）所寫的『為華鐸所寫的墓誌銘』上的「佛朗德的畫家華鐸」一語，如果我們從這一事實加以考慮的話，對當時的人們來說，將他與魯本斯的故鄉結合在一起，可說是極其自然的事。似乎華鐸本人也意識到這一事情，來到巴黎以後也與佛朗德的畫家們交往，1709年一度回到故鄉，到去世以前還想再一次回去。

他與佛朗德的這種密切關係，也在他作品上有極大影響。譬如他所留下的數目相當多的出色素描作品，及晚年傑作《傑魯珊的看板》（Enseigne de Gersaint,1720年，柏林，夏洛堡宮殿）前方的砌石，可以看到敏銳的現實觀察力與細膩的寫實表現，這是繼承來自文藝復興以來的佛朗德傳統，而燦爛輝煌般的畫面質感，是從魯本斯，特別是從「瑪莉·德·美迪西斯生涯」系列中學到的。華鐸不論在他的資質、或者一生的經歷，恐怕也都是與魯本斯成對比的畫家；然而他的自由度，以及不失富麗官能性的色彩表現，不同於嚴謹的古典主義的構築性，使人感受到豐富的感官世界。安德烈·馬爾羅（André Malraux）將魯本斯比喻為壯大的「吹奏樂」，相對於此，華鐸的世界則是神秘的「室內

樂」；這種比喻準確地指出兩位畫家的不同資質，同時也成功地顯示出他們兩人在古典主義的建築性格上的這種音樂的共通性格。華鐸與當時許多年輕畫家一樣，希望能到被認爲是藝術中心的義大利旅行；結果因爲各種原因而不能成行。因此他身上所更加明顯的「佛朗德的特質」，成爲解明他作品世界的一把重要鑰匙。

關於華鐸年輕時候的繪畫修業詳細並不清楚。他1702年頃來到巴黎，最初似乎因爲貧窮而以賣模仿畫作謀生，大概最後透過畫商馬里埃特（Pierre-Jean Mariette）而與克勞德・吉洛（Claude Gillot,1673-1722）相識，得以在他手下幫忙與學習。吉洛日後以《被釘在十字架上的基督》（1715年，柯雷茲，諾瓦耶教堂）成爲學院會員；這一時候他描繪許多像羅浮宮美術館《兩輛輿車》這種以義大利喜歌劇爲主題的作品，華鐸從吉洛身上學得歌劇劇目（Repertoir）、舞臺繪畫的手法。吉洛的作品欠缺華鐸所擁有的如夢般的詩情，而他的特色是更爲直接地忠實於舞臺表現；然而，就啓蒙了連華鐸重要作品在內的羅浮宮美術館名作《皮埃羅（吉爾）》（Pierrot/Gilles,1718-19年）的義大利喜歌劇世界而言，他擔負了十分重大的角色。

華鐸在吉洛門下待到1708年左右，接著跟盧昂出身的畫家克勞德・歐德蘭（Claude Audran III,1658-1734）學習。1709年他一度回到故鄉，遵循佛朗德風格的寫實表現，描繪戰爭畫作等；不久再次回到巴黎，獲得勒霍斯的允許，沒經過通常必須留學義大利的階段，就成爲學院的準會員。所謂準會員是指獲得提出學院入會資格之人，一般說來一成爲準會員就被給予入會所需的題目，經過一年左右的製作期間以後，提交作品接受學院審查。但是華鐸卻獲得了破格的特殊待遇，亦即沒有被給予主題而是依據自己嗜好選擇主題。這正足以說明他技術的精湛吧！華鐸的入會作品也比通常所需時間還要晚，幾經學院的催促後，終於在1717年提出，那就是現在羅浮宮美術館的《希特爾島的巡禮》（Pèlerinage à L'île de Cythère,1717年）。這一作品以《希特爾島的巡禮》標題廣爲人知；然而這一題名名稱是十八世紀以後才出現的。學院的入會登記中，將當初的「希特爾島的巡禮」訂正爲「雅宴圖」。「雅宴圖」這一範疇以前並不是沒有，然而因爲華鐸的這一作品使它在歷史上獲得承認，在他之後也一直被沿襲下來。三十三歲成爲學院會員的華鐸，也只剩四年的壽命了。這期間他曾一度滯留倫敦，但卻

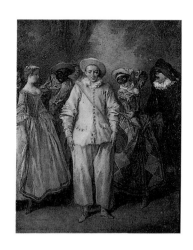

尼可拉・朗克雷　義大利喜劇演員　油畫　22×25.5cm
羅浮宮藏

使原本疾病纏身的健康情形更為惡化，歸國後以三十七歲的英年去世。

　　華鐸的作品也有像羅浮宮美術館出色的《寧芙與薩悌（朱庇特與安迪歐佩）》
（Nymphe et Satyre dit aussi Jupiter et Antiope,17159年）這樣的神話主
題，此外如果不是屬於戲劇舞臺，就是田園中男女的約會傾訴、戀愛嬉戲等等，
亦即所謂「雅宴圖」的範疇。皮埃爾・羅森堡（Pierre Rosenberg）、多納爾
德・波斯納（Donald Posner）對瓦蘭謝尼美術館的《雕刻家安端・帕泰爾肖
像》（Portrait du Sculpteur Antoine Pater）提出強烈質疑，而被認為華鐸
作品的羅浮宮美術館《某位紳士的肖像》（Portrait d'un Gentil Homme）也有
若干爭議。而這些肖像畫，完全被認為是華鐸作品的連一件都沒有（《皮埃羅》
或許是肖像之外的特殊的風俗畫）。如果我們從他許多出色素描上極為準確的對
象掌握來看的話，他應該是極為成功的肖像畫畫家；而華鐸所追求的不單單是現
實世界的再現，而是將現實改變成如同一首詩歌般的夢幻世界。這意味著他一直
都是作夢的人。當然《傑魯珊的看板》就他的目的來考慮，也不是不能說是描繪
現實世界，然而華鐸運用他驚人的纖細感受性，將熱鬧的店面情形改變成華麗之
中卻稍帶哀愁的抒情世界。華鐸的本質正是他的抒情性。

　　繼承華鐸之後的「雅宴圖」的畫家，有1719年成為學院會員的尼可拉・朗克雷
（Nicolas Lancret,1690-1743）、與華鐸同樣出身於瓦蘭謝尼，1728年並且以
「雅宴圖」畫家身分獲得入會的尚－巴提斯特・帕泰爾（Jean-Baptiste
Pater,1695-1736）；「雅宴圖」在十八世紀的法國繪畫中形成特殊的範疇；他
們幾位固然都不乏魅力，但終究無法達到華鐸的深邃詩情。

2. 路易十五世時代的繪畫

● 學院的角色

　　路易十五從1715年到74年近六十年間君臨天下，去除攝政時代，他的統治也有半世紀以上，是次於太陽王時代的長期統治。但是他並不像路易十四世一樣，在藝術政策上強制人們接受自己的品味。對路易十四而言，王權的絕對性必須經由強烈的意志建立，然而對路易十五來說，這是理所當然之物。因此，十八世紀的各種多樣的樣式得以開花結果；但即使如此，並不表示王室沒有強烈地限制、規範畫家活動方向的力量，而是學院代替國王本人扮演了這樣的角色。

　　學院當然沿襲十七世紀經由柯爾貝爾所整頓而來的組織。十八世紀的學院並不像柯爾貝爾的時代一般，只是為了王權的強化與權威的誇耀；就社會而言，學院

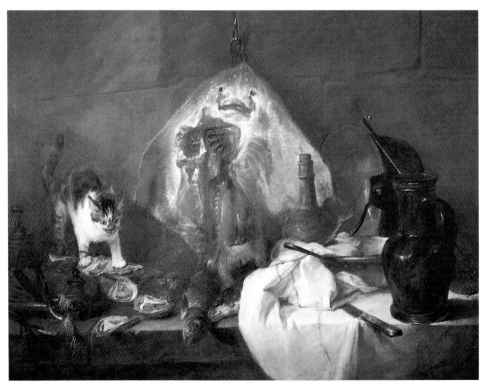

夏丹　鰩魚　1728　油畫　114.5×146cm　羅浮宮藏

對繪畫史產生很大的影響，因為它不只作為畫家活動所需的制度而擁有絕對的力量，並且延續了視歷史畫為最優越的範疇序列之美學。

就行政而言，學院位於建築總監的指揮下。建築總監不單單像是宮廷、宅邸，還包括庭園、造型美術、家具製作等廣泛意味的一切美術行政，亦即所謂總負責人，這一建築總監與國王相較之下，毋寧說他的品味、想法更加大大地限定了美術的實態。路易十五時代被任命為這一職務的有以下諸人，亦即蒙特斯龐夫人（Mme de Montespan）的兒子當坦公爵（Duc d'Antin,在職1709-36），身兼財務總監的菲力普‧奧里（Philippe Orry,在職1736-46）、龐貝度夫人的叔父，同時也擔任她品味引導角色的勒諾爾芒‧德‧圖爾南（Lenormand de Tournheim,在職1746-51）、以及龐貝度夫人的弟弟萬蒂埃侯；亦即以後的馬里尼侯（Marquis de Marigny,在職1751-74）。特別是馬里尼侯任內，命約瑟夫‧韋爾納（Claude-Joseph Vernet）描繪「法蘭西港口」系列（羅浮宮美術館），為哥白林製作廠錄用了布雪、維恩、德‧特洛瓦、福拉哥納爾等人，委託科香（Charles Nicolas Cochin）裝飾修瓦傑城堡，任命卡爾‧范‧路與布雪為首席皇室畫家，並且自己也兼為收藏家身分，留下了建立起義大利、法國繪畫這一大收藏的業績。因為，他在訂購作品時，常常從主題選擇開始，有時連構圖也都自己決定，他的影響力可以說極為強大。也就是說，建築總監不只是行政官，同時也肩負著與文藝復興時期的銀行家、君主一樣的贊助者角色。

在藝術家的培養上，學院的角色也具有決定性。對當時的藝術家而言，能夠正式使用模特兒作為學習的場所，只有學院附屬的皇家繪畫學校（當然能夠使用人體模特兒，是在結束範例的模寫、石膏素描等必須課題以後）。而且為了獲得學院的正式入會許可，一般說來，必須經過「大獎」獲得、資格認定、入會作品的審查等三個階段。不論在任何階段進行審查的都是學院的會員。

「大獎」在後來被稱為「羅馬獎」【註6】，頒給結束繪畫課程而提出優秀畢業作品的學生。一得到「大獎」可以獲得到義大利留學的資格，普通情況下，他們得以在羅馬的法蘭西學院學習。為了教育以取得「大獎」為目標的學生，甚而專門創立了特別優待生的學校。

他們從義大利歸來所提出的留學成果的作品，如果被認為十分優秀的話，則進一步成為學院的有資格者（準會員）而被給予入會作品的主題。主題的製作期限

一般為一年，其入會作品如通過審查，則成為學院的會員。當然，這是一般的情形，有時也有例外的可能。華鐸既沒有得到「大獎」，也沒有滯留過義大利；然而因為他的作品被公認十分卓越，馬上成為準會員。而且他提出入會作品也花了五年的時間。相對於此，夏丹卻獲得特殊的待遇，亦即他以《鰩魚》（La Raie,1728年，羅浮宮美術館）與《餐桌》（Buffet,1728年，羅浮宮美術館）兩件作品，經過一天的審查，被認可為準會員與正式會員。靜物畫與肖像畫的情形與歷史畫不同，並非以一件作品獲得一種資格，因為入會作品不只是一件，而是需要提出兩件作品。再者，當然也有到達準會員就這樣昇不上去的畫家。福拉哥納爾就是這一例子。他在1752年獲得「大獎」，1765年成為準會員；以後因為自己拒絕提出入會作品，沒有能夠正式成為學院會員。

因為在羅浮宮的「方形之廳」（Salon Carré）舉行，因而1737年以後稱之為「沙龍」，這種官方展覽會也還是由學院主持。十八世紀的「沙龍」不同於十九世紀，並不是官方募集制度，出品者只限於學院的正式會員、準會員，為了讓自己的名字為世人知道，首先還是必須進入學院。官方展覽會這一制度開始於柯爾貝爾時代的學院改組；實際上，到十八世紀最初的三分之一世紀的時期，不過是心血來潮時才舉行的，至少得以定期舉行的是1737年以後之事。這是因為除了官方的訂購以外，在上流市民社會之間的藝術愛好者也漸漸地增加了。他們透過展覽會瞭解藝術家們到底畫哪種作品，畫家們也必須經由展覽會推銷自己。藝術家與觀賞者、乃至於大眾，再清楚一點地說，即他們與贊助者的關係在十九世紀以後變得更為明顯；在這一點上，路易十五時代可以說已經預告了近代的來臨。因此，隨著藝術家與大眾之間的乖離，作為仲介兩者的畫商、批評家等的登場大概是這時代值得注目的現象吧！

● 歷史畫的展開

因為學院扮演社會上的重要角色，於是相應於此學院美學的範疇序列，也還是強而有力地留了下來（持續到十九世紀中葉）。也就是說，這種想法是以包含宗教畫、神話畫在內的歷史畫為最卓越的範疇，肖像畫、風俗畫等以「人」為主題的範疇次於歷史畫，風景畫、靜物畫則是卑微的範疇。這種歷史畫優越的美學不只在宮廷、貴族之間，連在實際製作作品的藝術家們之間，也對作品評價、畫家

格茲　鄉村新娘　1761　油畫　92×117cm　羅浮宮藏

格茲　塞維魯皇帝斥責想要謀殺父親的卡拉卡拉　1769　油畫　124×260cm　羅浮宮藏

查理・納圖瓦爾　酒神的勝利　1747　油畫
199×225cm　羅浮宮藏

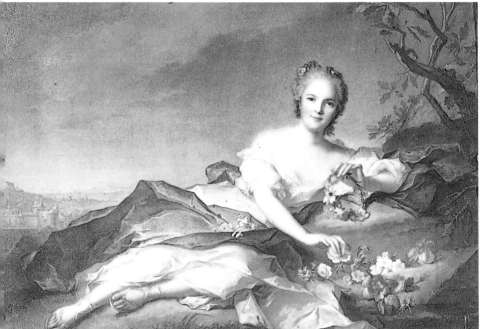

馬克・納提葉　扮芙蘿拉的瑪麗・亞杜萊特　1742　油畫　94.5×128.5cm　翡冷翠烏費茲美術館藏

位階具有決定性的力量。不！或許可以說畫家的意識才使這種序列更爲強化。誠
如所見一般，夏丹以他卓越的靜物畫特例地取得入會資格，並因爲他的卓越表現
與圓滿人品獲得畫家伙伴的尊敬；因爲他本人是「靜物畫家」而非「歷史畫
家」，一生中都引以爲憾。正因爲這樣，無論如何他總是想將沒那種才能的兒子
培養成歷史畫畫家。（然而他的希望終難實現。因爲他兒子皮埃羅－尙・夏丹

（Pierre Jean Chardin）雖然總算獲得「大獎」到羅馬留學，然而義大利滯留期間，卻死於佛羅倫斯的運河。這恐怕是對自己的能力感到失望而自殺的吧！）格茲固然也因爲出品以1761年沙龍的《鄉村新娘》（Accordée de Village, 1761年，羅浮宮美術館）爲首的許多風俗畫、肖像畫而受到歡迎，即使如此，他還是希望被認可爲歷史畫畫家，於是1769年提出學院入會作品《塞維魯皇帝斥責想要謀殺父親的卡拉卡拉》（L'empereur Sévère Reproche à Caracalla, son Fils, d'avoir Voulu L'assassiner, 羅浮宮美術館）這一大作。不幸的是，他並沒有被認可爲「歷史畫畫家」，不過只是被接納爲「風俗畫畫家」而已。格茲嚐到了重大挫折，於是到法國大革命爲止，這成爲他最後一次出品沙龍展。

但是，即使他們對此感到失望，顯然地從夏丹、格茲作品在市民之間所受到的熱烈歡迎，可以知道巴黎的新興市民階級並不盡然忌諱位階較低的範疇。即使對名譽死心，在靜物畫、風俗畫裡當個活躍的畫家也還是十分可能的。實際上，夏丹、格茲及以後的福拉哥納爾等人所選擇的道路就是如此。相反地說，歷史畫的地位固然很高，也並不都是足稱全盛的。1727年當時的建築總監當坦公爵因爲這一原因，爲歷史畫舉行特別的競賽，此時獲獎的有前一節所提到的尙－法蘭斯瓦·德·特洛瓦與法蘭斯瓦·勒莫安（François Lemoyne, 1688-1737）；在一般評價中相當受到歡迎的是查理－安端·夸佩爾（Charles-Antoine Coypel, 1688-1737）的《救安德洛墨達（Andromeda）的柏爾修斯（Perseus）》（1727年，羅浮宮美術館），以及埃勒－尼可拉·夸佩爾（Noël-Nicolas Coypel, 1690-1734）的《埃烏洛帕的掠奪》（費城，個人藏）。以上的每一件作品上都不同於普桑風格的嚴謹的安定構成，相反地不只使人物奔放自在地浮遊飛翔著，同時也表現出華麗的空中芭蕾、絢爛的各種動作、明亮的色彩感覺，這些都說明了魯本斯派的勝利。

查理－安端·夸佩爾是安端·夸佩爾的兒子，很早就呈現出早熟的才能，1715年他以年僅二十一歲的年齡被學院所接受。同時，他天生即文釆優異也活躍於劇作家、批評家的領域。他所具備的身爲畫家的穩健素描力與豐富的色彩感覺，也可以從描繪弟弟的《菲力普·夸佩爾肖像》（1732年，羅浮宮美術館）上看見；他爲哥白林製作廠描繪「唐吉·訶德故事」系列底稿（1714-51），在研究普桑衣裳、查理·勒伯安感情表現理論，並且將這些理論運用於實際作品上，擁有極

為強烈的文學、知性，在這一點上他不只值得注目，同時更值得受到高度的評價。1747年他成爲首席王室御用畫家，在學院的營運上也留下極大的功績。埃勒－尼可拉・夸佩爾是安端・夸佩爾的弟弟，僅僅比查理－安端年長四歲，從家族血緣上來說相當於是他的叔叔。埃勒－尼可拉三十三歲成爲學院會員，在凡爾賽宮、巴黎聖・栯威爾教堂裝飾活動上獲得高度評價；然而因爲很早就去世，作品沒有留下很多。

法蘭斯瓦・勒莫安1718年三十三歲時，以《赫拉克萊斯與卡克斯》（巴黎，國立美術學校）成爲學院會員；他學習勒霍斯等前輩的裝飾作品、以及科雷喬、魯本斯、或者同時代義大利畫家們的作品，在巴黎、凡爾賽宮留下許多作品。譬如在巴黎凡爾賽宮「赫拉克萊斯廳」天井裝飾（1733-36年）等上面，將眾多人物華麗地配置得好像遠較天空還高一般，並且以明亮洗鍊的色彩表現出壯麗的效果，這可以說是佛朗德風格的巴洛克傑作。在架上繪畫裡也如同《雕像前的匹克馬梁》（1729年，圖爾美術館）一般，留下如同布雪的優雅豔麗的作品。1736年他成爲王室的首席畫家，雖然獲得世間的成功，卻一直嚴謹地對自己的作品感到不滿，被任命爲首席畫家的隔年遂行自殺。

此外，這一時代活躍於歷史畫領域的畫家，有一生幾乎都在義大利度過的皮埃爾・于貝爾・絮布勒拉斯（Pierre Hubert Subleyras, 1699-1749）、南法國尼姆出身的查理・納圖瓦爾（Charles Natoire, 1700-1765）、在所有範疇裡顯示出多方面才能的卡羅・范・路（Carle Van Loo, 1705-1765）等人。他們都出生於1700年前後，活躍於路易十五時代；當中的絮布勒拉斯在1727年得到「大獎」，翌年赴羅馬以後因爲與音樂家提巴爾第（Pellegrino Tibaldi）的女兒結婚，就這樣定居在義大利，可說在義大利比在法國還要有名。他留下以《使小孩甦醒的聖本尼迪克特》（Saint Benoît Ressuscitant un Enfant, 羅浮宮美術館）爲首全部是宗教畫的作品；1743年他的名聲已高到讓他接受聖保羅大教堂訂單。此時接受訂購的作品《聖巴西勒（Saint Basil）的彌薩》（1743-45年頃）的成功習作，現正收藏在羅浮宮美術館。

納圖瓦爾從以《酒神的勝利》（Triomphe de Bacchus, 1747年，羅浮宮美術館）這種神話主題爲首的作品，到宗教畫、寓意畫、法國史、文學獲得靈感的故事畫、裝飾畫等所有種類的歷史畫上表現出絢爛的活動。1734年他與布雪同一

年，以《在烏爾肯爲埃內訂購武器的維納斯》（Vénus Commande à Vulcain des Armes Pour Enée,羅浮宮美術館）【註7】成爲學院的會員，除了凡爾賽宮、楓丹白露宮之外，也從事巴黎斯畢茲官邸、皇家圖書館（現在巴黎圖書館）的裝飾。

卡爾·范·路原本是荷蘭裔的畫家家庭的一人，1724年得到「大獎」後在義大利學習七年，歸國後被接受爲學院會員。十八世紀時他的名聲極高，1751年位列貴族，1762年比布雪還早獲得首席皇室御用畫家的榮譽。他的樣式即使令人覺得某種的冷峻，因爲以準確素材爲基礎的強而有力的特質，在構成力上特別卓越。狄多羅的友人格林姆（F.M.Grimm,1723-1807）【註8】，稱讚他是「歐洲最偉大的畫家」；然而與當時的名聲相反，現在卻不當地被人們所遺忘了。聖·法蘭契斯可美術館所藏的《繪畫的寓意》（Peinture）等，可以說洋溢著與十九世紀龐貝繪畫共通的冷峻魅力。

● 肖像畫家們

次於歷史畫位階的肖像畫，在十八世紀特別興盛。其中的原因之一大概是這一世紀對「人」所抱持的強烈興趣吧！此外，漸次地上流社會不只比起宮廷、教會擁有作爲藝術贊助者的強大力量，同時肖像畫也極爲適合市民的住宅。十七世紀的七十年代開始展覽會中肖像畫出現增加的傾向，1699年的展覽會裡，全體的三分之一是肖像畫。繼李戈、拉吉萊赫以後，納提葉、托凱、康坦·德·拉杜，甚而下一代的佩龍諾、德魯埃、維熱－勒伯安等完全致力於肖像畫的畫家們大都出現在這一世紀裡一點也不叫人覺得奇怪。當然，像布雪這樣的宮廷畫家，或者是夏丹這樣的靜物畫家也都嘗試過肖像畫。

十八世紀肖像畫範圍的擴大可以說是第一大特徵。在豪華的背景前，描繪出穿著華麗服飾的國王、王妃的全身像。這種所謂「豪奢肖像畫」，當然在宮廷上一直延續著，然而演變到許多將背景加以省略，並大膽到加強人物的半身像、到膝蓋爲止的四分之三像。如果我們考慮到愛好者階層的擴大的話，模特兒的社會階層之所以變成多樣化當然不足爲奇；特別是，表現洗鍊優雅的女性肖像、十七世紀裡幾乎看不到的孩童肖像等卻在這時候被一般人所喜愛，這種情形足以顯示出這一時代的品味。而且納提葉所見長的「當代風格的肖像畫」、夏丹的小女孩肖

像上所見到的將訓誡畫、寓意畫加以重疊運用的事物，或者暗示著日常生活的風俗肖像等種類也都變得多樣化了。自畫像、畫家朋友等藝術家肖像的增加也不能忽視。

除了範圍的擴大外，在其表現上，對個人內面世界的關心的增加可以視為第二特色。肖像畫已經不再是單純地再現社會權勢的誇躍、以及相貌的特徵，無疑成為試圖再現所描繪的人物個性、以及心理。一般所喜愛的肖像畫與其說是當中人物的洞悉事物的眼光，毋寧說是易於親近、如同自然物的作品。而受到人們需求與評價的是微妙的感情動向與敏銳的描寫力。這樣的特徵產生在深刻洞悉人性的洛克（John Locke, 1632-1704）【註9】、休姆（David Hume, 1711-76）【註10】的哲學，或者孔狄亞克（E. B. de Condillac, 1715-80）【註11】的感官主義的精神土壤中。

第三，必須舉出的是法國肖像畫家們的國際性活動。十八世紀是法國文化大大地擴展到其他諸國的時代；特別是肖像畫家們成為傳播光輝的重要角色。俄羅斯的彼得大帝在1717年到訪巴黎時，完全被納提葉的技巧所著迷，除了自己當模特兒以外也請他描繪皇妃、侍從的肖像。此外，甚而也希望帶他回俄羅斯。

結果納提葉懇辭這一邀請。而托凱應皇妃的邀請赴聖彼得堡，並在俄羅斯宮廷留下許多作品，並且受丹麥國王的邀請也滯留過哥本哈根。到了安端・佩納（Antione Pesne, 1683-1757），從1710年到去世為止幾乎近半個世紀，身為普魯士菲特烈二世的宮廷畫家，一直滯留在柏林。

這些肖像畫家當中的尚-馬克・納提葉（Jean-Marc Nattier, 1685-1766），最初立志當歷史畫家，1718年成為學院的會員時也是經由歷史畫獲得的。這時的入會作品《被美度沙的頭將菲尼亞斯與他朋友變成石頭的柏爾修斯》（Persée, Assisté par Minerve, Pétrifie Phinée et ses Compagnons en Leur Présentant La Tête de Méduse, 羅浮宮美術館）【註12】，巧妙地將眾多登場人物組成於戲劇般的構圖，說明了他歷史畫家的豐富才能。依據以後她女兒所寫的父親的傳記所言，納提葉轉到肖像畫是因為經濟的理由。他將模特兒裝扮成神話人物而描寫了許多「古裝今人肖像畫」——譬如羅浮宮美術館的《裝扮成赫拉克萊斯的修尼公爵》，以及《裝扮成赫柏的修尼公爵夫人》（Duchesse de Chaulnes, Représentée en Hébé, 1744年）的肖像畫當中，將丈夫裝扮成赫拉克

康坦・德・拉杜　達蘭貝爾的肖像　1753　羅浮宮藏

萊斯，將夫人裝扮成赫柏，之所以獲得歡迎，不外乎他擁有身為歷史畫家的豐富素養。他不只利用希臘的神話，在他所描繪的馬伊公爵夫人（Duchesse de Mailly）的《悔悟的馬德里尼》（1742年，羅浮宮美術館）上面也將宗教的主題利用到肖像上。

　　與納提葉女兒結婚的路易・托凱（Louis Tocqué, 1696-1772），1734年獲得學院的入會許可，1740年所描繪的《路易十五世王妃瑪莉・萊贊斯卡肖像》（Portrait de Marie Leczinska, Reine de Louis XV, 羅浮宮美術館）確立了他的聲望。這不只是件屬於所謂「豪奢肖像畫」的華麗作品，同時卻也是一件相當成功地將王妃易於親近的率真人格傳達給我們的傑作。我們也能在《畫家加洛舍》（Portrait de Louis Galloche, Peintre, 1734年）以及《雕刻家尚－路易・勒莫安》（Portrait de Jean-Louis Lemoyne, Sculpteur, 1734年）兩件作品（以上皆為羅浮宮美術館）上面，指出同樣準確的性格表現。

　　雅克・安得列・約瑟夫・阿衛（Jacques André Joseph Aved, 1702-1766）大概出生於圖埃，年輕時在阿姆斯特丹修業，1721年來到巴黎，1734年以肖像畫家身分成為學院會員。因為他很早即在荷蘭學習，繼承荷蘭的細膩寫實表現，嫻熟於模特兒性格的描寫與附屬品的正確表現。第戎美術館的《尚－菲力普・拉莫肖像》、蒙貝里埃的《克羅撒夫人肖像》（1741年）等，可以說是他的代表性作品。

促使路易十五時代的肖像畫得以興盛的另一位重要畫家，是以粉彩留下無與倫比的人物作品的莫里斯・康坦・德・拉杜（Maurice Quentin de La Tour, 1704-1788）。他在1746年以「粉彩肖像畫家」的身分獲得入會的許可，並以驚人的熟練技法描繪了以國王為首、王妃瑪莉・萊贊斯卡、寵妃龐貝度夫人（Jeanne Antoinette Poisson, Marquise de Pompadour）、以及宮廷重要人物，甚而也包括令人難忘的《達蘭貝爾肖像》（1753年沙龍，羅浮宮美術館）等知識份子、上流市民的肖像。他準確地捕捉相貌特徵的卓越表現力、以及栩栩如生地傳達模特兒性格、心理的敏銳洞察力，真正名符其實地代表人性世紀的藝術家。他本人說：「大家都認為我只是捕捉臉部的特徵。其實，我進入到他們的心靈內部，將它們全部都表現出來」；這一說法不盡然只是他的自負而已。

● 布雪與夏丹

因此，如果舉出以多樣才能出現於路易十五時代的最優秀代表性畫家的話，還得數法蘭斯瓦・布雪（François Boucher, 1703-1770）、尚－巴提斯特・西梅翁・夏丹（Jean-Baptiste Siméon Chardin）兩人。這兩人的年齡只有四歲之差，幾乎一起度過相同的時代；但是，不論是他們的資質、樣式都形成鮮明對比。因為，龔古兒兄弟（E. L. A. de Goncourt, 1822-1896; J. A. H. de G. 1830-1870）認為布雪是「代表一個世紀的品味，並將其加以表現、體現、以及具體化的人物之一」，他代表著盛開於太陽王時代，爾後隨著世紀的轉換而變得更為洗鍊、優美纖細的華麗的宮廷美術的藝術家；另一方面，龔古兒兄弟則界定夏丹為「市民社會中的市民畫家」，他是在極為普通的廚房用具、平凡市民生活的片斷般的周遭日常性中發現靜謐詩情的畫家。可以說，最能代表宮廷與都市的這兩種十八世紀藝術中心的最優秀藝術家就是布雪與夏丹。但是，這並不是意味著兩人只是描繪宮廷繪畫，或者日常生活的世界而已。布雪留下舞臺裝置、衣裳、以及情景本身也可說是當時富裕市民生活典型的《午餐》（Déjeuner, 1739年，羅浮宮美術館）——這一作品一度也被懷疑是描繪布雪本人的家庭——這樣的作品，夏丹也嘗試《音樂的寓意》（Attributs de la Musique, 1765年，羅浮宮美術館）、《藝術的寓意》（Attributs des Arts, 1766年，明尼亞波利美術研究所）這樣的寓意表現。

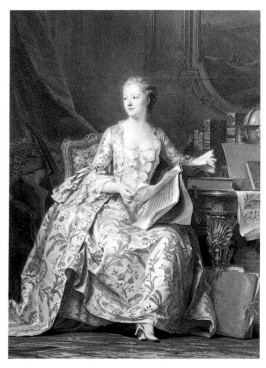

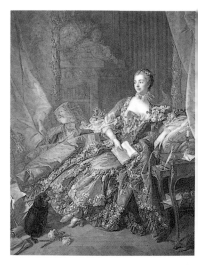

布雪　龐貝度夫人肖像　1758　油畫
213×165cm　慕尼黑藝術繪畫館藏

康坦・德・拉杜　龐貝度夫人肖像　1752
紙上粉彩　175×128cm　羅浮宮藏

夏丹　自畫像　1775　油畫
46×38cm　羅浮宮藏

布雪　龐貝度夫人肖像　油畫・紙貼畫布
60×45.5cm

夏丹　忙碌工作的母親　1740　油畫
49×39cm　羅浮宮藏　（右圖）
夏丹　飯前禱告　1740　油畫
49.5×38.5cm　羅浮宮藏（右下圖）

夏丹　自畫像　1771　油畫
49.5×37.5cm　羅浮宮藏

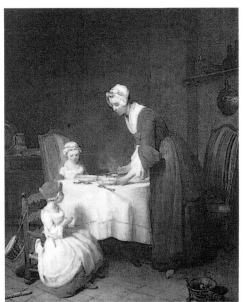

布雪首先接受身為布料裝飾繪畫師的父親的啟蒙，接著跟法蘭斯瓦・勒莫安學習，特別學得了裝飾畫的技法。1724年得到「大獎」，1727年開始四年間在義大利學習，歸國後以《勒諾德與阿爾米德（利納爾德與阿爾米德）》（Renaud et Armide, 1734年，羅浮宮美術館）成為學院會員。此後活躍於凡爾賽宮、楓丹白露宮，以及其它許多宮殿、住宅的裝飾上，並且也為博韋、哥白林掛毯製作廠描繪底稿。現存羅浮宮美術館的大作《烏爾卡尼斯的打鐵鋪》（1757年）是為哥白林製作廠的掛毯底稿「眾神之戀」系列所做的。

布雪也極富社交才能。他與謝維爾茲公爵、瑞典大使帖珊、銀行家埃貝爾等當時著名的美術愛好者親密交往，接受了許多訂單；特別重要的是，獲得既是路易十五世寵妃也是他品味指南的龐貝度夫人的知遇。他晚年繼承卡爾・范・路成為首席皇室御用畫家。

布雪的作品，橫跨神話、寓意、肖像、風俗、風景畫等極為多樣的範疇，其數目也很多；不論在任何領域上，都成功地反映出所謂「洛可可」時代的華麗與優美的品味。他畫面上的登場人物，不論是神話畫（維納斯、戴安娜）場合、或者肖像畫（龐貝度夫人等）場合，女性幾乎都是主角，這一情形相當清楚地說明了這一時代的品味；布雪以清澈的色彩輕妙優雅地描繪出閃爍著玫瑰色的少女肉體、以及精美衣裳的柔軟觸感。對象的處理上，如《龐貝度夫人肖像》（Portrait de Mme Pompadour，慕尼黑，藝術繪畫館寄藏以及其他）表現出悠閒舒暢的情境，以《土耳其宮廷侍女》（Odalisque, 1745年，羅浮宮美術館以及其他）標題而聞名的《奧米露菲小姐》則表現出床上的奔放姿態，然而這一作品卻看不到像是夏丹《忙碌工作的母親》（Mère Laborieuse, 1740年）、《飯前禱告》（Bénédicité, ca. 1740年，皆為羅浮宮美術館）這樣的勤勉與辛苦感覺。《巢》（Nid, 1737年）、《田園生活的魅力》（以上皆為羅浮宮美術館）這樣的田園品味的作品上，也描寫出穿著可愛的年輕少女們正陶醉在伴隨著少年郎的戶外嬉戲的情景。這一作品上沒有華鐸的哀愁與如夢般的幻想性，完全展現出明朗的享樂世界。布雪的那種甚而可說放肆的官能性，以後受到狄多羅的嚴格批判；固然他的作品欠缺思想性，我們必須承認他的那種健康的現實感性，成為作品的豐富魅力所在。因為他的風景畫所擁有的新鮮情感，還是來自於這一點之故。

布雪在義大利學習，歸國後獲得學院的入會資格，並且得以入會。相對於他這

種當時極為正規而飛黃騰達的過程，夏丹不只沒有到過義大利，甚而連巴黎都沒有離開過，但卻以穩健的技法成功地描寫出寧靜地隱藏在平凡日常世界中的詩情。我們已經提到過夏丹以極為特殊的待遇獲得學院的入會，以後他也忠實地克盡自己的任務，參與1737年以後幾乎定期舉行的沙龍，甚而還受到會員伙伴信賴到被委任為展覽任務的這種艱難工作。他的靜物畫具備如同實物般的存在感，在當時已經受到許多人的稱讚；但是他的作品並不只是卓越的寫實技巧而已，一方面也與以後的塞尚、立體派擁有相同的嚴謹造型秩序的感性，另一方面，夏丹的溫暖眼光從廚房用具、水果等平凡事物當中發現豐富的詩情，這種詩情也使這些作品得以出類拔萃。據當時人所傳頌的故事說道，有一次畫家同僚們得意洋洋地談論色彩的處理方法時，在室外聽到的夏丹說：「繪畫不是拿色彩來畫」，這一意味相當能夠傳達出夏丹的創造秘密。那個畫家吃了一驚而反問他：「不用色彩畫，那用什麼畫？」夏丹回答說：「是運用色彩，拿感情畫。」

在夏丹的《飯前禱告》、《忙碌工作的母親》這種所謂風俗畫主題的作品，《抽陀螺的少年》（1738年）、《拿小提琴的少年》（皆為羅浮宮美術館）的肖像畫上，也都籠罩著同樣的靜謐與造型性。特別是描繪小孩子的《抽陀螺的少年》、《拿著羽毛球的少女》（Petite Fille Jouant au Volant（Fillette au Volant）ca.1737年，巴黎個人藏），或者《吹氣泡》（Bulles de Savon, 1739年以前，大都會美術館）等場合也是一樣，不單單是一幅肖像畫，恐怕上面也包含有教誨的、寓意的意味，即使如此，卻也具備超越那種內容解釋，直接訴諸觀賞者的充實的表現。夏丹的畫家特質就在上面。

他的一生沒有什麼大的波折，全然專注於製作上；到了晚年，在歷史畫家皮埃爾掌握學院的主導權以後，受到各式各樣的壓迫，進而因為視力的衰弱必須過著辛酸的日子。但是這時候所描繪的粉彩《自畫像》（Autoportrait de Chardin à L'abat-jour, 1775年）、《妻子的肖像》（Portrait Mme Chardin, 1775年，皆為羅浮宮美術館）也都是他的名作；在上面表現出他觀看自然的眼睛準確度與卓越的表現力。

3. 從洛可可到新古典主義

● 新世代的出現

　　上一節所提到的畫家，誠如布雪與夏丹兩位巨匠所代表的一般，都是生於1700年前後，亦即正好是世紀的轉換期。也就是說，他們與國王路易十五幾乎同一世代，當然也有因人而異的，然而他們幾乎都是成名於十八世紀的二十年代到三十年代之間，並成功地活躍於本世紀中葉。而其繪畫表現誠如布雪的世界可以作為典型的一般，他的特色是以優美華麗的樣式展現出充滿明亮的畫面，屢屢謳歌既歡樂且精妙的感官喜悅的所謂「洗鍊的巴洛克特質」。如果說他們具備這種「洗鍊的巴洛克特質」的話，那麼從路易十五到十六世的時代，就出現了想要對這種特色加以反彈的新表現的畫家。就世代而言，他們都出生於1710年到20年代間。

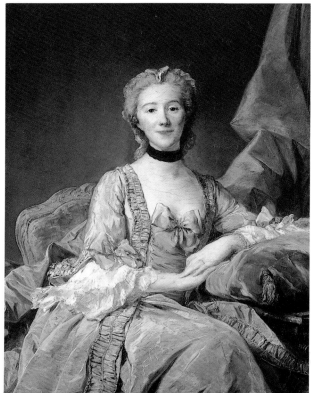

尚・巴提斯特・佩龍諾
索爾康威爾夫人肖像　1749
油畫　101×81cm　羅浮宮藏
（左圖）

法蘭斯瓦－于貝爾・德魯也
德魯也夫人肖像　1758　油畫
82.5×62cm　羅浮宮藏

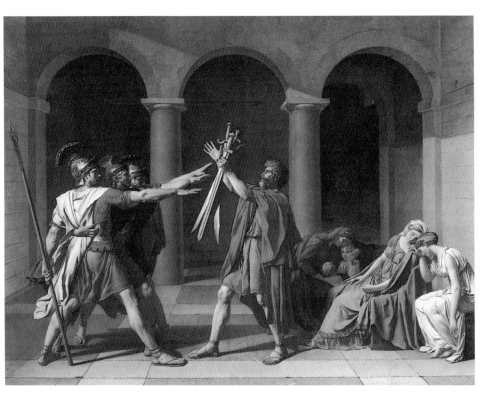

雅克－路易・大衛　何瑞艾蒙兄弟的誓約　1784　油畫　330×425cm　羅浮宮藏

　　他們當然受到前輩畫家們的影響，有時在繼承其華麗性的同時，與其說追求別出心裁的演出、裝飾性，無寧說他們的理想是追求更爲近似自然的繪畫。譬如，以肖像畫來說，這種新的態度是排除外表、矯飾姿態、複雜道具擺飾所具備的「人工性」，在單純的背景當中以模特兒最自然的形式試圖正確地捕捉他們的容貌。誠如路易・米歇爾・范・路（Louis Michel Van Loo,1707-1771）的名作《狄多羅肖像》（1767年）、法蘭斯瓦—于貝爾・德魯也（François-Hubert Drouais,1727-1775）的《德魯也夫人肖像》（皆爲羅浮宮美術館）一般，呈現出近似快拍攝影般的自然對象的掌握。尚・巴提斯特・佩龍諾（Jean-Baptiste Perronneau,1715-1783）的《索爾康威爾夫人肖像》（1749年）、約瑟夫—西弗蘭・迪普萊西（Joseph-Siffrein Duplessis,1725-1802）頗爲人知的《雷諾瓦夫人肖像》（1764年頃，皆爲羅浮宮美術館）作品上面，同樣也能夠看到排拒矯飾、煞有介事的忸怩做作等新傾向。

這些肖像畫家當中，就年齡而言，只有尙·巴提斯特·范·路（Jean-Baptiste Van Loo,1684--1745)的兒子，並且也是卡爾的外甥路易·米歇爾·范·路無疑接近老一代。他1733年獲認可爲學院會員，其他三人都是年輕的一代，他們入會的年代分別是佩龍諾爲1753年，德魯也爲1758年，迪普萊西爲1774年。范·路一家當中，被稱爲「或許是最優秀的藝術家」（麥克·李威（Michael Levey））的路易·米歇爾在進入學院以後，成爲西班牙的宮廷畫師而滯留於馬德里，回到巴黎是到了1752年時（《狄多羅肖像》是1767年製作），因此他們應該也是可說活躍於十八世紀後半的畫家。譬如他們之中受到龐貝度夫人喜愛的德魯也，一方面也留有評價很高的《阿爾特瓦伯爵與庫羅迪爾德公主》（1763年羅浮宮美術館）這種宮廷品味的可愛的肖像畫，一般說來幾乎從1760年代中葉開始新世代的畫家大大地改變了法國繪畫。

在風景畫上也可以看到同樣的改變。布雪的田園風景應可以說洋溢著十八世紀最新鮮的魅力，在他的畫面上巧妙地具備以橋、水車、茅舍爲首的植物、土堤、河流等要素。相對於此，描繪「法國港口」系列的克勞德—約瑟夫·韋爾納（1714-1789,1753年進入學院），以及喜愛將古代、中世紀遺跡採用到畫面的尙-巴提斯特·拉勒芒（Jean-Baptiste Lallemand,1716-1803）試圖更爲正確地描寫出自然的本來相貌。這是與爾後的路易—加普里埃爾·牟侯（Louis-Gabriel Moreau,l'Aîné,1739-1805,通稱「大牟侯」）、皮埃爾—亨利·德·瓦朗西安納（Pierre-Henri de Valenciennes,1750-1819）等極爲「自然主義」的風景相關聯的。韋爾納在靜物畫的分野裡，極爲接近夏丹，然而不論在造型的嚴謹度、或者畫面的詩情上卻又不及他。而在更爲忠實於真實世界的《鄉下午餐之準備》（1763年，羅浮宮美術館）的畫家亨利-奧拉斯·羅朗·德·拉波特（Henri-Horace Roland de La Porte,1724?-1793,1764年進入學院）身上，不難發現相同的傾向。

● 歷史畫的興盛

但是，學院美學最重視的歷史畫領域裡，以上這種新傾向最爲明顯。事實上，諾埃爾·阿萊（Noël Hallé,1711-1781）、尙—巴提斯特—馬里·皮埃爾（Jean-Baptiste-Marie Pierre,1714-1789,1742年進入學院）、約瑟夫—馬

里・維恩（Joseph-Marie Vien,1716-1809,1754年進入學院）、路易—尙—法蘭斯瓦・拉格勒內（Louis-Jean-François Lagrenée,1725-1805,1755年進入學院）等人的出現，大大地改變了這一範疇。勒莫安、布雪等飛上空中的華麗女神的姿態消失了，誠如阿萊的《多拉亞努斯帝的正義》（馬賽美術館）、皮埃爾的《逃往埃及》上所見到的一般，人物數目的減少、以及動作的變小，強調垂直、水平的安定構圖代替了動感對角線或者鋸形構圖。他們都是在巴黎獲得「大獎」後到義大利學習，歸國後成爲學院會員。他們所走的道路也都是相當正統，然而現在大概都被人們所遺忘了。當時他們都是眾所周知，並且影響力頗大的畫家。從前一世代的華麗巴洛克性轉變到節制的新古典主義世界，是產生他們樣式的背景，誠如維恩的《賣愛神的少女》（1763年，楓丹白露宮美術館）等所見一般，赫爾克萊姆與龐貝城發掘所呈現的新的古代世界，無疑扮演了重要角色。同時，重大原因是對過於感官主義、有時也詠讚恣逸官能性的布雪等世界的強烈反彈，漸次產生了強烈追求嚴格道德繪畫的精神土壤。

因爲以下的各種原因使這種傾向更加快速了。也就是說，這是由於路易十六世時代當吉維勒爾伯爵（Comte d'Angiviller,1730-1809）繼馬里尼侯爵爲建築總督之職（1774年）、布雪死後皮埃爾被任命爲首席王室畫家、維恩代替納圖瓦爾爲羅馬法蘭西學院館長、以狄多羅爲首的許多批評家強烈地主張道德性繪畫等原因。因此，比以上舉出的畫家還要晚一世代的約瑟夫—伯努瓦・絮韋（Joseph-Benoît Suvée,1743-1807）、法蘭斯瓦・紀堯姆・梅納熱（François Guillaume Ménageot,1744-1816）、尙・法蘭斯瓦・佩隆（Jean François Peyron,1744-1814）、法蘭斯瓦—安德列・萬桑（François-Anderé Vincent,1746-1816），以及更爲年輕的尙—熱爾曼・德魯也（Jean-Germain Drouais,1763-1788）等人以嚴謹的古典主義樣式，而且屢屢以帶狀裝飾形式的構圖，描繪了歌頌以英雄之死爲首的愛國心、家庭溫情、正義、節制等德性的作品。而且這種傾向，被相同世代中的最優秀的天才雅克—路易・大衛（1748-1825）《何瑞艾蒙兄弟的誓約》（1784年，羅浮宮美術館）、《蘇格拉底之死》（1786年，大都會美術館）所繼承下來。

● 格茲與風俗畫

在擔負開始於十八世紀後半的繪畫新動向的一群畫家中，早於大衛而發揮最卓越才能的大概是與福拉哥納爾並駕齊驅的尚—巴提斯特・格茲（1725-1805）。他在當時得到相當多數人的歡迎，爾後卻被不當地遺忘了。這一情形相當能夠說明他「充滿既纖細且感受性」（狄多羅）的畫風如何深刻地引起時代氣氛的共鳴，同時卻也帶來了妨害他在歷史上建立正確位置的結果。恐怕在十八世紀很多被遺忘的畫家們當中，格茲應該是最需要再評價的一人吧！

格茲出生於圖爾努（Tournus），在里昂學習，1750年頃來到巴黎，1755年突然之間大放異彩。因爲這一年他沒有經過得到「大獎」（大概接著就是滯留義大利）這種正規過程，卻獲得進入學院的入會資格，同時《說明聖經的父親》（Père de Famille Qui Lit La Bible à Ses Enfants,1755年，里昂美術館）等作品，使評論家、觀賞者齊聲讚歎。此後他隨格儒諾神父同赴義大利，在羅馬、拿波里停留一年左右，似乎對當時流行的古代品味不感興趣。無疑地，這一

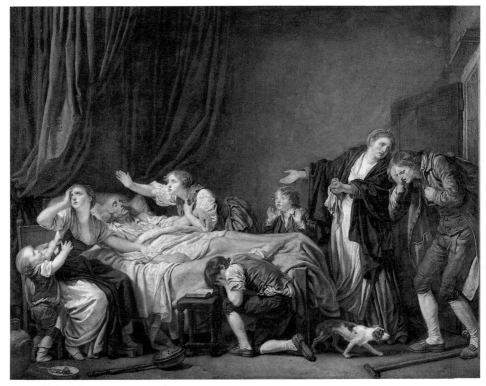

格茲　被處罰的兒子　1778　油畫　130×163cm　羅浮宮藏

格茲　自畫像　1785　油畫　73×59cm　羅浮宮藏

福拉哥納爾　水浴的女人　1765　油畫　64×80cm　羅浮宮藏

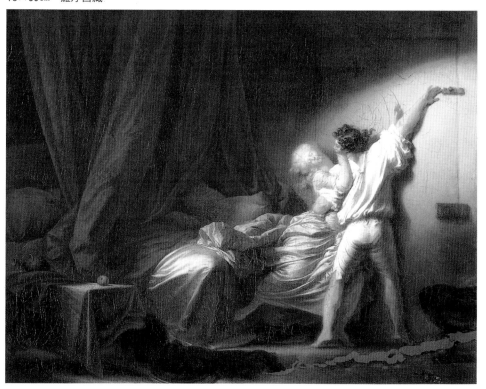

福拉哥納爾　門栓　ca. 1780　油畫　73×93cm　羅浮宮藏

義大利旅行的成果是《破碎的蛋》（大都會美術館）、《怠惰的義大利女人》（美國康乃狄克州哈特福德（Hartford））這類作品，在這些作品上他將感受到的如畫般的義大利生活層面加以活用。

歸國後，1761年沙龍以「結婚」主題所出品的風俗畫，決定性地確立他的名聲。這一作品現在以《鄉村新娘》（1761年，羅浮宮美術館）的標題聞名，一方面畫中有時以近似感傷地強調新娘、母親、惜別的妹妹等感情活動，同時另一方面也徹底洞悉到父親將聘禮交付新郎、以及作成結婚契約書的鄉村證婚人等結婚上的現實層面，甚而也準確地表現出以嫉妒眼神懷恨新娘的姊姊的複雜心理。在這一點上，這一作品具備了迎合當時市民生活感受的所有要素。照顧小雞的母雞這樣的寓言式的、卻易於理解的細微部分可以說明，格茲在這幅風俗畫上嘗試著與普桑歷史畫相同的故事的、乃至於戲劇性表現。

確實格茲也是擁有作為歷史畫家的充分稟賦。而且他本身也熱烈渴望成為高位階的歷史畫家。但是誠如上一節所見的一般，1769年他所提出的以卡拉卡拉皇帝與塞維魯皇帝之紛爭為主題的入會作品，僅僅使他被認可為「風俗畫家」的資格。恐怕，如果我們考慮他作品出色之處的話，將可以知道似乎過於嚴謹的學院審查，使我們失去這一時代裡的一位優秀的歷史畫家。

但是相對地，他在為市民所畫的風俗畫上，充分地利用了歷史畫風格的表現。事實上，對學院判定深表失望的格茲，這一年以後，在舊體制時代（按：法國大革命前的時代）裡也就不再出品沙龍了，但是他還是繼續為支持他的市民階層，精力充沛地進行製作活動。對已經博得名聲的他而言，如果不是為了榮譽的話，沒有必要出品沙龍。他在自己的畫室公開展示作品，為了宣傳甚而嘗試利用新聞媒體這種近代的發表型態。而且，他一方面描繪出《破甕》（1773-77年）、《擠奶少女》（Laitière,1780年頃）般的可愛女性像，同時又如同優秀表演家一般，在諸如《父親的咒罵》（Malédiction Paternelle,Fils Ingrat,1777年）、《被處罰的兒子》（Fils Puni,1778年，皆為羅浮宮美術館）的作品上將眾多的人物配置在帶狀浮雕（Frieze,<英>）【註13】構成上，並巧妙地表現出具備道德內容的故事而博得人們的歡迎。他自己固然不能成為歷史畫家，相反地卻可以說他試圖將歷史畫改裝成風俗畫。

但是事實上，他的熟練筆致、有時卻稍顯誇張的戲劇身段的教訓畫，不盡然符

合我們今天的喜好。而格茲的再評價也包括展現出乎意表的新鮮筆致的素描、《自畫像》（羅浮宮美術館）在內的堅實肖像畫。

　　如果說格茲是具備歷史畫家資質的風俗畫家的話，那麼尼可拉·貝爾納爾·勒皮西（Nicolas Bernard Lepicié,1735-1784）相反地可以界定為具備風俗畫家資質的歷史畫家。他是卡爾·范·路的弟子。實際上他比格茲年輕上十歲，然而在同樣是格茲成為「風俗畫家」的1769年成為學院的「歷史畫家」。他描繪了許多的神話、宗教畫，然而他的本事無非是在晚年的風俗畫上。描繪著在簡陋拱樓裡的床上正穿著襪子的女僕之《流行的起床》（1773年，聖奧梅爾（St.Omer），奧德爾·聖德朗美術館）等作品上，透過既單純且富秩序的構成與某種清冷的魅力，相當能夠呈現出相通於新古典主義的新美學。

　　另一方面格茲的少女所擁有的稍顯天真的可愛風格，可以在以通稱柯爾松而聞名的尚·法蘭斯瓦·吉勒（Jean-Francois Gilles,1733-1803）的《休息》（1759年，第戎美術館）上找到共通點。沙發上悠哉酣睡的可愛少女、用緞帶綁住的金絲雀與正窺視牠的小貓這樣小品式的細部，正是投當時市民之所好之作。甚而，我們也不能忘記，擁有作為素描家一流技術的加百列·雅克·德·聖托班（Gabriel Jacques de Saint-Aubin,1724-1780），也留有優秀的風俗畫作品。

● 福拉哥納爾與浪漫主義

　　尚·歐諾列·福拉哥納爾（1732-1806）僅小格茲七歲，不論就其樣式或者主題的處理方法都與格茲大不相同。實際上，他的《被奪的襯衣》（Chemise Enlevée,ca.1770年）、《門栓》（Verrou,ca.1780年，皆為羅浮宮美術館）上所見到的幾近挑逗的愛的嬉戲，以及為路易十五寵妃杜·巴麗夫人所繪的裝飾畫「愛的進行」系列（1767年頃，倫敦霍勒斯典藏）上洋溢著官能且幻想味道的主題；他的作品與格茲的教訓、道德的繪畫形成反比。無寧說他直接繼承布雪的開朗的戀愛遊戲主題。但是，一到他的手中卻又與布雪不同，譬如《門栓》上可以看出，準確的型態掌握與易於了解的構圖這種新古典主義風格的秩序志向，《被奪的襯衣》與同樣是羅浮宮美術館的《水浴的女人》（Les Baigneuses）一樣，以輕快的筆致、流暢般的運筆構成了作品的主要魅力。除了主題所擁有的意味以外，更為重要的是將畫家靈感忠實傳達給我們的筆觸與色彩的表現性。相同地，

福拉哥納爾　詩歌的靈感　1769　油畫
80×64cm　羅浮宮藏

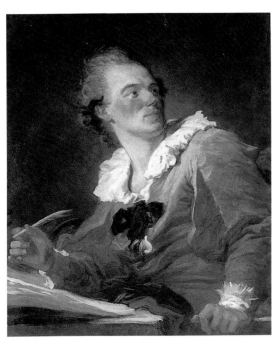

福拉哥納爾
為拯救卡利羅埃而自我犧牲的科雷絮斯
1765　油畫　309×400cm　羅浮宮藏

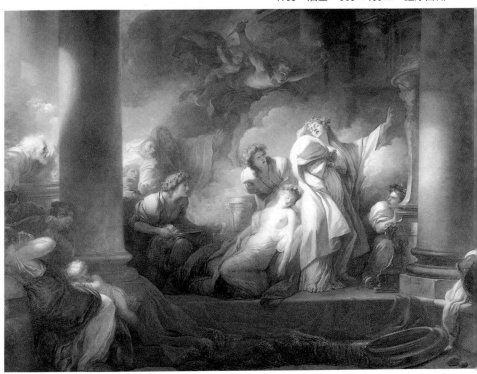

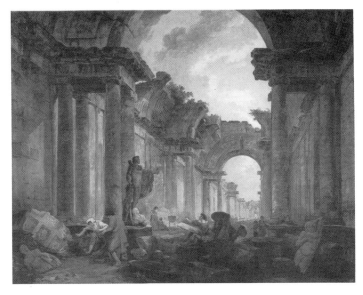

于貝爾・羅貝羅
成為廢墟的羅浮宮大畫廊
想像圖　1796　油畫
1145×1460cm　羅浮宮藏

《音樂》（Musique,1769年）、《詩歌的靈感》（Inspiration du Poésie,1769年頃，皆爲羅浮宮美術館）等被稱之爲「幻想人物像」的半身像上，與其說是正確地再現人物，不如說是經由如同往後印象派所擁有的速度感一般，將畫家的氣息絲毫不改地坦露在畫面上。在這一點上可以說是他新穎之處。包括同樣是羅浮宮美術館的《狄多羅肖像》（Portrait,dit Denis Diderot,1765-72年）在內，除了所描寫的模特兒外，更強烈地表現出畫家自己的個性。福拉哥納爾的作品在這一點上，應該可以說已經預告了往後的浪漫主義。

福拉哥納爾出生於南法國的格臘斯（Grasse），跟隨布雪學習，1752年獲得「大獎」。此後從1755年到61年之間滯留在義大利，受知於羅馬的法蘭西學院館長納圖瓦爾，並且與當時在羅馬的風景畫家于貝爾・羅貝爾（Hubert Robert,1733-1803）親密交往。被推斷爲這一時代、或者是歸國後不久所畫的羅浮宮美術館的《狄沃利瀑布》（La Cascade à Tivoli,ca.1760），長期以來被相信爲羅貝爾的作品。它相當能夠說明風景畫上福拉哥納爾的細膩觀察力與豐富的情感表現。這樣清新的自然情感與對風景畫感到興趣的格茲不同，大概可以證明福拉哥納爾的「浪漫派的性格」。

歸國後，1765年以出品沙龍的《爲拯救卡利羅埃而自我犧牲的科雷絮斯》（Corésus se Sacrifie Pour Sauver Callirhoé,1765年，羅浮宮美術館）獲得

學院入會資格，然而因爲不喜歡成爲學院畫家的常規道路，卻沒提出入會作品，以後在風俗畫、風景畫、裝飾畫等領域上表現出他奔放自在的畫風。他精妙輕快的表現，應該也可以說爲法國繪畫史帶來了新的感受性。

與福拉哥納爾一歲之差的于貝爾・羅貝爾，最初在雕刻家米謝朗熱・斯洛茲（Michelange Slotz）門下學習素描，很早即參訪羅馬，留下許多以古代遺跡爲主題的風景畫。他除了正確的觀察力外，在強調廢墟所擁有的抒情性格上，應該可以稱之爲浪漫主義的先驅者之一。歸國後，獲得建築總監當吉維勒爾伯爵的庇護，以古代品味的畫家身分活躍於畫壇上，大革命時代也嘗試羅浮宮美術館大畫廊的展示計畫等。這時正是革命政府將羅浮宮從宮殿改變爲美術館的時期。但是他也留下像《成爲廢墟的羅浮宮大畫廊想像圖》（1796年，羅浮宮美術館）這樣的豐富幻想性的作品。這一繪畫作品與表現出色的大畫廊展示計畫同樣是豐富的幻想性作品，就其構思的新鮮度而言，倒令人覺得他不只是一位風景畫家，也是一位想像力豐富的詩人。

伊麗沙白・韋熱—勒伯安（Elisabeth Vigee-Le Brun, 1755-1842）較福拉哥納爾、羅貝爾年輕二十歲以上，活到將近十九世紀中葉。就本質來說她是路易十六世時代的畫家。受到王妃瑪莉・安托瓦內特（Joséphe Jeanne Marie Antoinette）的庇護成爲王妃的御用畫家，1783年得以獲得學院的入會認可也是受惠於王妃的強力推薦。她固然不具備身爲畫家的充分實力，然而由纖細的感性所襯托出的多數瑪莉・安托瓦內特肖像、穿著當時流行的古代風尚衣裳的迷人的《韋熱—勒伯安夫人與其女兒》（1789年，羅浮宮美術館）等，將大革命前夕舊體制的最後的繁華追憶傳達給我們。她留下以王妃爲首多數爲女性的肖像，然而我們也不能忘記，同樣是大革命前夕所描繪的《于貝爾・羅貝爾肖像》（1788年，羅浮宮美術館）等畫家友人們的男性肖像。

◎第三章 譯者註

1. 特利阿農有大特利阿農（Grand Trianon）與小特利阿農（Petit Trianon）兩處。前者爲路易十四在凡爾賽宮庭園所建造的離宮，避免華麗鋪張的宮廷排場，只是爲少數親近者度過安靜生活的目的而建造的。後者則爲路易十五在1761-68年之間，建造於同樣的凡爾賽宮的庭園。在幾乎正方形的小建築物內，內外都是極力克制古典建築主題，經由適當的比例，實現保持均衡的美感，成爲新古典主義先驅之作。這裡所指的是小特利阿農宮。

2. 法國的喜劇作家、小說家。進入沙龍受到豐特納爾（B.de Fontenelle,1657-1757）的知遇。32歲開始在法國歌劇院演出「安尼瓦爾」（Annival,1720），結果失敗；但是在義大利歌劇院上演的「受愛折磨的阿爾坎」（Arlequin Poli par L'amour,1720）卻獲得成功。此後，開始在義大利歌劇院上演「愛與偶然的遊戲」（Le Jeu de L'amour et du Hasard,1730）。他也寫作小說『瑪莉安的一生』（La Vie de Marianne,11卷，1731-41）。他與拉辛並駕齊驅，特別精妙於女性戀愛心理的分析。他優雅華麗的筆調，被稱之爲「馬里沃文體」（Marivaudag），成爲矯飾戀愛文體的代名詞。

3. 這一著作是日後『法意』的母胎。此書是以在歐洲旅行的波斯人就他的見聞寄到故鄉的這種書簡體所寫的小說。書中以輕鬆的筆調，諷刺當時法國的不合理的思想、制度。這一作品之所以成功，一來固然是描寫波斯人外出時的後宮情形，然而實際上是因爲他將自己轉化爲異鄉人，以這種眼光將他所熟悉的社會加以客觀化，成爲批判的·相對的考察對象。

4. 現代地名是‘Ercolano’。義大利南部康帕尼地區，拿波里南方八公里處，是維蘇威火山西側山麓的古代羅馬城鎮遺跡。紀元63年受地震所損，79年與龐貝城同時被維蘇威火山所埋沒。遺跡在1709年被發現。

5. 博韋掛毯（Tapisseries de Beauvais）。在博韋所織的掛毯之總稱。1664年柯爾貝爾設立皇家紡織工廠以來，在貝蘭（Jean Bérain,1637-1711）式的怪異（Grotesque）圖案、烏德利、納多瓦爾（Charles Joseph Natoire,1700-77）、于埃（Paul Huet,1803-69）等的傳奇故事的主題上受到相當歡迎。博韋掛毯到1940年工廠被破壞爲止，與哥白林紡織同樣代表法國掛毯。

6. 也稱之爲羅馬大獎。學院每年舉行繪畫、雕刻、版畫、建築、音樂的競賽。各部門最優秀的學生得以獲得四年的公費，留學於設於羅馬美迪奇別墅的學校。此一制度開始於學院設立後的1666年，最初是以繪畫、雕刻、版畫爲對象，1723年增加建築，1803年增加作曲。在國立美術學校、國立音樂學院，一般的慣例是給首席畢業生。當路易十四世統治（在位1643-1715）末期的財政困難、以及大革命·戰爭期間，也曾因此而延長或者終止，然而延續到現在。仿效法國而設立學院的歐洲各國，也設有此獎。

7. 『西洋繪畫作品名辭典』納圖瓦爾條目上，此件作品的收藏地爲蒙貝里埃法布爾美術館。

8. 德國批評家，在萊比錫大學學習後來到巴黎（1749年），與狄多羅、伏爾泰、埃比涅夫人親密交往。他精通法國文學，在多數書簡上寫了許多有關文學、哲學的批評。歸國（90年）後，赴聖彼得堡（92-95）爲露西亞公使。

9. 英國經驗論的代表性作家。近代民主主義的代表思想家之一。他經歷激動的時代，基於民主主

義，成爲光榮革命的理論指導者。哲學、教育、宗教上都是促成英國的自由主義的模範思想。在哲學上使笛卡兒的意識論，更向前一步。他分析日常生活中主體的認識過程。他所說的觀念固然是主體，但卻是作爲對象成爲客觀物。所以任何的認識，都必須經過手所觸摸，經由自己的眼睛所看到。這樣對人類理性的批判，是使士林學派的實體形而上學轉變到近代的重要契機。這一點是從實體論轉變到認識論的轉振點。總之，在哲學上主要基於如何擁護人類的自然權。

10. 十八世紀英國的代表性哲學家。他的哲學歷程開始於對洛克經驗論的懷疑。他批判性地否定洛克的因果律，影響到康德。他認爲懷疑是對理性越權的抗議，並且追問知識的有效範圍。即使是幾何學都依存不確實的直觀經驗。事實的知識是蓋然的；因果間的必然關連並非理知、經驗所能發現的，而且也不受外物的獨立連結所保證，自我可以在知覺的瞬間解體。

11. 法國最初的感官論哲學家。他在『人類認識起源論』中否定本有觀念，堅持知識的起源在於感官的立場。在『感官論』中徹底克服洛克的二元論，以感官的優位說明人類全部的精神生活。如果我們從他所參與編撰的『百科全書』這一事實看來，將可以知道他的這種唯物思想在十八世紀法國的啓蒙主義中所佔有的重要意義。

12. 『變身故事』5：1-235。

13. 西洋古典建築的柱頭上，位於飛簷（Cornice）與柱頭過樑（Architrave）之間的部分。伊奧尼亞與科林頓樣式的柱頭形成連續性的帶狀物，並且在這帶狀物上常常以浮雕、繪畫加以裝飾。一般也指並非屬於柱頭的裝飾帶狀物。

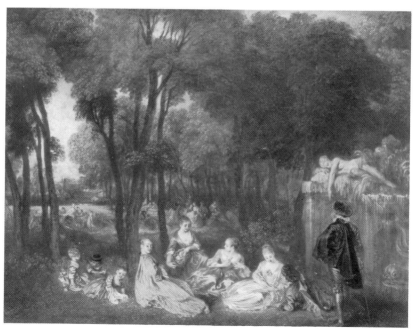

華鐸　香榭麗樹　油畫畫布　33×43cm　倫敦渥勒斯收藏

第四章
十九世紀的法國繪畫（一）

前言　革命的藝術

在某種意義裡，十九世紀的法國繪畫，可以說是兩種革命的產物。不用說，一種是開始於1789年的法國大革命，另一種是同一時候首先產生於英國，最後擴展到以法國為首的歐洲大陸各國的產業革命。

當然產業革命所直接帶來的成果，是巨大的近代都市、發達的鐵路網、萬國博覽會、夜間歡樂街等。這些都成為藝術家的靈感，它們開始於十九世紀中葉左右，而在法國即是拿破崙三世的第二帝政時期（1852-1871）。新社會強而有力的新興中產階級在經歷了革命動亂後所產生的拿破崙第一帝政（1804-1814），以及接著的王政復古時代（1814-1830）以後的本世紀前半時期，也穩健地伸展開他們的力量。而且，一到七月革命所產生的路易・菲力普的君主立憲制，亦即七月王政（1830-1848）與二月革命所帶來的短命的第二共和制（1848-1852）時代，誠如巴爾札克（H.de Balzac,1799-1850）在『人間喜劇』（Comédie Humaine,16卷，1842-46）當中所成功描寫的一般，中產階級代替昔日的王侯公卿，完全佔有社會的主要角色。

這樣的社會變化，當然也大大地改變了繪畫的實態。政治上的革命使專制王權崩潰，許多有力的貴族不得不流亡。於是，帶來了以宮廷為中心的藝術保護政策的結束、以及與宮廷結合而握有權力的教會也失去了藝術贊助者的力量。當然我們也不可忽視，十九世紀代替王權的官方權力的政府組織、新天主教主義的宗教運動也適當地提供了藝術家們的活動場所。然而，支撐藝術家活動的底盤－－如同政治、經濟的情形一樣－－卻大部分都轉移到中產階級身上了。

最能顯示以上事由的是學院所主辦的官辦展覽會，亦即「沙龍」角色的變化。十七世紀作為路易十四中央集權政策一環而成立的皇家繪畫雕刻學院，在1792年被否定特權身分制的革命政府所一時廢止，三年後以新的型態成為翰林院的一部門而重新起步。這時候狂熱的共和主義者雅克・路易・大衛活躍於此一改革上。只是，這種改革並沒有完全切斷學院的傳統。不只如此，實際上新產生的翰林院的很多成員還是昔時的學院成員，因此繼承了不少舊體制的理念層面。並且，王政復古時代，這種新組織被以恢復舊體制為目標的路易十八世政府改稱為「美術

學院」（École des Beaux-arts）。因此這就名符其實地強烈顯示出昔日學院復活的特質。得以說明這種延續性的，是十九世紀的美術學院也一直繼續保持兩種權力與機能，亦即十七世紀以來成為學院重要角色的美術學校的營運與官辦展覽會的舉行。1848年美術學校舉行創立兩百週年的紀念展示。事實上，這一插曲足以顯示出即使它的制度因為革命而不得不一時中斷，然而在當事者的意識上卻依然將它視為十七世紀以來的延續。

雖然十九世紀的美術學院有這樣的延續性，但也還是保有與舊體制時代的顯著不同。最大不同是社會上——因此是歷史上——的地位差異。十七、十八世紀時無論如何學院是美術活動的中心。除了極少例外的情形外，主要的畫家都是學院會員、乃至於其關係者，繪畫史與學院活動保有相當大的交集。然而十九世紀時，學院相對地已經不再佔有那樣大的活動空間了。

當然，學院在社會上尚且是一大權威，但是它已經不是美術活動的唯一場所，甚而說不是主要的場所了。相對於奉新古典主義美學為規範的學院，出現於王政復古時代，並與其抗衡的新藝術運動的浪漫主義大大地改變了歷史。擔負此一運動的舵手傑里科、德拉克洛瓦都是羅馬獎的受獎者，並且也都是學院的會員。德拉克洛瓦獲得學院的入會許可是到他晚年時。甚而我們提起庫爾培、馬奈、或者印象派、後期印象派的畫家們的話，顯然十九世紀繪畫的重要進程不同於學院的活動場所，而是屢屢以反抗學院型態所展開而來的。開始於1830年代中葉被美術界所使用的大抵含有否定意味的「學院主義」用語，足以作為象徵。正好同一時候開始，顯示反抗既有價值體系的新藝術家們的「前衛」用語也出現了。延續到二十世紀的學院與前衛對立的這種相對圖式，正是十九世紀所產生的。相對地說，這一事情不外乎意味了學院角色的低落（固然如此，當然，我們也不能過分低估十九世紀學院繪畫的角色）。

學院所主辦的官辦展覽會的沙龍，到了十九世紀也大大改變了它的性格。因為，在舊體制的時代裡，能夠出品沙龍的人只限於學院會員（正式會員、準會員）；相對於此，大革命以後，基於自由與平等的理念，沙龍成為為眾人所開辦的展覽了。但是，即使說是為眾人所舉行的，實際上，並不是誰都可以展出自己的作品。主要原因是，就會場實際情形而言，特別是應募參展者急速增加的1830年以後，誰也都能夠提出作品，於是就產生了嚴格的審查制度，並以這種制度判

定這些作品到底能否陳列展示。之所以產生以學院畫家為中心的沙龍審查制的背景，是為了對抗官辦沙龍而集結全部落選作品所舉行的落選展、或者印象派團體展的成軍、以及沙龍獨立免評審展等免審查覽展會等。也就因為這一原因，十九世紀的新興藝術運動屢屢以反抗沙龍的型態出現。

　隨著制度的改變，沙龍的本質也大大的不同了。在出品件數激增的1830年以後，一方面，延續沙龍展傳統的歷史畫依然佔有優勢，就數量上而言，一般人易於親近的肖像畫、風景畫、靜物畫卻也急速地增加了。這種情形與繪畫的贊助者，亦即其經濟的中堅人物從昔時的王侯公卿轉移到中產階級不無關係。也就是說，不具時代傳統的新興市民們愛好最容易理解的作品，而這種喜愛甚而也反映到沙龍的內容上。這種後援者的階層變化為畫家之間帶來了兩種極端分化情形，亦即在一般市民之間受到歡迎的通俗畫家，與相對於此，拒絕一般品味仍繼續保持反世俗姿態的藝術追求者的畫家。如果以今日用語來說的話，就是大眾社會的狀況從這一時期開始漸次地明朗起來。包括以新聞媒體為舞臺的美術評論的重要性、畫商、畫廊的活動在內，十九世紀的繪畫史直接與今天相關。一言以蔽之，這應該可以說是近代繪畫的開始。近代繪畫的革命，是以政治、社會上的革命為出發點的。

大衛　盧森堡公園眺望
1794　油畫畫布
55×65cm　羅浮宮藏

1. 新古典主義

● 古代的憧憬

從十八世紀中葉到末葉之間，歐洲知識份子之間對古代希臘、羅馬的興趣急速地高漲起來。當然，對古代的憧憬在文藝復興時代已經是歷史的大潮流，並且決定性地影響了全體的歐洲世界。因此，十八世紀的古代品味，當然繼承了文藝復興的遺產，但是人們不僅只滿足於鑑賞、以及學習文藝復興時期的巨匠作品，甚而進一步試圖直接學習希臘、羅馬的文化。而且，誠如文藝復興時代的古代復興在十五世紀末到十六世紀初期開花結果為古典主義藝術一般，十八世紀的古代品味，從十八世紀後半到十九世紀初期，產生了以雅克－路易‧大衛為中心的新古典主義。

繼文藝復興後產生於十八世紀古代品味的歷史要因各式各樣都有，而其中最為重要的，是學問進步所帶來的考古學上的新發現與古代知識的普及。文藝復興時期的人們主要是透過羅馬時代的遺物知道古代的文化，然而總是僅限於片斷式的。譬如，就美術領域而言，像雕刻作品、硬玉裝飾般的工藝品，即使是仿製作品也比較能夠清楚地瞭解到古代美術的情形；然而關於繪畫，可以說除了文獻上的資料以外，幾乎一無所知。

相對於此，十八世紀與兩百年前一比較，則遠遠具備更多知識。首先開始於1738年的赫爾克萊姆的發現與1749年所著手的龐貝城的發掘，將實際存在過的生活場所上的古代文化實態，清清楚楚地呈現在人們的眼前。從所留下的多數記載相當能夠說明，西元一世紀前後突然因為火山爆發被完全掩蓋在火山灰下的古代城市再次甦醒過來的這種新發現，多麼地激發當時人對古代的憧憬啊！龐貝城與赫爾克萊姆的發現可說是史無前例的事件；這一事件本身即使沒有那樣的煽動性，然而考古學上的發掘調查卻依然不斷地進行著。大衛在給羅馬友人的信中拜託他說，如果發掘出雕刻著稀有髮型的雕像，希望他馬上將其正確地描寫下送來，這一小故事也可以說明大衛對新知識的熱情。

除了以上考古學的發現外，我們也不能忘了遊記、版畫圖冊上所蒐集的關於古代紀念碑的研究、報告；這些書籍的刊行，刺激了人們對古代的好奇心與知識

欲。龐貝城與赫爾克萊姆的新發現當然成爲當時的熱門新聞，於是很快地出現了科香（Charles Nicolas Cochin）與貝利卡爾（Charles Bellicard）合著的『關於赫爾克萊姆的古代文化的考察』（Observations sur Les Antiquités de la Ville d'Herculanum,Paris,1754）這樣的書籍。凱呂斯伯爵（Comte de Caylus,1692-1765）出版巨著『埃及、愛奧尼雅、希臘、羅馬古代遺品圖集』（Recueil d'antiquités Egyptiennes,Etrusques,Grecques et Romaines,7卷，1752-1765），大衛·勒魯瓦（David Leroy,1724-1803）特別去希臘，爾後出版了『希臘的最美遺跡』（1758年）。

再者，十八世紀與文藝復興相較之下，到東方旅行變得更加容易了。實際上，許多商人、旅遊者也帶來關於希臘、埃及、小亞細亞等紀念碑的種種報告。

當然，這種報告書、介紹錄也有法國以外的人所寫的。其中，特別對法國繪畫產生重大影響的，除了下面將要述及的約翰·約亞希姆·溫克爾曼（Johann Joachim Winckelmann,1717-1768）的著作以外，就數義大利的版畫家喬凡尼·巴提斯特·比拉尼吉（Giovanni Battista Piranesi,1720-1778）的『關於羅馬人的壯麗與建築遺物』（Della Magnificenza ed Architettura de'Romani ,Rome,1761年）。這本洋溢著比拉尼吉所獨有的部分幻想氣息的版畫集，再次引起人們關注到古羅馬的壯大華麗的遺物。而反覆地描寫古代遺跡的于貝爾·羅貝爾的油畫作品，也都對往後的繪畫產生很大的影響。

當然，畫家們本身也常常攀越阿爾卑斯山來到義大利，在羅馬、拿波里、巴埃斯頓（Paestum）【註1】研究古代作品。但是，對實際上不能夠參訪實地而直接接觸作品的人們而言，透過這些相繼刊行的介紹錄、圖錄集也能得到必要的知識。事實上，即使溫克爾曼沒有實際旅行過埃及、希臘，卻能夠基於這些資料、文獻，撰寫龐大的古代藝術史，而以名作『勞孔』（Laokoon,oder über die Grenzen der Malerei und Poesie, Berlin,1766）爲主題所寫的優秀評論的作者萊辛（Gotthold Ephtain Lessing,1729-1781），實際上也沒有看到過該作品。

● 理想美的理論

基於這種新知識建立起新古典主義繪畫基礎的審美理論的，是德國美術史家溫

克爾曼。他認爲畫家、雕刻家的角色，在於實現超越時代、民族的差異、並擁有萬人所共通的絕對的「理想美」。而且，在過去的歷史中，以最完美的形式實現這種「理想美」的是希臘的古代藝術，因此他主張藝術家們必須以所有希臘藝術爲藍本。「對於我們而言，成爲偉大的唯一方法，而且可能的話，成爲無法模仿的道路就是古代模仿。」他的這一段話，明確地呈現出他的信念。

溫克爾曼首先在『希臘美術模仿論』（Gedanken über die Nachahmung der Griechischen Werke in der Malerei und Bildhauerkunst,1755年）上主張此一理論，其次在晚年的『古代美術史』（Geschichte der Kunst des Altertums,Dresden,1764年）上，也在追跡古代藝術的展開歷史的同時，熱烈地鼓吹古典時代的希臘如何實現完全的「美」。溫克爾曼的這種「理想美」的美學透過富有說服力的文章馬上遍及全歐。『希臘美術模仿論』在法國很快地於1756年；而『古代美術史』於1766年，也就是說雙雙都在原著出版後一年乃至於兩年左右，馬上被翻譯刊行而爲人們所熱烈地閱讀。以大衛爲中心的法國古典主義藝術，就是建築在溫克爾曼的理論上。

由此所產生的新古典主義是一種嚴謹的樣式，這種樣式與十八世紀前半具有絕對地位的洛可可品味的華麗裝飾性、世紀中葉所喜愛的傳奇式的感傷性形成對比。溫克爾曼指出希臘藝術的特質是「高貴的單純與靜穆的偉大」。這種特質原封不動地成爲新古典主義的規範。它所追求的並非易於飄逝且瞬間的現實的華麗性，而是與永恆世界相通的本質性。

這種古典主義美學以探討「理想美」爲根本原理，結果在繪畫上也產生很大的影響。這一原理依據以古代爲範本追求本質性，排斥描寫風俗畫、風景畫、肖像畫等瞬間性的現實世界的「低格調的範疇」，而「高貴範疇」的歷史畫，並且特別是取材於古代史的歷史畫，至少在官方繪畫上更加受到重視了。

因此，畫面構成上靜態構圖比動態構圖還要受到重視，而人物表現上符合普遍性的無表情的臉部、類型的姿態比有個性的相貌還要受到重視，而在技法上線描比色彩較被重視。明晰的單純性比起矯飾的裝飾性、理性的事物比起感官的事物、普遍的事物比特殊的事物較被喜愛。「美」的理想就這樣地成爲「理性」的理想。大衛說：「藝術家必須是哲學家。藝術精髓就只有受理性燈火的引導。」此外可以說是法國的溫克爾曼【註2】的美學家卡特勒梅爾・德・坎西

（Quatremére de Quincy,1755-1849）主張：「藝術必須與科學同等對待」。而且在實際創作時，建築背景、衣裳表現等都必須具備考古的正確度。連髮型也要正確模寫古代藍本的大衛態度則足以說明這一期間的情形。

完成這種新古典主義樣式的是大衛，但是就在大衛之前，回歸古代的傾向也已經明朗化了。譬如，大衛的老師約瑟夫—馬里・維恩（1716-1809）1763年所描繪的《賣愛神的女人》（楓丹白露宮美術館）是以赫爾克萊姆發掘所知的羅馬壁畫複製品為藍本。當中的人物完全穿著古代風格的衣裳，背景也忠實地將嚴謹的古代建築描寫出。只是，維恩的的畫面具備折衷傾向，譬如室內家具等還是描寫著路易十四世的樣式，但是，與布雪等的作品一比較，他的古代品味則相當明顯。而且，一到前章所見到的佩隆、梅納熱、萬桑等下一世代的畫家，新古典主義的傾向變得更為明顯。大衛就是出現在這樣的潮流當中。

基於「理想美」美學的這種新古典主義，就理念而言，當然否定藝術家的個性表現。「理想美」是萬人的共通物，而且為了將其加以實現，最好的手段是「模仿」古代人的範例，結果變成所有的藝術家以一種相同目的為目標。這的確是追求一種理想，然而熱心於理想追求之餘，卻完全否定在此以外的所有可能性。甚而像大衛這樣的優秀畫家，有時也被這種理論束縛到無法充分發揮新鮮創造力的地步，不用說當然大衛以後的畫家們更甚於此，他們都陷於僅只摹寫出色範例的形式主義。因此，十九世紀的新古典主義終於變質為偏重形式的學院主義。

● 大衛與他周邊的畫家

從大革命前的舊體制時期到帝政時代，依據溫克爾曼所說的「理想美」美學而君臨法國美術界的是雅克—路易・大衛（Jacques-Louis David,1748-1825）。他出生於巴黎，雙親早喪，由叔父養育成人。曾跟隨維恩學習繪畫，他的初期作品譬如《密涅娃與馬爾斯的戰爭》（Combat de Minerve Contre Mars,1771年，羅浮宮美術館）毋寧說顯示出布雪的影響。

但是，對大衛新古典主義樣式形成決定性影響的，既非老師維恩也不是布雪，而是羅馬。他於1774年獲得羅馬獎，從翌年開始的五年間，停留在「永恆之都」徹底地研究古代遺物與義大利繪畫。比起任何事都重要的是，他在羅馬認識了卡特勒梅爾・德・坎西。坎西將只有古代藝術才是最接近「理想美」世界的這種信

念灌輸給大衛。大衛在這種信念下走出義大利巴洛克繪畫、法國洛可可品味，完全運用以古代史為主題的嚴謹樣式而創作出許多大作。再者，回到巴黎不久，描繪了《請求施捨的貝利薩留》（Bélisaire Demandant l'aumône,1780-81年）【註3】，接著1785年第二次滯留羅馬所製作的《何瑞艾蒙兄弟的誓約》（Le Serment des Horaces,1784年，羅浮宮美術館），明確地建立了他的樣式。這件作品與《密涅娃與馬爾斯的戰爭》上多動作的複雜構圖恰好成反比，將多餘的東西全部加以去除，透過以直線為主的少動作的畫面構成，試圖表現出壯碩的力量感。作為背景的建築、人物衣裳等所見到的考古學風尚、清楚地刻畫出人物輪廓線的明確線描、籠罩畫面整體的靜謐光線、凝重的色彩表現等，以及主題所擁有的英雄性格都成為爾後大衛歷史畫的基本特色。1799年所描繪的《薩賓女人》（Sabines，羅浮宮美術館）、1804年開始長達十年所繼續製作的《德摩比利的萊奧尼達斯》（Léonidas aux Thermopyles,羅浮宮美術館）【註4】等可以說是他的代表性作品。

這樣的歷史畫大作使大衛成為新古典主義的領袖而支配了這一時代。然而他身為畫家之本事，不完全都是新古典主義的作品。不僅如此，他本身基於「理想美」的美學立場，在一向被視為「低位階的範疇」而遭到蔑視的風景畫、肖像畫中，表現出基於敏銳的觀察眼力與準確描寫的新鮮表現。譬如描繪妻子雙親的《佩庫爾夫妻肖像畫》（Portrait de Charles-Pierre Pécoul,1784年，皆為羅浮宮美術館）、妻妹的《塞麗齊阿夫人與其兒子的肖像》（Portrait d'Emile Sériziat et de Son Fils,1795年，羅浮宮美術館）等，除了正確的立體感、衣裳的細膩描寫之外，還有經由符合各種模特兒所採取的適當姿態、自身歷史畫上所無法見到的明亮燦爛的色彩等，成功地傳達栩栩如生的生命力。再者，描繪出將雙腳伸展而坐在古代風格長椅上的《蕾卡米埃夫人肖像畫》（Portrait de Juliette Récamier,1800年著手，未完成，羅浮宮美術館），在簡潔的描寫當中充分無遺地掌握了被歌詠為絕世無雙的夫人的可愛魅力。據說，大衛之所以留有相當多的肖像畫完全是為了生活之資，他本人對此並不感興趣。就結果說來，在不為生硬的理論分析所束縛的肖像畫上，可以說最能發揮他自己的才能。

同樣的情形，也能在他的風景畫中看到。但是，他幾乎不曾從事風景畫，得以稱之為純粹風景畫的是1794年所描繪的《盧森堡的庭園》（羅浮宮美術館）這樣

的作品。因此，在畫面上建立起的隱藏於現實世界中的魅力之本領，使我們聯想到往後的巴比松畫家。這一作品是過激革命派的大衛在羅伯斯比（M.F.M.I.Robespierre,1758-1794）垮台後，被捕而軟禁在盧森堡宮時所描繪的，當然他本人並沒有發表之意願，也正因爲如此大衛能充分地發揮寫實畫家的本領。

他這種天生的寫實主義者的資質與重視歷史畫的新古典主義者的信念，經由直接參與當代歷史的革命、以及拿破崙帝政而結合爲一，創作出使他名留千古的幾件不朽傑作。譬如，被夏洛特・科爾德（Charlotte Corday）所暗殺的革命領導者馬拉的《馬拉之死》（Mort de Marat,1793年，布魯塞爾，比利時皇家美術館），洋溢著符合古代悲劇的節制的戲劇性緊張感。再者，成爲拿破崙御用畫家時所描繪的《拿破崙一世的加冕儀式》（1806-07年，羅浮宮美術館）、《香・德・馬爾斯的鷹旗授予儀式》（Distribution des Aigles Champ-de-Mars,1810年，凡爾賽美術館），將眾多登場人物的相貌一個個清楚地描繪出的精緻細膩的寫實性與紀念碑的樣式性結合爲一，成功地創造出高格調的生動的歷史畫。但是，爾後，他隨著拿破崙的垮台而亡命布魯塞爾，到1825年去世爲止過著鬱鬱不得志的晚年。

從優秀指導者大衛的門下產生了許多弟子，然而，終究沒人能繼承乃師強而有力的偉大風格。南法國出生的法蘭斯瓦・馬利斯・格拉內（François Marius Granet,1775-1849）主要以風俗畫見長，而尚・巴提斯特・以撒貝（Jean Baptiste Isabey,1767-1855）的名聲則完全在精密的裝飾畫上。

當時大衛門下受到最高評價的是被稱爲「3G」的傑阿赫、吉洛底、格羅。他們在繼承大衛教誨的同時，在自己得意的領域裡展開輝煌的活動。但是，就樣式而言，他們似乎都想忠實於新古典主義美學，然而同時在許多地方卻預告了浪漫主義派的表現，這使我們清楚地感受到時代的轉變。

出生於羅馬的傑阿赫（François Pascal Gérard,1770-1837），最初跟大衛學習，嘗試描繪歷史、神話世界，因爲1798年出品沙龍展的《愛神與普賽克》（羅浮宮美術館）未獲好評於是轉畫肖像畫，成爲第一帝政以及王政復古時代社交界的寵兒。他的肖像畫令人感受到如同陶器娃娃般的軟綿綿的冷漠感。然而在爲畫家友人以撒貝與他女兒所描繪的肖像畫（1795-96年，羅浮宮美術館）等上面，

卻讓人感受到自然構想的新鮮度。

蒙塔爾紀（Montargis）出生的吉洛底・提歐頌（Anne-Louis Girodet de Roussy-Trioson,1767-1824），就樣式上而言，忠實地恪守大衛的教誨，然而就氣質上而言，卻擁有極為浪漫派的特性。他描繪出在青白色月光下年輕牧羊人的美麗裸體的《恩底彌翁之眠》（Le Sommeil d'Endymion,1793年，羅浮宮美術館）、從夏多布理昂（François René Chateaubriand,1768-1848）【註5】作品獲得靈感的《阿塔拉的埋葬》（Atala au Tombeau,1808年，羅浮宮美術館）、充滿奇怪幻想性的《洪水情景》（Scène du Déluge,1806年，羅浮宮美術館）般濃厚的浪漫派氣氛、以及印象深刻的作品。譬如為馬爾梅松宅邸沙龍裝飾所描繪的《被奧西恩迎接到奧丁樂園的法國英雄之靈》（Les Ombres des Héros Français Reçus par Ossian dans le Paradis d'odin,1802年沙龍）將當時法國歷史與奧西恩傳說合而為一，創造出豐富的幻想世界。

大衛的弟子當中，擁有最卓越才能的恐怕是尚・安端・格羅（Jean Antoine Gros,1771-1835）。他出生於巴黎，在大衛門下學習，同時也是巴洛克巨匠魯本斯的熱情崇拜者。他透過熱情的色彩表現、以及將眾多人物巧妙地配置在具有景深空間中的構圖法，成功地表現出大衛身上所無法看到的動態表現。經由往後成為皇妃的約瑟芬（Joséphine）的介紹，使他受寵於拿破崙。他描繪以《阿爾科爾橋上的拿破崙》（Napoléon au Pont d'Arcole,1796年），以及《探視雅法的黑死病患者的拿破崙》（Napoléon Visitant les Pestiférés de Jaffa,1804年，羅浮宮美術館）、《耶洛戰場上的拿破崙》（Napoléon sur le Champ de Bataille d'Eylau, 1808年，羅浮宮美術館）等全然傳播拿破崙功勳的敘事詩式的作品。在拿破崙垮台，老師大衛亡命布魯塞爾以後，因對身為新古典主義領袖的角色與浪漫派資質的矛盾感到苦惱，在安格爾、德拉克洛瓦登上畫壇以後的1835年，他跳入塞納河而結束了自己的生命。

皮埃爾・保羅・普律東（Pierre Paul Prud'hon,1758-1823）與大衛幾乎是同時代的人，然而並沒有受到大衛的嚴謹「理想美」美學與回歸英雄古代的影響，是一位走自己獨特道路的優秀畫家。當然他也並不是不知道當時古代品味的普遍傾向。他出生於勃艮第地區的克呂尼（Cluny），並在第戎跟隨維恩學習。不只如此他也與大衛一樣留學羅馬深入研究古代。但是普律東所發現的古代，並不是

大衛所歌頌的斯多葛式的英雄古代，而是阿那克里翁（Anakreon,B.C.570?-480?）【註6】的抒情詩所歌頌的官能愛的世界。1808年出品沙龍的《普賽克的誘拐》（Psyché Enlevée par les Zéphyrs，羅浮宮美術館）等以柔和筆調與甜美表現繼承了十八世紀的優美性，同時已經顯示出與往後浪漫派相接續的豐富情感。十八世紀的畫家格茲對普律東做如下的預言：「他將成爲連接兩世紀的畫家。」誠如格茲所預言的一般，普律東與大衛的新古典主義並駕齊驅，成爲連結洛可可世紀與浪漫主義的另一座橋樑。

普律東在大衛發表《何瑞艾蒙兄弟的誓約》的1785年到達羅馬。此後到1789年的四年間，他研究古代雕刻、科雷喬、拉菲爾，同時也描繪《驅除罪惡的正義與復仇》（Justice et Vengeance Divine Poursuivant Crime,1808年，羅浮宮美術館）這種古代風格的寓意畫，而其表現也以動態多變的巴洛克構圖預告了浪漫主義。再者，他與大衛一樣留有優秀的肖像畫；他所描繪革命家友人聖·朱斯特（St.Just）的作品（1793年，里昂美術館）、以及在馬爾梅松宅邸庭院裡沈思的皇妃約瑟芬的肖像畫（1805年，羅浮宮美術館）等，因爲正確的對象描寫與豐富的感情表現頗爲有名。

● 安格爾與歷史的懷疑論

大衛隨著拿破崙的失敗消失於歷史舞臺。此後繼承法國新古典主義而成爲領袖的是尚·奧居斯特·多明尼克·安格爾（Jean Auguste Dominique Ingres,1780-1867）。他出生於法國南部的蒙托旁（Montaubon），很早就顯示出素描才能。他的父親是位畫家、裝飾雕刻家，亦是音樂家。他父親最初想讓他成爲音樂家，但因洞察到他的素描天賦而讓他入學圖盧茲（Toulouse）美術學校。於是，他跟地方畫家洛克、維康學習，其教誨對他幾乎沒有產生任何影響。安格爾接受成爲畫家的真正學習是開始於1797年來到巴黎的大衛畫室。在大衛門下學習約兩年後，進入美術學校，1801年以《來到阿基萊斯陣營的阿伽門農使者》（Les Ambassadeurs d'Agamemnon Arrivent dans la Tente d'Achille Pour le Prier de Combattre,巴黎，國立美術學校）獲得羅馬獎。但是，當時的法國正是拿破崙戰爭的高潮，政治、經濟的情勢並不理想，因此他的義大利留學被順延了五年左右。他在這一期間留下《王座上的拿破崙》（Napoléon 1er

約瑟夫－馬里・維恩　賣愛神的女人　1763　油畫　96×121cm　楓丹白露美術館藏

大衛
請求施捨的
貝利薩留
1780-81

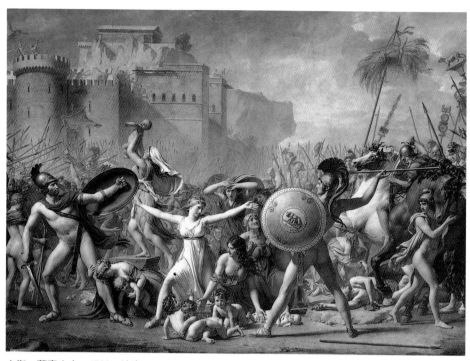

大衛　薩賓女人　1799　油畫　385×522cm　羅浮宮藏

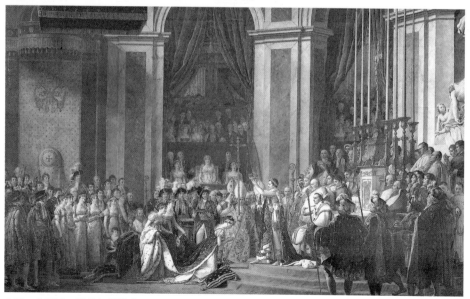

大衛　拿破崙一世的加冕儀式　1806-07　油畫　621×979cm　羅浮宮藏

146

大衛　馬拉之死　1793　布魯塞爾，
比利時皇家美術館藏

大衛　蕾卡米埃夫人肖像畫　1800
油畫　174×244cm　羅浮宮藏

傑阿赫　愛神與普賽克　1798
油畫　186×132cm　羅浮宮藏

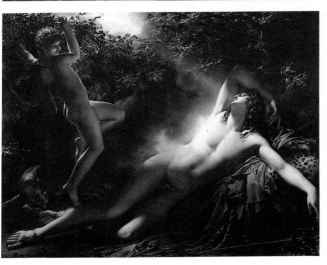

吉洛底・提歐頌　恩底彌翁之睡
1793　油畫　198×261cm
羅浮宮藏

148

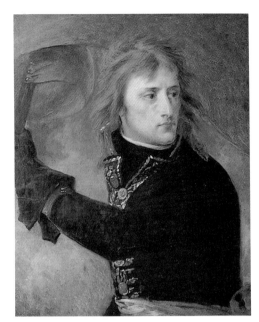

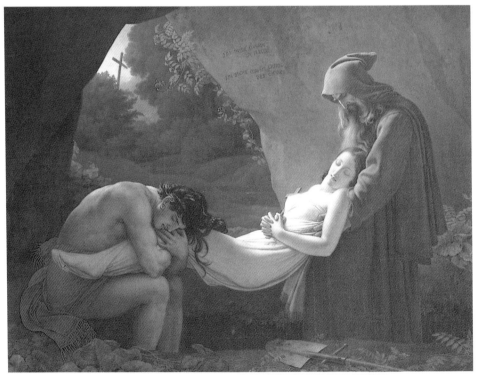

吉洛底‧提歐頌　阿塔拉的埋葬　1808　油畫　207×267cm　羅浮宮藏

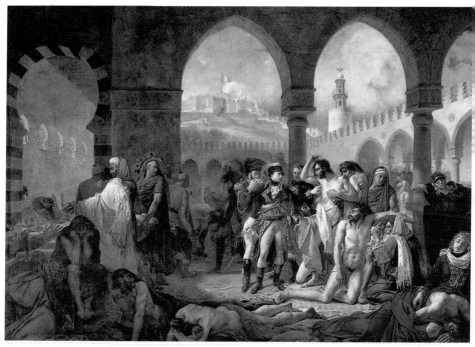

尚・安端・格羅　探視雅法的黑死病患者的拿破崙　1804　油畫　523×715cm　羅浮宮藏

尚・安端・格羅　耶洛戰場上的拿破崙　1808　油畫　521×784cm　羅浮宮藏

普律東　皇后約瑟芬　1805　油畫
244×179cm　羅浮宮藏

普律東　驅除罪惡的正義與復仇　1808
油畫　244×294cm　羅浮宮藏

安格爾　王座上的拿破崙　1800　油畫
265.5×160cm　巴黎武器博物館藏

安格爾　李威利小姐　1806　油畫
100×70cm　羅浮宮藏

sur le Trõne Impérial,1806年，巴黎武器博物館）、李威利（Riviére）夫妻
與其女兒的三件肖像畫（1805年，皆爲羅浮宮美術館）等重要作品。

　　他在1806年來到義大利以後，滯留羅馬、佛羅倫斯前後長達十八年，不僅深入
研究古代雕刻，同時也精研喬托、拉菲爾等文藝復興時期的畫家作品。官方的留
學期限爲兩年，在此一期限結束後，他也還是以自己所專長的肖像畫謀生，同時
也還繼續停留在義大利。期間，他提出諸如《朱庇特與西蒂斯》（Jupiter et
Thétis,1811年，埃克斯－安－普洛旺斯，格拉尼美術館）、《拉菲爾與佛爾納
里納》（Raphaël et La Fornarina,ca.1814年，霍庫美術館）這樣優秀的作品
到巴黎沙龍，結果卻未成功。他第一次滯留義大利的作品，對當時法國愛好者而
言，多少被認爲是偏離新古典主義規範的「奇妙的」作品。

　　安格爾在法國的成功是1824年他四十二歲時開始到來。這一年他爲了出品沙

安格爾　朱庇特與西蒂斯　1811　油畫
327×260cm　埃克斯・安・普洛旺斯，格尼拉
美術館藏

安格爾　路易十三世的誓約　1824　油畫
421×262cm　蒙托旁，聖母院大教堂藏

龍，提出《路易十三世的誓約》（Le Vœu de Louis XIII,1824年，蒙托旁，聖母院大教堂），因此暫時回到巴黎；極富拉菲爾風格的這一作品受到熱烈的歡迎，因此就這樣子留在巴黎了。而且，翌年1825年他成爲美術學院會員，29年成爲國立美術學校教授，獲得一個接一個的重要地位，不久即成爲法國畫壇的中心人物。

當時巴黎以德拉克洛瓦爲中心熱烈地推動浪漫派運動。而且昔日學院中心的大衛正在亡命中，最被期待的他的繼承人吉洛底在這一年（1824年）去世。也就是說，新古典派陣營爲了對抗浪漫主義，安格爾的卓越才能與領導力總是必須的。

然而，安格爾的作品本身，不盡然一直無條件地被人們所接受。安格爾本人回到巴黎以後，也描繪了譬如《荷馬頌》（L'apothéose d'Homère,1827年，羅浮宮美術館）這樣的忠實地依據新古典主義美學的作品；但是出品1834年沙龍的

安格爾　荷馬頌　1827　油畫　386×512cm　羅浮宮藏

《聖森福麗安的殉教》（Le Martyre de Saint Symphorien,歐丹大教堂），評價卻相當地差。因此，安格爾在依自己的願望成為羅馬法蘭西學院館長後，從這一年到1840年，度過了第二次滯留義大利的歲月。

安格爾在1841年再次回到巴黎以後受到人們大大的歡迎，留下受到國王路易·菲力普（在位1830-1848年）委託的《學者當中的基督》（Jésus au Milieu des Docteurs,1842年受託，1862年完成，蒙多旁，安格爾美術館），以及德勒（Dreux）禮拜堂的彩繪玻璃（Stained Glass）製作、為呂伊尼公爵的當比埃爾城所製作的壁畫、巴黎市政廳天井畫等多數重要作品。1848年他被任命為第二共和美術委員會委員、1850年為國立美術學校校長、1862年為元老院議員等多數要職，晚年身為法國畫壇領袖而弟子盈室，1867年辭世。

我們一回顧他這樣的經歷，至少從1824年最初的義大利滯留歸來後，即使有時他的作品不受好評，然而不論自己或者他人都認為他是美術界的中心人物，他也一直過著順遂的生活。事實上，就社會而言，安格爾是學院的統帥，新古典主義

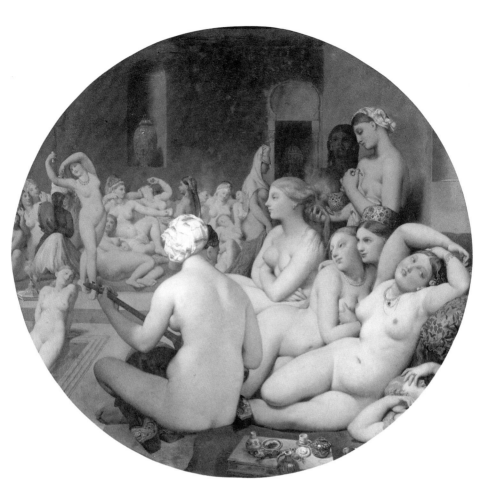

安格爾　土耳其澡堂　1863　直徑 108cm　羅浮宮藏

的領導者。而且從年輕時在大衛手下學習以來，很多方面無可否認地繼承了新古
典主義的教誨。

　　就樣式而言，他首先相信線描比色彩還要優越，在這一點上，他是新古典主義
的繼承人。「從事線描一事，絕不是單純地再現輪廓。線描甚而可以說是表現，
是內部型態，是計畫，是造型……。也就是說，線描佔有構成繪畫要素的四分之
三以上……。」他的這一席話，相當能夠說明他對線描的信賴。當然這是因爲安
格爾具備歐洲繪畫史上少有的優越線描家的天賦，同時，經過他對大衛、古代雕
刻、文藝復興繪畫等的研究，他的信念更加堅固。因此，就歷史來說，他在承傳

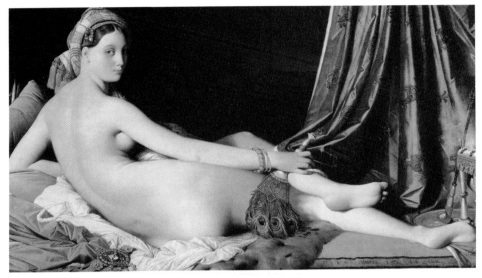

安格爾　大土耳其宮廷侍女　1814　油畫　91×162cm　羅浮宮藏

古典古代、文藝復興、大衛的古典主義的宗譜中也佔有正統的地位。

　　除了明確的線描表現外，在重視少動作、安定的畫面構成這一點上，也說明了他是一位新古典主義者。他並不喜愛魯本斯、德拉克洛瓦所愛用的動態對角線構圖，而完全運用由畫面正面捕捉主要題材的這種構成法。像《朱庇特與西蒂斯》、《路易十三世的誓約》、《荷馬頌》等作品上，因爲過於嚴格的左右對稱構圖，幾乎給人生硬的印象。

　　再者，誠如下面將提到的一般，安格爾是一位敏銳的現實觀察者，因此，就所觀察的現實姿態從屬於自己的「美的理想」這一點而言，他也還是新古典派。我們將《解救昂熱里克的羅歇》（Roger Délivrant Angélique,1819年，羅浮宮美術館）、《土耳其澡堂》（Bain Turc,1863年，羅浮宮美術館）與爲此所作的素描一加比較的話，則可以清楚地知道他的素描底稿極爲忠實地、寫實地描寫出模特兒，相對於此，油畫裡則爲了畫面的構成秩序而將其加以樣式化。以《大土耳其宮廷侍女》（La Grand Odalisque,1814年，羅浮宮美術館）爲首的裸女，常常因爲解剖學上的不正確而受到非難，因此，他也還是一位重視完成樣式的古典主義畫家。

　　固然如此，在另一方面，安格爾卻是天生就極具浪漫資質的人。在繪畫史上，

特別是與德拉克洛瓦所代表的浪漫派的對比上，他被視為新古典派的代表畫家，而事實上，在被推舉為學院會員以後，他本身也試圖忠實地發揮其領導地位的角色。即使如此，他稟賦中卻擁有許多浪漫派的性格。這些特質在他的作品、藝術觀上也常常可以看到。

第一，他與許多浪漫派的藝術家一樣是極具「革命性」個性的畫家。在大衛手下學習時，已經開始不滿足於只是模仿大衛的樣式，而追求符合自己個性的表現；移居義大利以後，這種傾向更為強烈，在從羅馬給巴黎友人的信中甚而提到：「現在，藝術必須被加以變革，我希望成為擔負藝術變革的角色。」這樣的他在1824年以後，被視為大衛的新古典主義繼承者而被迎接歸國時，說來真是相當諷刺的事。至少這不是安格爾自身所期望，甚而也不是他所能夠預料的。進入學院的兩年後，在1827年該學院集會的講演上，他指出新古典主義的理論家卡特勒梅爾‧德‧坎西的「理想美」理論純粹只是「美辭麗句」，而激烈地加以攻擊。

第二，連在主題選擇上，安格爾也極富浪漫派特質。他一方面留下從荷馬、維吉爾（Vigil,B.C.70-19）【註7】等古代詩人所獲得靈感的作品，另一方面與德

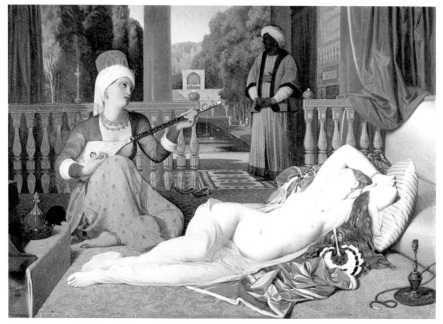

安格爾　有女奴的土耳其宮廷侍女　1842　油畫　76×105cm　巴爾的摩，沃達茲藝術畫廊藏

拉克洛瓦一樣，從但丁的『神曲』、阿里歐斯特（Lodovico Ariosto,1474-1533）【註8】的騎士故事（《救助昂熱里克的羅歇》）等拜借主題。而且，從《瓦爾潘松的浴女》（La Baigneuse de Valpinçon,1808年，羅浮宮美術館）、《大土耳其宮廷侍女》、《有女奴的土耳其宮廷侍女》（Odalisque à L'esclave,1839年，霍庫美術館、以及1842年巴爾的摩，沃達茲藝術畫廊），到晚年的《土耳其澡堂》等一連串的土耳其宮廷侍女肖像，相當能夠說明他具備憧憬華麗的東方異國情愫與官能世界的浪漫派氣質。

第三，大衛重視藝術上萬人所共通的「理性」，相對於此，安格爾則重視個人的熱情，這也可以說是浪漫派的想法吧！「藝術上，不論任何人如果沒有流過淚，就不能達到卓越的成果。不知道苦惱的人，也就不知道信仰。」「藝術經由深邃的思想與高貴的熱情獲得生命。個性與『熱』比任何東西都重要。人沒有死於『熱』，然而冷漠與死沒有兩樣。」安格爾這樣的話，可以說一成不變的是德拉克洛瓦、阿爾夫勒德・米賽（Alfred Musset）等浪漫派藝術家的思想。

安格爾並不盡然同意大衛、卡特勒梅爾・德・坎西所說的「理想美」。相對地，他強烈地主張以「自然」為範本。他說：「藝術接近幾可亂真的自然時，達到最好、最高完成度的階段。」可以說他是在抽象性的「理想美」以外，追求存在著生氣勃勃的現實「美」的寫實主義者。而且，事實上，他在面對實際的模特兒時，比在想像古代神話、歷史時，更加能夠創作出優秀的作品。他的許多裸女、特別是許多肖像畫之所以能夠呈現出無人可及的出色成果就是這一原因。

安格爾與大衛的情形相同，肖像畫是主要的謀生手段。但是，安格爾與大衛不同，他不盡然將肖像畫視為「可鄙之物」。不只如此，他認為經由仔細描寫出模特兒的相貌、華麗衣裳的模樣可以接近「自然」，亦即可以達到藝術的「最高階段」。因此，他的肖像畫首先追求真實的形象。眾所周知，他嘔心瀝血地希望獲致符合模特兒的種種姿態、舞臺設定。以《王座的拿破崙》（1808年，羅浮宮美術館）為首的一些拿破崙肖像可以看到戲劇上所採行的姿態，對安格爾而言，這也是符合拿破崙這種英雄的「自然」姿態。

同樣地，不論《貝爾坦氏肖像》（M.Louis-François Bertin,1832年，羅浮宮美術館）的精神抖擻的威武姿態、或者《德松維爾伯爵夫人肖像》（Comtesse d'Haussonville,1845年，紐約福里科典藏）的矯飾姿態，都是準確地表現出所

安格爾　瓦爾潘松的浴女　1808
146×97cm　羅浮宮藏

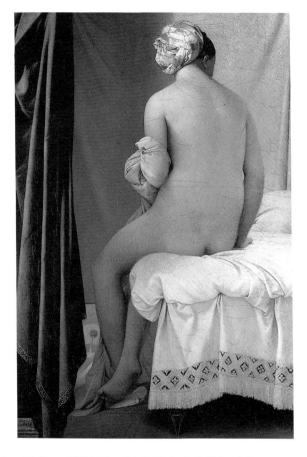

描繪的人物性格與社會背景。再者，《穆瓦特西埃伯爵夫人坐像》（Mme Inès
Moiltessier,1856年，倫敦國家畫廊）上所見到的豪奢衣裳的花紋模樣的細膩描
寫等，相當能夠說明他試圖徹底忠實於「自然」的態度。而且，這並不是他勉強
所作的，毋寧說在這上面可以看到他作為畫家的深刻喜悅。即使如此，他的作品
還是常常被認為「脫離現實」的樣式化。十九世紀後半的自然主義者也就因此而
批評安格爾。這說明了他擁有不同於新古典主義「理想美」的「美的理想」。對
卓越素描家的他來說，恐怕這幾乎是本能性地追求吧！因為，他作品的所謂「變
形」（＜法＞，Déformation）常常強調流暢的線描動態，並充分地發揮了線條
魅力。或許相信線描才是繪畫本質的安格爾，即使在凝視「自然」時，也是以心
中所不斷翻轉的線描動態作為觀察對象。正因為這樣，他可以同時將「自然」與
拉菲爾當作自己的老師。

2. 浪漫主義

● 感性的復辟

　　『惡之花』（Les fleurs du mal,1857）作者詩人查理・波德萊爾（Charles Baudelaire,1821-67），在論述1846年沙龍展的評論中提起何謂浪漫主義的問題。他界定：「所謂浪漫主義，既非存在於主題的選擇，也不是存在於明確的真理中，而是存在於感受方式上。」浪漫主義在十九世紀前半，特別是從二十年代到三十年代，不只風靡法國，也風靡全歐洲。之所以如此，固然包括種種複雜的要因，然而就本質來說，誠如波德萊爾所說的一般，這是新感受性的勝利。以大衛為領袖的新古典主義美學，首先是以萬人所共通的「理想美」的世界為目標，相對於此，浪漫派的畫家們，——而且不僅是畫家，還包括詩人、音樂家們——

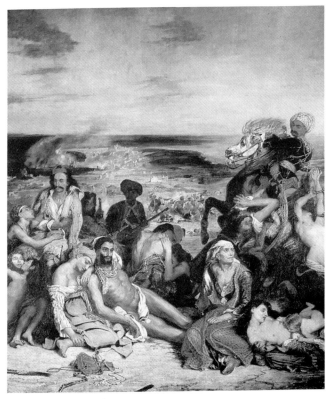

德拉克洛瓦　斯基奧島的屠殺
1824　油畫　419×354cm
羅浮宮藏

則首要依據自己的感受，追求新的美的世界。

　這一事情不單單改變了繪畫的表現樣式，也從根本上改變了對有關藝術本身的看法。誠如大衛本身所明確表示的一般，「理想美」的美學基礎在於對人類理性置予信賴上，因此，具備普遍性。正如同數學、科學的真理對任何人而言也都是「真理」一般，「理想美」的世界對萬人而言必然是「美」。然而，所謂「感受方式」卻是縱使面對相同對象，也因人而有千差萬別。浪漫派藝術家們與其說重視理性的普遍性，毋寧說重視感受性的特殊性。他們認為即使對一般人而言令人感到「醜」、「恐怖」的世界，但是如果在上面擁有能夠訴諸自己的感受性時，這種東西就是「美」。正是這一原因，「理想美」的世界所不被允許的怪異性、奇怪幻想、死亡形象等卻在浪漫派世界扮演了重要角色。

　因此，「美」的領域被一舉擴大的同時，明顯地成為個人式的東西。不論他人如何地想，自己認為美的事物就是「美」的這一信念，使藝術家的個性大受重

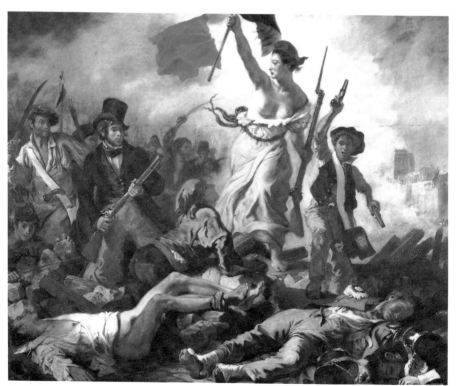

德拉克洛瓦　引導民眾的自由女神　1830　油畫　260×325cm　羅浮宮藏

視。巴爾札克說：「所有的人都生於孤獨，死於孤獨。」德拉克洛瓦在日記上寫道：「即使與自己最親密的友人之間，也有不能跨越的障礙。」事實上，浪漫派的藝術家們，多多少少是他人所不能窺知的「孤獨靈魂」的人，正是如此，他們確保了藝術世界的空間。如果是這樣的話，當然藝術表現將不是模仿古代雕刻、文藝復興巨匠的範本，而是發揮自己的獨特性。隨著浪漫主義的登場，各式各樣的「個性美」代替唯一絕對的「理想美」，於是藝術家的「獨創性」最受重視。

● 現實世界的擴大

因此，珍視自己「孤獨靈魂」的浪漫派藝術家們，常常傾向於反抗一般社會，強調自己的個性。他們的這種反社會態度，一方面變成這種逃避現實的歷史品味、以及異國品味，一方面顯現為革命熱情試圖改變現實社會。首先，對浪漫派的藝術家而言，不論昔日的歷史、或者遙遠的異國都被感受成相同於當前社會的周遭、可觸及的事物。對他們來說，現實世界大大地擴大了。再者，甚而穿著引人注目的服飾、強調反世俗態度的所謂浮華主義（Dandyism）【註9】，也還是可以視為是反社會傾向的風俗層面。

浪漫派的歷史品味反對新古典主義所歌頌的古典古代，而特別傾向於中世紀騎士故事的世界、天主教的傳說。十八世紀後半，蘇格蘭詩人馬克弗松（James Macpherson, 1736-96）【註10】，自詡為「發現」並加以刊行的古代哥德族詩人奧西恩（Ossian）【註11】的長篇詩，作為「北方荷馬」【註12】成為浪漫派詩人、畫家的枕頭書而強烈地刺激了他們的想像力。甚而連屬於吉洛底、傑阿赫、以撒貝、安格爾這般新古典主義的畫家同僚，以「奧西恩」為主題時，也顯示出浪漫派奔放自在的幻想性。再者，中世紀天主教的傳說、騎士故事的世界，經由塔梭的『耶路撒冷的解放』、阿里歐斯特的『憤怒的歐爾蘭特』、夏多布理昂的『天主教精髓』等文學作品，成為浪漫派畫家的靈感泉源。而且，諸如鄂簡‧德韋里阿（Eugène Devéria, 1805-1865）的《亨利四世的誕生》（1827年，羅浮宮美術館）、保羅‧德拉羅舍（Paul Delaroche, 1797-1856）的《愛德華群子》（Les Enfants d'Edouard, 1831年，羅浮宮美術館）等作品所舉出的實際歷史的故事，抗拒以純古代傳說、古代史為靈感泉源的新古典主義，同時也相當能夠說明浪漫派的歷史品味。

當這種歷史的關心轉移到現實世界時，就成爲對時事性事件的強烈興趣而表現出來。大衛的新古典主義，藉由拿破崙這英雄才能，創造出歌頌他的權威與榮譽的當代歷史畫；浪漫派的畫家們，相反地以反抗權威與威望爲創造活動的原動力。對土耳其軍隊的暴虐加以控訴的德拉克洛瓦《斯基奧島的屠殺》（Scènes des Massacres de Scio,1824年，羅浮宮美術館）、以及可以說是作爲七月革命禮讚的德拉克洛瓦《引導民眾的自由女神》（La Liberté Guidant Le Peuple - Le 28 Juillet 1830,1830年，羅浮宮美術館），相當能夠顯示出浪漫派的社會參與面。詩人維克多·雨果一語道破地說：「浪漫主義是藝術上的法國大革命。」浪漫派確實有這種激進的一面。

背離現實社會的浪漫派藝術家們在追溯過去而發現歷史的同時，也展開想像的雙翼飛颺到遙遠的異國世界。特別是關於東方阿拉伯世界所漸次流行的各種幻想故事，成爲浪漫派恰當的題材。

當然，對東方的異國品味，在十八世紀時並不是說沒有。但是，流行在洛可可時代的土耳其熱、「中國熱」（Chinoiserie，＜法＞）都只是近乎虛構的異國世界的品味，而與實際情形毫不相干；相對於此，浪漫主義時代的東方世界則成爲極爲熟悉、生動的現實世界，我們可以舉出關於這一些事情的幾個理由。一是拿破崙的埃及戰役，另外之一是法國兼併阿爾及利亞，第三是希臘獨立戰役。重視騎兵隊的拿破崙，在埃及戰役後，將大量阿拉伯種的駿馬帶回法國而引起當時好動的年輕人對健壯馬姿的憧憬，於是在繪畫上創作出許多有關馬匹的出色繪畫。以騎馬爲樂的傑里科、以及德拉克洛瓦、朱爾·羅伯·奧居斯特（Jules-Robert Auguste,1789-1850）等，也有一些這類關於馬匹的作品。奧居斯特本人也是東方製武器、裝飾品、紡織品的收藏家，自己也喜愛描繪土耳其宮廷侍女等東方式主題。德拉克洛瓦、傑里科在東方品味上所受到的啓蒙，最初是來自奧居斯特的。

以安格爾、德拉克洛瓦爲首的浪漫派畫家嘗試了土耳其宮廷侍女（Odalisque）的主題；法國因爲埃及戰役、阿爾及利亞的併吞，加強了與東方世界的接觸，終於出現了阿拉伯風格的風物、女黑人等的異國題材。馬里－居勒爾米納·伯努瓦（Marie Guilhermine Benoit,1768-1826）1800年描繪的《女黑人肖像》（羅浮宮美術館）等，恐怕可以說是這類作品的最早例子之一。1820年

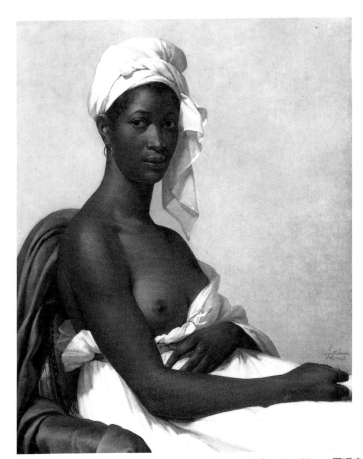

德拉克洛瓦
立於米索朗基廢墟的希臘
1827　油畫　213×142c
普爾東美術館藏

馬里－居勒爾米納・伯努瓦　女黑人肖像　1800　油畫　81×65cm　羅浮宮藏
德拉克洛瓦　薩丹納帕路斯之死　1827-28　油畫　392×496cm　羅浮宮藏　（右頁上圖）
傑里科　梅迪斯之筏　1819　油畫　491×716cm　羅浮宮藏　（右頁下圖）

開始的希臘獨立戰爭，也在這種東方品味的鼓吹中扮演了重要角色。特別是英國的熱情詩人拜倫（George Gordon Byron, 1788-1824）爵士親自到希臘參戰而客死米索朗基戰場（Missolonghi），於是更加鼓舞了歐洲的年輕人。德拉克洛瓦留下由這一事件獲得靈感的許多作品，譬如《斯基奧島的屠殺》、《立於米索朗基廢墟的希臘》（Grèce sur Les Ruines de Missolonghi, 1827年，普爾東美術館）等則是廣爲人知的。

　　另一方面，避世而追求「孤獨」世界的一群畫家，在自然中發現新的美感。法國浪漫派的風景畫，受到十八世紀後半以後英國風景畫的強烈影響，同時在畫面

上建立起充滿戲劇性緊張感的自然姿態。譬如，誠如浪漫派風景畫的先驅人物喬治・米歇爾（Georges Michel,1763-1843）的《蒙馬爾特近郊》（羅浮宮美術館）等作品上可以看到的一般，他們都遠離都會以強而有力的筆調描繪出巴黎近郊的荒涼風景。浪漫派的代表性風景畫家保羅・于埃（Paul Huet,1803-1869），以充滿豐富情感的彩筆描繪出《衝破格蘭威爾海峽的波浪》（1853年，羅浮宮美術館）這樣令人感動的自然姿態，以及《早晨的寧靜》、《森林深處》（皆為1852年，羅浮宮美術館）的神秘性自然。此外，不可忽視的是，對康斯坦伯（John Constable,1776-1837）深深折服的德拉克洛瓦，在摩洛哥之旅後的風景畫上，呈現出預告了往後印象派的這樣鮮豔的色彩效果。

● 新的表現

表現出這樣特異性格的浪漫派繪畫，在技法表現上也呈現出與新古典主義完全不同的特色。首先，浪漫派繪畫比較重視色彩而非線描。新古典主義美學首先將經由明確輪廓線所獲致的型態把握，視為表現的基本原理，相對於此，浪漫派徹底地追求訴諸感覺的大塊面色彩效果，有時甚而也嘗試將筆觸原原本本地留在畫面上的這樣的奔放表現。特別是具備卓越知性的德拉克洛瓦，在研究了舍夫雷爾（Michel Eugene Chevreul,1786-1889）【註13】等當時的色彩理論，注意到紅與綠、青色與橘色等的互補色效果並加以利用，產生出畫面全體籠罩著五光十色的熱情洋溢的許多作品。

浪漫派繪畫除了喜歡那種強烈的色彩表現外，畫面構成上則喜歡多動態的動感表現。譬如德拉克洛瓦《薩丹納帕路斯之死》（La Mort de Sardanapale,1827-28年，羅浮宮美術館）【註14】、《麗貝卡的掠奪》（L'enlèvement de Rébecca,1858年，羅浮宮美術館）採用的對角線構圖代替了新古典主義的安定金字塔構圖，以及帶狀浮雕構圖，於是畫面上賦予了傾斜的景深。浪漫派的本事並不是清冷、符合既有範例的構圖，而是栩栩如生的生命感與動感，因此，受他們所喜愛的是昔日魯本斯所常常使用的不安定的構圖。

與此相關的是，畫面上重視全體的效果而非細部修飾。波德萊爾在比較新古典派與浪漫派的技法時論述道，奧拉斯・韋爾內（Emile Jean Horace Vernet,1789-1863）依次修飾畫面各部分，相對於此德拉克洛瓦則同時進行全

體。因此，韋爾內製作途中的作品，雖然某一部分完全地完成，而其他的部分卻依然還是留下白底；相對於此，德拉克洛瓦則細部固然是未完成，然而全體卻能保持平衡。浪漫派作品的畫面上，與其說表示各部分的組合，毋寧說表示其本身是一種有機性的統一。浪漫派以後的近代，未完成的速寫、習作所擁有的魅力大受重視，恐怕與此不無關係。

● 傑里科與德拉克洛瓦

以上所論述而來的浪漫主義特色，有一些部分在十八世紀已能獲得印證，而一進入十九世紀，在傑阿赫、吉洛底這樣新古典派的畫家身上，在某種程度內也可以清楚地看到。從正面挑戰「理想美」美學，開啓浪漫主義運動先河的是出品1819年沙龍《梅迪斯之筏》（Le Radeau de la Méduse,羅浮宮美術館）的泰奧多爾‧傑里科（Jean Louis André Théodore Géricault,1791-1824）。首先令人吃驚的是，當時沙龍的許多作品都是在古代神話、歷史裡找題材，而在這樣的時代裡，《梅迪斯之筏》則是大膽地以發生於現實世界的轟動事件爲主題。再者，更加衝擊人們的，是圖中人物在經由長時間的海上漂流，不只疲憊不堪、受到飢餓與死亡恐怖威脅，同時幾乎陷入錯亂狀態的人類的可怕形象、氣絕而死的屍體等，如果從「理想美」的世界來考量的話，恐怕將被認爲「醜的」這種情形卻毫不加美化地照實描寫出。比起符合既有範例且不費心的傳統表現，在「真實」才是美的這種強烈信念下，傑里科依據好不容易才死裡逃生的乘坐人員的敘述，在畫室中製作與實物相同的木筏，並且到巴黎的屍體收容所，描寫屍體的形態，試圖在畫面上表現出「現實」世界所給予的恐怖；相對於忠實模仿古代遺物即可的這種新古典主義美學，這一作品便成爲強烈的戰爭宣言了。

不只在主題的選擇方式，連表現主題的處理方法上，《梅迪斯之筏》也是突破傳統的。全體構圖看來好似以古典式的金字塔型爲基本，然而並不是表現安定不動的世界，相反地，是從畫面左下方往右上方的對角線所構成的動感構成。而且，傑里科將畫面主題設定爲陷入絕望的乘坐人員在發現救助船影的瞬間上，金字塔構圖下方配置著無力橫躺的病人、死者，在其頂端則描繪出興奮地揮舞布條的喜悅人物。也就是說，我們鑑賞者在看到從死到生的戲劇性轉變時，總是使我們意識到從下到上的這種移動。亦即，在此傑里科捨棄以永恆爲目的的安定表

德拉克洛瓦　但丁之舟　1822　油畫　羅浮宮藏

傑里科　逃避戰火的受傷胸甲騎兵　1814　油畫
358×294cm　羅浮宮藏

（下圖）
德拉克洛瓦　東・朱昂的船難　1840　油畫
135×196cm　羅浮宮藏

德拉克洛瓦　蝦子的靜物　1827　油畫
80.5×106.5cm　油畫　羅浮宮藏

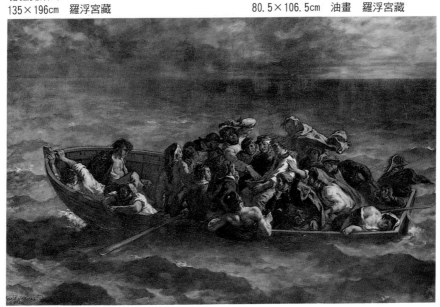

傑里科　埃普索姆的賽馬　1821　油畫　92×122cm　羅浮宮藏

德拉克洛瓦　阿爾及爾的女人　1834　油畫　180×229cm　羅浮宮藏

現，將全部灌注於動感的瞬間表現上。因此，這一作品被稱之為浪漫派的最初戰火絕非沒有理由的。

傑里科出生於諾曼第的傳統淵源的城鎮盧昂。雙親本想讓兒子繼承生意，但他很早即立志於繪畫。當他到了巴黎，便很快地在卡爾・韋爾內（Charle Vernet,1758-1836）的畫室學習，接著轉到皮埃爾─納爾西斯・格蘭（Pierre-Narcisse Guérin,1774-1833）的畫室。

格蘭是大衛的競爭對手尚─巴提斯特・勒尼奧（Jean-Baptiste Regnault,1754-1829）的弟子，就樣式來說他是繼承大衛新古典主義的畫家。德拉克洛瓦較傑里科稍晚在格蘭的門下學習；浪漫派最優秀的兩位畫家，同樣是以極傳統的畫家格蘭為師，固然不能不說是諷刺的事，也可以顯示出時代的大趨勢。

1812年21歲時的傑里科，以《近衛騎兵隊的士官》（Officier de Chasseurs à Cheval de La Garde Impériale Chargeant dit aussi Portrait Equestre de M.D.,羅浮宮美術館）初次出現在沙龍上，1814年發表《逃避戰火的受傷胸甲騎兵》（Cuirassier Blessé Quittant Le Feu,羅浮宮美術館）。這些作品都是以人類與馬匹為主題而洋溢著力動感的作品，並且已經充分地預告了往後傑里科的風格。他在開始於1816年一年間滯留義大利期間所描繪的《在羅馬的裸馬競賽》（La Course de Chevaux Libres à Rome,習作在羅浮宮美術館、盧昂美術館，完成作在巴爾的摩，沃達茲藝術畫廊）、晚年到英國所描繪的《埃普索姆的賽馬》（Derby d'Epsom,1821年，羅浮宮美術館）【註15】等作品上，對健壯馬匹動感的興趣都一直延續下來。

但是，使傑里科一躍成名的是1816年以實際發生的梅迪斯號遇難事件為主題的大作《梅迪斯之筏》。這一作品褒貶不一而引發種種議論，至少它擁有新古典主義美學所無法徹底理解的嶄新表現，是所有人所公認的事實。因此，往後傑里科被視為「浪漫主義」的這種繪畫革新運動的中心人物。固然如此，傑里科卻不能貫徹歷史所賦與的使命。《梅迪斯之筏》之後，他繼續完成《莫羅馬尼阿克》（1822-23年，里昂美術館）上可以看到的充滿恐怖的人類探討，然而生來好動且喜愛騎馬的他，因為從暴烈馬匹摔落的意外事件，使他在1824年即以不滿33歲的英年而慘死。

傑里科所開啓的浪漫派繪畫運動，在他死後加以繼承並使其更爲發展的是浪漫派最偉大的巨匠鄂簡・德拉克洛瓦（Eugène Delacroix, 1798-1863）。

　　德拉克洛瓦1798年4月出生於巴黎近郊的夏蘭頓・聖・莫里斯。一般認爲，戶籍上所登載的父親查理・德拉克洛瓦是當時革命政府外交部長的政治家，然而真正的父親是當時法國政界的實力者塔勒朗（Charle Maurice Taleyrand-Périgord）。但是，德拉克洛瓦本人終其一生並不知情。這位名義上的父親在他七歲時去世，接著十六歲時母親也過世，此後受到姊姊、叔父的照顧。生來即對繪畫感興趣的德拉克洛瓦，1815年十七歲時在格蘭的畫室學習。這一畫室有年長他七歲的傑里科，德拉克洛瓦從傑里科身上學到的，比從格蘭身上學到的更多。

　　使他的名聲最初爲世人所知的是出品1822年沙龍的《但丁之舟》（Dante et Virgile ,dit aussi La Barque de Dante, 羅浮宮美術館）。從『神曲』「地獄篇」獲得構思的這一作品，因爲主題的戲劇性內容與將其加以表現爲稍微黑暗、激烈的色彩效果，從當時開始就引起相當大的議論，新古典派理論家艾蒂安—尚・德萊克呂茲（Etienne-Jean Delécluze, 1781-1863）甚而激烈地斥責爲「胡亂畫」的作品；但是，少數的人們，譬如既是大衛弟子同時也擁有濃厚浪漫派氣質的格羅等，對德拉克洛瓦的才能予以高度的評價。

　　兩年後，1824年他以希臘獨立戰爭故事爲主題的《斯基奧島的屠殺》，再次引起人們的注目。此時，這一作品也讚否不一地引起激烈的議論，據說，稱讚《但丁之舟》的格羅這次也高聲地道：「這是繪畫的屠殺」。即使是這樣激烈的攻擊，然而這一《斯基奧島之屠殺》繼《但丁之舟》後也爲政府所收藏，翌年德拉克洛瓦以這一筆收入到英國旅行，在倫敦觀賞莎士比亞、歌德的『浮士德』等戲劇而大受感動，爾後將此反映在他的作品世界裡。原本德拉克洛瓦就熟悉文學，在沙龍首次出品的《但丁之舟》以來，描繪了許多直接從文學獲得靈感的作品。譬如，關於莎士比亞作品的有以《哈姆雷特與兩位掘墓人伕》兩件作品（Hamlet et les deux Fossoyeurs, 1839年、59年皆爲羅浮宮美術館）爲首，以及《歐菲利雅之死》（La Mort d'Ophélie, 1844年，羅浮宮美術館）、《奧賽羅與苔斯德蒙納》（Othello et Desdemone, 1849年，紐約個人藏）【註16】、《馬克白夫人》（1850年，美國個人藏）。從拜倫作品借取主題的作品有以名作《撒丹納帕路斯之死》、《東・朱昂的船難》（La Naufrage de Don Juan, 1840年，羅浮宮

德拉克洛瓦　珍・葛麗之處決　1834　油畫　246×297cm　倫敦國家畫廊藏

美術館）爲首，以及《希昂的囚人》（Le Prisonnier de Chillon,1834年，羅浮宮美術館）【註17】、《喬爾》（1850年，阿爾倩美術館，另外也有數件）、《阿比多斯的新娘》（La Fiacée d' Abydos,1843年，羅浮宮美術館）【註18】等其他作品。這樣的文學喜好是浪漫派本身的大特色，而德拉克洛瓦可以說更爲顯著。從英國旅行歸國後，1827-28年的沙龍展，他出品了以《撒丹納帕路斯之死》爲首，以及《蝦子的靜物》（Nature Morte au Homard）等七件，31年的沙龍出品以七月革命爲題材的《引導民眾的自由女神》（羅浮宮美術館）等五件，現在他已經被視爲浪漫派的中心人物了。

　　1832年德拉克洛瓦被政府選拔爲派遣摩洛哥大使團的隨行人員之一，一月到六月之間，旅行了西班牙、摩洛哥、阿爾及利亞等地。這一旅行使他的畫面產生了許多稀有的異國風物、地中海的明亮世界；就這一點而言，這一旅行使他印象深

泰奧多爾・夏謝里奧
埃絲特的化妝　1841　油畫
45.5×35.5cm　羅浮宮藏

刻，可以說對他往後的風格產生決定性的影響。在這次旅行中，他將映入眼中的
事物描繪在素描簿中，往後以這些回憶為材料描繪了譬如《阿爾及爾的女人》
（Femmes d'Alger dans Leur Appartement,1834年，羅浮宮美術館）、《摩洛
哥的猶太式結婚儀式》（Noce Juive dans Le Marco,1841年，羅浮宮美術館）
等傑作，並且在色彩效果上也變得更加講究明亮燦爛的表現。原本，他天生就具
有色彩家的天賦，從初期作品所展現的熱情豐富的畫面到這一摩洛哥的旅行，在
研究康斯坦伯的前輩範例、舍夫雷爾色彩理論的同時，再次地啓發了德拉克洛瓦
的神秘色彩。如果考慮往後他的色彩表現對印象派一代所給予的重大影響的話，
誠如安得烈・儒班（André Joubin）所說的一般，印象畫派或許可以說是誕生於
德拉克洛瓦的摩洛哥旅行中。

　　旅行歸來後，德拉克洛瓦完全以沙龍為舞臺，除了繼續作品的發表外，同時也

花費許多精力在1833年接受訂購、38年完成的以國會議事廳「國王之廳」壁畫為主的一連串的裝飾活動上。他幾乎毫無休息地從事裝飾活動，繼「國王之廳」的裝飾完成後，接著同一國會議事廳圖書館天井（1838-47）、巴黎聖‧多尼‧杜‧聖‧沙庫爾曼教堂的《皮埃塔》（La Pietà,1844年）、盧森堡宮（元老院）圖書館天井畫以及壁畫（1845-47）、羅浮宮美術館「阿波羅之廳」的天井畫（1850-51年）、巴黎市政廳「和平之廳」天井畫（1854年，因71年的巴黎公社之亂【註19】而燒失）、以及巴黎聖‧修比斯教堂聖天使禮拜堂壁畫（1856-61年）等等。他不僅是極為大膽的革新家，同時也是精通古典教養，並擁有不朽的感官天賦。在這些裝飾畫上，呈現出使人覺得如同他本人所尊敬的米開朗基羅一般的卓越成績。

德拉克洛瓦終生未婚，與安格爾成對比的是幾乎不收任何弟子，晚年在孤獨中繼續製作活動。再者他不僅是一位腦筋極為清醒的知性之人，也是一位卓越的作家，他發表以『關於美的多樣性』為題的評論、關於米開朗基羅、拉菲爾等藝術家的評論，晚年並企畫『美術辭典』，而且以此為材料在『日記』上繼續記下自己的思索。如果從他的藝術想法對波德萊爾等所產生的巨大影響來看的話，我們應該可以說德拉克洛瓦才是近代藝術的偉大先驅者。

● 浪漫主義的展開

經由1819年沙龍的傑里科《梅迪斯之筏》所揭開序幕的浪漫主義運動，因為德拉克洛瓦這一天才的出現在1820-30年代呈現出最輝煌的成果。正好此時文學、戲劇世界也正是1827年維克多‧雨果寫下歷史劇『克倫威爾』（Cromwell,1827年）的時期。他在序文中主張，相對於符合向來類型的「美」，此外也該包含醜陋、恐怖之物的新的「美」；此一主張在年輕藝術家之間引起很大迴響。此外，1830年雨果的『歐那尼』（Hernani,1830年）上演之際，在支持與反對者之間引起稱之為「歐那尼之爭」【註20】的騷動。成為文學上浪漫主義運動中心的雨果，以後對繪畫也表現出強烈的關心，留下為數不少的幻想性素描與水彩。

美術世界上的1820-30年代的沙龍，一直是新古典主義與浪漫派的激烈爭論的場所。隨著大革命以及拿破崙戰爭的混亂局面的結束，市民社會呈現出安定的態勢，不僅出品沙龍的畫家增加，同時市民們之間對繪畫的興趣也高漲起來。富裕

的人民代替少數的貴族與權力者成為美術界的有力人士，美術愛好者的層面在社會上也顯著擴張起來。同時，美術傳播媒體也發達起來，於是許多論爭紛相展開。總而言之，浪漫主義的時代也可以說是藝術滲透到市民社會的時代。而且，這種傾向一直持續到往後的寫實主義以及世紀末。在這樣的整體傾向中，除了傑里科、德拉克洛瓦外，以浪漫派、乃至於浪漫派傾向的畫家身分而活躍於畫壇的是歷史畫畫家以及東方主義（東方品味）的畫家們。

可以說是文學上浪漫主義宣言的雨果的『克倫威爾』、『歐那尼』顯然都是歷史劇一般，歷史的興趣是浪漫派畫家們共通的東西。這些畫家除了已經敘述過的德拉羅舍之外，還有出生於義大利並且與雨果熟識的路易・布朗熱（Louis Boulanger,1806-1867）、出身荷蘭多爾德雷奇特（Dordrecht）而到巴黎後加入德拉克洛瓦陣營的阿利・謝菲爾（Ary Scheffer,1795-1858）。但是，他們的「歷史」與其說是嚴格意味的歷史，毋寧說是如同雨果的歷史劇世界一般，是被傳說化的中世紀、豔麗的宮廷畫卷等傳奇意味濃厚的世界。司各特（Walter Scott,1771-1832）【註21】、阿里歐斯特等作品不只提供德拉克洛瓦，也提供這些浪漫派畫家們許多繪畫的主題。譬如德拉羅舍描繪了以《珍・葛麗之處決》（L'exécution de Lady Jane Grey,1834年沙龍,倫敦國家畫廊）為首的取材自英國歷史的許多作品，既是德拉克洛瓦的友人同時也是卓越風景畫家的理查・巴克斯・波靈頓（Richard Parkes Bonington,1802-1828），常常以法蘭西一世、亨利四世故事為題材。這樣的歷史品味，誠如《達文西之死》（1818年，巴黎，小皇宮美術館）所見到的一般也影響到安格爾。再者，誠如謝菲爾也留下的從但丁『神曲』獲得構想的《巴奧羅與法蘭契斯可》（1855年，羅浮宮美術館）一般，固然稍顯感傷卻充滿甜美幻想性。

如果這樣的歷史品味是過去的再發現的話，異國品味應該可以說是遙遠世界的再發現。奧居斯特、德拉克洛瓦身上所看見的東方憧憬，對1820-30年代的畫家產生許多影響，於是產生了被稱之為「東方主義」的一群畫家。因為他們都是從東方世界追求主題，被視為同一集團而被納入浪漫派的陣營中；然而，就樣式來說，屬於新古典主義的人則不多，許多情形下呈現出折衷的表現。

他們當中，表現出最優秀才能的是，亞力山大・加布里埃爾・德康（Alexandre Gabriel Decamps,1803-1860）。德康也是以描繪犬、猴等而聞名

的動物畫家，1827年到小亞細亞旅行後，描寫許多東方式主題，在31年的沙龍中，以《斯米爾納的夜巡》（大都會美術館）博得相當大的歡迎。爾後他也旅行義大利，晚年也描寫歷史畫。

與德康並列的另一位有特色的東方主義者是，既是小說家也是評論家的鄂簡・弗羅芒坦（Eugéne Fromentin,1820-1867）。他出生於拉・羅舍爾（La Rochelle），曾著作小說『多米尼克』（Dominique,1863年），並在論述荷蘭畫家的『昔日巨匠』（Les Maîtres d'autrefois,1876年）中擔任藝評；他並且也是畫家，留下《阿爾及利亞的獵鷹》（1863年，羅浮宮美術館）等許多以北非為主題的異國品味的作品。

此外屬於浪漫派的十九世紀中葉的畫家們當中，特別顯示出豐富才能的是出身於聖・德米格斯島的早熟天才泰奧多爾・夏謝里奧（Théodore Chassériau,1819-1856）。他在三歲時被父親帶到巴黎，十一、二歲時很早就在安格爾畫室學習。而且至1834年安格爾到義大利旅行為止，持續接受安格爾的教誨。爾後受到德拉克洛瓦的強烈影響，致力於將安格爾的清冷線描樣式與德拉克洛瓦的熱情色彩表現加以統一。事實上，一方面他描繪了如同安格爾的土耳其宮廷侍女的東方式主題、以及古代希臘神話等作品，同時另一方面也屢屢創作了從莎士比亞歌劇獲得靈感的作品、以及阿拉伯騎兵等德拉克洛瓦所喜愛的主題。

相當能夠顯示出夏謝里奧的浪漫派熱情的是《埃絲特的化妝》（Ester se Pare pour être Présentée au Roi Assuérus,1841年，羅浮宮美術館）、《阿波羅與達浮涅》（Apollon et Daphné,年代為1846年，製作為數年前，羅浮宮美術館）等作品，這一連串裸體像作品從聖經、神話故事中成功地表現出憂愁的東方官能性。出品1839年沙龍的《從水中升起的維納斯》（羅浮宮美術館）、以情人阿麗絲・奧吉為模特兒的《後宮的入浴》（1849年，羅浮宮美術館）等，也是可以舉出的好例子。

夏謝里奧與他的老師安格爾一樣，也是一位優秀的肖像畫家。對於對象的正確觀察力以及對任何細節描寫都毫不馬虎的細膩表現，使得他的肖像不同於裸女的夢幻官能性，而是賦予栩栩如生、嚴謹的現實性。滯留羅馬時所描繪的《拉柯爾德爾神父肖像》（1840年，羅浮宮美術館）、描繪自己姊姊阿底爾與妹妹阿麗絲的《兩位姊妹》（Portrait de Melles Chassériau,1843年，羅浮宮美術館）

等，爲其最卓越的作品。

再者，十九世紀中期除了德拉克洛瓦外，他也是最優秀的裝飾畫家。巴黎會計院壁畫（1844-48年）現已完全毀壞，只留下幾個殘片收藏在羅浮宮美術館而已，此外巴黎的聖·洛可教堂（1854年）、聖·菲力普·杜·魯爾教堂（1855年）的壁畫，都相當能夠說明他成功地將大畫面賦予秩序的構成力與不朽的感官。

凝聚成爲一種運動的浪漫主義，在王政復辟與路易·菲力普統治下達到巔峰，1848年二月革命時歷史的舞臺已經轉移到寫實主義上了。但是，德拉克洛瓦所代表的浪漫派革新運動，不論就

泰奧多爾·夏謝里奧　兩位姊妹　1843　油畫
180×135cm　羅浮宮藏

理論或者實際作品而言，都對他往後的世代產生重大影響。

美學上的浪漫派業績，首先是代替規範性的「理想美」，產生更加自由且具個性的「美」的概念。德拉克洛瓦本人在他的評論中論述道：美與其說是既成的類型，毋寧說可能有各式各樣的類型。尊重藝術家個性的這一看法，不只成爲浪漫派，也成爲延續到現代的所有藝術運動的基本命題。

另一方面，在實際作品上，因爲浪漫派主張色彩的優越性，對往後的繪畫方向產生決定性的影響。德拉克洛瓦研究他所尊敬的前輩康斯坦伯的作品，發現將幾種不同色彩加以並列就更能增加畫面的耀眼度。他自己也嘗試此種特殊的色彩技法而獲致卓越的效果；這正是往後印象派畫家們所嘗試的色彩分割的最初一步。誠如一般人所知道的，馬奈（1832-1883）、雷諾瓦（1841-1919）、塞尙（1839-1906）等往後印象派世代的畫家們對德拉克洛瓦深表尊重，並常常臨摹他的作品；這一情形足以說明他對印象派的深遠影響。

3. 寫實主義

● 從浪漫主義到寫實主義

　　1830年七月革命所建立的路易・菲力普的「七月王政」，就政治而言，採行了所謂專制與共和妥協產物的君主立憲制，就社會、經濟來說，是新興市民階級掌握實質主導權的時代。從這一時代開始，產業革命的成果以顯而易見的方式改變人們的生活。事實上，工業生產的發達增加了勞動者，接著人口開始集中都市，鐵路鋪設獲致交通網的整備，以及『世紀』（Le Siècle,1836-1927？）【註22】、『人群』（La Presse,1836-1928？）【註23】這樣專為大眾而發行的新聞書刊的出現等，都是1830年代的事情。

　　這一事情意味著，美術世界的鑑賞者，而且更清楚地說，亦即作品購買者從宮廷、貴族的權力者擴展到了一般的市民。1830年代的某位記者敘述道：「擁有自己油畫肖像的市民，看不起只擁有水彩肖像的鄰人，而對石版畫的所有者，則連招呼也都不打了。」之所以有這樣的文章，一方面說明了在已經廢除「身分序列」的法國社會的平等旗幟下，卻又因為經濟實力的差異重新建立起「財富序列」，同時也顯示出，並不怎麼富裕的市民們，也能夠獲得與他們身分相稱的作品。如果以廣泛的涵意稱呼那些以經濟支持藝術活動的人們為「贊助者」的話，那麼這一時代贊助者的階層一舉地擴大了。

　　當然，這樣的贊助者的實態也大大地改變了。因為新的贊助者，畢竟不像昔日的王侯貴族一般，擁有能夠將藝術家的一切「包下」而加以豢養的力量，他們可能僅僅是訂購肖像畫而已。這一情形即使在今天也還是如此，對於大多數的市民而言，一般說來只是購買適合自己的畫，連畫家的臉都沒見過。從畫家這一方面而言，變成與其依靠個人的贊助者，不如以不特定的多數愛好者為對象。當然，除了市民以外，公共的保護，特別是政府的購藏、訂購也扮演著重要角色，即使如此，他們的對象是個別的作品則依然如故。結果不論對市民，或者對畫家而言，展覽會擁有了深遠的意義。也就是說，這是買方與賣方見面的場所，因此強烈地顯示商品展示場的特質。

　　沙龍展在1810年代僅只開過四次，1820年代則是三次，然而1833年以後原則上

變成每年一次。因此這一時代，幾乎是唯一作品聚集場所的展覽會就是沙龍展。而且，出品者的人數也急速增加。依據1830年以後的沙龍目錄記載，出品作品每次從兩千件到三千件不等，在許多情形下則接近五千件。

當時社會的敏銳觀察者巴爾札克（Honoré Balzac, 1799-1850），在1839年所執筆的小說『高老頭』（Père Goriot）的開頭，敘述了以下的狀況。

「想要認真地觀賞1830年革命後所舉行的繪畫雕刻展覽會而來到羅浮宮的人，當時看到擠入各種作品的那樣長的展覽場地，不會被不安、厭惡、悲哀的念頭所衝擊？1830年以來，沙龍已經不存在了。羅浮宮被稱為藝術家的民眾再次攻佔了，他們就這樣賴著不走了……。」

這樣的社會狀況的變化，當然必定也對繪畫實態產生深遠影響。代替昔日王侯貴族成為新贊助者的市民們，如果借巴爾札克的話說，他們是「暴發戶」，並不具備洗鍊品味的傳統以及古典教養，就好的來說是堅實的，就壞的來說則是投機的，不論怎樣他們都是極富現實感官的人。而且，他們也不像不久前的權力者一般，住在壯麗的宮殿、宅邸裡；因此，他們不喜歡宏偉的神話畫、歷史畫，而喜歡更為熟悉、易於了解的主題也就一點都不足為奇了。結果，固然官方的學院美學，還是揭櫫著歷史畫優越地位的理念，然而在市民之間卻大大地流行了將熟悉的身邊現實事物照實描寫出的肖像畫、風景畫、靜物畫等範疇。不僅是描繪家人、朋友的肖像畫，同時也是在畫中描寫自己所相當熟悉的土地的風景畫。譬如，1841年的沙龍當中，相當於四分之一出品作中大概五百件是肖像畫，1844年的沙龍中則出品了673件的肖像畫。再者，1835年的沙龍上，出品了460件的風景畫，其中昔時成為主流的義大利風景畫則僅僅是全體的一成，其餘的336件則是法國風景。另一方面，社會權威的學院美學依然繼續存在著，但是，握有經濟實權的市民品味卻都強烈地傾向寫實表現。

● 寫實主義的美學

在浪漫主義當中早已播下了這種寫實主義的種子。1830年代開始活潑起來的寫實主義繪畫，在完全將目光投向周遭的日常現實這一點上，正好與擴大現實世界的浪漫主義的戲劇性、非日常性成反比，但是，在對現實的深切關心與徹底寫實性的追求這一點上，它應該可以說是浪漫主義的嫡嗣。如果我們想起將遇難的船

庫爾培　碎石工人習作　1849　油畫畫布　56×65cm　瑞士萊因哈特藏

　　筏加以局部再現，到屍體收容所研究死屍型態等追求近乎瘋狂真實的傑里科《梅迪斯號之筏》的話，就能明白這一事情了。

　　但是，作爲美學的「寫實主義」概念的成立是十九世紀中葉的事情。原來法語的「寫實主義」（Réalisme）一語，在1836年由古斯塔夫・普朗什（Gustav Planche,1808-57）【註24】所開始使用，但是當時這不盡然有明確的美學意識作爲其立論根據。托雷─比爾熱（Thoré-Burger）將否定意味的「物質模仿」使用於「寫實主義」上。只是，從1840年代到1850年代它成爲具備明確主張的「主義」。也是「寫實主義小說」提倡者的批評家尙夫勒里（Chanfleury,1821-89）【註25】、精力旺盛的批評家路易・埃德蒙・迪朗蒂（Louis Edmond Duranty,1838-80）【註26】都是這一理論的中心；在將「寫實主義」名稱普及

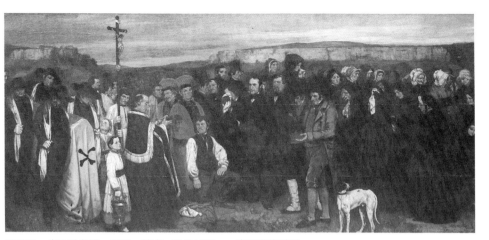

庫爾培　奧南的葬禮　1850　油畫　314×668cm　奧塞美術館藏

到社會上，他們的畫家朋友庫爾培扮演著最重要的角色。庫爾培在1855年萬國博覽會之際，對提到沙龍的作品卻大部分落選感到憤怒，於是在萬國博覽會正前方的蒙特尼大道借了會場，舉行了名爲「寫實主義」的個展。在當時的目錄序文中他說：「寫實主義者」這一名稱，固然是被他人加諸在自己身上的，但是不管名稱是否適當，自己的目標是「依據自己的評價，將自己的時代風俗、思想、外觀加以翻譯出來」，明白地說就是「創造活生生的藝術」。迪朗蒂接受了這一想法，翌年創刊了題爲『寫實主義』的雜誌，對畫家們強調：「正確地、完全地、忠實地描寫出當下活生生的社會環境。」亦即，這時候具備一種明確主張的社會的、美學上的「主義」，這種寫實主義才正式成立起來。

　　誠如庫爾培、迪朗蒂的話所明確表示的一般，這一寫實主義完全與繪畫內容相關。當然，被要求的前提是「正確地」描寫出眼睛可以看到的這種寫實技法。但是，照實描寫這一意義的寫實主義是文藝復興以來西歐繪畫所一貫追求而來的。然而庫爾培等寫實技法的目標是注意到當時爲止不太被重視的卑微的日常現實。出品1849年沙龍的庫爾培《奧南的餐後》（Une Après-diner à Ornans, 1848-49，里耳美術館）、同年製作而兩年後出品的沙龍名作《碎石工人》（Les Casseurs de Pierres，燒失）等，不論讚否都引起了很大的迴響正是這樣的緣故。如果在今天的話，以沒沒無聞的農民、勞動者爲繪畫題材恐怕已經不足爲奇了；然而在當時這幾乎是革命性的事情。事實上，以社會主義者普魯東（Pierre Joseph

Proudhon, 1809-65）【註27】為首的激進思想家們，對庫爾培表示同感與支持，而圍繞在作品的議論常常能反映出當時思想的對立情形。同時我們也不可忽視，這樣的庫爾培的繪畫觀，也恰與學院理念成對比。在當時沙龍展中尚且保有很大權威的學院，即使在浪漫主義登場後，依然沒有拋棄歷史畫優位的繪畫理念。被認為是畫家飛黃騰達的羅馬獎的主題，每年必定是歷史畫，而沙龍裡依然排列著大畫面的歷史畫。即使說風景畫、風俗畫、靜物畫的數目增加了，然而這些顧客層也還是一般市民，同時畫面也並不那麼大。沙龍的會場裡，因為歷史畫以大畫面壓倒其他的範疇，冥冥中也就誇示了它的崇高位格。

如果一考慮這種狀況的話，庫爾培的《奧南的葬禮》（Un enterrement à Ornans,1850年，奧塞美術館）般的作品，到底是件如何具備了革新性的作品也就容易想像了。就主題而言，這一作品既非英雄故事也不是歷史事件，只不過是鄉下小村莊的出殯情景而已。以範疇區分來說，恐怕也不具什麼魅力，我們姑且可以說它是「風俗畫」。庫爾培將這一主題畫在寬度近乎七公尺的大畫面上。而且，他將這一作品送到1855年沙龍時所給予的標題是「描繪奧南某一葬禮的群像構圖的歷史畫」。此幅畫不論就畫面的尺寸、或者標題來說，完全忽視向來的慣例，從正面對學院理念加以挑戰。當然憤怒的審查人員會拒絕這一作品。

總之，就庫爾培的情形來說，「寫實主義」的問題來自技法以外的主題、內容、理念。1850年代時，寫實主義幾乎被視為危險思想也正是這一原因。

● 巴比松的畫家們

「描繪當代」這一庫爾培的思想是極為激進的，然而他的表現樣式尚且繼承了米開朗基羅、卡拉瓦喬所培育出的藝術傳統。相對於此，不論就內容層面、或者表現上都邁向新繪畫革新道路的是巴比松的畫家們。他們繼承浪漫派遺產的同時，經由徹底敏銳的自然觀察大大地改變了風景畫。

原本在古典主義傳統相當強烈的法國，即使在對風景畫品味漸次升高的十九世紀，風景畫是一種低位階的這種意識依然根深蒂固。這一情形從既是優秀的風景畫家、也是理論家的皮埃爾‧亨利‧德‧瓦朗西安納（Pierre-Henri de Valencienne,1750-1819）的作品上可以相當清楚地看出來。他憧憬普桑、克勞德‧洛漢的理想風景畫的偉大精神，因為數次到義大利旅行，養成了準確捕捉自

然的眼力。一方面，他也留下描寫實際自然的許多清新的速寫，並且嘗試將空氣表現、光線的微妙變化表現在畫面，在這一點上他也可以說是柯洛的先驅。另一方面，作為忠實的學院會員的他，在製作沙龍出品作時，將這些速寫進一步加以「完成」，並摻入歷史主題，製造出叫人感到清冷的新古典主義風格的畫面。經由瓦朗西安納等人的提倡，1817年「歷史風景畫」成為羅馬獎的一部門而被嶄新地設立了。這一事情足以說明瓦朗西安納、以及學院全體對風景畫的想法。總之，這顯示出對風景畫的愛好高到甚而連學院也無法忽視的地步，同時即使如此，風景畫之所以被正式承認，也是因為有「歷史性」這一規定條件，而且在次數上也有所不同，亦即一般而言歷史畫部門每年舉行一次，歷史風景畫則是四年一次。

這種不徹底的改革，對首先追求自然的「真實」的一群年輕畫家而言，恐怕是不能滿足的。他們當中的一部分從1820年代起，但是主要是從1830年代以後，或者參訪巴黎南郊楓丹白露森林附近的巴比松村，或者定居於此，基於徹底的自然觀察與熱情的自然崇拜的信念，從事於大大改變風景畫實態的新探討。這就是世人所稱的巴比松的畫家們。他們不以古典主義式的「理想風景畫」為滿足，以完全忠實於眼前的自然為信條，在背離普桑、克勞德的義大利風格的表現方式之同時，深切地仰慕十七世紀荷蘭畫派、佛朗德畫派（特別是魯本斯），並受其影響。而且，1824年沙龍展的康斯坦伯風景畫的新鮮的色彩光輝，對他們啟發很大。因此，包括很多外國人在內的巴比松畫家，將沐浴在柔和金黃色光線下的秋天森林、昂然矗立在雨水所淋濕的原野中的橡樹等自然的種種型態，再現於畫面上。

這一巴比松畫派的代表性人物是出生於巴黎的泰奧多爾‧盧梭（Théodore Rousseau, 1812-1867）。他在1831年以《奧維爾尼風景》（鹿特丹（Rotterdam）威廉‧范‧德‧佛爾姆財團）登上沙龍，爾後精力充沛地到法國各地旅行，以強而有力的表現將毫無雕琢痕跡的自然中的戲劇性形象、以及微妙的光線變化呈現在畫面上。但是，或許因為排除樣式化的自由構圖與大膽的色彩表現，他的代表作之一《從朱拉高原下山的牛群》（La Descente des Vaches dans La Jura, 1834-35年, 海牙, 梅斯達哈美術館）被1835年的沙龍所拒絕，此外這種表現方式也不為廣大群眾所歡迎。他在1830年代以後常常來到巴比松，

泰奧多羅・盧梭　阿普蒙地方茂盛的樹　1852　油畫畫布　63.5×99.5cm　羅浮宮藏

1840年代以後完全定居在這裡，並留下許多優秀作品。這些作品是他試圖在永恆的造型性中捕捉不斷變化的自然的瞬間姿態。1860年頃所描繪的《楓丹白露森林風景》（瓦朗西安納美術館）等畫面上，固然依舊留下暗暗的感覺，然而因為將細微筆觸原原本本地留在畫面上的大膽作風，卻預告了印象派的到來。

盧梭的友人朱爾・迪普雷（Jules Dupré，1811-1889）出身南特，最初從事陶器圖案的描繪工作，以後轉到繪畫上。他與盧梭一樣在1831年沙龍中登上畫壇，並和盧梭極為熟悉，因為兩人常常一起製作，當時的畫風也相當接近，彼此具有相互影響的關係（但是兩人之後相處不睦）。他留下很多基於準確的自然觀察、以及擁有戲劇效果的落日風景等佳作。

盧梭、迪普雷對戲劇性的樣態相當敏感，不論在氣質、或者在作品上都叫人感受到他們濃厚的浪漫派傾向；相對於此，出生於巴黎的查理・多比涅（Charles Daubigny，1817-1878），則想要更為客觀地將平凡的風景忠實地描寫出來。他堅持捕捉幻化不拘的自然變化，因而常常被批評為「即興的」作品，泰奧菲爾・戈蒂埃（Théophile Gautier）只說他的作品為「印象」（以負面意味）。這一說法本身相當能夠說明他與後代的關係。

另外，亡命於法國的西班牙人之子，並且出生於波爾多（Bordeaux）的納爾西斯・迪阿茲・德・拉・裴南（Narcisse Diaz de la Peña,1807-1876）、瓦朗西安納（Valenciennes）出身的亨利・阿皮尼（Henri Harpignie,1816-1916）、出生於邦—德—沃的安端・香特勒伊（Autoine Chintreuil,1814-1873）也被定位為巴比松，乃至於其周邊的畫家。並且，我們也不能忘記，與其說他們是描繪風景的畫家，毋寧說是描繪風景畫當中的動物。而且多數是描繪飲水場的羊群、啃食青草的牛隻等悠哉的田園情景的一群動物畫家們。他們也都是極為接近巴比松派的人物。賽維爾出身的康斯坦・特羅榮（Constant Troyon,1810-1865）、查理・雅克（Charles Jacques,1813-1894）、出生於葡萄牙的女性畫家羅薩・博納爾（Rosa Bonheur,1822-1899）等即是。以動物雕刻聞名的安端・巴里（Antoine Barye,1795-1875）不論就世代、或者巴比松派而言，都是比較屬於浪漫派的，然而他到動物園觀察動物，為我們留下以強而有力的筆調所描繪的猛獸姿態。

● 柯洛與米勒

柯洛與米勒不能完全單純地被納入「巴比松派」的框架中。因為一生中強烈被義大利所吸引的柯洛，是一位具備穩健的古典主義氣質的畫家，而米勒與其說是風景畫家，毋寧說是完全描繪勞動農民形象的畫家。但是，柯洛從最初的義大利旅行以前即已開始熟悉巴比松村，以後也常常來到這村子，他與巴比松畫家們有深厚

柯洛　夏特大教堂　1830　油畫
64×51.5cm　羅浮宮藏

的緣分。至於米勒即使是因爲逃避流行於巴黎的痢疾，而在後半生定居於此，然而他對自然的率直誠實的視線與巴比松的友人們有許多共通點。

　　尙・巴提斯特・卡米耶・柯洛（Jean-Baptiste-Camille Corot, 1796-1875）出生於富裕家庭。他的雙親在巴黎從事流行服飾業（父親爲呢絨批發商、母親爲經營婦人帽業商店）。他起初跟羅馬獎歷史風景畫部門第一屆得獎人阿希爾一埃特納・米夏隆（Achille Etna Michalon, 1796-1822）學習，接著師事尙一維克多・貝爾坦（Jean-Victor Bertin, 1769-1842），然而滋養他繪畫才能的是他在巴黎、盧昂及楓丹白露反覆嘗試與自然對話的心得。柯洛在本質上擁有抒情詩人精神，依據米夏隆的教誨，嘗試「盡可能地仔細描繪出眼前所見得到的事物」，同時他畫面上成功地洋溢著將一切不純事物加以去除的夢幻般的淡淡地、並且如同追憶般的親切詩情。

　　使柯洛畫風更趨成熟的時期是從1825年到28年最初的義大利旅行。歸國後所描繪的《夏特大教堂》（La Cathédrale de Chartres, 1830年，羅浮宮美術館）上，將矗立在巴黎島上的大教堂的巍峨姿態，完美地表現出來。爾後柯洛巡禮法國各地，並且在1834年與43年又再次參訪義大利，他個人的畫風特色，在此時期更加地突顯出來。晚年的《摩特楓丹的回憶》（Souvenir de Mortefontaine, 1864年，羅浮宮美術館）、《蒙特之橋》（Pont de Mantes, 1868-70年，羅浮宮美術館）所見到的精妙的銀灰色色調，成功地傳達了穩定的構圖、靜謐明澈的特有詩情。

　　同時，柯洛在很多肖像畫、人物畫上也呈現出卓越的成就。誠如他所描繪的作品多數是年輕的女性，所選的姿勢也好像悠然無慮地沈浸在靜穆的思考中一般，1860年代後半描繪的「畫室」系列（羅浮宮美術館，芝加哥美術研究所）、《戴珍珠的女人》（Femme à la Perle, 1868-70年）、《藍衣女子》（Dame en Bleu, 1874年，皆爲羅浮宮美術館）等作品上，成功地將捕捉對象的眼睛的準確度與清澈抒情性加以統一起來。關於《戴珍珠的女人》，昔時里奧納勒・旺蒂里（Lionelle Venturi）說：「畫面構成是古典主義的，主題是浪漫主義的，目的是寫實主義的，畫法是印象主義的」，事實上，柯洛在極爲自然地接受十九世紀繪畫流派的所有要素的同時，建構起無人可及的獨特的自然詩歌世界，同時又不知不覺之間將法國繪畫從新古典主義帶到印象主義的入口。

另一方面，出生於諾曼第小村莊的格呂西農家的尚—法蘭斯瓦·米勒（Jean-François Millet,1814-1875），從小開始就看著農民在有時近乎不人道的嚴格勞動中成長，即使他在眺望自然時也毫不忽略在自然中與大地勞動結合爲一的人類。作爲畫家的學習，首先開始於瑟堡（Cherbourg），接著到巴黎時一度跟保羅·德拉羅舍學習，除畫室的學習之外，亦受到米開朗基羅、德拉克洛瓦作品的強烈影響。初期，他描繪了浪漫派的歷史畫、官能性裸女像、或者像《少女安頓華妮特》（Antoinette Hébert Devant Le Miroir,1844-45年，日本八王子市村內美術館）般的成功作品。1848年二月革命這一年，出品了可以說是最初農民畫的沙龍作品《簸穀的人》（Le Vanneur）而博得好評，接著經由《播種者》（Le Semeur,1850年，日本山梨縣立美術館以及波士頓美術館）、《拾穗》（Les Glaneuses,1857年）、《晚鐘》（L' Angélus,1859年，皆爲奧塞美術館）等作品，確立了農民畫家的地位。

朱爾·布雷東（Jules Breton,1827-1906）作品所代表的開朗的牧歌、但也因此而稍顯偏離現實的農民繪畫，在當時的法國博得人們的喜愛。然而他這種作品只是都市居民腦中所想的、亦即所謂理想化的農村而已。但是，米勒相當清楚地瞭解到實際的農民生活絕非那麼的開朗、那麼的理想。他也描繪餵食嬰兒的農婦、牽著剛開始學會走路的幼童的母親等令人會心微笑的主題，然而在很多情形下畫面上卻強調出僅只一人、或者至多兩三人正默默從事辛苦農事的人們、以及結束一天勞動而休憩的農民等。昔時波德萊爾曾希望畫家們描寫「近代生活的英雄」，米勒可以說是在沒沒無聞的農民中發現新的「英雄」。而且，因爲在上面所捕捉到的「真實」，米勒的作品超越時代而打動我們。

● 杜米埃與庫爾培

米勒注目勞動農民，而歐諾列·杜米埃（Honoré Victorin Daumier,1808-1879）則將與此相同的觀察人間的視線投向生活在都會底層的貧困的勞動者、平民。杜米埃出生於馬賽老城外，幼時被父親帶著移居巴黎以來，幾經生活的困頓，漸次發展其天生的素描天分。他的這種才能，在七月王政的時代，首先發揮在『諷刺畫』（La Caricature,1830-35）、『喧鬧』（Le Charivari,1832-1893）等新聞雜誌的插畫、石版畫上。他的版畫作品大膽地誇張人物特徵，同時

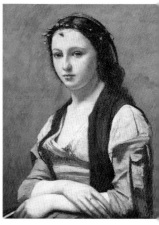

柯洛　摩特楓丹的回憶　1864　油畫　65×89cm　羅浮宮藏

柯洛　戴珍珠的女人　1868-70
油畫　70×55cm　羅浮宮藏

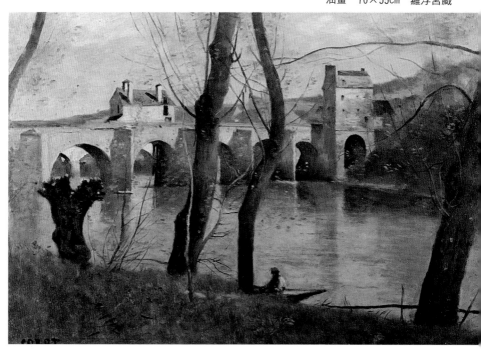

柯洛　蒙特之橋　1868-70　油畫　38.5×55.5cm　羅浮宮藏

也能準確地捕捉人物；這些作品的基礎一直是對貧苦人們的同情、以及對權力的敏銳批判精神，成功地將當時的實態清楚地呈現出來。有時，因為對國王太過露骨的諷刺，也使他遭受牢獄之災【註28】。全部多達四千多件的石版畫是傳達當

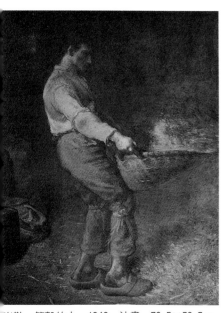

米勒　簸穀的人　1848　油畫　79.5×58.5cm
羅浮宮藏

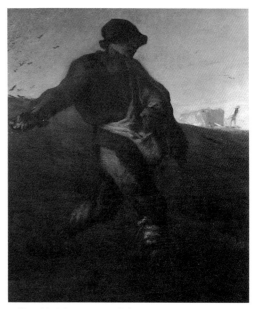

米勒　播種者　1850　油畫　101×82.5cm
波士頓美術館藏

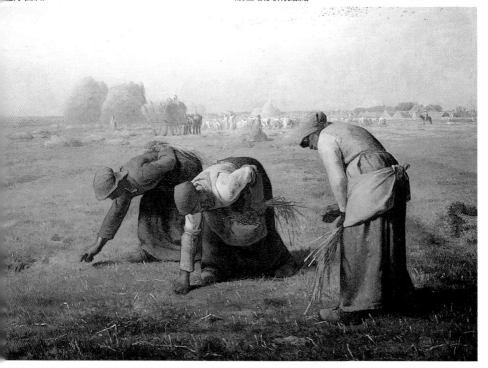

米勒　拾穗　1857　油畫　83.5×111cm　奧塞美術館藏

時世間百態的珍貴證據，同時正因此，也足以說明他是一位優秀的藝術家。

　　杜米埃開始描繪油畫是四十歲時爲第二共和的《共和國寓意像》（La République,奧塞美術館）作速寫，而在其發表後博得好評以後的事情。但是這一速寫並沒有因爲此作的完成而結束，以後誠如《三等列車》（Un Wagon de Troisiéme Classe,1862年頃,大都會美術館）【註29】、《洗衣女》（La Laveuse,1863年頃,奧塞美術館）上所見到的一般，他將帶有生活情感的平民姿態描繪在明暗對比強烈的雄偉構圖當中。此外，他也對戲劇、文學感到強烈的興趣，所以常常以劇場內部、舞臺俳優爲主題。這一例子可以從由下面打上來的鎂光燈所呈現出可怕表情的《克里斯潘與斯卡潘》（Crispin et Scapin,1860年頃,奧塞美術館）等作品上看到。晚年描繪了從『唐吉訶德』得到靈感的一連串作品（奧塞美術館，慕尼黑新繪畫館及其它），我們在這些作品上相當能夠窺見超越了單純的寫實主義而凝視人類命運的人性主義者杜米埃的本色。

　　出生於接近德國弗朗斯—孔泰（Franche-comté）的奧南的畫家古斯塔夫·庫爾培（Jean Désiré Gustave Courbet,1819-1877），除了曾在貝藏松（Besançon）的美術學校學習外，幾乎獨自學習而建立起自己的樣式。當時，成爲他範例的是羅浮宮裡所看到的過去巨匠，特別是佛羅倫斯派的維洛內些、提香、荷蘭的林布蘭特、哈爾斯、西班牙的委拉斯蓋茲、利貝拉（José de Ribera）、蘇魯巴蘭（Francisco de Zurbaran,1598-1664）、義大利的卡拉瓦喬等都給予他很大的影響。因此，如果僅就技法層面來說，在某種意味裡，庫爾培或許可以說是過去傳統的繼承者。他之所以在歷史上被賦予「革命家」的角色，與其說是因爲繪畫的理由，毋寧說是思想性的原因。特別是1850年出品沙龍的《碎石工人》受到社會主義者普爾東的高度讚揚，被稱之爲「最初的社會主義繪畫」，此後庫爾培的作品終於被視爲普爾東思想的繪畫表現。但是，庫爾培本身在與《奧南的葬禮》並稱的大作《畫家的畫室》（L'atelier du Peintre,1855年，奧塞美術館）上，固然嘗試著將當時社會各種階層的男女畫入畫面上的大膽表現，但卻不是特別對普爾東思想深表共鳴。只是，他與普爾東有同鄉之誼，並交往密切，――以後庫爾培在普爾東死後，描繪《1853年的普律東》（Portrait de P.J.Proudhon en 1853,1865年，巴黎小皇宮美術館）――在繪畫製作上，因爲像《水浴的女人》（Baigneuses,1853年，蒙貝里埃，法布爾美術館）、《塞

納河畔的少女》（Mesdemoiselles des Bords de La Seine（été），1856-57年，小皇宮美術館）上排除了所有理想化的活生生的表現而受到許多責難，所以被視爲繪畫上的「激進派」。在描繪奧南故鄉的自然風光的許多風景畫、以及擁有堅實質感的靜物畫、或者像《女人與鸚鵡》（La Femme au Perroquet，1866年，紐約大都會美術館）這樣官能性的裸女上，可以看到他身爲畫家的真本事。因爲這些作品成功地表現出準確觸覺的實在感，一方面因爲受到學院派的批判而漸次引起年輕畫家們的共鳴，特別是對印象派世代的畫家產生巨大的影響。事實上，1860年代他與馬奈、莫內等締結親交，使他成爲印象派先驅者中的不可忽視的人物。但是，1871年巴黎公社之亂時，被控以破壞旺多姆廣場（Place Vendôme）【註30】紀念圓柱的罪刑。他因此被科以罰金而亡命瑞士，就這樣沒有回到法國而與世長辭。

庫爾培　海濤　1870　油畫　80×100cm　萊因哈特收藏館藏

杜米埃　共和國寓意像　1848　油畫
73×60cm　奧塞美術館藏

杜米埃　三等列車　1862　油畫　65.5×90cm
紐約大都會美術館藏

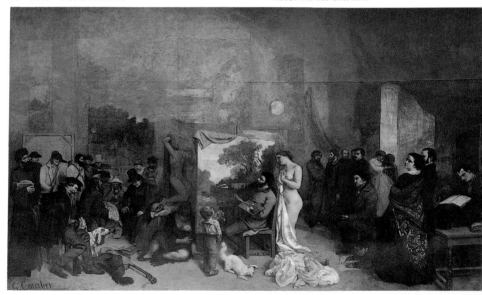

庫爾培　畫家的畫室　1855　油畫
361×598cm　奧塞美術館藏

杜米埃　唐吉訶德　1848　油畫　46×32cm　莫斯科，新藝術繪畫館藏

◎第四章　譯者註

1. 古希臘名是 Poseidonia。此地位於義大利西海岸，拿波里南部約八十公里的小村。因爲曾是古代希臘殖民地而聞名。西元前七世紀前期修巴里斯人建立城市，前6-5世紀相當繁榮；前5世紀被土著盧卡尼雅人所征服，至西元前273年併入羅馬人的版圖。有希臘時代的多麗斯（Doric）柱頭、赫拉第一神殿（9柱×18柱，ca.540 B.C.）、雅典神殿（6柱×13柱，ca.510 B.C.）、赫拉第二神殿（6柱×14柱，ca.460 B.C.）、以及周圍4.7公理的城牆、東西南北的城門留下。現在該地有美術館收藏出土的遺物。

2. 溫克爾曼是德國人。

3. 貝利薩留（505-565）爲東羅馬帝國將領。鎮壓尼卡，在遠征北非、義大利、波斯中戰功顯赫。後引起查斯丁尼大帝的猜忌而遭到罷黜。

4. 萊奧尼達是斯古斯巴達國王，在德摩比利戰役中，率領三百士兵扼守溫泉關，阻止波斯入侵，堅守兩日後，全部壯烈犧牲。

5. 法國早期的浪漫主義文學家、政治家。在憂愁與孤獨中經歷了少年生活。受盧梭回歸自然的影響遠渡美國，著作頗豐，"Atala,1801"爲描寫美國的自然與天主教。亦爲駐羅馬公使、柏林大使、倫敦大使、羅馬大使。七月革命後下野，攻擊路易·菲力普政權。他與史達爾夫人一樣，是法國十九世紀浪漫主義的先驅之一人，將哥德藝術的復興、美的天主教之發現、個人情感的吐露、詩人憂鬱等浪漫主義之要素施諸筆端。開啓十九世紀的法國文學。

6. 希臘宮廷詩人，所作詩歌多以歌頌醇酒與愛情爲主，其詩體被稱之爲「阿那克里翁體」。受其影響的作家有十六世紀法國的龍沙、十九世紀義大利的萊奧帕爾迪。

7. 古羅馬詩人。作品有『牧歌』十首、『農事詩』四卷、代表作爲『埃涅阿斯紀』（Aeneid）。他受荷馬顯著的影響，尤其田園詩寫景的優美與抒情的巧妙，使他的詩足以成爲偉大的作品。他的詩對文藝復興、古典主義文學產生重大影響。

8. 請參閱第一章譯者註【註5】。

9. 這一潮流發生於十九世紀初期的英國倫敦，以後在巴黎大大流行起來。世紀末時又在倫敦興起。這一潮流看來似乎是在衣著、坐臥等動作上著重貴族式的品味，其實並不是膚淺的表面美感。這是起於輕視當時新興中產階級的效率主義、粗俗根性，並且歧視維多利亞王朝的僞善。亦有人視此爲反浪漫主義的浪漫主義。

10. 英國的文學者。英國前浪漫派的詩人之一。喜歡歌詠秋天、黃昏、鬱鬱寡歡、懷舊的詩情。並且將所譯成的三世紀愛爾蘭傳說英雄奧西恩英文詩稱之爲"Fingal,1762"、"Temora,1763"。

11. 據說出生於三世紀的傳說中的愛爾蘭以及蘇格蘭高地的勇士兼詩人。傳說人物芬（Finn）的兒子。

12. 這是歐洲人的地理上的南北觀念，其界線爲阿爾卑斯山。南方國家以義大利、希臘爲代表。北方則有法國、英國、德國等國，當然也包括斯堪地半島諸國。古典主義所推崇的是南方國家的文學、藝術，所謂「南方荷馬」是指希臘的荷馬。浪漫主義所推崇的則是奧西恩的長篇詩歌，至於說德國的浪漫派則推崇莎士比亞的歌劇，他們藉此與法國的古典主義戲劇相抗衡。

13. 法國的化學者、色彩理論家。1824年爲哥白林製作廠的化學教授、染色課長。1826年爲學院會員。1830年爲自然博物館教授，64年爲館長。他一方面研究有機物質與礦物質一樣受到相同法則的支配，另一方面研究色彩理論。出版『關於色彩同時對比的研究』（De La Loi du Contraste Simultané des Couleurs,1839）。對於印象派以及新印象派的理論產生很大的影響。德拉克洛瓦已經研究過他的理論，特別是新印象派的點描法則在上面探求理論的根據。他的著作1889年經由兒子所改定，成爲新印象派成立的一個契機。以後德洛內（Robert Delauney,1885-1941）夫妻也在他的理論上追求立論根據。

14. 傳說中的亞述末代君主。這是取材自拜倫歷史劇『薩丹納帕路斯』的作品。

15. 英國英格蘭東南的城鎮，位於倫敦西南，每年舉辦賽馬而聞名。

16. 取材於莎士比亞『奧賽羅』。

17. 此作品是依據拜倫『恰爾德·哈羅德的遊記』（Childe Harold's pilgrimage,1812年）。

18. 出自拜倫長詩的第二歌。

19. 巴黎公社之亂（Commune de Paris）是發生於1871.3.18-5.27/28的動亂。這是起於普法戰爭巴黎被圍以後，巴黎民眾以革命建立巴黎市政府，在兩個月後因凡爾賽的中央政府的鎮壓而終告結束。這是世界上首次由勞動·小市民階級所成立的政府。

20. 在『歐那尼』上演之際，引發了古典派與浪漫派的爭論。這一論爭一直延續到這一戲劇上演的四十五天之間。當時法國文學主流是基於十七世紀以來的傳統戲劇。司湯達的『拉辛與莎士比亞』（1823年）、雨果的『克倫威爾』（1827年）上的「序言」可以說是新文學的宣言。因此浪漫主義時代的到來，必然是從戲劇開始。文學中的政變則是這一「歐那尼事件」。『歐那尼』與向來的古典主義戲劇不同，於是，上演時引發古典派的猛烈攻擊。然而，年輕詩人、畫家則以雨果爲中心，對抗古典派的攻擊。最後以浪漫派的勝利而收場。這一勝利可以說是浪漫派文學的開始。三十七年後帖奧菲爾·戈蒂埃這樣地說道：「對我們的世代來說，雨果的『歐那尼』就像是高乃依的『勒·熙德』一樣。」

21. 英國蘇格蘭小說家、詩人，歷史小說的首創者，浪漫主義運動的先驅。主要作品有長詩『瑪密恩』（Marmion,1808）、『湖上夫人』（The lady of the lake,1810）、以及歷史小說『威弗利』（Waverley,1814）、『艾凡赫』（Ivanhoe,1820）（舊譯爲『撒克遜劫後英雄傳』）。他不僅是英國浪漫主義的文學代表，也對外國產生影響。

22. 創刊於1836年的政治性日刊新聞。從反教權主義的皇黨立憲派漸漸傾向於共和派。1917年（？）停刊。此一說法乃依據小學館『法日大辭典』，而本文所加入的停刊時間則依據人文書院福永武彥所編修的『波德萊爾全集』。

23. 日拉爾坦在1836年所創立的日刊。巴爾札克、雨果、首倡「爲藝術而藝術」的戈蒂埃（T.Gautier,1811-1872）都在此投稿，1885年停刊。此一說法乃依據小學館『法日大辭典』，而本文所加入的停刊時間則依據人文書院福永武彥所編修的『波德萊爾全集』。

24. 文藝批評家。在『兩世界評論』（Revue des Deux Mondes）上，鼓吹反浪漫主義。

25. 法國的小說家。寫實主義的提倡者。他的寫實主義在巴爾札克的影響下成長起來，試圖以寫實細

194

膩的手法描寫所有的現象，而被當時的人尊爲這一派別的領袖。除了小說以外，也有關於巴爾札克、莫尼埃（Monnier）的評論，另外在陶器、漫畫的收藏、研究上留有巨大的成果。

26.法國的美術批評家、作家。創作寫實主義的小說，並支持印象主義繪畫運動。

27.法國的社會主義者，出生於貧民家庭。當過製版排字工人，以後服務於里昂運輸公司。著有『何謂財產？』（Qu'est-ce que la propriété,1840）。在當中以批評私有財產最爲有名。主著有『經濟諸矛盾的體系（貧困的哲學）』（Système des contradiction économiques,ou philosophie de la misére,2卷,1846）。在這一作品中對於私有財產與共產主義嚴厲批評，48年被選爲國民參議會議員。在自己設立的報紙中提倡社會改革法案。以後因爲『革命的正義與教會的正義』（De la justice dans la Révolution et dans l'Eglis,1858）被判有罪，逃到布魯塞爾，歸國後死於巴黎。他認爲解決社會問題之道在於相互扶持，在國家論上主張「無政府主義」。

28.1832年以攻擊國王菲力普的罪名被判刑六個月。

29.『西洋繪畫作品名辭典』的年代標示爲1864年頃。

30.位於巴黎第一區，芒薩爾（F.Mansart,1598-1666）建於十七世紀。

庫爾培　塞納河畔的少女　1856-57　油畫　361×598cm　巴黎小皇宮美術館藏

第五章
十九世紀的法國繪畫 (二)

前言　傳統的終焉

● 醜聞的繪畫

　　從現在起大概一百多年前的1874年春天，在巴黎歌劇院附近的卡普西納大道（La Rue de Capucines）的攝影家納達爾（Nadar, 本名 Gasper-Felix Tournachon,1820-1910）【註1】的工作室二樓，舉行了可說是近代繪畫出發點的展覽會。這一值得紀念的展覽會相當有名。陳列在那裡的有三十名畫家的約一百六十餘件作品，其中有譬如莫內的《印象·日出》、《卡普西納大道》、雷諾瓦的《包廂》、塞尚的《吊死鬼之家》等名作，也有畢沙羅、希斯里、竇加、吉約曼、貝爾特·莫利索等人的作品。頗令人費解的是，展示這麼多名作的展覽會竟會受到嘲弄與辱罵。但是，事實上一般大眾的反應卻是否定者居多。其中，以展覽會開幕後十天左右『喧鬧』報上所發表的路易·勒魯瓦（Louis Leroy）的展覽會評論，始終都是徹底的惡言相向。因為眾所周知，從這一勒魯瓦的評論標題「印象派畫家的展覽會」誕生了「印象派」的名稱。

　　所謂「印象派」團體的展覽會，以1874年為第一次，到1886年為止前後共舉行八次，除了極為少數的例外，人們的反應都與第一次展覽時的勒魯瓦沒什麼不同。莫內、畢沙羅、雷諾瓦等人被罵為「瘋狂」，被視為「連學畫的學生都不如的拙笨畫家」。諷刺的是，印象派畫家們得以開始嶄露頭角的正是這樣的惡言。他們可以說因為醜聞而登上歷史舞臺。

　　但是，關於這一問題印象派畫家絕不是最早的例子。在他們之前則已經有深受他們尊敬的精神、藝術前輩庫爾培、馬奈。事實上，如果以1870年代為印象派時代的話，那麼我們可以說60年代是馬奈的時代，50年代是庫爾培的時代。馬奈因為出品1863年歷史性的「落選展」的《草地上的午餐》的醜聞而聲名遠播；庫爾培則在1855年巴黎萬國博覽會會場正前方設置個展會場，這一寫實主義宣言的醜聞使他一舉成名。因此，新的繪畫展開與社會性醜聞結合一起的是十九世紀後半的重大特徵。這不單單增添繪畫史上值得玩味的插曲，也顯示出藝術與時代的相互關係；因此，這也能說暗示了近代藝術的實態與本質。這是因為這樣的藝術現象，在這一時代以前幾乎是不可能看到之故。

塞尚 吊死鬼之家 1872-73 油畫 55×65cm
奧塞美術館藏

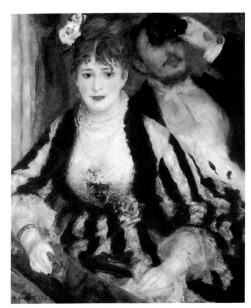

雷諾瓦 包廂 1874 油畫 80×63.5cm
倫敦科陶中心畫廊藏

　　當然，如果只是以惡言乃至於批判加諸於某藝術作品的話並不稀奇。我們無庸從太久遠的過去中舉出實例，在庫爾培、馬奈前不久的浪漫派歷史中就能提供我們各式各樣的例子了。譬如，德拉克洛瓦自1822年沙龍的初次登場以來，每次都受到反對陣營的攻擊、批評。但是，即使受到再猛烈的惡語辱罵，他並不像庫爾培一樣爲了將自己作品公諸於世而辛苦地舉行個展，或者也不像莫內、雷諾瓦一般集合同伴舉行團體展。與其說這樣，不如稍微正確地說，他們並沒有這種必要。因爲德拉克洛瓦擁有官方的沙龍、以及爲了公共建築所需的壁畫製作這樣的活動場所。人們或許會說德拉克洛瓦的情形是特殊的例子，但是，即使將德拉克洛瓦除外，在浪漫派的時代裡卻難以找出足以與在納達爾工作室的團體展相匹敵的嘗試。因爲，對於作品評價的議論姑且不說，浪漫畫派至少經由官式沙龍而與社會銜接起來。相反地說，所謂沙龍是結合藝術家與社會的共通場所。但是，對庫爾培、馬奈、印象派畫家而言，問題所在是可以與這種社會接觸的場所已經不存在了。

　　當然，即使如此，由政府以及學院所主辦的官方的沙龍並未消失。沙龍這種組織、制度還是屹立不搖地存在著。只是這種沙龍已經不再接納馬奈、印象派的畫

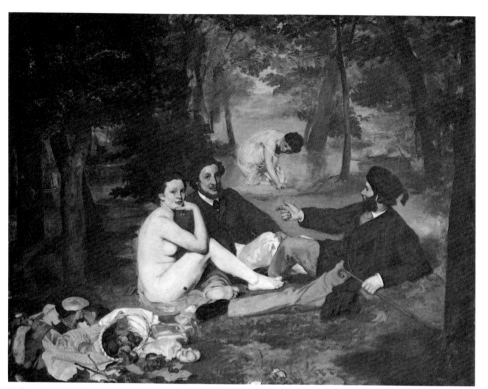

馬奈　草地上的午餐　1863　油畫　208×264cm　奧塞美術館藏

家了。如果沙龍是藝術家與社會相互接觸的場所的話，則馬奈等人終將被社會所
拒絕。因此，相反地如果藝術家試圖在社會上出人頭地的話，必然會受到社會的
嚴厲制裁。落選展時的馬奈如此，納達爾店裡的莫內、雷諾瓦、塞尚也是如此。
因此，這與其說是藝術性論爭的結果，不如說是導致社會性醜聞的結果。《草地
上的午餐》所引起的大騷動，預告了藝術家被社會所疏離以來的這種發展狀況的
開場。事實上，隨著十九世紀愈加接近尾聲，社會愈是以疑慮深重的眼光來看待
藝術家——至少對僅僅因襲向來習慣而感到不滿的創造性藝術家——藝術家則依
然如故地與社會背道而馳。人生的流浪漢、社會的局外人、多餘的江湖賣藝漢，
甚而有時演變到採取公然挑戰社會的反社會姿態。世紀末的所謂「頹廢」
（Decadence，＜法＞）的藝術家們，可以說多多少少是這種社會下的產物。而
且這種狀況就這樣地延續到二十世紀。

● 主觀主義的傾向

路易‧勒魯瓦之所以惡言使用「印象派」這一名稱，是因爲被莫內《印象‧日出》這一作品名稱所觸發的。然而，莫內的這一標題本身，卻出諸於偶然的事件。但是，描繪出被朝霧所籠罩的勒‧阿夫爾（Le Havre）港的這一作品，標題最初是與內容相吻合的「日出」題意。印象派——在當時尙未有這樣的稱呼——的同伴們在納達爾的工作室舉行展覽會時，如果大家就這樣接受莫內的這一標題的話，就不會出現「印象‧日出」這一作品名稱吧！因此，勒魯瓦的惡言或許將又有所不同了吧！

指出莫內僅以「日出」做標題並不夠充分的是雷諾瓦的弟弟愛德蒙（Edmond Renoir）。據說，愛德蒙並非畫家，而是立志成爲新聞記者，事實上以後他也如願以償地成爲記者。當時愛德蒙負責展覽會作品目錄的製作，就目錄而言，只要將作者人名與作品標題編排上就可了事了，然而從大家口中聽到作品名稱的愛德蒙卻說，「日出」、「村子入口」、「風景」這樣的一般性標題太過通俗，希望他們能提出更吸引人的具有魅力的標題。因此，莫內對自己的作品突然回答說，那麼就叫「印象‧日出」好了。以上就是這一歷史性作品名稱的由來。

然而，對這有名的傳說卻有一些不同說法。與莫內中學以來即熟悉的友人安端‧普魯斯特（Antoin Proust），很久以後在『評論領域』（La Revue Branche）上所發表的回憶裡，證實了「印象主義」這一名稱，在1860年代，也就是說在比印象派第一次展覽更早以前，已經使用於莫內、普魯斯特等同伴之間。如果是這樣的話，勒魯瓦將從「印象派」命名者的這一榮譽的寶座上被趕了下來；但是也有人對普魯斯特的証詞提出質疑。因爲這是相當久以前的事，恐怕難免有記憶不清的情形。當中的詳情有許多不能明確斷定的部分；誠如普魯斯特所說的一般，「印象主義」這一用語僅僅在年輕藝術家之間流傳著一事似乎是有可能的。當時，正因爲這一名稱不具備我們今天所使用的歷史背景，無疑地給人以五月新葉的新鮮感。聽到這一「新用語」的新聞記者勒魯瓦，在執筆展覽會評論的當口，即使是從莫內作品得到靈感而加以利用一點也不覺得奇怪。只是，不論如何，勒魯瓦的評論成爲「印象派」這一名稱在社會上通用的機緣。

但是，關於《印象‧日出》的故事本身所明確呈現的繪畫性格，比起對此加以考證更能引起我們的興趣。首先是，被委託製作目錄的愛德蒙‧雷諾瓦認爲畫家

同僚的標題太過於通俗。這一事情說明了當時的一般想法認爲，繪畫標題應該更要有些特殊的意義內容。事實上，關於浪漫派的繪畫，譬如即使描繪山景，也還是諸如漢尼拔軍隊所越過的阿爾卑斯、拿破崙展現其英姿的聖‧貝那爾峰頂等等主題。或者，在被稱爲印象派先驅者的克勞德‧洛漢的海上落日風景上，常常有荷馬的追憶、克屢雷奧帕特拉等的故事。相對於此，塞尙所描繪出的聖‧維克多山只是作爲造型上的題材意味而已。愛德蒙‧雷諾瓦之所以認爲莫內、塞尙的標題太過「通俗」，當然正表示印象派畫家們更加關心「如何地描繪」的表現問題，而非「描寫什麼對象」的主題問題。

第二是當「日出」這一標題被認爲不充分時，莫內因此加上「印象」這句話。即使這是瞬間的事情——正因爲瞬間之事——恐怕表現了莫內極爲直率的心情。而且，如果我們將普魯斯特的證詞，亦即六十年代已經開始在同僚之間使用這一用語與這一情形合併加以考慮的話，大概能相當明確地浮現出當時年輕畫家們所追求的世界到底爲何的輪廓吧！但是，誠如往後將詳細說明的一般，印象主義這種技法的精神上具備寫實主義的性格，因此莫內是庫爾培的後繼者；但是，他們希望在畫布上所再現的那種「現實」並不是永恆的，而是一瞬之間即改變姿態的名符其實的「印象」。因此，這不是在任何時候、對任何人都能宣說其客觀性的那種事物，而是被正好在場者的感官所捕捉到的「現實」，而在下一個瞬間時對該人而言，卻又已經是不存在的那種易於變化的事物。也就因爲這一原因，莫內的《麥草堆》、《盧昂大教堂》等等根據相同題材試圖掌握該「系列」上特殊的光線表現。因此，這必然說是極爲主觀的「現實」。

事實上，從客觀、普遍的世界轉移到對這種主觀世界的關心是十九世紀繪畫的重大特色。這原本是根源於浪漫派畫家們所追求的個性主義的美學，因此，也可以說近代繪畫開始於浪漫派；這種傾向是珍視絕無僅有的自己的特有世界，而非重視全人類所共通的普遍特質。這樣的傾向從後期印象派到世紀末的畫家身上可以見到極爲顯著的發展。它的明確表現是，他們對外在世界了不關心，而是憧憬自己內部世界所擁有的神秘性而主張強烈的自我表現。

● 近代性觀念的誕生

這種主觀主義的傾向，當然否定過去規範、以及前輩範例所擁有的權威，於是產生了認爲個人才是絕對者的新美學；同時它也不像昔時新古典主義所說的一般

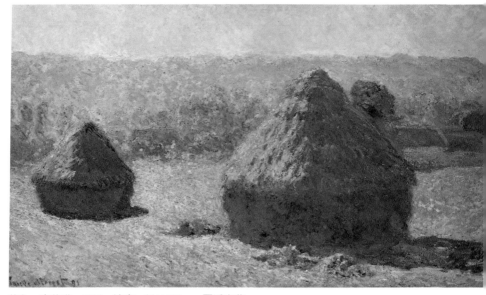

莫內　麥草堆　1891　油畫　61×101cm　羅浮宮藏

以遙遠的希臘、羅馬為範本，而是來自於將關心投注到我們生活著的當下所產生的結果。因為，如果提起普遍性的美的世界的話，那麼長期以來被稱揚的古代美或許可以成為範例，然而如果以自己的感覺為至高無上的話，那麼與古代相較之下現在才是重要的也就無庸贅述了。濃厚地籠罩著十九世紀後半期美術的「近代性」觀念，就這樣地成立起來了。

　　當然，最初意識到這種情形的是浪漫派的藝術家們。法國大革命與產業革命這兩個大變革的產物是浪漫派；而浪漫派總是讓人們意識到藝術上的進步與近代性的問題。司湯達（Stendhal,本名是 Marie Henri Beyle,1783-1842）對此的立場相當明確，他宣稱：「所謂古典主義是把快樂帶給古代的藝術，浪漫主義是把快樂帶給現代人（按：司湯達當時）的藝術」；既是浪漫派的擁護者也是近代先驅者的波德萊爾，進一步明確地這樣敘述道：

　　「很多人認為今天繪畫之所以頹廢，來自於風俗的頹廢。從畫室所產生的這一偏見，現在也已經擴散到一般人之間，實際上這不過是藝術家們笨拙的自我辯護而已。這是因為他們只是對不斷地再現過去感到興趣。不用說，那樣是遠較簡單的，而怠慢也充分地受到應得的報應。的確，當下，昔日的偉大傳統已經失去了，而新的傳統卻又還沒有誕生。但是，所謂這種過去的偉大傳統，也是過去生

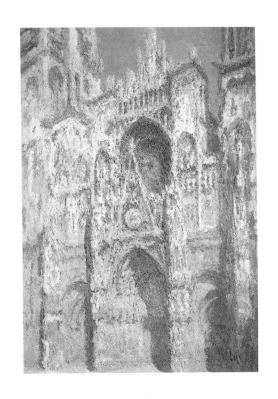

活的既普通且當然的非理想性的某種事物吧！同時，所謂這種過去的偉大傳統是
非理想化形象的某種事物吧！這樣的某種事物是，從昔日的那種粗暴、好鬥的生
活、以及從每一個人必須要一直保護自己當中所產生的誇張且激烈的態度、和矯
飾的動作等等。而且甚而是公開場所上的華麗度也反映到私生活上。過去生活的
極爲優美的作爲，無論如何都是爲了賞心悅目所作的。異教時代（按：指天主教
世界成立前的歐洲世界）【註2】的這種每日的生活，對藝術而言正是很好的材
料。」

　　「我在此希望探求何處是近代生活的敘事詩層面，並且證明我們的時代也擁有
豐富的崇高題材，它一點也不下於昔日的許多時代；然而，在此之前，我們首先
預將以下的情形弄清楚。亦即，過去的所有世紀、所有民族都擁有他們自己的美
感。因此我們也一定擁有我們的美感。這是必然的邏輯！所有的美感、以及我們
可以想像到的所有現象，具備永恆性層面與瞬間性層面，並且也具備絕對性與特
殊性。絕對且永恆的美並不存在。不！毋寧說這不外是抽象概念而已，它如同浮
現在各種美感的全體表面的泡沫一般。各種美感的特殊要素來自於熱情。而且，

因為我們擁有我們時代的特有熱情，所以我們擁有我們本身的美感……。」

波德萊爾這一文章充滿合乎二十五歲青年人口味的熱情格調；他所欲說的與先前引用司湯達的那一簡潔的話相同，都是一種站在相對主義看法上的審美理論。這種相對主義認為，對古代人而言，他們所生長的時代的生活、環境提供了「美」所需的素材，而對近代人而言，近代生活、環境必然是「美」的素材、「美」的內容。這一事情從生長在現在的我們看來，好像是極為理所當然的一般；然而在1846年當口卻幾乎可以說是「革命性」的想法。因為，君臨當時美術界的新古典主義美學，視古人所創造出的美為絕對永恆的規範。不用說，即使在當時並非沒有以存在當時的現實百態為題材而舞動彩筆的畫家。但是，他們身為風俗畫家的地位，卻被認為比處理所謂古典主題的畫家們還要低。最後，波德萊爾本人以後在題為「近代生活的畫家」的評論上，熱烈地擁護這樣的風俗畫家之一的康斯坦丁・居斯（Constantin Guys, 1805-1892）【註3】，因此相對於「古代」而主張「近代」，並且試圖探求「近代」特質的動向，從十九世紀中葉到後半，對美術的進程影響很大。

對「近代性」的這種渴望的底盤，是產業革命的進展與隨之而起的新興中產階級的世界觀。我們在此將不再對這種情形加以贅述。事實上，誠如從七月革命到第二帝政、第三共和的時代，不論人們的生活、或者生活意識都大大地繼續變動著。我們可以以巴黎為典型的代表。1851年在倫敦首次舉行的萬國博覽會成為本世紀後半期的重要活動，誠如「萬國」一名一般，它引起世界各國的注目。而且本世紀前半期所出現的攝影技術漸次地實用化起來，進一步由機械導致工廠生產體制的完整、汽車的發達、都會的擴大等等的新條件，更加使人們強烈地意識到「近代」。譬如，以「寫實主義」聞名的庫爾培1855年在萬國博覽會場前舉行他的個展，以及1879年萬國博覽會之際以高更為中心舉行了「印象主義以及綜合主義」展覽會等等，這些可以說是五花八門的。不用說，一方面誠如威廉・莫里斯（William Morris, 1834-96）的「工藝美術運動」（Arts and Crafts Movement）所見到的一般，對「近代」，特別是對「機械化近代」的強烈反彈也可以在藝術家之間看到；然而我們卻又不能否定，「近代」將此全然逆轉並將它的濃厚影響籠罩在藝術家身上。這一時代一方面產生了秀拉、以及他同伴的新印象主義的科學主義美學的色彩理論，另一方面則是世紀末的那種華麗的工藝設計

運動。這兩種動向可以說是這一時代藝術活動所擁有的正、反兩面的特徵。

● 未知世界的發現

　　萬國博覽會以它最燦爛的方式，將新的科學與技術的成果呈現在我們的眼前，同時誠如它的名字所顯示的一般，將「萬國」加以結合起來。人們，特別是西歐的人們注意到，地球不只是自己所擁有的，同時也存在著與自己完全不同、但恐怕同樣具備重要意味的各種世界。十九世紀的後半，可以說發現了新的世界。

　　而如果只是意味著地理上的新世界的發現，那麼並不足為奇。西歐最具衝擊性的世界發現是在文藝復興時代，而十九世紀的人們老早就知道地球是圓的、在歐洲的反面也住著與自己不同膚色的人類。使來到萬國博覽會會場的人們吃驚的並不是地球背面也住著人類，而是住在地球背面的人類固然與自己不同，但是卻擁有同樣高完成度的文化。文化次元的新世界的發現與機械技術的登場一樣是工業革命以後之事，特別是十九世紀後半，它對西歐世界產生重大衝擊。

　　如果正確地說的話，萬國博覽會不只是這種新衝擊的原因，或許也是它的結果。如果我們細加考慮的話，日本開始以官方立場將自己的文化展示給歐洲世界是1867年萬國博覽會之際，譬如日本的陶器、浮世繪版畫，在1860年代之初期已經在巴黎的愛好者之間獲得很高評價，並且也已經局部性地開始對藝術表現產生影響。眾所周知，1867年到68年馬奈所描繪的《左拉肖像》背景上，可以看到日本的花鳥圖屏風與浮世繪；而藝術家同伴的「日本品味」，比這幅畫還要早就已經開始了。而且，它不僅影響馬奈、印象派畫家，在梵谷、高更這樣的後期印象派畫家，甚而在羅特列克、波納爾這樣的世紀末畫家的作品中也明顯地留下痕跡。

　　但是重要的是，日本浮世繪的影響不是像昔日洛可可時代的中國熱、東洋熱一般，僅止於稀奇物品、異國品味的階段，而是作為繪畫的造型原理，對西歐美術的展開扮演著決定性角色。印象主義導致寫實主義的破產。接著繼之而起的是「綜合主義」。這一「綜合主義」的美學強調畫面的二次元性，它所依據的是明確的輪廓線與平坦的色面組合。誠如在下面我們將詳細地看到的一般，這一美學登場時從日本浮世繪獲益良多。而且這也並非局限於浮世繪。給高更巨大影響的大洋洲的偶像雕像、以後對野獸派與立體派畫家們具有重要意味的非洲的黑人雕

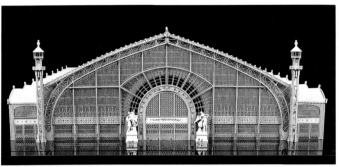

一八八九年萬國博覽會
機械館模型

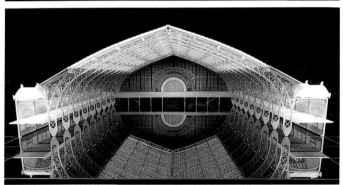

一八八九年萬國博覽會全場

像，對向來的西歐世界而言不只是未知的事物，同時在造型上也扮演著重要的角
色。這樣的新世界的影響與十九世紀殖民地時代有密切關係，在美術表現上的這

206

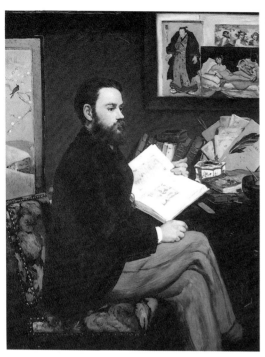

馬奈　左拉肖像　1868　油畫
146×114cm　羅浮宮藏

畢卡索　亞維濃的姑娘
1907　油畫
243.9×233.7cm
紐約現代美術館藏

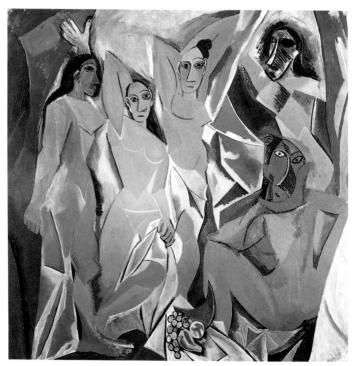

些新的世界使向來西歐的傳統美學崩潰，同時也帶來新的貢獻。

原來這種意味的新世界的發現，不僅僅在東亞、大洋洲、非洲等西歐以外的世界，實際上，歐洲本身當中也有向來被遺忘的世界、或者被埋藏在遙遠歷史堆中的過去事物。它們不是再次受到重新的評估，就是開始受到重視起來，這一事情也都可以理解爲同一精神潮流的一環。即使歐洲當中，譬如像愛爾蘭半島、伊比利半島一樣的所謂邊陲地帶，在某種意味裡與亞洲、非洲同樣對西歐而言無異是未知的世界。像是愛爾蘭古老的精細美術品對世紀末「新藝術」的裝飾產生很大影響，古代伊比利雕刻給予了畢卡索（Pablo Ruiz Picasso, 1881-1973）《亞維濃的姑娘》的靈感。這些例子從十九世紀末到二十世紀初期之間也能舉出幾椿。

此外，一時之間被忘記的過去的再發現也對這一時代的美術帶來相同效果。十九世紀在某種意義裡是歷史的時代；浪漫派以來幾乎成爲一種流行的「哥德再評價」，以及世紀後半所發生的新洛可可、新巴洛克、新文藝復興等各式各樣的「新」樣式，成爲塑造這時代美術表現的源頭而扮演著難以忽視的角色。

● 世紀轉換時期的美術

總而言之，十九世紀後半的美術是文藝復興時期所成立的古典主義藝術觀的崩潰，代之而起的是新樣式的摸索時代。同時這一時期伴隨著浪漫主義所開始的近代的步伐，使過去傳統的斷絕漸漸地變得明顯起來。不用說，即使僅僅是歐洲當中也有一些不能這樣簡單地將歷史加以單純化的要素。十九世紀的美術世界也與政治世界相同是國家主義的時期。如果每個國家追求根源於本國傳統與民族性的表現的話，當然將會產生昔日的古典主義、巴洛克這樣的統一樣式。譬如浪漫派色彩濃厚的理想主義，在德國比起法國則更加根深蒂固地存續下來。這不僅扮演從法國接受印象主義時的某種緩衝角色，並且也爲世紀末的印象派世界增添了獨特的風味。但是，超越各國特異性的這一時代，不僅造成過去傳統的斷層，並且也爲二十世紀的多樣混亂時期做了準備。由西歐主要國家聚集而成的歐洲評議會，在1960年代初舉行了1880年到二十世紀初以歐洲美術爲對象的所謂「二十世紀的根源」的大型展覽會。和這一意味一樣，本章所闡述的開始於印象派結束於世紀末的美術，也能稱之爲開始於文藝復興的一種週期的結束與新週期的開始，而這一時期正是名符其實的轉換期的美術。

1. 第二帝政時代的美術

● 藝術家的社會條件

　　法國大革命以來，嶄新地成為歷史舵手而登場的新興市民階級，在十九世紀中葉完全佔據了社會的中心。年輕的波德萊爾在1846年『沙龍評』的標題「給市民們」的序文開頭，如此寫著：「諸位正控制著多數——是數目與智慧。因此諸位是力量，而且這是正義」，可以說他極為準確地指出這種社會情況。

　　當然美術界最後也被市民階級所支撐著。路易・菲力普（Louis Philippe,在位1830-48年）的時代，出品法國「沙龍」的肖像畫、風景畫、靜物畫激增的事實，相當能夠說明這一期間的情形。這些與日常生活關係密切的各類作品，顯然仍舊被大眾的藝術觀劃分在比歷史畫、神話畫還要「卑微」的範疇，但是不具備審美傳統的新興市民階級，卻普遍喜歡這些關於他們周遭的事物，且易於理解的作品，所以不論「沙龍」或者畫家們，也就不能忽視這種要求了。但是，另一方面，代替王侯貴族、教會成為藝術的新保護者的這一新興市民階級，因為不具備明確的審美基準，一方面喜愛易於接近的寫實繪畫，同時也試圖學得過去的藝術保護者的品味。結果，從第二帝政（Second Empire,1852-1870）到第三共和時代（Troisième République,1870-1940）之間的法國，終於風行起試圖將寫實性與古代性加以統一的折衷樣式，譬如，在濃密森林深處的湖泊裡出現豐碩裸體的寧芙（Nymph）、或者以官能姿態躺在海浪上的維納斯即是。

　　新的社會條件也反映到藝術家身上。文藝復興時代以來的藝術家受到特定保護者的庇護，他們依據庇護者的意志製作作品而謀生。這些藝術家隨著十九世紀的到來失去了向來的那種保護者。確實，從「第三階層」【註4】發展為社會中堅勢力的市民階級，也終於擔任了藝術的經濟舵手的角色，但是，他們並沒有像昔日王侯貴族一般，擁有將藝術家包下而供養的餘力，並且也沒有那樣的品味。不只如此，譬如連訂製自己宅邸裝飾的這種整體性工作，對他們來說也是不可能的事情。對好不容易爬到社會中心，亦即對可說飛黃騰達的中產階級而言，可能的話，頂多買來幾件現成作品裝飾自己家庭而已。這是因為就藝術家這方面來說，已經不可能從某種特定的保護者得到整匹訂單。當然畫家們必定處於以下的情

形；亦即爲了生活必須販賣自己的作品，而且買方不是少數的知名權力者、有品味的人，如果對方是一般市民的話，總得製作迎合這類市民所喜好的作品，並且必須對於自己的作品大大地宣傳。總之，明白地說，顧客從特定的少數轉移到不特定的多數，同時作品的販賣型態也顯示出當然的不同。正因爲這一原因，創設於十七世紀，而十八世紀終於成爲慣例的這種被稱爲「沙龍」的官方展覽會到了十九世紀急速地變得意味重大。對不具特定保護者的畫家而言，所謂「沙龍」的角色幾乎是讓成爲顧客的一般市民瞭解到自己作品的唯一機會，而對市民而言，「沙龍」也是最值得信賴的市場，因爲它扮演著找尋適合張掛自己牆上的繪畫之仲介。

當然，這樣的情形，部分說來從十八世紀時已經可以看到了。但是十九世紀的這種情形，在中葉以後也幾乎成爲所有畫家的共通條件。畫家與市民，亦即賣方與買方之間的個人式的結合關係消失後，排列著許多作品的展覽會同時也擔任商品展示的角色，如此一來，當然出現了對這些「商品」進行良否判斷的評論家。「沙龍」重要性的增加，不僅使「沙龍評論」發達起來，同時也帶來美術新聞媒體的興盛。這些處理美術的雜誌、新聞、評論，在十九世紀時綻放出前所未有的言論上的燦爛火花，而在某種意味裡應該可以說是社會需求的結果。

因此，對畫家而言，入選「沙龍」不單單是滿足藝術家的自尊心，同時也鼓勵了自己的學習，此外尚有獲得經濟安定的所謂生活問題。嶄新登場而來的新興市民階級，並不具備明確的審美基準、或者品味傳統，所以強烈地顯示出盲從「沙龍」權威的這種傾向也就更加明顯了。也就是說，入選「沙龍」，甚而在「沙龍」獲獎，就這樣意味著作品得以高價賣出，落選就意味著明天的麵包將馬上成了問題。實際上，譬如，尤因根德（Johan Berthold Jongkind, 1819-91）【註5】曾經好不容易賣出某件作品，卻因爲這一作品在「沙龍」落選而被退回，於是就面臨必須馬上退款的困境。十九世紀，特別是中葉以後，環繞「沙龍」審查所引發的種種問題的背景就是以上這些社會情勢的變化。

● 寫實主義的興盛

在中產階級所支配的社會狀況上，作爲社會樣式的寫實主義之所以受到重視幾乎是必然的走向。因爲對不具備品味傳統、以及審美基準的新興中產階級而言，

至少只有寫實主義得以完全提供讓他們理解的基準。歷史上的「寫實主義」名稱，隨著僅以一人對抗萬國博覽會的庫爾培的那一歷史性個展而一舉成名了；其理念以及想法，已經從七月王政時代開始漸次地普遍化了。而且誠如上一章所敘述的一般，成為問題焦點的萬國博覽會的翌年，亦即1856年時，與庫爾培交往親密的評論家埃德蒙‧迪朗蒂（L.E.Duranty）創刊名為『寫實主義』的批評雜誌；在這裡他對當時常常以古代、以及中世紀、十六世紀、十七世紀、十八世紀等為繪畫主題，卻將重要的十九世紀忘得一乾二淨的傾向加以迎面痛擊；相對於這種情形，他主張寫實主義應該成為繪畫的中心理念。「古代人描繪出自己所看到的事物，因此十九世紀的畫家也必須描繪自己所看見的事物。」這正是迪朗蒂的基本想法。誠如迪朗蒂這種激烈的抗議本身所說明的一般，當時「沙龍」的古典式的繪畫依然具有絕對的權威性，但是，「沙龍」的畫家們即使在主題上取材於往昔的故事、歷史，然而同時在表現樣式上卻又不得不依據寫實主義。因為在美術世界漸漸增加發言權的新的藝術保護者，在繪畫上首先追求日常生活的細膩再現。

關於這一點，曾為庫爾培友人，並為了擁護「寫實主義」而揮舞橡橡大筆的評論家尚夫勒里（Chanfleury），在1860年所發表的題為『自然之友』小說中，以一種稍顯戲劇化的方式，極為正確地寫下足以說明當時狀況的故事。這是描述當時沙龍審查情景的場面，它的內容如下：

在某「沙龍」審查上，某位英國畫家所描繪的切斯特乳酪（Chester）【註6】的畫，因為相當成功得以入選。接著被拿進去的作品是佛朗德畫家所畫的荷蘭乳酪（Hollande）。這也因為描寫得相當好被判定入選，接著第三件被提出的是巴黎畫家的普里乳酪（Brie）的畫。這一作品因為連細部都細心地描繪出，栩栩如生地與實物一模一樣而使得評審委員們不自覺地搗起鼻子。但是因為乳酪已經太多了，結果這一法國人的畫落選了。這個法國畫家對於前兩人的畫一點都不是「寫實主義」卻得以入選，而自己卻落選感到傷心不已。這時候他的哲學家朋友出現了。他對此原因做了以下的說明。「在法國，思想性繪畫並不受歡迎……。你的畫因為具備某種思想而落選。評審委員們認為切斯特乳酪與荷蘭乳酪的畫沒有任何思想的疑點，於是讓它入選；因為你的普里乳酪被認定為思想宣傳的作品……。當然這樣的思想對那些人（按：評審委員）而言正是個衝擊。因為那是

211

窮人的乳酪，邊旁的角製刀柄的乳酪刀是無產階級（Proletarier）的刀子。也有人甚而認為，你對貧民所使用的工具深感共鳴。也就是說你被覺得是一位思想宣傳家，事實這是這樣。你自己雖然沒有注意到，而你卻是一個無政府主義者……」。

「無政府主義」、「思想宣傳」的這一部分是諷刺尚夫勒里所熟悉的伙伴庫爾培的社會主義傾向吧！誠如引用『自然之友』的約翰‧勒瓦爾德（John Rewald）所指出的一般，在馬爾地爾街的咖啡館裡，這種議論應當是庫爾培、迪朗蒂等當時血氣方剛的藝術家、評論家聚會時經常反覆喧騰所提到的。特別是對社會主義者普爾東的親密友人庫爾培而言，寫實主義不只是技法、樣式的問題，而且是主題的問題。在寫實主義式的傾向大受歡迎的時代，可說是「寫實主義」創始人的庫爾培為什麼會成為「反叛者」的這種矛盾，實際上就在這裡。對於打從1855年開始就想讓庫爾培大作落選的學院派而言，問題所在是庫爾培是「無政府主義者」、「思想宣傳家」。然而，就樣式上而言，庫爾培的寫實主義在許多方面還是接近傳統性，並非那麼的「革命性」。至少和馬奈幾乎是無意識的大膽「革新」相比之下，庫爾培與傳統表現的關係更加密切。對庫爾培的激烈攻擊，終究不是對他的藝術，而是對他的思想；並且這種攻擊也是發自於他破壞了旺多姆廣場勝利紀念圓柱一事；而馬奈所受到的嘲笑則來自他身為否定傳統樣式的身分。正是如此，第二帝政後半，隨著馬奈的登場開始了近代繪畫史的新紀元。

● 1863年的落選展

眾所皆知地，使馬奈的名字得以在歷史上如如不動的是1863年有名的「落選展」。但是，1860年代的「反叛者馬奈」的角色，誠如1850年代的庫爾培的角色一般，並不是本人的自發性，可以說不過是偶然的結果。恐怕對馬奈本身來說，圍繞著《草地上的午餐》（Le Déjeuner sur L'herbe,1863年，奧塞美術館）、《奧林匹亞》（Olympia,1863年，奧塞美術館）的醜聞完全不是他的本意。但是，不論本人的意識如何，試圖否定長久以來受傳統所滋養出的表現樣式的藝術家會受到激烈的攻擊是理所當然之事。只是，就馬奈的情形而言，經由一位君主的心血來潮，使圍繞著他所引起的騷動更為強烈了。

1863年「沙龍」的評審比前幾次的「沙龍」還要嚴厲多了。或許這也因為向來對年輕畫家的大膽嘗試常表共鳴的德拉克洛瓦未成為評審委員之故。不只德拉克

洛瓦，連學院中心人物的安格爾也沒參加審查。主導評審的中心人物是國立美術學校的教授西涅爾（Emile Signol）。他激烈地責難年輕的畫塾學生雷諾瓦的作品「與德拉克洛瓦如出一轍」。恐怕因為這一原因，這年的「沙龍」，出現了包括多次入選的尤因根德這樣的畫家在內的大量落選者。落選者之間當然怨聲載道，此事終於傳到拿破崙三世的耳裡。「沙龍」照慣例每年的五月一日開幕，然而在開幕前一星期的四月二十二日，拿破崙三世突然到預定成為「沙龍」會場的產業宮，親眼看了一些落選作品，接著叫來了既是「沙龍」評審主席也是美術局長的尼韋爾克爾克伯爵（Comte Niewerkerck）。我們並不知道皇帝本人看了落選作品的感受到底如何，只是不論如何，『蒙尼多爾』新聞上，登載著以下這樣煽動性的告示：

「關於被展覽會評審委員判定為落選的藝術作品，因為眾多不滿之聲，傳到皇帝這裡，皇帝陛下為了將這些不滿的正確與否訴諸一般大眾，決定闢出產業宮的一部分，一併展出落選作品。這一展覽會是隨意性質的，不希望參加的藝術家可將其意向對當局提出，作品將馬上送還當事人。展覽會開始於五月十五日。作品領取期限是五月七日。屆時沒有領取的作品，將視同希望參加者的作品而加以展示……。」

這是有名的落選展的舉行過程。但是，會場上並沒有陳列出全部的落選作品。從上面所引用的告示可以知道，參加是「隨意」的，事實上很多畫家們不是因為沒有自信，就是對評審委員有所顧忌而將作品領了回去。顯然地評審委員對皇帝一時的心血來潮感到不悅，而期待入選下次「沙龍」的許多唯唯諾諾的藝術家，卻唯恐傷害自己在評審委員心中的形象。

因此，實際上陳列在落選展的主要作品，顯然是與評審委員意向不同的畫家之作品，結果這一落選展成為評審委員所下判定的背書。因為，皇帝所委託的「一般民眾」，在全部陳列著向來「沙龍」幾乎不能看到的這種落選展上，對他們的作品完全報以嘲笑。當然，我們容易想像得到這種展覽會裡實際上也有不少拙劣的作品。但是無庸置疑地，從今天的眼光看來，也不能完全因此將評審委員加以正當化。因為，在這一展覽會上，除了陳列馬奈作品以外，還有畢沙羅、尤因根德、吉約曼、惠斯勒（James Abbott McNeill Whistler）、范談-拉圖爾（Henri Fantin-Latour, 1836-1904），此外還有塞尚等的作品。特別是馬奈的

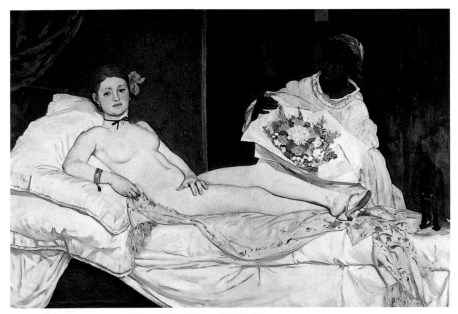

馬奈　奧林匹亞　1863　油畫　130×190cm　羅浮宮藏

三件作品《鬥牛士裝扮的Ｖ少女》（Victorine Meurent en Costume d'espada,1862年，紐約大都會美術館）、《穿著西班牙馬霍衣裳的少年》（Jeune Homme en Costume de Majo,1863年，紐約大都會美術館）、以及《水浴》（Le Bain）從當時起即已引起很多議論；不論就歷史、以及作品本身的價值看來，這些作品都可以算是他這一年所發表的最重要作品。現在，這三件作品當中，前兩件在紐約的大都會美術館，後一件《水浴》以《草地上的午餐》爲題陳列在巴黎的奧塞美術館。

● 馬奈的角色

　　在這落選展上大受注目的艾杜瓦・馬奈（Edouard Manet,1832-1883）的歷史地位極具矛盾性。他與自詡爲革命家的庫爾培恐怕相反，他重視現有秩序的這種「沙龍展」，入選「沙龍」是他一生當中的目標。1870年代後在他影響下，年輕藝術家們集合起來組織了「印象派」團體，此時，馬奈即使在他們的懇請下，並且即使他的畫風與印象派具有密切性，終究還是一次也沒有參加印象派團體展。這是因爲一參加了印象派的人，變成不能出品「沙龍」了。也就是說，馬奈在意

馬奈　彈吉他　1861　油畫
146×114cm　紐約大都會美術館藏

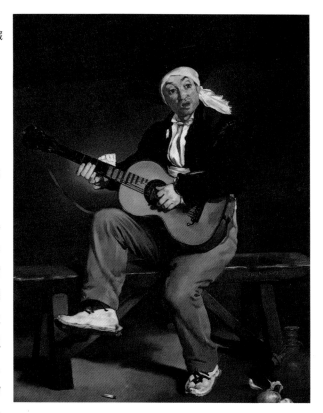

識上是一位想完全承認學院權威的傳統主義者。

　　因此，原本是位穩健且出身富裕中產階級的馬奈，透過相當迎合中產階級品味的成功的寫實主義技法而出現在「沙龍」上時，在某種意味上也可以說是理所當然的了。1861年馬奈二十九歲時所描繪的《彈吉他》（Le Chanteur Espagnol（Le Guitarero），大都會美術館）【註7】，不論就主題或者技法來說，都是屬於委拉斯蓋茲所代表的十七世紀的西班牙寫實主義；這一作品不只入選「沙龍」，甚而也得到佳作獎的榮譽。馬奈確實在想像力上稍顯不足，固然如此，他卻具備異常出色的觀察力與卓越的表現技術。如果他與很多「沙龍」畫家們一樣走上折衷主義道路的話，無疑地可以成為時代的寵兒吧！但是，不管幸與不幸，馬奈卻與此背道而馳，走向完全不同的道路。因為在《彈吉他》以後的第二年，很快就發生了《草地上的午餐》的醜聞。

　　可以說有好幾種使馬奈選擇這種「反叛者」道路的要因。或許其中的人物之一是評論家波德萊爾。波德萊爾徹底地批判學院派的理想美美學，並且高度讚揚德拉克洛瓦是近代最偉大的巨匠。從製作《彈吉他》時候開始，馬奈即與波德萊爾有了親密交往，並受到他「近代性」理論的強烈影響。在《彈吉他》與《草地上的午餐》之間所描繪的《蒂伊勒蕾公園的戶外音樂會》（La Musique aux

Tuileries,1862年，倫敦國家畫廊），是一件描繪當代戶外聚會的最初作品。這一件作品可以說將波德萊爾「近代生活的畫家」的理念忠實地呈現在畫面上。在這一大作上，馬奈不止描繪出包含波德萊爾、以及自己在內的他所相當熟悉的友人們的姿態，同時也試圖再現第二帝政時代的都會生活的情景。

甚而這樣地描繪出都會熙熙攘攘的情景，在當時也是革新的事情。更有甚者，一到下一個成為問題焦點的《草地上的午餐》時，馬奈的近代性與視覺的新穎度更加明顯起來。著衣男性與裸女組合的這種題材本身，誠如當時以來即被人們所指出的一般，絕對沒有什麼稀奇的。但是那種服裝卻是當時的樣式，而成為背景的森林也是巴黎島的現實形象，甚而連裸女也使當時看慣古代女神、寧芙的人們衝擊很大。

關於這一點，圍繞在《草地上的午餐》及兩年後出品「沙龍」的《奧林匹亞》（奧塞美術館）的醜聞上，我們必須預先清楚地承認兩種層面。第一是來自於直接與藝術沒有關係的風俗性問題，這是純粹地責難將「現實」裸像照樣地描繪到當代風格的背景中。在這裡我們必須預先想到，第二帝政時期的法國，並不是從左拉（Emile Zola,1840-1902）的『魯貢・馬卡爾』叢書（Les Rougon-Macquart）【註8】上所描寫的「頹廢的」氣氛所可以想像到的那種放蕩混亂的社會，而應說是對風紀問題過度敏感的嚴厲時代。或許這個時代的性格與被責難為「中產階級的偽善」相同；至少表面上這一時代是第三共和時代的所謂「美好時代」，甚而可以說是比二十世紀的今天還要嚴厲的道德觀所籠罩的時代。這一情形我們只要試著想想波德萊爾的『惡之花』、福樓拜的『包法利夫人』受到世人交相指摘的命運也就明白了。所以，既非寧芙也非女神的現實女性在人們眼前暴露裸體的這種主題是足以受到強烈的遣責。

因此，馬奈作品激怒「沙龍」評審委員的真正理由與其說是風俗性毋寧說是藝術性。不論《草地上的午餐》或者《奧林匹亞》上的裸體表現，都是忽視傳統性立體感的平坦表現。這兩件名作的構圖都是從文藝復興時代的古典例子拜借而來的，然而題材的處理方式、空間視覺卻都是強烈地偏離傳統性規範的「革命性」的表現。馬奈得以被算入近代繪畫推動者的重要人物之一，正是這一原因；正因為相同的理由，隨之招致學院的人對馬奈的強烈敵意。而且這種情形與風俗性問題糾結為一，將馬奈塑造成1860年代的英雄。

2. 印象派的理論與技法

● 印象派美學的基礎

「印象派畫家的眼睛不只是人類進化中最進步的眼睛，同時也是能夠捕捉到我們向來所知道的最複雜組合的微妙色調並且加以表現的眼睛。

印象派的畫家眺望自然的原貌，並且再現自然的原貌。……亦即，在搖動的色彩中捕捉一切事物。線條、光線、凹凸、透視法、明暗的這種孩童一般的區別，根本就不存在。這一切都被變成現實世界中的色彩的搖動，因此，畫布上應該只是經由色彩搖動所被表現的……。」

年僅二十七歲即去世的敏銳詩人朱爾·拉福爾古埃（Jules Laforgue, 1860-1887），為1883年10月柏林格爾里特畫廊所舉行的印象畫派畫家的展覽會評論擔任執筆，在這一評論中他極為簡潔但卻清楚地敘述印象派的本質。

1883年是所謂印象派團體展前後達八次的展覽會還沒有完全結束的時期，除了少數的理解者以外，不用說也還沒完全被一般人所承認。這一時期連一般公認的評論家們，不！應該說公認的評論家們才是以頑固的懷疑眼神看待印象派，然而拉福爾古埃卻能夠寫出這樣正確地洞悉印象派本質的熱情的擁護文章，正足以顯示出他令人驚訝的詩人直觀、以及早熟的才能。

但是，同時這也說明了印象派畫家本身已經明確地意識到運用以下的方法，亦即將映現在眼睛的自然姿態還原為「色彩的搖動」，並且將其描繪在畫布上。因為，二十歲時即開始身為『美術新知』（Gadget de Beaux-arts）新聞的美術評論而相當活躍的拉福爾古埃，很早即幾乎與所有印象派畫家們親密交往，他的評論似乎多多少少反映出印象派畫家們的想法。事實上，這一評論在當時的評論文章中可算是最優秀的一篇。這一評論中拉福爾古埃相當具體地深入畫家的實際製作方法，並說明其內容。

「試圖創造出美的理論，並且指導藝術發展的評論家諸公啊！我希望你們實際親臨將畫架擺設在光線分布得相當平均的風景——譬如午後情景——之前從事創作的畫家的工作現場。我們試著想想這位畫家並非經常都來這裡完成他的風景畫，而是天生具備優秀感官的人。他只要十五分鐘就能夠描寫出自然的微妙色調

的優點－－也就是說，我們試著假定他是印象派的畫家。他以自己獨特視覺的感受性來到這樣的場所。向來的畫家因為各種事前準備所需從事的工作、以及疲憊的狀況，使他們的感官因而困惑、因而受到牽動。與其說這只是一種器官的感官，毋寧說是容格（Thomas Young,1773-1829）【註9】所指出的三種神經纖維所競相發揮作用的感官。而且，在那樣的十五分鐘之間，風景的光線閃爍……產生無限的變化。簡單地說，變成了過去的事物。

畫家的視覺在這十五分鐘左右之間一直在變化，於是使風景色調所擁有的持續性與相對性價值的評價不斷地改變……。

讓我們試著從無數的例子當中只舉出一個具體情形看看。我看到某種紫色的影子。然後我將自己的眼睛移向調色板上，試圖混合這一顏色並加以創造。此時我們的眼睛不知不覺中被我上衣袖口的白色所吸引。如此一來，我們眼睛改變了，我的紫色受到它的影響。

因此，雖然僅僅十五分鐘面對風景製作，其作品絕不可能成為易於消逝的現實的真正等值物。所描繪出的正是在某種瞬間風景的刺激下，某種獨特感覺接受到不重複出現的光線生命，對該人而言這是對無法再次準確重現的瞬間加以反應的記錄……。」

拉福爾古埃的這一段話，即使說是莫內、畢沙羅所寫的文章一點也都不足為奇。他就這樣成功地將印象派畫家的思想傳達給我們；在其背後包含著與文藝復興以來的傳統藝術觀完全不同的兩種前提。其一是自然的無限變化與隨著這種變化所產生的多樣性，另外之一是畫家感覺的純粹性。

誠如拉福爾古埃也指出的一般，傳統性的藝術觀認為自然的永恆性是必然的前提，因此信任它所視為基礎的絕對性的美感。不論對任何人、或者何時，它也都是不變的如如不動的事物，因此，它被認為擁有普遍的性格。依據明確輪廓所把握的理想性型態、或者透過理性透視法所構成的空間，是以這種理想美為前提時才開始成立。但是，對印象派的畫家們來說，這樣的理想性世界已經不存在了。自然是不斷變動的，即使瞬間也都不留下相同姿態。因此，過去的巨匠提示給我們的自然姿態、或者更為廣泛的現實世界的一切現象，至少對試圖追求眼前真實的藝術家而言正是一種妨礙，並無任何助益。即使一位畫家的過去體驗，在這意味裡也沒有任何助益。這是因為必須使畫家不斷地去面對新的現實事物之故。

我們容易理解到，這樣的自然捕捉方式，終於與莫內的那種「系列」嘗試產生關係。即使盧昂大教堂、田中的麥草堆，也都不是一個固定不變的對象，對畫家而言，這些是呈現無數映像世界的事物。

　　顯而易見的是，誠如波德萊爾所一再主張的一般，這樣的想法背面存在著的庫爾培的寫實主義思想。庫爾培試圖排除理想美，將「近代」帶到藝術上的浪漫派美學，並且徹底投注到眼前的一切現實事物。事實上，莫內、畢沙羅、雷諾瓦等就精神而言是庫爾培的兒子，德拉克洛瓦的子孫。他們從德拉克洛瓦所學到的當然不只是這些，至少他們不為現有的美的範例所拘束，不認為現實是唯一絕對的理想世界的反映，而是試圖凝視自然原貌的多樣性。在這一點上他們完全繼承十九世紀前半的遺產。一言以蔽之，印象派就是「近代主義的」畫派。

　　誠如朱爾・拉福爾古埃本身一般，印象派的畫家們為了支持他們的「近代」意識，借助當時新的光學理論，創造出自己的美學與技法。上面所引用的拉福爾古埃的文章上，也出現容格的名字；容格與黑爾霍爾茨（Hermann Ludwig Ferdinand von Helmholtz, 1821-94）【註10】的理論認為：人類的網膜神經由認識三個基本色的三種神經纖維所構成，在此以外的色彩感覺，連白色在內也都是經由這三個基本色的合成而產生的。他們兩人的理論，與德拉克洛瓦深感興趣而加以研究的舍夫雷爾的「色彩同時對比法則」──亦即，空間中的某色彩具備使其周圍產生補色的傾向，因此互補色並列時，彼此就爭相互動產生強烈耀眼的效果──同樣，給予了印象派的色彩分割技法以理論性基礎。這樣的「科學」性格終於被後期印象派畫家，特別是以秀拉與席涅克為中心的新印象主義被提昇到極點，而自從印象主義登場時即開始與這種美學結合在一起了。

　　印象派與當時光學理論的這樣的結合，照樣地與剛才指出的印象派第二基本前提，亦即視覺的純粹性的問題發生關連。誠如拉福爾古埃所一再敘述的一般，印象派畫家的眼睛，在人類進化的歷史當中──我們可以在這一點上，看到對十九世紀後半思想的所有領域產生相當大影響的進化論的痕跡──是進步程度最大的，並且可以正確掌握自然世界中的微妙的色彩搖動。甚而，本來被光線照射出的自然世界，作為一種富微妙變化的多樣光波到達我們的視覺。而且，正如同敏銳的聽覺可以在音波中聽到無限調子的和聲一般，敏銳的視覺在光波中可以看到各種差異、變化。向來學院式的畫家因為受到知識、先入為主的觀念的影響，僅

僅見到自然中的單色型態，而印象派的畫家們之所以能夠從其中看到無限的色彩變化，就是以上的原因。也就是說，印象派的眼睛才是能夠最單純地接受到光線搖動的最進化的眼睛。

「生為盲人該多好」是莫內的有名感觸。這一感觸可以說以極似畫家感覺的說法，直截了當地敘述了拉福爾古埃及其他理論家們所強調的這種視覺的純粹性。莫內的說法是，如果生為盲人，而且有朝一日眼睛突然能夠看得到的話，自己的眼睛將不被記憶、先入為主的觀念所影響而完全能夠純粹地觀看外界。此時，自然將是多麼美麗且多彩耀眼地呈現在我們的眼前呢？事實上，某種意味裡我們也可以說，莫內等人在面對新的畫布時，試圖努力取回這種剛剛產生的新的純粹視覺。如果我們深加考慮的話，將會知道這樣大膽的挑戰在繪畫史上是不曾有過的。因為，這完全否定了全部繪畫史之故。印象派的畫家們這樣強烈地受到責難，或許也是理所當然之事了。

● 色彩分割

為了將經由這樣純粹視覺所捕捉到的事物具體地表現在畫布上，印象派畫家利用了稱之為色彩分割、以及筆觸分割的獨特技法。如同映現到畫家的眼睛一般，這種技法是忠實地再現一切事物，正是「色彩的搖動」自然姿態的最適當手段。因為所謂「色彩的搖動」，正是陽光所包含的各種色線在演奏出各式各樣微妙諧和音的同時而到達畫家的視覺上。畫家為了再現那種「色彩的搖動」所擁有的耀眼明亮度，盡可能地必須使用明亮的原色。舉個簡單例子說，如果將太陽光線通過三稜鏡（prism）並且加以分解的話，將會變成紅、橙、黃、綠、青、靛、紫這種彩虹七顏色。相反地說，如果將這七顏色混合為一，就變成明亮的太陽的耀眼度，亦即成為白色。但是，我們將與這七種光線相同的顏料聚集在調色板上，並且將其混合為一時，結果不是變成白色，相反地成為黑色。光線愈是被加以混合愈是變得明亮，相反地顏料愈是混合愈是變成暗沈。因此，為了能夠掌握明亮光線所照射出的自然的「色彩的搖動」，必須盡可能地避免混合顏料。印象派先驅巴比松風景畫家的作品與莫內、畢沙羅的作品相較之下，之所以看起來更為暗沈是因為他們使用混合顏料之故。因此為了描繪出明亮的顏色，不在調色板上混合顏料成為最高的信條了。可能的話，將明亮的原色不加混色地配置在畫布上就

是捕捉自然耀眼原貌的手段。

　　但是，所謂明亮的原色，當然受種類所限制。基本上，紅、黃、青的所謂三原色是最純粹的顏色。其次，將三原色兩兩混合所產生的第一次混合色——亦即，紅與青混合成的紫，紅與黃混合成的橙，黃與青混合成的綠——是其餘的純粹色。接著，舍夫雷爾「色彩同時對比法則」所強調的補色是這些第一次混合色與三原色所剩下的另一種色彩關係；也就是說，紫對黃、綠對紅、橙對青的各種補色關係。往後誠如席涅克在題爲『從德拉克洛瓦到新印象派』（De Delacroix au Néo-Impressionnisme,1899年）的理論書中詳細分析的一般，在德拉克洛瓦以後、印象派、新印象派的作品上，可以發現一些意識到利用這種補色關係的效果。

　　在三原色與第一次混合色上，一加上青色系的靛色，就成爲彩虹的七種顏色。也就是說，彩虹七色是無數色彩中最純粹的耀眼度。正是這一原因，印象派的畫家盡可能地以彩虹七色試著從事描繪。因爲在此以外的顏色，將使畫面變得黯淡之故。

　　但是，自然世界擁有充滿各種調子的無限色系。當然不只是純粹色，混合色也是爲必要。爲了保持明亮度，不混合顏料是印象派的至高信條。他們認爲不是混合顏料，而是將顏料所產生的光線加以混色製造出這些混合色的效果，所以即使是第一次混合色，他們也盡可能地使用沒混合的顏料來表現。譬如，紅色與青色在調色板上混合的話變成紫色。但是，如果將紅色與青色就這樣地塗在調色板上，從稍微遠的距離加以凝視的話，看起來也還是變成紫色——並且是更加耀眼的紫色。這種情形是因爲，顏料本身並沒有混合，而是置於畫布上的紅色與青色所發出的光線在眼睛中混合所帶來的相同效果。印象派的畫家們稱此爲「視覺上的混色」、乃至於「網膜上的混色」。從眼睛的效果來說的話，這是「視覺上的混色」，如果就實際技法來說的話，因爲是將本來應該混色的顏色加以井然有序地並列，所以是「色彩的分割」，我們稱此爲「筆觸的分割」。如果就技法來說明印象派的畫面特徵的話，這終究是盡可能地試圖一直保有相應於感覺純粹性的這種色彩純粹性志向之具體展現而已。

　　具體而言，這種「色彩分割」依據各種方法而被加以實現。莫內、畢沙羅初期所使用的方法是名符其實地重複使用「筆觸的分割」，他們將各種不同的顏色以

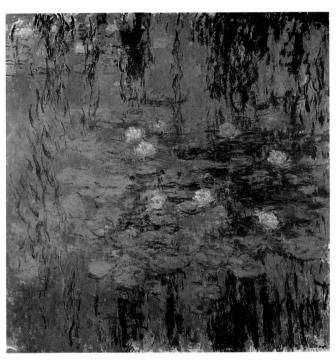

莫內　睡蓮（藍色的蓮池）
油畫　200×200cm　羅浮宮藏

鄂簡・布丹　卡馬葉的港口
1872　油畫　55.5×89.5cm
奧塞美術館藏

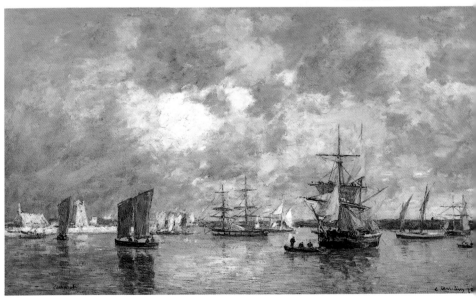

細長的自然筆觸，一併排列在畫面上；一到秀拉、席涅克的新印象主義，變得更具「科學性」，他們將這種方法轉變成將一定大小的圓點而排滿畫面上的技法；

222

莫內　庭院中的女人　1867
油畫　255×205cm
奧塞美術館藏

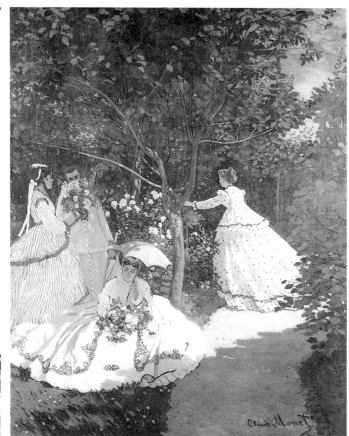

巴吉爾　家庭聚會　1867
油畫　152×232cm
奧塞美術館藏

　　如果依據理論推進色彩分割的話，由此發展爲「點描畫法」大概是當然的結果
吧！但是，這樣「理性的」技法，對於排斥經由理性捕捉對象，試圖將全部對象
透過感覺加以捕捉的印象派而言，本來就了不相關。新印象派的理論的確是由印
象派所產生的，然而同時在本質上這也包含著與印象派全然不同的要素。這是因
爲，印象派誠如所有繪畫樣式多多少少也是這樣的一般，在本身當中也含有自我
否定的要素。正因爲印象派對過去歷史的否定是這樣的徹底，所以其內部所包含
的矛盾也就這樣大。實際上，在十九世紀末到二十世紀之間，印象派的這種本
質上的矛盾成爲近代繪畫展開的強大原動力，當然這一事情本身也說明了印象派
歷史的重要性。

　　最大的矛盾在我們最初所引用的拉福爾古埃文章中已經可以看到。誠如以拉福

爾古埃爲首的許多當時評論家所指出的一般，並且也誠如印象派畫家本身當然樂於承認的一般，他們繼承庫爾培所主張的寫實主義精神，希望再現最忠實的現實物。他們所說的「現實事物」即使與庫爾培所說的有著相當大的差異，然而他們認爲繪畫既不應該依據不知其所以然的抽象性的理想美，也不應該依靠過去的範例，而是徹底地基於眼前的現實自然。這意味著，他們名符其實是實證主義所支配的十九世紀後半的現實主義者，而其立場是客觀主義。「自己不畫眼睛所不能看到的任何事物」這一庫爾培的話，照樣地成爲莫內、畢沙羅、希斯里的信條，正因爲這樣，一度受印象派強烈吸引並受其影響，同時對感覺主義卻總是不能滿足的塞尙，以無限的讚美與不滿而批評道：「莫內不過是瞬間的人物而已」。

然而問題所在是這種「眼睛」。印象派的立場是將自己還原爲一雙「眼睛」，並且是忠實地再現外在世界的「客觀主義」；即使如此，誠如拉福爾古埃指出的一般，如果「作爲器官、作爲視覺能力，這個世界不存在完全相同的兩雙眼睛」的話，這種「客觀主義」不得不照樣地轉化爲最極端的「主觀主義」，這種「主觀主義」僅只是各種「眼睛」的世界，亦即畫家個人的，並且是某種瞬間上的畫家的個人世界。一點一點的畫面是消逝且不再反覆的某種特定瞬間的極爲特殊的視覺記錄；即使同一位畫家也都不能夠再以相同的視覺凝視同一對象。莫內晚年之所以這樣地執著於自己庭院池中的睡蓮這一題材，正因爲對他而言，這一題材一直是嶄新的事物之故。如此一來，首先必然是與現實密切關連的印象派的畫面，從最現實的世界漸漸地進入遙遠的幻影世界。而且，擔任近代繪畫的重大使命正是由客觀世界到主觀世界的這種轉化。

● 先驅者

然而，如果我們將發展爲這樣大變革的印象派美學置於歷史脈絡中加以眺望時，就可以知道這種美學終究還不是突如其來的，而是依循適如其份的歷程所必然到達的過程。在1878年這一極早的時期，與拉福爾古埃一樣是最瞭解印象派之一的泰奧多爾・迪雷（Théodore Duret, 1838-1927）【註11】，在其刊行的著作『印象派的畫家』（Les Peintres Impressionnistes, 1878年）當中，清楚地指出這一事情。

「印象派的畫家並非無中生有的。他們並不像蘑菇一樣成長在自然之中。他

們是近代法國畫派的正當發展所產生的。『自然不是飛躍的』這一事情與其它所有事情一樣也適用於繪畫上。印象派的畫家是自然主義畫家的子孫。他們的父親是柯洛、庫爾培、馬奈……。」

　　當然迪雷這一指出的背後，不能否定地存在著以下這樣的現實考慮；亦即，透過當時還遠不被一般人所承認的印象派，以及姑且已經被世人所接受的巨匠的互相結合，試圖主張印象派的正當性。但是不論他的意圖到底如何，迪雷的指出極為正確地洞悉到歷史關聯則無庸置疑。迪雷真正地使歷史關聯更加上溯，並且必能將它與比馬奈、庫爾培還要更明確地擁有歷史地位的巨匠結合起來。印象派在其意識中即使與過去斷絕了關係，然而實際上，它卻堅實地佔有西歐繪畫史的最中心的位置。因為誠如里奧勒納・旺蒂里（Lionelle Venturi）所正確指出的一般，所謂畫家即使連莫內在內，「與其說是透過窗子，毋寧說經過前輩的畫面，學習眺望自然」之故。

　　莫里斯・瑟呂拉（Maurice Serrulaz）在他的著作『印象派』（1961年）上，直接、間接地將成為印象派前輩的過去巨匠追溯到遙遠的文藝復興，並且舉出例子。他所舉出的前輩是，譬如佛羅倫斯派的吉奧喬尼（Giorgione,1476/8-1510）、提香、維洛內些、丁多列托(Tintoretto,1518-94)、十八世紀的瓜第（Francesco Guardi,1712-93）、西班牙的艾爾・葛雷柯（El Greco,1541-1614）、委拉斯蓋茲、哥雅、佛朗德的魯本斯、荷蘭的哈爾斯、羅依斯達爾、霍伯瑪（Meindert Hobbema,1638-1709）、波特（Paulus Potter,1625-54）、果衍、英國的康斯坦伯、波寧頓（Richard Parkes Bonington,1801/2-28）、泰勒、以及法國的普桑、洛漢、華鐸、夏丹、福拉哥納爾等人。確實，這些畫家們所著手的主題，多多少少是往後使印象派畫家著迷的易於變化的自然、以及明亮的太陽耀眼度等，並且就手法上而言，甚而也有些人使用部分接近筆觸分割的運筆。如果由主題、手法的類似這樣的觀點來看的話，恐怕這份名單上的人物或許可以說將變得更多吧！事實上，並不是沒有人提到關於古代繪畫、原始繪畫的「印象派樣式」。但是，這樣的情形說明了，印象派畫家之所以進行得如此徹底，是某種程度的西歐繪畫全體的企圖心所使然，即使如此，我們似乎不盡然認為這能夠使印象派的歷史位置明確化。只是，上面所舉出的許多畫家當中，我們所不容忽視的人物，特別只有康斯坦伯（1776-1837）。他的技法直接與印象派

有所關係。印象派的色彩理論以及實際的應用，許多受到德拉克洛瓦的耀眼色彩的表現所影響，誠如已經看到的一般，因為，康斯坦伯藉著對「光線、露水、花朵、微風」的無限愛、以及經常以嶄新的眼睛眺望相同題材的敏銳感受性，產生出極為「印象派的」作品，因此他對德拉克洛瓦的色彩表現產生很大影響。事實上，德拉克洛瓦在1846年9月23日的『日記』當中，留下這樣的一句話：「康斯坦伯牧場的綠色之所以卓越，實在是因為經由各式各樣的綠色所構成之故。」這正是色彩分割使畫面的耀眼變得更為鮮明的這種印象派理論的先河。如此說來，康斯坦伯比莫內、畢沙羅還要早上半世紀，已經在自然之中清楚地洞悉到相同的樹葉沒有兩片、同一天不會有兩次。同時他也是試圖在易於消逝的自然相貌中捕捉自然特殊性的畫家。在他所描寫出的各種氣候狀態下的關於梭爾斯貝利大教堂的許多作品中，幾乎接近莫內的「系列」之作。

　　從康斯坦伯經過德拉克洛瓦，到可說是遲來的浪漫派的巴比松風景畫家的身上，與印象派的直接關係變得更加明顯。不論莫內、或者希斯里、或者雷諾瓦也都特別在1860年代前後，經常到巴比松森林嘗試寫生；不用說這是受到這些巴比松詩人們的影響之故。但是更具密切關係的先驅者是，從面對英法海峽的北法國的港都勒・阿夫爾到翁夫爾的塞納河口海濱所漸次形成的一群風景畫家，而莫內正成長於勒・阿夫爾。特別是，成為莫內直接老師的鄂簡・布丹（Louis-Eugène Boudin, 1824-1898）佔有重要地位。

　　但是布丹或許不只是位印象派的先驅者，同時一半也是印象派的伙伴。即使說他是位長輩，然而與畢沙羅相較之下也僅有六歲之差。因為受莫內的慫恿，實際參加了第一次印象派展，這意味著他是卓越的印象派畫家。但是原本就極為含蓄的個性，使他樂於進行自然的對話而不願於與他人交往。他生涯的大部分在孤獨的製作中度過，大多數作品固然是小品，卻為我們留下如同閃爍珠寶般的成功風景畫。事實上布丹的世界幾乎是他本身所相當熟悉的諾曼第地區的大海與天空，有時即使出現了人物也不過是點景而已，他主要關心的是時時刻刻變化的自然姿態。布丹的自然與浪漫派畫家所喜愛的自然不同，既非幻想的也非羅曼蒂克的，而完全是平凡的日常自然，在這一點上他與印象派擁有共通處，而且他的自然姿態是實際在野外直接描繪出的，在這一點上更是印象派的。他的作品世界乍看之下是沒有什麼特出的平凡題材，然而卻可以看到無窮的變化，為了要準確地將這

種情形加以表現出來，他憑藉著敏銳的觀察力與即使是靜謐卻也連任何微妙變化都能忠實地加以再現的表現力。只要一見他的畫面世界就能看到符合波德萊爾所讚美的一般，亦即我們不只能正確地知道當中的季節、時間，連風向也如此。

同時，在印象派的歷史上，我們不能忘記布丹是莫內的最初、而且也是最具影響力的導師。事實上，莫內在往後的感懷中說：「幸而有布丹，自己才能成為畫家」；當然這是極為率直的感受。

布丹以外適合稱之為莫內、希斯里、雷諾瓦的「伙伴」的是南法蒙貝里埃出身的尚·菲特烈·巴吉爾（Jean Frédéric Bazille, 1841-1870）。他因為英年早逝，不能參加印象派的團體展，然而在1860年代常常與他們共同行動。他因為家庭的關係，被叫去巴黎學習醫學；然而很早即對繪畫抱有興趣的他，以繼續習醫這一條件獲得學習繪畫的諒解，於是進入了格萊爾（Charles Gleyre）【註12】的畫室學習。在此他與雷諾瓦、莫內、希斯里相識。他對於朋友之間的寫生旅行，遠較在畫室的學習還要熱心。他似乎特別與莫內契合，在那段時期中，與他一起創作，並且共同企畫沙龍之外的自己同伴的展覽會。這個「獨立展」的計畫終於改變型態，成為往後印象派團體展而開花結果，因此，巴吉爾不能活到當時，想來不得不說相當遺憾。

從作品上來看，出品於1868年沙龍的大作《家庭聚會》（Réunion de Famille, 1867年，奧塞美術館）與幾乎同時期莫內所描繪的《庭院中的女人》（Femmes au Jardin, 1867年，奧塞美術館），同樣是1860年代他們的共通主題。這一主題是他們戶外人物群像構圖的最優秀的實際例子。並且這是從拍攝實際家庭聚會的攝影所得到的啟示，其製作幾乎在戶外進行，明亮陽光所照射的部分與陰暗的部分成為鮮明的對比構成了全體構圖。因為每個人物描繪得過於嚴謹以至於稍顯僵硬，整體尚且令人稍感不夠成熟，但卻清楚地證明了他卓越的才能。只是他的證明，沒有獲得結果。因為普法戰爭的出征，終於成為不歸人了。

此外，被馬奈稱之為「近代風景畫之父」的荷蘭的悠翰·巴托特·尤因根德、以及乘船在塞納河上創作而遂行名符其實的戶外創作的法蘭斯瓦·多比涅（François Daubigny, 1817-1878）等，在各種意味裡也還是可以稱之為印象派的先驅。

3. 印象派的展開

● 1874 年的展覽會

　　成為印象派核心的團體在1860年代已經形成了。如果沒有普法戰爭與巴黎公社之亂的這種歷史性動亂的話，這樣值得紀念的展覽會至少應當在數年前就已舉行了。事實上，1860年代後被稱為印象派的人們幾乎已經集結而成了。

　　成為這一聚會的中心人物是實際上連一次都沒參加印象派團體展的馬奈，而成為舞臺的是帕蒂涅爾（Batignolles）街的葛爾布瓦咖啡館。往後被歷史家們稱之為「葛爾布瓦咖啡館聚會」的這一聚會，以馬奈以及他的熱情擁護者左拉為中心展開了熱烈的討論，參加的人物有批評家泰奧多爾・迪雷、詩人札卡里・阿斯特律克（Zacharis Astruc）、音樂理論家愛德華・梅特爾（Edouard Maître）、范談—拉圖爾、竇加、布拉克蒙（Félix Bracquemond,1833-1914）【註13】、格萊爾畫室的同伴雷諾瓦、莫內、巴吉爾、希斯里等人。而塞尚、朱利安學院（Académic Julian）的畢沙羅也常常參加此一聚會。畢沙羅則因為提供了極具自由氣氛的場所，在貧窮畫家之間特別受到歡迎。出品1870年沙龍的范談—拉圖爾的《帕蒂涅爾的畫室》（Un Aterier aux Batignolles,1870年，奧塞美術館）是描繪帕蒂涅爾街道馬奈畫室情形的作品；這一作品是以手拿調色板從事創

范談－拉圖爾
帕蒂涅爾的畫室　1870
油畫　204×273cm
奧塞美術館藏

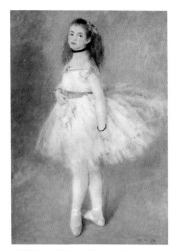
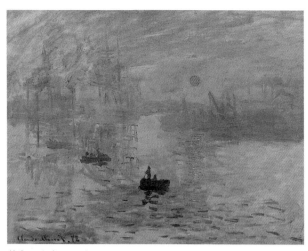

雷諾瓦　舞者　1874　油畫　莫內　印象・日出　1872　油畫　48×63cm　瑪摩丹美術館藏
142×94cm　華盛頓國立美術館藏

作的馬奈爲中心，在他周圍的有雷諾瓦、莫內、巴吉爾、左拉、阿斯特律克、梅特爾等「葛爾布瓦咖啡館」的好友們，而就歷史性而言，這也是意味深遠的記錄。顯然地，一看這一作品就知道馬奈是這一團體的領袖。正因爲馬奈成爲1863年落選展與1865年沙龍醜聞的眾矢之的，對年輕畫家而言可說是「英雄」般的人物。而且，大膽地否定傳統的三次元表現而追求畫面平面化的馬奈樣式，以極爲新鮮的感覺展現在對藝術企圖心澎湃洶湧的年輕前衛藝術家的眼前。因此上一節所提到的莫內《庭院中的女人》這樣的作品，讓我們強烈地感受到馬奈對他的影響大於庫爾培，一點也就不足爲奇了。

　　但是，馬奈一方面自覺成爲年輕人的核心，同時另一方面，特別是在1870年以後，卻有意努力與印象派的友人保持某種距離。他在繪畫表現上是那樣叫人吃驚的大膽的革命家，同時在社會上卻又盡可能地想作爲忠實於傳統價值的市民。馬奈的一生也可說幾乎是由這樣的矛盾所構成的；因此，他連一次都沒加入繪畫上與他擁有密切關係的印象派友人的團體之間。1876年第二次印象派團體展與第一次展覽一樣，在激烈的惡劣風評中落幕。此後，在所發表的下面的匿名詩中，相當巧妙地諷刺這一期間的情形。

　　「向印象派丟石頭的人是誰呢？

　　　是馬奈！

高聲振呼印象派是騙子的是誰呢？

　　是馬奈！

然而，但是……，最初鼓動他們的是誰呢？

　　在巴黎大家都知道，

　　是馬奈，還是馬奈！」

　　在這種情況中，試圖組織與沙龍不同的「獨立的」展覽會的機運，在「葛爾布瓦咖啡館聚會」的年輕畫家之間漸次地成熟起來。首先，沙龍有嚴格的審查制度，然而他們的作品卻因為偏離傳統繪畫規範，當然不能輕易入選。上一節稍稍提到以巴吉爾與莫內為中心的獨立展企畫的契機，直接來自於莫內《庭院中的女人》的落選。不只巴吉爾、莫內有類似的想法，即使「葛爾布瓦咖啡館」伙伴們的意識還不十分明顯，然而都已潛藏在他們的心中。

　　1870年所爆發的普法戰爭也使帕蒂涅爾街道的團體改變很大。巴吉爾直接赴沙場而成了不歸人，雷諾瓦、馬奈、竇加等人都以不同方式參加軍隊。另一方面，莫內、希斯里、畢沙羅為避戰火渡航倫敦。在倫敦因為發現泰勒、康斯坦伯繪畫的特長，給予了他們某種程度的影響。同時，透過多比涅得以與畫商迪朗－呂耶（Duran-Ruel）的交往，對往後印象派團體的形成意味非凡。因為迪朗－呂耶很早即對印象派伙伴們感到興趣，是支持他們的少數畫商之一。

　　動亂塵埃落定後，再次聚集巴黎的伙伴們經過各種準備，1874年四月十五日終於在巴黎的卡普西納大道的攝影家納達爾工作室，舉行最初的展覽會。莫內、希斯里、雷諾瓦、竇加、塞尚、畢沙羅、貝爾特・莫利索、吉約曼等印象派的伙伴們幾乎齊聚一堂，另外加上布丹、布拉克蒙、柯蘭（Charles Allston Collins）等，總計三十位左右的畫家們展示了一百六十件作品。當中陳列出以莫內《印象・日出》為首、以及塞尚《吊死鬼之家》（La Maison du Pendu,1872-73年，奧塞美術館）、竇加《賽馬場的馬車》（La Voiture aux Courses,1870-73，波士頓美術館）、雷諾瓦的《包廂》（La Loge,1874年，倫敦科陶中心畫廊）這樣的名作，固然如此，卻遭到極度的惡劣風評。當中尤以展覽會開幕後第十天，『喧鬧』報上所發表的路易・勒魯瓦題為「印象派畫家們的展覽會」的評論最為有名。這一評論發揮了使「印象派」的名字廣為世人所知的決定性角色。除了這種歷史性的意味外，同時這也是知道當時一般愛好者的反應

所應值得重視的資料，內容固然稍顯冗長，還是值得在此引用當中的一部分。

　　唉啊！不加思索地進入卡普西納大道第一次展覽會的這一天，真是難過的一天啊！我和貝爾坦的弟子約瑟夫·樊尚（J. Vincent）一起參觀。他是到現在為止已經獲頒一些政府獎牌與勳章的風景畫家。他也沒考慮到這一既草率且一點也不好的展覽企畫而來到會場。好壞摻雜一起的作品，而且大體上壞的作品比好的作品還要多吧！然而他想總是在哪裡可以看到能夠入目的繪畫而來到會場，然而連想都沒想到，他卻碰到想對藝術的優美風俗、型態信仰、巨匠們的尊敬做正面攻擊的繪畫。——唉啊！型態，唉啊！巨匠們，這些也都無所謂了，喂！我們把這些都改變了……。

　　進入最初的房間，約瑟夫·樊尚先生首先在雷諾瓦的《舞者》面前，受到最初的衝擊。

　　他對我說：「多麼可惜啊！」「這位畫家對色彩固然具備某種理解，然而素描卻不能更為準確……。那個舞者的腳，不是像薄布一般腫腫的嗎？」

　　「但是，這不是稍微過頭而已嗎？」我這樣反駁著：「這素描相反地不正是恰到好處嗎？」

　　貝爾坦的這位弟子，似乎認為我的話過於膚淺，連回答都不回答，只是聳聳肩而已。因此我盡可能地以天真的樣子，靜靜地把他領到畢沙羅《耕作地》前。一來到這一叫人害怕的風景畫前，人品高雅的樊尚以為自己的眼鏡一定有了問題，仔細地擦一擦後再次地放在鼻子上。

　　「掛在米夏朗上」他大叫：「到底這是什麼！」

　　「就像你所看到的……。也就是說白色的霜正下在深耕的田壟上。」

　　「是田壟？是霜？這個是？只是這不是從調色盤刮些顏料，髒兮兮地把畫布塗得亂七八糟嗎！既沒頭也沒尾，沒上又沒下。沒前又沒後的？」

　　「或許是這樣吧！……只是上面有印象喔！」

　　「如果是這樣的話，所謂印象是多麼奇妙的東西啊！……。咦！那是什麼？」

　　「是希斯里的《菜園》。特別是右手邊的那顆小樹很好吧！很亮麗。只是？印象……」

　　「這麼囉嗦，那你告訴我印象是什麼……。所謂印象既不是剛剛所畫的那樣，也不是應該畫出來的。這魯阿爾（Stanislas-Henri Rouart）《默倫（Melun）

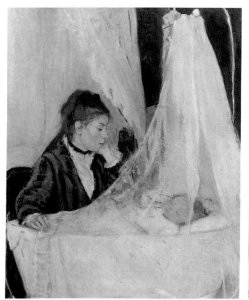
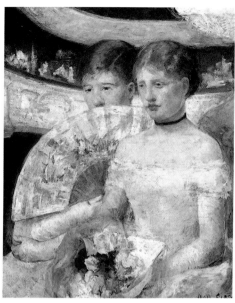

莫利索　搖籃　1872　油畫　56×46cm
奧塞美術館藏

瑪莉・卡莎特　大廳中的二少女　1882　油畫
31×25cm　華盛頓國立美術館藏

風景》的水的部分還差強人意。只是前面的影子多麼的奇怪啊！」

「嗨咦！被色調的搖動嚇了一跳吧！」

「希望就你所說的告訴我什麼是色調。那麼我就更加明白了……。唉啊！柯洛啊！柯洛啊！你的名字真是犯了太多的錯誤啦！愛好藝術的人們，三十年之間一直反對未完成的這種畫法、這樣亂七八糟的描繪、這樣的塗抹等等，然而你卻一直頑固地照樣悶不吭聲，結果陷入不得不接受的地步，真是滴水穿石啊！」

這位倒楣的藝術家，咕嚕咕嚕地說些奇怪的事情，同時卻也還是心平氣和地參觀這一使人毛骨悚然的展覽會，然而最後難以想像地卻引發這樣叫人遺憾的事件。固然如此，他對克勞德・莫內的《出港的漁船》（Le Havre, Bateau de Pêche Sortant du Port, 1874年）總還是忍耐著，沒有報以激烈的辱罵。恐怕這是因為，在前景的那個糟糕的小人像還沒有發揮效果之前，我已將他從這種險境中拉開的原因吧！然而，卻因為我太過於大意，使他在莫內的《卡普西納大道》前停留了太久的時間。

「啊唉！……」他好像是梅菲斯特菲爾（按：Mephistopheles，歌德『浮士德』中的惡魔）一般，用鼻端笑著說道：「這不是很好嗎……。這正是所謂的印

象的東西吧！如果不是這樣的話，我與瞎子就沒什麼兩樣……。即使如此，你能告訴我，畫面下方看起來彷彿像唾液痕跡的這種無數縱長的黑東西，到底是什麼呢？」

「那是正在走路的人啊！」我這樣回答。

「那麼，我在卡普西納大道散步時，不是像這樣嗎？……這個騙子。你不是在取笑我吧！」

「一點都沒有，樊尚先生，我是認真的陳述啊！……」

「好吧！那個污垢不是與塗在噴泉的花崗石上的油漆一樣使用相同的方法嗎？這邊乒乓，那裡乒乓乒乓的。幹得好事的傢伙啊！真是前所未聞的可怕。一定會把我氣成中風！」

當他在看萊潘（Satanislas Lépine）【註14】的《聖‧馬爾坦運河》與奧坦（Leon-Auguste Ottin）的《蒙馬特丘陵》時，我儘量設法使他的激憤平息下來。這兩件作品的色調都相當精妙。但是，命運乖舛。偶然一經過畢沙羅的《高麗菜》前，他停住了腳。現在臉色從紅色變成紫色。

「這是高麗菜唷！」我盡可能地以溫和的說服式的聲音說。

「多可憐啊！型態不是都變了嗎？以後我不想再吃高麗菜了！」

「但是，先生！不是高麗菜不好啊！只是畫家……」

「住口！那麼就是我大錯特錯了！」

他突然看到保羅‧塞尚的《吊死鬼之家》，大聲叫道。這件小品卻驚人地塗上厚厚的顏料。這下子可讓《卡普西納大道》所開始的不幸變得更加完整了。現在，樊尚先生變得奇怪多了。

儘管如此，他最初的瘋狂還算是溫和的。他站在與印象派畫家相同的立場，陳述著與他們相同的意見。

「布丹相當有才能」他在這位畫家作品前說道：「但是，他為什麼把海景弄成這樣呢？」

「啊唉！先生！儘管如此，您還是說處理得過頭了？」

「當然，只是，嗨！請看莫利索小姐。這位年輕女性並沒有細膩地一筆一筆地做瑣碎的細部描寫。因為她在畫手的時候，只是將畫筆一橫，就乒乓地塗抹了手指的數目，就這樣叫完成了。如果是那拼命畫手的人，因為一點都不瞭解這種印

象式的藝術，將會被那位偉大的馬奈，驅逐出他的理想國之外吧！」

「那麼雷諾瓦就畫得高明的線描囉！在他的《收穫的人》當中，幾乎沒有畫過了頭這一問題。不！我敢說，他的人物……」

「還是過於詳細唷！」

「啊！樊尚先生……。只是，請看應該是表現在麥田中的一位男人。只將色彩乒乒地塗上三次而已……」

「我說還是多了兩次唷！一次就夠了。」

我小心翼翼地將視線移到這位貝爾坦的弟子臉上。現在，他的臉色呈現出暗紅色，看來無可避免的可怕結局將會到來。而且，接下來扮演最後一擊的是莫內。

「啊！就是這個人，就是這個人！」在出品號碼98號前，他大聲叫道：「這個人我相當清楚囉！這是樊尚老爺我的心愛。這幅畫到底畫了些什麼呢？看看目錄！」

「請看這兒《印象·日出》」

「印象！我想當然是這樣囉！當然不會錯啊！因為我完全感到強烈的印象。在當中充分放進了許多印象吧……。他的運筆多麼的自由，多麼的奔放。連壁紙上的畫都比這一海景還要出色」……。

勒魯瓦的文章在後面還是以這樣的筆調滔滔不絕地寫下去，最後以腦袋瓜子壞掉的樊尚奔出會場的戲謔結局收場；固然這是登載於專門的諷刺性新聞上，然而這種批評的刊載之所以能引起一般讀者的共鳴，相當地說明了當時人們的品味到底如何地與印象派美學遠遠地不同，相反地這也說明了莫內、畢沙羅的嘗試又如何地大膽且富有革命性。

勒魯瓦這一評論的題目，來自於莫內的《印象·日出》固然無庸置疑，然而莫內的作品到底為何，卻稍有疑問。一般還是以為，在第一次印象派展中成為話題的莫內作品是藏於巴黎瑪摩丹美術館（只是1989年，因被盜而行蹤不明），而被稱之為《印象·日出》的油畫；然而『印象主義歷史』（1946年）的作者約翰·勒瓦爾德一到這幾年，卻提出假設：同樣描繪勒·阿夫爾港而現在是巴黎個人收藏的作品才是當年的話題作品（關於印象派的基本文獻『印象主義歷史』初版上，勒瓦爾德也是依據瑪摩丹美術館的作品是第一次展出作品的這一通說，而在他提出假設以後，在1965年同一著作的法文文庫版的補註、日後的英文修訂版

上，明確地主張他的假設）。依據勒瓦爾德的新假設、以及以後莫內所提到的有關第一次印象派展情形的回憶中，都提到「有桅桿的勒‧阿夫爾港風景」，然而，瑪摩丹美術館的作品卻看不到與此類似的東西；再者，瑪摩丹美術館的作品正是德‧伯利奧（De Belio）博士的舊藏，關於出品第四次印象派的德‧伯利奧博士所藏的莫內的標題《印象‧日出》（Impression,Soleil Levant,1872年），並不是第一次展覽引起話題的作品（莫內不曾有過同一作品兩次提出的例子）。另一方面，向來不太被人們所知道的巴黎私人收藏的港灣風景，因為描繪著畫面中央擁有高桅桿的帆船，因此可以推測這一作品大概是1874年出品的作品。因為這一作品也還是1872年在勒‧阿夫爾所描繪的，畫風又幾乎與瑪摩丹美術館的作品相似，所以是足以激怒樊尚的「印象派的」作品。因此，勒瓦爾德的這一新說法相當具備說服力；支持這一說法的研究者不是說沒有，只因種種理由，向來的通說還是較為有力。

不論如何，第一次作品的發表，徹底地遭到責難與嘲笑。很諷刺的是，因為「印象派」的名稱，卻使這一展覽一舉成名；但是，它的理解者卻未因此而增加。展覽會的翌年，莫內、雷諾瓦、希斯里、莫利索等人多多少少是為了解除經濟上的危機，在奧特盧‧德勒奧賣畫，然而這時候的作品也幾乎沒有賣掉，只是重複前年的責難而已。

● 第二次展覽以後

但是，他們並不因為第一次的惡評而放棄。第一次展覽的兩年後，1876年則在支持他們的畫商迪朗─呂耶的畫廊舉行第二次展覽會。與第一次展覽相較之下，此時的觀賞者變少了，但是評論家的嘲笑聲，卻不下於前次，同樣都是惡劣的評價。特別是在『費加洛』（La Figaro,1854年創刊的諷刺新聞，開始為週刊，1866年起改為日刊）擔任評論且擁有相當勢力的阿爾貝爾‧沃爾夫（Albert Worf），以極為潑辣的記事名留青史。

「勒‧珀爾蒂埃街（迪朗─呂耶畫廊所在）好像災難不斷的樣子。繼歌劇院的火災之後，現在另一不幸又降臨了這一地區。迪朗─呂耶的畫廊，舉行了稱之為繪畫的展覽會。天真的路人被裝飾入口的旗幟所吸引，一進入店中，在他們錯愕的眼前展開卒不忍睹的情景。在五、六位瘋狂的男人之間加上一位女性（按：指

莫利索），被瘋狂的企圖心所襲擊的這一不幸的伙伴們集聚一起，展示出自己的作品。也有人看了噴飯滿案，但我卻感到悲觀。這些自稱藝術家的人，稱自己是激進派、印象派。他們隨手拿起畫布、顏料、畫筆，亂七八糟地塗上顏料，在上面全部簽下自己的名字……。」

這一沃爾夫的意見，可以說是一般藝術愛好者、評論家想法的代辯吧！即使是這樣的惡評，他們的努力並非全然沒用。因為除了少數的熱心理解者之外，對他們的嘗試表示善意的評論家不只漸漸地增加起來，連畢沙羅、莫內的新影像世界也終於影響了其他畫家。而且叫人吃驚的恐怕是在忠實於傳統價值的沙龍畫家之間也看到影響。關於當時相當受到歡迎的所謂「沙龍畫家」，其中也包括布居羅（Adolphe William Bouguereau,1825-1905）【註15】、卡巴納爾（Alexandre Cabanel,1823-89）【註16】等對印象派激烈反對的人，近年再次受到評價的機運也高漲起來；然而，事實上他們的藝術與印象派藝術一樣都是從市民社會所產生的，同時意外地在兩者之間也有共通的地方。很早即已指出這一事情的是寫了1875年『沙龍評』的卡斯塔涅里（Castagnary）。

「……這次沙龍的特徵是對光線與寫實的重大努力。遵循既有的表現類型、矯飾、虛偽世界的這樣的事物全部都被厭棄了。我曾經指出回歸到這種樸素單純度的徵兆，然而沒有想到他們的腳步卻會這麼地快。今年的會場這種情形清楚地明顯起來，不管如何更加引人注目。年輕的一代全部轉向這一方向，因此自己在不知不覺中，認為革新者是正當的……。這是因為，這些動向上印象派扮演了某種角色之故。來到迪朗—呂耶畫廊，如果見到莫內、畢沙羅、希斯里諸位既出色且正確的如同搖動般的風景畫的人，對此必然深信不疑……。」

一方面受到徹底辱罵，同時另一方面卻也一點一滴地拓展支持者與影響力的這種傾向，在爾後印象派展覽會上也一再重複出現。而且，隨著幾次的重複，支持者的聲音最後終於奠定下來。爾後團體展也在1877年、79年、80年、81年、82年、86年舉行。結果前後長達八次，從第一次到第八次前後的十二年之間，印象派的存在發展到連社會都不能忽視的地步。

但是，即使同樣稱之為「印象派團體展」，它的成員也不盡然一直不變。這是因為，成員之間或許因為意見不同、或者因為情感的糾纏不清，每次展覽都有相當的迂迴曲折，所以出品者的名單就大大的不同了。現在，我們再次回顧八次的

團體展時，一次都沒有缺席的只有畢沙羅而已，比他的熱心稍遜一籌的是僅第七次沒參加的竇加與只有第四次缺席的貝爾特・莫利索。其他的畫家們多多少少是不定期出品的，譬如塞尚早從第二次起就脫隊了，他在第三次展出包括水彩在內的十六件作品，往後因為他厭惡人際關係的個性使然，獨自閉鎖在南法國的埃克斯—安—普羅旺斯，連一次展也都不再參加了。再者，莫內與希斯里繼續出品到最初的前三次，莫內則到第四次，以後則缺席，三人只有第七次又再次聚首。他們之所以中途缺席是因為，這一期間他們想要出品沙龍、以及對竇加強拉自己同伴加入團體的作為表示反感。事實上，因為竇加的推薦，第四次起加入了瑪莉・卡莎特（Mary Cassatt,1844-1926）、第五次起加入拉法埃爾（Jean François Raffaëlli,1850-1924）【註17】、弗德里科・札多莫納吉（Federico Zandomeneghi,1841-1917）【註18】；特別是後面兩人，好像受到其他伙伴的強烈反對。因為被視為竇加「一夥」的這三人、以及竇加本身沒有參加第七次展覽，莫內、雷諾瓦、希斯里又再次參展，由此足以說明這一期間的事情。

　　一方面，當然也有中途才加入團體的畫家。其中特別值得大書特書的，是經過畢沙羅的慈惠，第四次出品雕刻小像，第五次以後名字一再出現的高更。在展覽會後半部，高更的出現足以說明印象派美學的轉變。但是，此外清楚地呈現出重大轉變的是最後的第八次展覽。印象派展從1874年第一次展覽以來，每年或者兩年舉行一次，只有最後一次與前一次相隔四年。這是因為，到了第七次為止固然有各種不同的意見產生，總還是有繼續舉行展覽會的理由，然而第八次展覽會理由幾乎消失了。就實質而言，能夠稱之為「印象派」團體展的，也只有前七次。而且從內容上而言，第八次展覽會幾乎變成與印象派特質不同的展覽會了。事實上，最初的主要成員到最後還參加活動的，除了忠實於團體意識的莫利索、以及已經「轉向」新印象主義的畢沙羅、就畫風上很難說是印象派的竇加以外，莫內、希斯里、塞尚也都不再參加了。代之而起的是途中參加的高更、第八次展覽會才初次參加的秀拉、席涅克、魯東等人成為會場的中心人物。也就是說，展覽會被稱之為「後期印象派」以及「象徵派」的人們所佔領了。

● 莫內・畢沙羅・希斯里

　　印象派畫家將一切投入變幻莫測的自然的瞬間風貌、以及自己的瞬間感官上，

必然地對他們而言，主要的主題是被明亮陽光所照射的自然景物。1860年代，繼馬奈《草地上的午餐》之後，他們所經常描繪的主題是：莫內的《聖・塔德勒斯的平台》（Terrasse à Sainte-Adresse, 1867年，大都會美術館）【註19】、《庭院中的女人》、雷諾瓦的《撐傘的莉絲》（Lise à L'ombrelle, 1867年，埃森，福克旺美術館）、《有布魯塞爾小種犬（Griffon）的浴女》（聖保羅美術館）、或者巴吉爾《家庭聚會》等的戶外構圖；終於，隨著畫家的品味從人物轉移到環繞著人物的空氣與光線上時，當初作爲背景的風景最後扮演了主要角色。而且，如果要將保持明亮耀眼度所需的「色彩分割」加以徹底化的話，型態將會漸漸地融入周圍的空間中。莫內的《罌粟花》（Les Coqelicots, 1873年，奧塞美術館）、雷諾瓦的《草中的登山道》（Chemin Montant dans Les Hautes Herbes, 1875年，奧塞美術館）是代表性的例子，因爲人物固然出現在畫面上，其面目、型態卻以不清楚的彩色筆觸被描繪出。

因此，如果試圖忠實於印象派美學的話，應該以不明確型態出現的風景將成爲最適當的主題。微風中不斷搖曳的水面、夏日陽光的燃燒草原、白雲浮動的天空之所以樂於被當作主題就是這一原因。甚而雷諾瓦、塞尙也都曾一度描繪這樣的風景；但是，在一生中一直都描繪著「印象派式」風景主題的只有莫內、畢沙羅、希斯里。

特別是《印象・日出》的作者克勞德・莫內（Claude Monet, 1840-1926），不只因爲1874年展覽會時的醜聞，同時他的作品全體也都密切地與「印象派」結合爲一。但是，他並不是有意識地創造出印象派美學。談到「自己像小鳥唱歌一樣地畫畫」的莫內，首先尊重感官的精妙度，並將此與自然氣息結合爲一，熱中專注於創作。他生於巴黎，成長於勒・阿夫爾。布丹啓蒙了他的繪畫。年輕時留下一些以妻子卡密兒爲模特兒的肖像；1880年以後幾乎不畫人物，即使描繪了像是《撐陽傘的女人》（奧塞美術館）、《泛舟》（東京國立美術館）這樣的作品，也只是爲了表現微妙地變化的光線遊動，亦即當中的人物只是被他當作風景的藉口而加以運用而已。這種情形不僅僅在於人物上，實際在以《麥草堆》（Meules）爲始、接著《盧昂大教堂》（Cathédrale de Rouen）、《倫敦橋》的這一「系列」上也還是一樣。1883年以後他定居於埃普特河的吉維尼（Giverny）。晚年他每天都描繪浮現在吉維尼庭院池塘中的睡蓮，真正可說是

光線與色彩的追求者。

卡米勒‧畢沙羅（Camille Pissarro,1830-1903）比莫內早生十年，不只如此，他在印象派的伙伴當中也是最年長者。他並不像莫內那樣是一位個性強烈的人，就像他在晚年提到：「我的一生與印象派的歷史融為一體」一般，在團體活動中扮演了重要角色。他出生於安蒂由群島的丹麥領地聖‧湯姆斯島。1855年因為萬國博覽會來到熱鬧的巴黎，在朱利安學院專心學習繪畫。他在此地與莫內相識，建立起印象派團體的最初基礎；而個性溫和且協調性極強的他，以後都一直扮演著凝聚團體的重要角色。事實上，交友廣闊的畢沙羅，不只邀請塞尚、高更參加團體展，也啓蒙了1886年來到巴黎的梵谷的亮麗色彩表現。不只如此，1880年代受到比他更年輕的秀拉的影響，對秀拉的新印象主義理論感到共鳴，並且還表現出積極的興趣。而且他也使用點描法創作。

畢沙羅所描繪的世界，並非沒有人物群像、裸女，然而風景還是佔了當中相當大的一部分。但是就如同布丹、莫內在諾曼第海灘、塞納河，或者倫敦的泰晤士河以及威尼斯一般，他們的關心所在完全在水的表現。相對於此，誠如畢沙羅的《紅色屋頂》（Toits rouges,1877年，奧塞美術館）、《庭園中》（日本，岡山倉敷大原美術館）當中所見的一般，在大地上追求諸如龐圖瓦茲（Pontoise）的菜園、種滿樹木的山丘、遠佈的田地等大地上的題材，產生出以綠色、黃色為主色調的如同掛毯一般的華麗的造型表現。畢沙羅的風景構圖一般很少有留白部分，畫面上畫滿田地、草原、森林。他所專長的都市風景上這種傾向也還是一樣。在描繪巴黎歌劇院大道的系列、盧昂都市的風景等，常常使用俯視構圖獲得豐碩的效果。一到晚年，他捨棄了系統式的技法，再次回歸到自由的筆觸，然而卻也包含理論傾向極為強烈的中間期的印象派時代，這也說明了他也還是正統印象派美學中最優秀的代表之一。

誠如埃里‧福爾（Elie Faure）所說的一般，畢沙羅如果是「色彩魔術師」的話，那麼阿爾弗烈德‧希斯里（Alfred Sisley,1839-1899）則不愧為擁有純粹靈魂的「風景抒情詩人」。他的雙親是英國人，出生於巴黎。在格萊爾畫室與莫內、雷諾瓦、巴吉爾結為莫逆之交，最初即為印象派的伙伴之一；但是，他與其說是依據某種主張而推展此種運動的「前衛派」，毋寧說重視自己的感性，吟唱出雖是含蓄卻極為響亮的抒情歌曲的藝術家。與莫內、畢沙羅的作品世界相較之

雷諾瓦　草中的登山道　1875　油畫
60×74cm　奧塞美術館藏

莫內　泛舟　1887　油畫　145.5×133.5cm
東京國立西洋美術館藏

下，他的世界更加純粹地局限在巴黎及其近郊的風景裡。他在廣大的空間表現上，成功地掌握了楓丹白露森林、巴黎的聖・馬爾坦（St.Martin）運河、晚年隱居地洛宛河畔的莫勒（Morez）近郊景物。譬如，即使在處理《馬爾利港的洪水》（Inondation à Port-Marly,1876年，奧塞美術館）這樣的戲劇性主題上也

畢沙羅　紅色屋頂　1877　油畫
54×65cm　奧塞美術館藏

希斯里　馬爾坦運河的景色　1870　油畫
50×65cm　奧塞美術館藏

雷諾瓦　煎餅磨坊的舞會　1876　油畫畫布　131×175cm　奧塞美術館藏

洋溢著靜謐的詩情。他的一生中幾乎沒有賣出作品，不斷為貧困所苦。然而他清
澈的眼光，卻完全投向自然中的美麗事物。

● 雷諾瓦

晚年雷諾瓦在告訴畫商沃拉爾（Ambroise Vollard）的回憶中，有這樣的一段話：

「1883年左右，一種斷層來到我的作品中，徹底追求印象主義的結果，我得到自己再也不能畫畫、並且再也不能從事素描的結論。也就是簡單地說，我走入了死胡同……。」

這句話極能夠說明雷諾瓦對印象派的立場。提起1883年的話，正當是第七次印象派展覽剛結束，也就是說實質上是印象派團體展剛告一段落的時期。誠如他自己所說的一般，到此爲止的雷諾瓦幾乎完全是「印象派」的人物。他的主題不全然局限於風景，譬如《煎餅磨坊的舞會》（Bal du Moulin de La Galette,1876年，奧塞美術館）、《鞦韆》（La Balançoire,1876年，奧塞美術館）上所見到的一般，人物也已經很少以年輕少女爲題材，然而他的表現手法，還是與透過色彩試圖表現出光線反應的印象派伙伴的方法相同。固然如此，如果他所關心的是落在人物上的耀眼光線而非人物本身的話，那麼人物量感不得不成爲二次元了。雷諾瓦使印象派徹底化之後所進入的死胡同正是這種情形。而且似乎這一事情，相反地卻極明確地將雷諾瓦的畫家特質呈現出來。

出生於中央山地里摩日（Limoges）的皮耶‧奧古斯特‧雷諾瓦（Pierre Auguste Renoir,1841-1919），孩提時與雙親一起來到巴黎，十三歲起從事陶器彩繪工作。接著也從事彩繪扇子、裝飾用遮陽簾等工作，他繼承了法國美好時代的匠人手工藝傳統。這種手工藝對雷諾瓦的藝術形成並非毫無助益。因爲他的一生當中並沒有失去熱愛美麗色彩、以及型態的這種優美意味的匠人氣質。

1862年他立志成爲畫家，一進入格萊爾的畫室，便成爲莫內、希斯里、巴吉爾的知己。格萊爾既是美術學校教授也是沙龍的中心人物，同時也是學院畫家當中較能以自由氣氛來指導學生的畫家。據說，雷諾瓦與其他伙伴的情形一樣，不盡然是位優等生，常常受到格萊爾的斥責，然而他一直都沒有失去對格萊爾的敬愛。而其中的原因之一，對他來說這一學習時代與他的青春回憶密不可分。事實上，即使是名作《煎餅磨坊的舞會》、以及與莫內樣式極爲接近的《格倫魯葉》（A La Grenouillére,1869年，斯德哥爾摩國立美術館），甚而到了1880年以後所描繪的《船上的午宴》（Déjeuner des Canotiers,1881年，華盛頓，菲利普紀念美術館），都是以印象派的手法明亮地描繪出青春時代的活潑聚會的片

段。這一時代他與好友們直接體驗了精力充沛的時光。

但是，在《船上的午宴》之後，立即來到剛剛所說的「死胡同」。將所有型態溶入光線與空氣中的印象派美學，把熱血沸騰的年輕人的肉體變成如同水、空氣一般的光線斑點。對天生即具備人物畫家特質的雷諾瓦而言，這可關係著自己藝術的生死問題。因為，不論如何他都需要型態。1883年左右所開始的所謂「安格爾時期」，強調輪廓的樣式。這一樣式可以說是為了從印象派的「死胡同」中拯救型態的勉強嘗試。費城美術館的《浴女》可以說是「安格爾時期」的壓軸之作；此後的雷諾瓦，繼續保持著從印象派中所獲得的明亮的色彩表現，同時終於創作出相當多的美麗裸女、以及肖像。

● 竇加

是否可以將艾德加爾·竇加（Edgar Degas,1834-1917）界定為印象派畫家，大有商榷的餘地。他不只幾乎沒有從事印象派重大特徵的戶外創作，同時「色彩分割」也從沒有在他的畫面上發揮主要功能。首先他相信：所謂繪畫是「藝術家想像力之產物」，對於純然不過是模寫他所認為的一般的風景畫不太關心。最能引起他興趣的主題，除了《新奧爾良棉花接收所的人們》（Portraits dans un Bureau,Nouvelle-Orléans,1873年，法國波城美術館）等近代風俗之外，還有人物、動物，並且是呈現出複雜動作的人、動物，因此舞臺上的舞蹈者、賽馬場裡奔馳的馬匹等成為他畫面的主要角色。同時，如同大概是受到日本浮世繪版畫影響的《有菊花的婦女像》（Femme aux Chrysanthèmes,紐約大都會美術館）一般，是喜歡故意突破平衡的別出心裁的構圖，甚而也嘗試如同《費爾南多馬戲團的拉拉小姐》（Miss Lala au Cirque Fernando,1879年，倫敦國家畫廊）這樣大膽改變視點的構圖。

原本天生即具備卓越素描資質的竇加，穩健地走過美術學校、以及義大利旅行這種當時正規的繪畫學習過程。他熱心於古典的研究，而他的這種學畫經歷與其他印象派畫家們大大不同。但是他卻與畢沙羅一樣是印象派團體展最熱心的伙伴之一，同時也是一位大膽地面對學院而主張新美學的「改革派」。恐怕將竇加與印象派結合起來的最重要因素，是這種「革新性」上所能見到的「近代主義」，再者，誠如莫內、畢沙羅嘗試將眼前的自然風景直接再現在畫面一般，他嘗試準

確地再現眼前的都市百態。舞蹈者、賽馬等的主題當然不用說，至於常常出現在
他畫面上的事物，亦即像是《苦艾酒》（L'absinthe(Dans un café)，1875年，
奧塞美術館）上以落魄男女爲首的城鎮洗衣女、燙衣服的女性等符合左拉小說主
人翁的庶民形象、餐廳演奏會、馬戲團、劇場等風俗主題也是如此。但是，寶加
絕非僅僅像插畫家一樣地描繪風景，他常常不忘在上面加上豐富的造型創意。即
使在處理極爲卑微的主題「入浴的女人」等系列的這種作品上，他也能實現足可
與昔日的偉大古典風格相媲美的雄偉畫風。

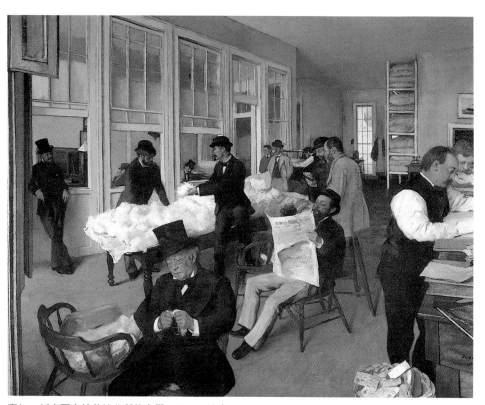

竇加　新奧爾良棉花接收所的人們　1873　油畫　73×92cm　法國波城美術館

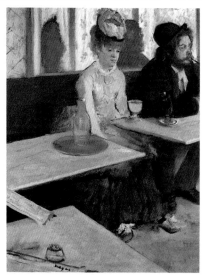

竇加　苦艾酒
1875　油畫　92×68cm 奧塞美術館藏

竇加　費爾南多馬戲團的拉拉小姐　1879
油畫　117×77.5cm　倫敦國家畫廊藏

4. 後期印象派

● 印象派團體的解散

　　誠如上一節所敘述的一般，就形式而言，固然1886年第八次印象派團體展是繼承前一次的展覽會，然而就實質而言，內容卻大大地改變了。繪畫史上這一展覽現今固然也稱為「印象派」的展覽會，然而在拉萊費特街的會場上，讓我們看到幾乎是印象派作品的只有貝爾特·莫利索（Berthe Morisot,1841-1895）、阿爾曼·吉約曼（Armand Guillaumin,1841-1927）之類而已。他們兩人固然欠缺莫內、雷諾瓦這樣的偉大天才性，然而在印象派樣式中發現到最適合自己感性的表現手段，並且能夠創造出極為纖細表情的抒情世界。他們自己並不是創造印象主義，而是能夠充分活用印象主義的豐富的感官特質；他們與同樣天生即具抒情資質的畫家居斯塔夫·卡玉伯特（Gustave Caillebotte,1848-1894）一樣，在印象派的歷史上增添了令人難忘的華麗篇章。然而卡玉伯特毋寧說是以收藏同伴作品的收藏者而聞名。

　　但是即使如此，在這第八次展覽會會場上，莫內、雷諾瓦、希斯里都沒有參加。這時候在會場上引起最多話題的是，二十七歲的年輕人秀拉所出品的大作《大雅特島星期天的午後》（Un Dimanche d'été à La Grande Jatte，芝加哥美術研究所）。這一作品的畫面是基於細膩技法與嚴格計算所構成的。這樣的畫面好像是與感覺、即興的印象派樣式的世界不同。秀拉這種嚴格的理性樣式，也影響到友人席涅克、前輩畢沙羅，終於形成評論家費利克斯·費內翁（Félix Fénéon）所命名的「新印象主義」（Neo-Impressionism）的新團體。另一方面，魯東與秀拉、席涅克一樣在這一年初次參加團體展，他和從第五次起已經入夥的高更一樣代表另一種不同的動向。如果借魯東的話說，這是試圖探討「靈魂的神秘世界」，因此表現出與完全傾力於視覺世界的印象派完全相反的方向。也就是說，在這第八次展覽的會場上印象派的感官主義已經被以下兩種主義所否定。這兩種主義分別是試圖對印象派感官主義賦予更多理性證據的科學主義，以及基於對感官主義抱持強烈懷疑的象徵主義。

　　而且這樣的傾向不只局限於拉萊費特街的會場。從1870年代的後半開始，避居

南法，踏上孤獨的探索道路的塞尚，艱苦奮鬥地試圖創造出「從印象派當中產生如同某種美術館作品一般的堅固物」，而即使一生中那樣純粹地吟唱出感覺喜悅的雷諾瓦，在已經提到的1880年代中葉時也遭遇到樣式上的一個危機。甚而舉行第八次展覽的1886年時，梵谷從荷蘭來到巴黎，時間固然很短，卻透過印象派畫家，特別是經由與畢沙羅的深交，領悟到明亮的色彩表現，終於將色彩運用於自己情感的表出【註20】上。而且曾經與梵谷同時在哥爾蒙（Cormond）畫室學習的土魯茲・羅德列克（Toulouse-Lautrec），也從這一時候開始定居巴黎，他以那奔放獨特的運筆，描寫出巴黎的夜世界。這些畫家們都是經由接觸印象派的美學，有時並在受到決定性的重大影響的同時，從印象派最後團體展舉行時開始即以各種形式反抗印象派。從另一方面說的話，印象派團體在1870年代暫時具備能夠稱之為共通美學、以及共通的表現樣式而恰當地保持統一性。但是在1880年連新加入的伙伴在內都明顯地呈現出解體的傾向。

一般說來，這些畫家們可以通稱為後期印象派；我們從至此為止所敘述的情形能夠明白到，它並不是一個統一的「畫派」、乃至於「團體」。毋寧說，印象派這一細胞也分裂成幾個，而概括地將呈現出各種不同獨自發展的動向稱之為「新印象派」。事實上這一名稱並不像「印象派」一般從當時的評論中產生，而是二十世紀以後歷史學家所權宜性使用的。因此，「印象派」的情形，好歹也是經由同伴之間的交遊、展覽會的參加，這樣的歷史性事實而得以確保它的統一；然而一到後期印象派，連到底誰該包含在內這一點都在研究者之間議論紛紛，難以得到明確的界定。更有甚者，它的樣式也有所不同。譬如有繼承印象派的感官性，也有繼承嚴密的構成表現，甚而也有繼承裝飾世界、內面表現的世界等等。因為它極具多樣性，我們也就不能從表現樣式乃至於美學的內容上加以界定了。只是有一點可以明白，一般稱為「印象派」的畫家從印象派中成長起來的同時，或許也正因為這樣使印象派的本質大大地改變了。

這種理由當然不能簡單地分別說明。當然在長達十數年的團體活動期間，每位藝術家發現自己特有個性的樣式並加以養成。但是同時，我們也不能忽視，印象派美學——並且勉強地說的話，這種表現上的企圖心——本身隱藏著否定印象派的要因。因為，就如同試圖徹底成為客觀主義的印象派，實際上卻不得不成為徹底的主觀主義一般，極端地推進寫實主義的印象派，卻因此帶來了寫實主義的破

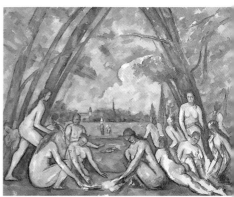

卡玉伯特　屋頂上的雪景　1878　油畫
64×82cm　奧塞美術館藏

塞尚　大水浴圖　1906　油畫　費城美術館藏

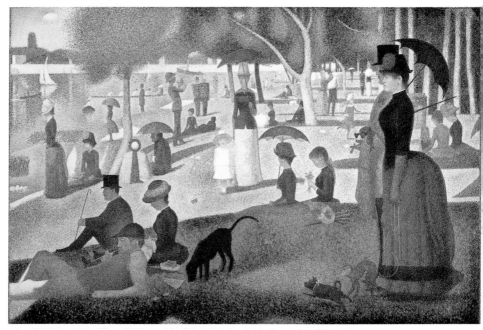

秀拉　大雅特島星期天的午後　1885　芝加哥美術研究所藏

產。固然塞尚就世代來說，完全是莫內、雷諾瓦的伙伴，而且事實上最初也與他
們一起參加團體展，然而他卻直接爲二十世紀繪畫做了準備；因此我們將塞尚放
入「後期印象派」中加以考量。

● 塞尚

248

塞尚 聖・維克多山
1885-87 油畫畫布
65×81cm
紐約大都會美術館藏

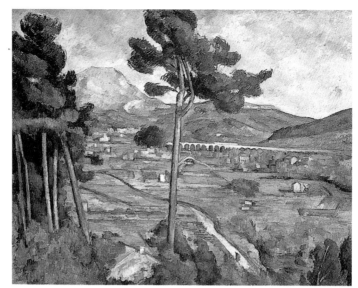

秀拉 夏於舞 1890
169×139cm 荷蘭奧杜羅
克勒拉─繆勒美術館藏

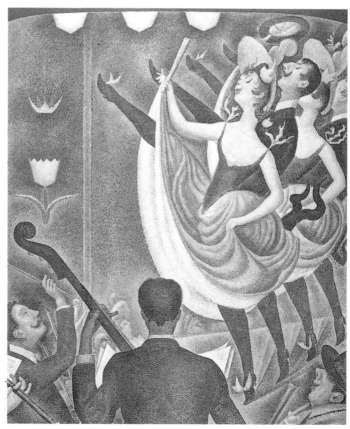

保羅・塞尚（Paul Cézanne,1839-1906）是南法國埃克斯—安—普羅旺斯的銀行家之子，並且在同一埃克斯鎮結束他六十七年的生涯。這個單純的傳記事實，似乎對塞尚具有極為重要的意味。這是因為他的作品，特別是後半生的作品，就像是勒斯塔克海（La Mer à l'Estaque）、雅斯・德・布豐（Le Jas de Bouffan）的景色、以及那令人難忘的聖・維克多山（La Montagne Sainte-Victoire）系列等一般，不只常常取材南法，而且他所處理的這些題材的造型本質，也與地中海的明晰嚴謹度有不可分割的關係。事實上，如果印象派畫面是被不斷變化的光線與雲靄所籠罩的北法國的世界的話，那麼在這種變化的表面深處探索永恆存在的塞尚的探求，可以說繼承了地中海世界所擁有的古典性格。從1880年以後，也就是從塞尚終於發現到自己的獨自表現樣式以後，到去世為止，所描繪的大約一千三百件的油畫當中，署名的作品僅有少數，記載年代的連一件都沒有。這樣的事實極具象徵意義。當然這是受到他父親的庇蔭，在經濟上得天獨厚，因此沒有必要賣畫，而且即使他本身想試著賣畫，也幾乎沒有買主。但是，布丹不只經常在畫作上標示年代，連製作日期、時間也都留在紀錄上；相反地，這些對塞尚的作品而言，大概不具任何意義吧！因為印象派畫家們即使不這樣，然而就理論來說，中心主題正是他的畫面捕捉如同名符其實的時間流變的某種瞬間姿態，並對此加以再現，而繼之而起的瞬間已經完全變成另一現實事物了；相對於此，塞尚卻試圖掌握隱藏在變幻莫測的外觀深處的本質世界。莫內、希斯里原則上以在戶外製作為宗旨，一次就完成作品；相對於此，塞尚對同一素材卻執著地花了好些天從事創作的事情，幾乎如同傳說一般。依據沃拉爾的傳述，為了拜託塞尚畫肖像，必須要擺上一百次以上的姿勢，而且在這些姿勢必須「像蘋果一樣」一直都不能動。他的蘋果的確不會動，然而卻不保險不會壞。因為塞尚實在是以相當長的時間持續畫著相同的蘋果，以至於蘋果都爛掉了。至於花朵也是一樣的，在塞尚完成作品之前，花朵常常已經枯萎了，因此，塞尚就將人造花帶入畫室中。只是那麼的辛苦，到底他想要在自己畫面上「實現」什麼呢？

一言以蔽之，塞尚依據畫面的需要，準確地將自身感官所獲得的現實型態加以造型出來。譬如除了極為早期的《饗宴》（巴黎，個人藏）、《誘拐》（L'enlèvement,1867年，倫敦，個人藏）是激烈的浪漫派構圖以外，在與畢沙

羅相交而接觸到印象派以及它的明亮色彩以後，塞尚所描繪的主題，譬如《自畫像》（Portrait de l'artiste,1877年，普林斯敦美術館等）、《塞尚夫人肖像》（Portrait de Mme Cézanne,波士頓美術館）般的人物畫，以及《藍色花瓶》（Le Vase bleu,奧塞美術館）的靜物、《勒斯塔克風景》、《聖·維克多山》（La Montagne Sainte-Victoire）的三件風景，或者是《大水浴圖》（Grandes Baigneuses,1906年，費城美術館）這樣的構成，幾乎都是排斥傳說、以及故事性內容的現實世界。就這一點上來說，他是印象派的伙伴，他想讓自己的畫面成為面對自然而敞開的窗戶。但是，塞尚堅信這種感覺世界必須以嚴謹的造型性為基礎。如果試圖在二次元平面的畫布上描繪出現實型態的話，當「實現」了現實的三次元性格（感官）與畫面的二次元性格（造型）時，他的世界初次完成。但是這種嘗試幾乎可以說是魯莽的，因為他想將繪畫本來所擁有的矛盾推進到極點，創造出顛撲不破的作品世界。他之所以為了完成一個畫面而這樣的辛苦並不是沒有理由的。不論「由印象派中創造出如同美術館作品一般的堅固物」，或者「遵循自然，再造普桑」都是如此。也就是說，對塞尚而言，繪畫絕不單是「面對自然的窗戶」，而必須是與自然不同的，但卻是與自然一樣具備和諧的造型世界。誠如他自己所清楚地自覺到一般，塞尚之所以對野獸派、立體派、甚而抽象繪畫等二十世紀繪畫的主要動向產生重大影響，乃是因為經由再次追問繪畫的根本何在使他成為「新繪畫的最初人物」。

● 秀拉與新印象主義

喬治·秀拉（Georges Seurat,1859-1891）在年僅三十歲又幾個月的短短的生涯裡，在西歐繪畫史上留下可算是最高完成度的一些作品後與世長辭。他與塞尚在不同意味裡，都是從印象派中創造出堅固的古典世界的天才。他在美術學校跟安格爾弟子，亦即他所深深敬愛的老師亨利·勒曼（Henri Lehmann）徹底地學習古典技法。他幾近嚴謹的理知性格當然是天生的，然而在繪畫的表現上，卻經由這種古典技法的學習使其更為強化。同時，很早開始他即對查理·布朗（Charles Blanc）的『線描藝術的文法』（1867年）、舍夫雷爾的色彩美學等的理論深感興趣。他一生中專注研究成為舍夫雷爾著作的基本原理的對比理論。從1882年開始到翌年所描繪的多數「孔泰筆」（Crayon Conté，或譯為「炭精

秀拉　馬戲團表演　1890-91　185.5×150cm
奧塞美術館藏

席涅克　井邊的女子　1892　油畫畫布
195×131cm　奧塞美術館藏

亨利・愛得蒙・克侯斯　傍晚的微風　1893-94
油畫畫布　116×165cm　奧塞美術館藏

馬克希咪梁・路斯　夏勒華的煉鋼廠　1897
油畫　38.7×51cm　奧塞美術館藏

筆」）【註21】的黑白素描，是他的對比與和諧美學的最初運用，而且誠如席涅
克所指出的一般，這具備了「昔日畫家所描繪的最優美素描」的高度特質。他開
始得以獲得世人評價是來自於初次出品1883年沙龍的友人《阿曼・尚的肖像》
（紐約個人收藏）、以及其他素描。但是，翌年送到沙龍的最初油畫大作《阿尼
埃爾的水浴》（Baignade,Asnières，1883-84,87年加筆，倫敦國家畫廊）卻被

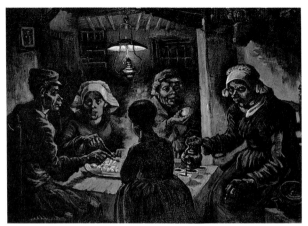

梵谷　吃馬鈴薯的人　1885　油畫　81.5×114.5cm
阿姆斯特丹，梵谷美術館藏

梵谷　自畫像　1888
阿姆斯特丹，梵谷美術館藏

評審員所拒絕，於是他與其他落選伙伴一起創立了揭示「自由出品、無審查、無獎」的沙龍‧獨立展（Société des Aristes Indépendants），並提出《阿尼埃爾的水浴》作為第一次展覽會的作品。這時候他與也參加獨立展的席涅克相識；眾所周知，以後形成以他們兩人為中心的新印象主義理論。獨立展是比正好十年前所開始的印象派團體展更具自由性格的沙龍。這一展覽延續到此時，秀拉由其創立者的關係開始，以後完全以這一獨立展為主要舞臺，使自己的理論成果相繼問世。

　　但是在這一《阿尼埃爾的水浴》上，還沒有出現成為秀拉以及新印象派畫家技法的重大特徵的「點描」。這件作品是描繪著巴黎近郊塞納河四周，浸浴在明亮陽光下的人們或是在河堤休息、或者進行水浴的情形，如果就主題來說的話，完全是印象派的作品。但是，其主題的處理方式並不像莫內、希斯里一樣想要將視覺所捕捉到的事物原原本本地直接再現，而是在經由知性的活動後，將它轉化成嚴謹構成世界中的造型要素。秀拉不論在這一《阿尼埃爾的水浴》上、或者在出品兩年後第八次印象派展、以及第二次獨立展《大雅特島星期天的午後》上，都與印象派畫家一樣實際到現場速寫各種素材；然而這些戶外製作都只是速寫而已，依據速寫的最後作品，卻常常是在畫室中經由長時間、高度耐力所製作完成的。這就是為何秀拉的登場人物，即使是在大雅特島享受夏日午後一時之樂的人看起來也好像凍結在超越時間的不動永恆當中一般。而且這種情形在從明亮的戶

外風景移到人工式的室內題材《擺姿勢的女人》（Les Poseuses,1888年，梅里翁，邦茲財團收藏）、《馬戲團表演》（La Parade Cirque,1887-88年，大都會美術館）、《夏於舞》（Le Chahut,1890年，荷蘭奧特羅，可列拉－謬拉美術館）【註22】等作品上也還是沒有兩樣。即使在必須捕捉法國康康舞（French Cancan）【註23】這種叫人眼花撩亂的動感動作的《夏於舞》上，高舉腳部的舞蹈者看起來就好像以這樣的姿勢貼在畫面上一般。事實上，誠如古斯塔夫・康（Gustave Kahn）所說的一般，秀拉想要「在平面上，將迴旋著的近代人，如同帕德嫩浮雕一般還原成僅有的型態而表現在平面上」。而且爲了實現這一目的，他首先重視「色彩和諧」與「線條和諧」，充分地計算每種色彩、線條所擁有的表現力——譬如上昇線條、暖色系表示活潑，下降色彩、寒色系表示悲哀等——而構成自己的畫面。「點描」是成爲1886年以後他作品的基本技法；這是將印象派的色彩表現加以理論化，並且試圖將它加以理性化而變成可能計算的結果。因此秀拉的作品，連成爲絕筆的未完成作《馬戲表演》（Cirque,1890-91年，奧塞美術館）就好像是建築設計圖一樣，是嚴密地製作而成的。只是即使是這樣的嚴謹度，隱藏在秀拉當中的詩人魂魄，也能夠在他的作品當中表現出靜謐詩情。

比秀拉年輕四歲左右的保羅・席涅克（Paul Signac,1863-1935）與像科學家一般冷靜的秀拉成對比。他是位精力充沛的運動員，特別熱中於航海，自己駕著帆船到大西洋、地中海旅行，留下以馬賽爲首的許多港灣風景、海景。特別是航海途中在現場所迅速畫成的水彩速寫，具備了將新鮮的潮水氣味忠實地傳達給我們的清爽感。但是席涅克的歷史性意味可以說是在作品以外，也就是說這是他作爲新印象派的理論家所擔任的角色吧！事實上，開始使用「新印象主義」名稱的是評論家費利斯克・費內翁；然而使這一名稱得以在歷史上確立的是席涅克的著作『從鄂簡・德拉克洛瓦到新印象主義』（De Delacroix au Néo-Impressionisme,1899年）。從十九世紀末到二十世紀的轉換期之間，甚而可說是新印象派聖經的這一本書廣爲人們所熱中閱讀，對野獸派、立體派也產生不少的影響。

再者，除了秀拉、席涅克以外，新印象派也包括一度熱心信奉這一主義的畢沙羅在內的不少人。特別值得注目的可以舉出亨利－愛得蒙・克侯斯（Henri Edomond Cross,1856-1910）、馬克希咪梁・路斯（Maximilien Luce,1858-

1941）。

● 梵谷

在文生‧梵‧谷（Vincent van Gogh,1853-1890）的生涯裡，具有重要意味的是，舉行印象派最後展覽會的1886年這一年。因為這一年的二月，梵谷離開生長的故鄉荷蘭，經過比利時來到巴黎，在這裡他接觸到印象派繪畫，結果發現了作為色彩畫家的自己的專長。當然在此以前他也留下不少的作品。在當過畫商的店員、傳教士等各種職業之後，1879-80年左右他決心獻身於繪畫。但是普遍說來被稱之為「荷蘭時期」的1880年代前半的作品，誠如《吃馬鈴薯的人》（Les Mangeurs de Pommes de Terre（cinq paysans à table）,1885年，荷蘭奧杜羅‧克勒拉－繆勒美術館，以及阿姆斯特丹，國立梵谷美術館）上可以作為典型的作品一般，在以農民、貧困勞動者為主題的作品上，固然相當能夠表示他那甚而是感傷的對人類的熱愛，然而他的畫面卻是由黑暗、黏澀的運筆所構成，像以後《阿爾的吊橋》（Le Pont de Langlois,1888年，國立梵谷美術館）、《夜間咖啡廳》（La Café de Nuit,1888年，耶魯大學附屬美術館）上的強烈明亮的色彩幾乎還沒有登場。梵谷得以成為真正的梵谷，必須透過印象派、以及日本浮世繪版畫才領悟到色彩的表現力。只是，對此時的他來說，只剩下僅僅四年多的時間了。

在巴黎兩年的製作活動，固然製作出以日本浮世繪為背景的兩件值得紀念的《唐基老爹》（Le Père Tanguy,1887年，巴黎羅丹美術館以及個人藏）的作品，然而此時對梵谷來說依然是摸索時期。因為印象派畫家身上的那種被微妙變化與無窮魅力的巴黎島雲靄所籠罩的光線，在梵谷身上還是不夠充分的。

1888年2月梵谷為了「更為明亮的天空」旅行到南法國。從這一時候開始到翌年五月為止的「阿爾時期」、以及接著大約一年的「聖‧勒米時期」，在梵谷的生涯中是最激烈地燃燒著創造性生命的時期。特別是聖‧勒米時期的作品展現出，將內面激情全盤托出的那種大彎曲筆觸、以及將瓶中所擠出的顏料照樣塗抹到畫布上的那種活生生的色彩。這一時期作品上的強而有力的表現力，可以說是西洋美術史上最叫人難以忘懷的成就之一。1890年5月他抱著經神病與孱弱的身體再次回到巴黎近郊的奧韋爾－夏爾－奧瓦斯（Auvers-sur-Oise），兩個月以

高更　伊阿·奧拉娜·瑪莉亞　1891　油畫
113.7×87.6cm　紐約大都會美術館藏

高更　芳香大地　1892　油畫　91×72cm
日本大原美術館藏

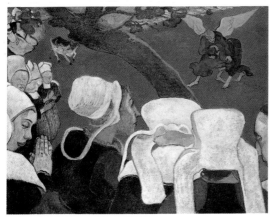

高更　佈教後的幻影　1888　油畫
73×92cm　愛丁堡，蘇格蘭國立美術館藏

後，他以手槍飲彈自決；然而，他的成就最後堅實地被二十世紀的表現主義、野
獸派所繼承下來。

● 高更

　　高更在梵谷滯留阿爾期間，從1888年10月到12月的短短時間，住於梵谷家中一
同起居與創作。這一共同生活因為兩人個性如同水火般地互不相容，結果以梵谷

的那一相當有名的「割耳事件」的悲劇而結束了。但是，畫風完全不同的這兩位特異天才共同所走的道路，即使只是這麼一段時期，然而能夠一起從事製作活動，卻具備了相當的象徵意義。因為兩人不論在氣質、或者樣式上固然都有所不同，然而在與印象派的關係、二十世紀美術史的角色上－－亦即在其歷史位置上，具有許多共通之處。

比梵谷大五歲左右的高更（Paul Gauguin, 1848-1903），捨棄了前途遠大的企業家道路而專心於繪畫，是在1883年已經快到三十五歲的時候。當然，在此以前，他已經製作了一些在評論家、藝術家之間受到評價的作品了。出品1876年沙龍的《裸女習作》（Etude de nu ou Suzanne cousant, 1880年，哥本哈根，新卡斯堡美術館）因為栩栩如生的寫實表現，獲得優伊斯曼斯（Joris Karl Huysmans）的激賞，經由友人畢沙羅的介紹，他在1879年第四次印象派展以後，也加入印象派團體展。但是身為相當繁忙的金融公司貝坦商會職員的他，固然享有高薪，卻只是一位名符其實的「業餘畫家」而已。辭掉貝坦商會選擇了畫家之道路，當然帶給他的生活巨大的變化。無法過得像以前一樣富裕生活的高更與家人一度移居盧昂，接著到妻子的娘家丹麥的哥本哈根落腳。但是，他就這樣留下不肯離開故鄉的妻子而再次來到巴黎，1886年滯留不列塔尼地區，翌年到巴拿馬（Panamá）、馬提尼克（Martinique）旅行，1888年再次回到不列塔尼度過極為變動的生活。他的作品好像反應出他生活上的那種變化一樣，在1880年代也呈現出重大改變。1883年他還是一位印象派畫家，但是1885年已經可以清楚地看到對印象派以外之道路的探討，1888年的《佈教後的幻影》（Vision Après Le Sermon ou Lutte de Jacob Avec L'ange, 1888年，愛丁堡，蘇格蘭國立美術館）上，開展出完全不同於以往現實主義畫面的構成世界。以後高更因為對未開發世界的憧憬，1891年橫渡到大溪地島（Tahiti），期間固然一度歸國，然而1894年再次離開法國以後就再也沒回去了。確實大溪地島誠如他的《伊阿·奧拉娜·瑪莉亞》（La Orana Maria, 1891年，大都會美術館）、《芳香大地》（Terre Délicieuse, 1892年，日本岡山倉敷，大原美術館）這樣的名作一樣，帶給了他新的異國主題；然而就美學上來說，他作品上的最大變革，可以說在不列塔尼時期已經完成了。而且，這透過蓬塔旺畫派（École de Pont-Aven）、那比派的畫家為下一世代所繼承下來。

5. 象徵派的藝術

● 對印象派的不滿

　　誠如上一節所看到的一般，1886年最後一次印象派團體展，不論就參加者陣容、或者展出作品的內容來說，與正統印象派特質都相當不同；一方面就它的內容詳加考慮的話，我們能夠認識到這一團體中的兩個核心；一是秀拉、畢沙羅、席涅克等所代表的新印象派，另一種是高更、魯東等以後在繪畫史上被稱之為「象徵派」的畫家團體。而且新印象派就如同它的名字所表示的一般，他們繼承印象派並進一步試圖將其做「科學式」地完成，相對於此，「象徵派」更加清楚地表現出對印象派的反抗。當然，不論魯東或者高更，在色彩上從印象派學得許多，特別是就高更的出發點而言，幾乎是一位印象派畫家；但是結果1880年代後半以後，他們一致開始感到印象派的界限，對此抱持強烈的不滿。這一事如果從以下高更對印象派的激烈批評就能夠充分知道吧！

　　「對他們（印象派畫家）來說，並不存在著將各種要素加以組合而編織成如夢般的風景。……他們只搜尋自己眼睛的四周，連思想的神秘內部都不想進入。這完全是膚淺的，完全是物質的，只是從妖魅的外貌所產生的藝術，在上面並不存在著思想。」

　　魯東也在他生涯晚年所執筆的『自我』（À Soi-même, 1922年）中，留下這樣富有批判性的一段話。亦即，印象派畫家「固然是極為值得尊敬的藝術家，但是他們並不是在藝術的豐富領域中，特別是在富饒土地上播種的人。」也就是說，不論對高更或者對魯東來說，印象派僅僅這樣已經不能再滿足他們自身的表現欲望了。而且這種理由首先是印象派是「視覺」藝術，心靈只是被「眼睛四周」所擄獲，如果依據高更的話就是忘了「思想」，借用魯東的話就是忘記「靈魂的神秘世界」。正確地洞悉這一事情的評論家阿爾貝爾・奧西埃（Albert Aurier）在1891年的評論中，對印象派的界限強烈地批評道：「印象派這一句話本身，清楚地暗示著以感覺為基礎的一種美學課題的存在。所謂印象主義是寫實主義的一種變形，除此之外不可能再擁有其它東西了。」如果我們想起同樣的印象派僅僅在八年前正因為它「感官」的精妙而使拉福爾古埃寫下他卓越的頌詞，那麼就能

容易想像得到了1880年代繪畫觀的變化之大。

那麼高更、魯東又以什麼來彌補對印象派的不滿呢？所謂「思想」、或者「靈魂的神祕世界」本身是模糊而不可捕捉的，並不具備任何明確的形象與色彩。只是，就本質來說所謂繪畫是形象與色彩的世界。因此，即使表現「思想」、「靈魂」也不得不依靠色彩、形象這樣的造型物。魯東、高更所提出的問題就是在這裡。也就是說，藉著以色彩、形象所表現的事物姿態傳達了本來不能那樣表現的事物，而這一事情正是他們在繪畫上所追求的。相反地說，畫面上所描繪的事物並不是這一事物本身，而是其背後所存在的，不能由眼睛所看見的某種事物。魯東對這一事清楚地定義為：「為了眼睛所見不到的事物，盡可能地利用眼睛可以看到的理論，因此，將依據具事物法則的人類生命賦予人們認為不應存在的事物。」那麼擁有這種繪畫觀的魯東、高更對完全繼承庫爾培的：「自己只描繪眼睛可視之物」的印象派繪畫感到強烈不滿與反彈，一點也不叫人奇怪。

● 象徵主義的登場

實際上，這樣的想法不只可以在繪畫的領域看到。「為了眼睛所看不到的事物，利用眼睛可以看到的理論」這一魯東的美學，也是當時文學、思想世界的共同主張。譬如，詩人尚・莫雷阿斯（Jean Moréas,1856-1910）【註24】提到，「將感覺的衣裳穿在理念上」是詩歌相當重要的觀點，而這種世界正與魯東所追求的事物相同。莫雷阿斯稱表現出眼睛所看不見的「理念」的這種「感覺的衣裳」為「象徵」；這樣一來，出現在魯東畫面上的「眼睛所看不到的事物」，正是「象徵」了。我們可以在莫雷阿斯的名作『象徵主義宣言』（Symbolist Manifesto）上，看到上面所引用的話。發表這一「宣言」的時間與印象派最後展覽會同樣是1886年，這一事實也足以說明繪畫與文學兩世界有極為密切的並存關係。因為，不論魯東、或者高更也都對文學抱有強烈興趣，並與馬拉爾梅（Stephane Mallarmé,1842-98）【註25】、韋拉朗（Emile Verhaeren,1855-1916）【註26】等象徵派詩人交往密切，並相互交換意見。這樣的交友關係成為產生他們美學的一個重要根源，但是不只這樣，可以說不論文學、或者繪畫上，正因為在描寫出實際形象原貌的寫實主義、乃至於自然主義的動向上試圖追求更為深刻、神祕的人類靈魂世界的這種欲望，同樣都抓住了藝術家的心靈，所以在

各種領域上「象徵」世界才被大家所重視與強調了。恐怕如果我們將視野稍微擴大一些的話，將可以知道強烈反抗支配十九世紀思想的科學實證主義的機運也與此重疊。叔本華（Arthur Schopenhauer,1788-1860）【註27】認為，現實世界不是一個實體，而是產生於人類意識中的「假象」世界，事實上，他的思想被當時的藝術家所樂於接受。而一生中對科學決定論進行激烈挑戰的柏格森（Henri Bergson,1859-1941）【註28】，發表他最初值得紀念的著作『關於意識直接論據試論』時，正是象徵主義全盛時期的1889年。同一時候，佛洛依德（Sigmund Freud,1856-1939）在巴黎與精神病理學家尚·馬丁·夏爾科（Jean Martin Charcot,1825-93）一起，開始進行了探討人類精神世界的考查。隱藏在不可視的現實形象內部的奇妙可視世界，在十九世紀最後十數年間一舉擴散開來。

如果我們考慮到藝術的表現問題時，這樣的神秘世界因為不具備眼睛可看到的形象，當然不能經由再現、乃至於寫實的方法加以捕捉。結果，藝術家就必須使用不同於直接再現的方法。如前所述的一般，我們也能充分理解，使理念「穿上感覺的衣裳」的象徵也是方法之一；而包括這種「象徵」在內的這些反自然主義的藝術都是以間接暗示為主要武器。魯東說自己的作品是「如同音樂一般地將我們引導到既曖昧又不確定的世界」的暗示藝術，那麼他所追求的東西與象徵派詩人所追求的還是相同的。音樂本來就是不能再現現實世界的純粹的「暗示藝術」；事實上在這一時代裡，音樂作為所謂一切範疇的藝術原型被畫家、或者詩人視為理想藝術。詩人魏爾蘭（Paul Verlaine,1844-96）【註29】在1882年發表的『詩法』開頭裡，訴求道：「無論如何首先還是音樂……」是相當有名的；如同上面引用魯東的話所表示的一般，繪畫首先是追求「音樂性」。

這樣的「音樂憧憬」當然相當能夠顯示出：象徵派藝術家嘗試在詩歌、繪畫上實現音樂本來所擁有的形式上的完成度、以及強烈的心理感染力，亦即用別的話說，藝術作品是與現實世界不同次元的存在，它具備自身的自律性與精神性。柏格森在剛剛提到的『關於意識直接論據試論』中，作為區別自然與藝術——這一場合他所考慮的「藝術」還是音樂——而舉出藝術是利用旋律、以及暗示情感這兩點；換言之這是在藝術本質上追求自律整合性與精神感染力。1886年馬拉爾梅在『流行』（Vogue）刊物上，回答「何謂詩」的問題時，說道：

「所謂詩歌是，依據回復到其本質性旋律的人類語言，表現存在諸樣態的神

秘意味……」

他的這一答覆，大概與柏格森的藝術觀相同。亦即，藝術不是自然的模仿、乃至於再現，而是成為本身的一種獨立的活生生的存在。

在繪畫的領域上，很早就提倡「象徵主義」（Symbolisme）名稱的阿爾貝爾·奧西埃，1892年受『百科事典雜誌』的委託，在「象徵主義者」項目解說中用以下這樣的一段話說明藝術作品的本質；這不僅可以說明確地顯示這一時代的藝術觀，同時也暗示往後近代藝術的方向吧！

「所謂藝術作品是翻譯成一種精神論據的特殊自然語言。所謂精神論據是轉變為各式各樣的價值物，最小的場合成為畫家的精神性片段，最大的場合成為該畫家精神性總體與各種客觀存在的本質精神性總和。因此，所謂完全的藝術作品，因為具備一種新的存在、以及獨自的靈魂，所以可以說完全是活生生的存在。而所謂作品的靈魂不外是藝術家的靈魂與自然靈魂的綜合，勉強地說即是父親靈魂與母親靈魂的綜合。因此而嶄新誕生的東西因為是永遠不變不滅的緣故，所以是接近神的存在；在某種條件下都能使足以與它起共鳴的任何人，產生與他靈魂純粹度與深邃度成比例的感動、理念、以及特殊感情……。」

如果將這樣的「象徵主義」藝術觀運用於色彩與形象組合的這種繪畫藝術時，最後它的具體表現將具備奧里埃所指出的以下的表現特色。

「藝術作品的必要條件，（1）必須是理念的。因為藝術的唯一理想是理念的表現之故。（2）必須是象徵的。因為繪畫是在形象上表現其理念之故。（3）必須是綜合的。因為繪畫依據普遍的理解方法，表現這些形象、記號。（4）必須是主觀的。因為繪畫上的客觀事物絕對不被視為客觀事物，而是被認為經由主觀所知覺的觀念的記號。（5）（因此其結果）必須是裝飾性的。因為埃及人、或是希臘人、以及原始藝術家們所認為的一切真正意味的裝飾藝術，同時也是主觀的、綜合的、象徵的、理念的藝術表明……。【註30】」

在此我們再次強烈地意識到，繪畫最後多麼地遠離「面對自然的窗戶」的印象派了啊！

● 法國的象徵派

奧西埃在指出這五種特色的時候，他心中所代表的「象徵主義繪畫」不用說是

指高更的作品。高更本身對此事有高度的自覺，事實上，他在接到奧西埃在『百科事典雜誌』上發表「象徵主義者」這一消息時，從大溪地特別寫信給妻子，強烈地主張自己的「獨創性」，他說：「我知道奧西埃這個人，在他的論文中一定也寫著我的事情。這一（象徵主義的）運動在繪畫上是我所創立的，而很多年輕人利用它。他們並不是沒有才能，然而我再次清楚地說，是我將他們培育起來的……。」我們即使在文中可以嗅到他自身的那種意氣風發的神情，然而高更的這種自負其來有自。因爲誠如我們將在下面看到的一般，對蓬塔旺畫派、那比派的「許多年輕人」來說，高更的教誨具有決定性的意味。但是，當然高更並不能完全代表「象徵主義繪畫」。因爲與高更同時，恐怕比高更較爲純粹「象徵派」的有魯東，甚而如果稍微加大視野的話，這樣的動向也明確地包括連印象派在內的寫實主義的全盛期。特別是，我們不能忘記應該說是象徵派先驅的皮埃爾・皮維斯・德・夏畹（Pierre Puvis de Chavannes,1824-1898）、以及古斯塔夫・牟侯（Gustave Moreau,1826-1898）兩人。

就牟侯的風格來說，在如寶石般多彩多姿的色彩表現與妖豔的異國官能性上，更加像是個浪漫派畫家。至於夏畹的話，在沈著靜謐的畫面構成上，可以說更接近古典派的；但是在技法層面上，他們都充分地學得了傳統學院派的技術，同時不單單是傳統主題的反覆使用，而是追求自己心靈的「理念」世界，在這一點上，對於世紀末的想像力影響很大。事實上，牟侯說：「我不相信眼睛所能見到的東西，也不相信手可以觸的東西。我只相信眼睛所看不到的東西、以及只能感受得到的東西。」他透過赫拉克萊斯（Hercules）、俄狄普斯（Oedipus）、海倫（Helen）、沙樂美（Salome）等古代神話、傳說世界，將充滿不可思議的幻想與夢的人類心靈，翻譯成精緻的造型世界而加以表現出來。竇加喜歡月旦人物，他對牟侯那種好像細膩打造而成的工藝品般的繪畫說道：「牟侯好像對作爲昔日諸神裝飾的手錶的金鎖深信不疑」；一生未婚，只在畫室中過著孤獨生活的牟侯在「手錶的金鎖」一般的華麗畫面背後，注視著如迷宮一般複雜而難以捕捉的人類靈魂。優伊斯曼斯（J.K.Huysmans,1871-1968）【註31】在『違反常理』中極端讚美《幻像》等作品，而使得這一作品一躍成名；《幻像》可以看到牟侯一連串沙樂美主題上的世界。這種世界顯然常常與愛與死的劇情有關。牟侯晚年作爲國立美術學校的教授，養育出馬諦斯、盧奧、馬克也（Albert

Marquet, 1875-1947）等野獸派世代的畫家，再者第一次世界大戰後也啟發超現實主義畫家的創造靈感，因此最後被認為是二十世紀繪畫的先驅者；在此之前，他一直將豐富美麗的形象所具備的妖豔感染力傳授給十九世紀末的藝術家。

與牟侯一比較，夏畹或許看起來遠遠更像正統的、學院派的畫家。但是即使如此，實際上，他一生中是一位將不可視的心靈世界加以造型化的「象徵主義者」，以下他的這段話最足以清楚地證明這一情形。

「相對於一切明確的理念，存在著為了翻譯各種理念的造型思考……。我在腦中試著摸索這種思考。對我來說，這是無可置疑般的明確東西，甚而如同盡可能以明確形象顯現出來這樣地使思考迴旋蕩漾。其次，我探討出正確地翻譯這種思考的情景。這不正是象徵主義這種東西嗎……？」

確實夏畹的畫面上，不能看到牟侯那種叫人目眩般的華麗感。然而，將過剩物去除的嚴謹表現與呈現微妙變化的穩重色調，使我們在這種色調深處感受到強烈的精神性。1881年所描繪的《貧窮的漁夫》（Le Pauvre Pêcheur, 1881年），以後他也製作了一些複製品（其中之一藏於東京國立西洋美術館）；而這一作品就像連那比派的麥約、其他世紀末畫家都熱心地嘗試模寫一般，在當時是眾人所知的名作；其單純化的畫面構成與令人想起如同壁面般的裝飾性，不只比高更的綜合主義美學還要早，同時在可說稍顯感傷的精神性上也預告了象徵主義。在他一連串的壁畫裝飾上，譬如以他出生地里昂的美術館、亞眠（Amiens）美術館等裝飾為首，到晚年以聖·熱納維埃芙（Geneviève, 422?-500?）【註32】生涯為主題的巴黎萬神殿裝飾，透過其嚴謹樣式成功地建構起不朽的造型世界。

但是，在繪畫世界比起牟侯、夏畹還要更能實現出「象徵主義」的畫家大概是奧迪隆·魯東（Odilon Redon, 1840-1916）。他與印象派畫家屬於同一世代，固然強烈地受到印象派所吸引，同時卻對純粹只是感覺性的莫內、希斯里的世界感到不滿，於是大膽地開拓想像力的領域而產生出充滿感染力的獨自形象。事實上，牟侯、夏畹的「象徵」形象是與內部的神秘世界相呼應的，但是他們多少與傳統的造型世界結合；而魯東身上則具備絕無僅有的獨創性。他透過綻放在沼澤中的妖豔的夢幻花朵、可怕的怪物、浮游的眼球、光輝燦爛的形象，建立起不同於現實的夢幻世界。

然而魯東在其特異的夢幻世界上賦予華麗的幻想色彩是五十年代以後才開始

的。在這之前，他主要是透過素描以及版畫的這種黑白手法，展開無限豐富的視野。促成這種機緣的是以下這些原因。首先是與日後成為波爾多（Bordeaux）植物園長的植物學者阿勒芒・克拉霍的交往，使他學習了生物學，並對此世界感到興趣，再者，受到版畫前輩魯道夫・布列丹（Rodolf Bresdin, 1825-1885）影響，此外，接觸了埃德加・愛倫・坡（Edgar Allan Poe, 1809-49）【註33】、波德萊爾、福樓拜等文學，直接產生創作了許多版畫作品的機緣；但是基本上，經過這樣的外在影響所觸發的濃厚豐富的自身想像力，可以說使他的造型世界得以獨一無二。這種特質開始於1890年代中期，即使當他轉移到色彩世界也照樣延續下來，並且到晚年的粉彩畫也一貫地存在於他的作品中。那比派的莫里斯・德尼（Maurice Denis, 1870-1943）在1900年所描繪的名作《塞尚頌》（Hommage à Cézanne, 1900年，巴黎，奧塞美術館）中，描繪著那比派同伴圍繞著塞尚作品與魯東相互交談的場面；德尼提起魯東說道：「他才是象徵派世代的理想形象，可以說是我們的馬拉爾梅」。如果我們將這一事情與德尼說的話合併起來一道考慮的話，那麼魯東對年輕一代的影響力可以說再清楚也不過了。

莫里斯・德尼　塞尚頌　1900　油畫　180×240cm　奧塞美術館藏

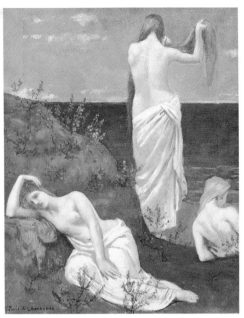

夏畹　海邊的年輕女子　油畫
61×47cm　奧塞美術館藏

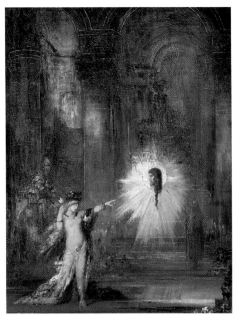

古斯塔夫・牟侯　幻像　1874-76　油畫畫布
141×104cm　巴黎牟侯美術館

夏畹　貧窮的漁夫　1881　油畫畫布
155×192cm　奧塞美術館藏

奧迪隆・魯東　邱克洛普斯　1895-1900　油畫
64×51cm　荷蘭奧杜羅・克勒拉—繆勒美術館藏

6. 那比派與蒙馬特的畫家們

● 蓬塔旺派與那比派

　　1880年代後半高更所完成的美學革命，在1891年他到大溪地以前已經開始產生影響。這一影響的最明顯表現是蓬塔旺畫家、以及主要在1890年代所集聚成團體活動的那比派。然而，蓬塔旺畫派稱之爲美術史上的一個流派卻又稍嫌短暫。高更在1886年與88年兩次滯留蓬塔旺。因爲他強烈的個性與大膽的嘗試，以及對自己所走道路的堅定信念，不知不覺間在他周圍吸引了一些來到這一不列塔尼鄉下的年輕畫家。爾後他們被稱之爲「蓬塔旺派」（École de Pont-Aven）。而他們當中最有才能、最具活動性的是年輕的埃米爾・貝納（Emile Bernard, 1868-1941）。他在梵谷死後，最初爲他組織回顧展，並且也爲塞尙寫下有關他晚年令人難忘的形影【註34】，就歷史來說，無論如何他都擔負了重要角色。他大概也可以說是蓬塔旺陣營的中心人物吧！事實上，誠如可說是高更《黃色基督》（Le Christ Jaune, 1889年，水牛城，奧爾布萊特藝術畫廊）原型的相同主題的作品（巴黎，個人藏）等上面可以看到的一般，貝納早從1886年左右起，已經顯示出比傳統三次元空間表現還要單純化的裝飾畫面的意向，而1888年以不列塔尼女性爲主題的作品上，則實際嘗試忽視透視法、以及塊面的粗輪廓線與平坦色面的「綜合的」表現。因此，1888年夏末高更那值得紀念的《佈教後的幻影》誕生當口，貝納的作品固然不能說影響到高更，然而卻使飄盪在高更心中的不安定形象得以凝聚起來，亦即可以說他發揮了觸媒的角色。這一事情是我們所不能否認的；貝納本身以後敘述到，不論是景泰藍主義（Cloisonnism）〔35〕、或者綜合主義都是來自於自己的創意，高更不過只是對此加以模仿而已。他的這種說法引起很大的爭論；固然貝納的這種主張不免有過度渲染之嫌，然而也並非無的放矢。只是，貝納不只身爲畫家，也身爲裝飾家、理論家、並且身爲團體運動發起人而顯示了多樣才能，然而他的作品終究還是無法與高更的豐富創造性並駕齊驅。經由毅然單純化的色面與粗輪廓線對畫面大膽地分割並加以構成，固然不失爲一種裝飾效果，然而一與《佈教後的幻影》、《美麗天使》（奧塞美術館）的作者（按：指高更）比較時，我們不得不承認在本質上有很大差異。

這一蓬塔旺派的團體——如果這可以稱之為團體的話——只舉行一次展覽，但歷史上這卻是意義極為深遠的發表活動。在塞納河畔矗立起艾菲爾鐵塔的1889年萬國博覽會之際，在其會場一隅的咖啡廳（Café dessert），亦即通稱沃爾必尼咖啡廳所舉行的團體展就是這一展覽。稱之為「印象主義以及綜合主義團體展」的展覽會，以十七件高更作品、二十三件貝納作品為中心，同時參展者有高更的貝坦商會時代的友人埃米爾・許弗納克爾（Emile Schuffenecker,1851-1934）、以後放棄景泰藍主義回到巴洛克風格構圖的路易・昂克坦（Louis Anquetin,1861-1932）、兩年前與高更一起到馬提尼克島旅行的查理・賴伐爾（Charles Laval,1862-1894）、高更大溪地時代的好友並且留下很多貴重資料的達尼埃爾・德・蒙弗勒（Daniel de Monfred,1856-1929）。這個團體之所以使用「印象派」這一稱呼，是因為這一名字在當時幾乎與「前衛的」同等意味，然而實質上從成員的陣營也能明白，它與印象派的精緻分析主義完全相反，而是名符其實的「綜合主義」的宣言。但是他們的活動自從精神領袖高更去了大溪地以後，作為團體的統一性也就消失了。他們的作品即使有時使人感受到敏銳的感受性，然而與大溪地巨匠的精深業績相較的話，只是引發人們那種歷史興趣的程度而已。

● 那比派

與蓬塔旺派相比之下，同樣是在高更強烈精神的影響下所形成的那比派是遠遠獲致豐碩成果的運動。創造這一團體集結契機的是有時也被算作蓬塔旺伙伴之一的保羅・賽魯西葉（Paul Sérusier,1864-1927）。賽魯西葉與高更的邂逅還是·發生於1888年的夏天。當時擔任巴黎朱利安學院（Académic Julian）學生監督的賽魯西葉，在暑假期間滯留不列塔尼，他對於高更的創作與觀念感到興趣。在就要離開不列塔尼的前一天時，他決定與高更交談，於是隔天一起到附近的森林去寫生。當時高更對他所提出的忠告以後為德尼所寫下來。高更說，如果眼前的樹木，乍看之下是綠色的話，不要猶豫地使用調色盤上最美麗的綠色，如果影子的部分多少看起來是青色的話，在這一部分以最鮮豔的青色塗上去。因此，在香菸盒上產生了，向來賽魯西葉所接受的傳統表現所難以想像的「好像將顏料罐擠出的顏料照樣地塗上般的」不可思議的風景畫。他將還未全乾的這件作品拿在手

埃米爾・貝納　海邊的收割
1891　油畫畫布　70×92cm
奧塞美術館藏

高更　黃色基督　1889　油畫
92×73cm
水牛城，奧爾布萊特藝術畫廊

莫里斯·德尼　眾謬斯　1893　油畫
171.5×137.5cm　奧塞美術館藏

保羅·賽魯西葉　塔尼斯曼（護身符）　1888
油畫　27×21cm　奧塞美術館藏

烏依亞爾　床　1891　油畫
73×92cm　奧塞美術館藏

上，坐著當天的夜車回到巴黎。很快地他將在蓬塔旺的經驗告訴朱利安學院的同
伴們，並且拿出那張風景畫給他們看。這些人從賽魯西葉口中聽到高更的新美學
與其具體成果，並對此著迷，很快地在他們之間組成新的團體一起進行探討與研
究。賽魯西葉所帶回來的風景畫稱之為《塔尼斯曼（護身符）》（奧塞美術

館），甚而被認爲是顯示新繪畫所應行進的方向之指南。

此時朱利安學院的伙伴有莫里斯‧德尼（Maurice Denis,1870-1943）、皮埃爾‧波納爾（Pierre Bonnard,1867-1947）、保羅‧朗松（Paul Lanson,1864-1909）等人。另外還有美術學校裡的友人愛德華‧烏依亞爾（Edouard Vuillard,1868-1940）、克爾‧葛薩維‧魯塞爾（Ker-Xavier Roussel,1867-1944），稍晚在1891年由荷蘭來的楊‧弗爾卡德（Jan Verkade,1868-1946）、甚而隔年阿里斯蒂德‧麥約（Aristide Maillol,1861-1944）、出生於瑞士的費里克斯‧瓦洛通（Felix Vallotton,1865-1925）等伙伴也加入其中，於是那比派陣營的主要人物終於都集結起來了。

他們不只因爲對新美學的共同關心才結合在一起。我們從波納爾與烏依亞爾與德尼一度曾共同使用畫室也能明白，他們不只在生活的層面上以友情結合在一起，也常常一起旅行。或者不只在繪畫，連在海報、插畫、裝飾工藝、戲劇舞臺裝置、衣裳等許多領域裡都相互合作。從1890年代到二十世紀初期，他們留下許多值得注目的業績。從十九世紀到二十世紀初以各種方式出現在歷史舞臺的藝術團體中，像那比派這樣團結得如此地堅固，並且持續性這麼強韌的團體大概絕無僅有。事實上，「那比派」名稱本身，並不像「印象派」、「野獸派」一般是被外加的，而是他們本身所選擇的；這一「那比」二字在希伯來語中意味著「預言者」。這一名字是基於只有他們才是新藝術的預言者的這種強烈意識。爲了使伙伴們能更加團結，他們決定每星期在會員家中集會，並且每月一次特別舉行晚餐會相互討論藝術。而且這一晚餐好似神聖儀式一般，正式地做好準備工作，甚而也研究爲此所需的特別衣裳，因此與其說他們是藝術團體，毋寧說接近宗教團體吧！

然而，如果將此事與那比派藝術上的主張一併加以考慮的話，並不令人感到奇怪。因爲他們的基本理念，不同於印象派在內的這種認爲可視外界之再現爲至高無上的十九世紀寫實主義傾向，他們主張藝術無論如何還是要表現人類內在的精神、乃至於理念。《眾謬斯》（Les Muses,1893年，奧塞美術館）這一極具裝飾性的作者莫里斯‧德尼，正如同新印象派的席涅克所擔負的歷史角色一般，他也是那比派的理論家，他清楚地這樣地說道：「所謂藝術無論如何還是表現，並且是精神的創造物，自然物不過是藝術的機緣而已。」也就是說，將外界自然當作

主題不是爲了正確地將其再現，而是爲了要通過它傳達藝術家的「理念」。如果我們再次藉著德尼的話來說，那麼「藝術代替模寫自然，成爲自然的主觀變形（Déformation）」；那比派的這點主張與1880年後半興盛起來的象徵主義的基本理念相互一致，都是屬於十九世紀末的反自然主義。

但是那比派的「世紀末的」特色，不只在於它的象徵主義的傾向。同時，那比派當中的許多成員，對海報、插畫、甚而舞臺裝置、室內設計都抱有興趣，由此也能明白，他們的美學基礎是畫面上的線條、以及色彩構成本身所擁有的自律性，並且各部分都必須保持相互呼應的造型秩序；在這一基礎上也能看到它與「新藝術運動」（Art Nouveau）、「青春樣式運動」（Jugendstil）的共通性。也就是說，那比派繪畫具備「裝飾」特質。「裝飾繪畫才是真正的繪畫。繪畫只是爲了藉著詩歌、夢幻、理念來裝飾人類建築物的平凡壁面之所需才產生的。」這一德尼的話可以說相當能顯示出以上的想法吧！而且事實上，他們不只在每件作品上進行「裝飾」，也進行共同的裝飾作業，譬如奧居斯特·佩雷（Auguste Perret,1874-1954）【註36】所設計的香榭里榭劇場（Théâtre de Champs-Élysés）這種名符其實的裝飾活動即是其中之一。正因爲有「繪畫自律性」這種基本信念，最後也才產生了德尼所說的這一有名的繪畫定義：「所謂繪畫，不論在成爲裸女，或者戰場的馬匹，或者是其他的某種傳說以前，本質上是被某種一定秩序所集合而成的色彩所覆蓋的平坦平面。」那比派的畫家們絕對沒有放棄具象的題材，因此當然不能直接將他們與抽象繪畫結合起來；但是以上所引用的德尼的話，如果試著原封不動地挪用到蒙德里安、侯貝爾·德洛內（Robert Delauney,1885-1941）作品上而加以考量的話，他們的業績對現代的意味也就不言而喻了。

● 波納爾與烏依亞爾

從那比派的想法看來它的確是一種革命。印象派的感官主義美學在反抗學院的傳統美學而招致許多嘲笑的同時，在當時終於爲一部分的人們所接受；而那比派不只從正面與學院的傳統主義美學對立，與印象派的感官主義也是如此，事實上也正因爲這樣，他們自己以「預言者」自許，在被人們所遺忘的遙遠過去的原始藝術、東方藝術等文藝復興以來的傳統外的世界上追求靈感。只是這樣一來，說

波納爾　餐桌一角　1935
油畫　67×63.5cm
巴黎國立近代美術館藏

羅特列克　姆藍街道的沙龍
1894　111.5×132.5cm
阿耳比，土魯茲－羅特列克
美術館藏

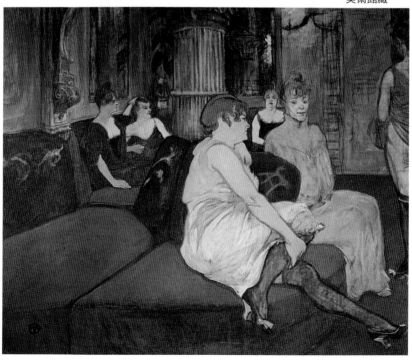

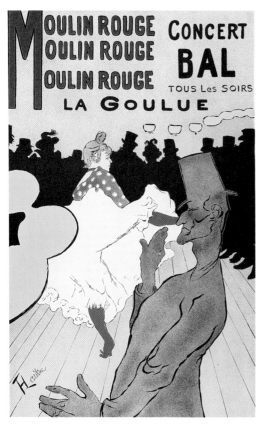

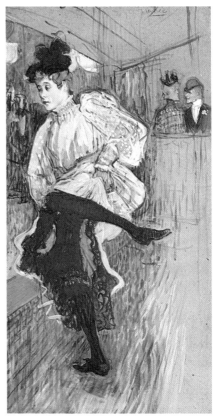

羅特列克　紅磨坊舞會　1891　170×130cm

羅特列克　跳舞中的尚・阿夫里爾　1892
油畫厚紙　85.5×45cm　羅浮宮藏

來諷刺的是，他們不同於自己的精神導師高更，而沒有將這種「反叛」帶入自己的生活當中，看起來他們身為法國第三共和時代的中產階級的平凡市民而過著穩定的生活，並且完全只描繪出這種世界。特別是他們當中最具豐富藝術資質的波納爾與烏依亞爾的這種傾向相當強烈，因為他們只是以身邊的日常世界為主題，甚而還被稱之「親密派」。的確，在美術學校以來即交情匪淺的這兩位畫家所畫出的對象，都只是像巴黎公園、街頭風景、自己家中的餐廳一角、燈下編織的母親、陽台休息的家人等這些他們相當清楚的周遭的親切事物。波納爾所擅長的裸女畫，既不像學院派作品一般讓人聯想到古代神話、歷史，甚而也不讓他們擺擺姿勢，同時既不像塞尚、高更畫面一般是作為畫面的構成而配置在風景當中，也不被作為暗示神秘世界而放置在特殊狀態當中。在日常生活中，這些女性的活動

不是被畫成輕鬆地泡在浴缸中，就是被畫成鏡前專注梳妝的姿態。從這種主題的處理方式看來，特別是波納爾可以說顯著地與一世代前的竇加具有共通的近代視覺。

但是，固然如此，我們也不能忽視他們作品表現上的新穎度。因為，不論是波納爾或者烏依亞爾的主題的日常性，絕不是原封不動的陳腐表現。竇加透過近乎清冷的嚴謹觀察力，試著正確地描寫出舞蹈者的肉體動態、餐廳演奏會的氣氛，相對於此，不論波納爾或者烏依亞爾，有時好像不怕脫離寫實性一般，創造出不同於強調畫面自律性與裝飾性的外界這種「某種一定秩序」的世界。譬如，烏依亞爾的《床》（巴黎，奧塞美術館）上，畫面不只就像剪下色紙而貼下一般，用「平坦的色面」加以覆蓋著，同時毛毯的皺紋也大膽地被樣式化，睡著的人物姿態也被畫成高舉膝部的不自然情形。而且，這個人物的身體與臉部相較之下，顯而易見地異常地長，畫面的「秩序」比解剖學的正確度還要被優先加以考慮。再者在波納爾《餐桌一角》（巴黎，國立近代美術館）作品中，畫家的視點不只與我們的日常視點完全不同，透視法也被忽視，因而從中展開燦爛的色彩饗宴。事實上波納爾在生活上是位平凡的中產階級，在畫面上所登場的只是以他所深愛的妻子瑪爾特為首的周遭的熟悉人物，巴黎、南法國等他所十分熟悉的風景，以及這些地方上自己的房舍、含羞草（mimosa）、銀杏樹，還有常常生活在他周遭的貓、狗等動物，如果我們將任何一種素材拈來看的話，這些都只是極為稀鬆平常的事物而已；但是，即使他對這些日常事物抱著深深的愛戀，卻絕不只是再現這些事物而已，相反地，他極力擺脫對象。從以下他本身的一段話也可以明白地看到這一事情。

「對象，亦即題材的存在，在製作之時，對畫家來說變成極為困擾的東西。因為成為繪畫出發點的是一種理念，然而實際從事工作之時，對象一在上面時，藝術家常常被直接映現在眼前的效果所吸引，導致忘卻原來理念的危險……。」

被稱為「親密派」的波納爾的這一段話，本質上，說明了他是再現視覺世界以外的內面世界的畫家。而且這在作品的效果上即使不失像波納爾這樣的華麗度，然而對於產生安靜穩定的和諧世界的烏依亞爾而言，同樣也可以適用。

● 羅特列克與蒙馬特的畫家們

誠如上面所見到的一般，波納爾在處理主題，特別是都市生活的主題上與竇加有許多共通的地方，即使如此，那比派美學本身與竇加藝術還是相對立的。這意味著近代都市生活的觀察者、記錄者的竇加後繼者，與其說是波納爾，毋寧說是與那比派完全相同世代的畫家亨利·馬利·雷蒙德·德·土魯茲－羅特列克（Henri Marie Roymond de Toulouse-Lautrec,1864-1901）還要來得恰當。羅特列克也與竇加一樣擁有超乎常人的卓越素描技術，並且是近乎殘酷的敏銳的觀察者。在他所選擇的生活場所的蒙馬特歡樂街裡，有時以近似諷刺畫的強烈表現力的運筆成功地描繪出諸如酒吧、卡巴萊（Cabaret）【註37】、雜技場、馬戲場、娼婦等女人的世界。

　　但是羅特列克的悲劇不僅僅是來自於他是一位觀察者的立場，同時也是命運所作弄而成的。他的祖先是參加中世紀十字軍東征的騎士，他正是身為這種家系淵遠的貴族嫡長子。本來他應該成為廣大領土的伯爵家主人，每天過著獵鷹、騎馬等活潑運動才是。事實上，他父親甚而說是與藝術都沒什麼緣份的那種愛好運動的人。但是，或許因為代代持續近親結婚的惡劣影響，少年的亨利生來即身體虛弱，加上少年時不斷的偶發事件的原因，腰部以下變得發育不全，長大後腳部還只像孩提一樣。腳部受傷而住院療養的期間，他開始學習素描。因為這種機緣，他對騎馬、獵鷹不得不死心而將一生奉獻給繪畫。

　　羅特列克最初的繪畫老師是受印象派影響的地方畫家普蘭瑟托（René Princeteau）。因此在主要是描繪他家人、本人肖像等初期作品上，可以看到印象派色彩分割技法的影響。1881年以後他幾次到巴黎，終於在1880年代中葉以後完全定居在巴黎。他最初在巴黎美術學校教授科爾蒙（Fernand Cormon）的畫室學習。但是不論是普蘭瑟托，或者是科爾蒙，可以說終究沒有給羅特列克藝術任何的決定性影響。因為成為他作品上最大特質的素描的強烈表現力，對他來說，好像是與生俱有的一般。

　　當然，羅特列克從他本人深深尊敬的竇加處學到許多的東西，再者與竇加一樣——不！他或許在竇加之上——在打破平衡的畫面構成、出乎意表的畫面整理（Trimming）的這種手法上，受到日本浮世繪版畫的影響。特別是除了油畫、依據習作的繪畫外，必然因為受益於東洋的版畫而使得他能在版畫、以及海報上開拓出前人所未曾走過的豐富領域。但是，他之所以能在充分活用版畫本來所具有

的特質，同時又能夠在畫面上將巴黎世紀末的這種時代氣氛活生生地一股腦兒呈現出，大概是因爲以自己不幸體驗爲背景的自身天賦表現力之故吧！並且，譬如《姆蘭街道的沙龍》（Au Salon de la Rue des Moulins,1894年，阿耳比，土魯茲－羅特列克美術館）所代表的一連串的「娼婦」畫面，或者尙・阿夫里爾（Jane Avril）、梅・彌兒頓（May Milton）、馬歇爾・朗德爾（Marcelle Lander），以及那位令人難忘的伊弗特・于貝爾（Yvette Guibert）等當時蒙馬特倍受歡迎人物的肖像，也是超越單純風俗描寫的深刻的人性洞察之作。

　　但是，描繪這一華麗時代的巴黎風俗的畫家，並不只有羅特列克一人而已。法國大革命以來所建立起來的新的市民社會，經過十九世紀的多樣變動而漸次成熟起來；此時，不少畫家以那種市民社會的風俗爲主題，有時並摻入社會諷刺、批判意圖，並且強調都市生活層面而活躍於畫壇。十九世紀中葉時，譬如，杜米埃這樣的畫家可以說是他們的卓越先驅者，但是在世紀末時受到當時廣大歡迎的風俗畫家，我們可以舉出以下諸人，亦即從杜米埃身上獲益良多的尙・路易・福蘭（Jan-Louis Forain,1852-1931），以及出生於瑞士洛桑，來到巴黎以後常常以被華麗表層所掩蓋的勞動者、貧困的大眾生活爲主題的泰奧菲爾・斯坦朗（Théophile Steinlen,1859-1923）。當然，他們所成就的，從藝術的觀點來看的話，不能與竇加、羅特列克相媲美；但是，作爲一種時代表現，他們確實不失其歷史意味。

● 邁向二十世紀的道路

　　誠如從十九世紀中葉開始的萬國博覽會的活動所清楚地看到的一般，十九世紀末是國際交流極爲鼎盛的時代；並且隨著交通、通信手段的飛躍發達，藝術領域也因爲藝術家的旅行、大眾媒體的活動，藝術運動，甚而進一步說的話，藝術本身顯著地成爲國際化的時期。這種傾向，當然一到二十世紀以後更爲明顯；它一方面繼承民族、以及傳統遺產，另一方面從藝術表現開始漸次走向國境消失的現代狀況正是這一世紀末所開啓的序幕。

　　印象派美學幾乎作爲一種同時代現象被英國、德國、比利時、荷蘭等國家所接受；固然，它們比起法國還要晚，但是，每個國家都產生具備特色的成果；然而在世紀末的最後十年之間，這一國際化的傾向變得更爲顯著，誠如英國的「近代

樣式」、法國以及比利時的「新藝術運動」、德國、奧地利的「青春樣式」等相互關聯的一連串裝飾工藝運動所見到的一般，新動向不只在一國的境內，同時也可以看到它們很快地在西歐各國引起回響，並且相互刺激。事實上，譬如1894年比利時布魯塞爾所舉行的「自由美學」展覽會上，有來自法國的畢沙羅、雷諾瓦、高更、羅特列克、席涅克、魯東、夏畹等的參加，1898年維也納分離派的最初展覽會上，除了請來比利時的可諾夫（Fernand Khnopff,1858-1921）【註38】、德國的斯圖克（Franz von Stuck,1863-1928）【註39】、美國的惠斯勒（James abott McNeill Whistler,1834-1903）以外，還請來法國的羅丹、夏畹（這一分離派展，以後也積極地促進「國際交流」，並介紹了梵谷、高更、秀拉等）。另一方面十九世紀後半裡，巴黎建築起世界「藝術之都」的屹立不搖的地位，它聚集從西歐各國，而且終於不只是西歐，名符其實地從世界中各地而來的有志於藝術的年輕人。惠斯勒、孟克與日本的山本芳翠、黑田清輝同樣都在巴黎鍛鍊他們的技法。一到二十世紀，這種情形變得更加明顯。不論畢卡索、夏卡爾、蒙德里安、莫迪利亞尼當中的任何一人，如果沒有巴黎的話，就難以想像他們的繪畫成就。但是，同時巴黎如果沒有這些外國人，它的藝術也就無法談下去了。

而且，藝術範疇也成為問題所在。十九世紀末的「新藝術」、「青春樣式」的重大特色是各種範疇的藝術綜合化。本來這一些世紀末的藝術運動，乍看之下裝飾工藝運動的性格十分強烈，然而它並不只是室內裝飾、家具日用品的設計，也包含繪畫、雕刻在內的綜合的造型運動。這些運動的名稱，因為國家的不同也就有所不同，然而如同「新藝術」、「近代樣式」一般，顯然也都是涵蓋全體的造形藝術。而且，實際上，誠如那比派藝術家們的場合可以作為典型一般，「畫家」也都活躍在建築裝飾、舞臺裝置等極為多樣的領域裡。

這是因為，我們已經不能僅僅在繪畫領域內談繪畫了。亦即，以「法國繪畫」這一國境與範疇所界定的藝術，一到二十世紀已大大地改變了。當然，即使這樣，談二十世紀的「法國繪畫」的歷史也還是可能的。只是在上面必須要有新的視野與新的方法論。因為，「現代藝術」的歷史必然不只局限在法國，也不僅止於繪畫，在各方面都有相當多的重疊之故。

◎第五章　譯者註

1. 銀版照相術發明以來的最初巨匠。他照片的正確形象徹底地改變了當時一些畫家對事物的看法，安格爾即是箇中的例子。

2. 對異教生活的憧憬，起源於對古代希臘、羅馬文化的熱烈擁護。這種情形產生於文藝復興，到了新古典主義者的溫克爾曼身上，則以相當熱情的口吻公然宣揚希臘文化的偉大。而浪漫主義則是這種傾向的頂點。德國的浪漫主義者們甚而由中東、印度的文化中攫取創作靈感。當然法國新古典主義、浪漫主義從阿拉伯世界、基督教以外的傳說中探求創作的泉源，也都可以說是這種傾向的多樣性。

3. 本名是亞森特·居斯（Ernest Adolphe Hyacinthe Guys），法國的畫家，出生於荷蘭，歿於巴黎，雙親爲法國人。在希臘獨立戰爭時，成爲『倫敦新聞畫報』的特派員而從軍，以後將1848年的革命、克里米亞戰爭（1853-56）等事件，以素描、水彩畫的形式加以發表。他與戈蒂埃（T.Gautier,1811-72）、波德萊爾結爲莫逆。波德萊爾在「費加洛報」（La Figaro）上以「近代生活的畫家」爲題，對他做了介紹。作品爲卡爾納瓦里美術館、羅浮宮美術館、小皇宮美術館所典藏。

4. 這是指法國三級會議裡構成第三階級身分的人們，特別是指都市的中產階級。然而，另一說法是指神職人員、貴族等特權階級以外的人。在革命前的舊體制下面，固然是指實質性的一個個體，然而其實還分化爲上級中產階級、中產階級、小市民等三部分。他們的立場也不盡然一致，爲了對抗特權階級時他們團結一致，於是產生了法國大革命。在革命中又進行了分化，終於產生貧與富的兩大階級。

5. 荷蘭的畫家、版畫家。出生於鹿特丹附近之小村，去世於格諾堡。他接受以撒貝的勸告，1846年來到巴黎，與巴比松派的畫家交往。他的作品幾乎都是風景畫，他以直覺性的迅速筆觸所描繪的水彩與鎸刻版畫特別有名。他與布丹不只是外光派的畫家，同樣是印象派的先驅者。很早即罹患酒精中毒，輾轉各地，後去世於格諾堡的精神醫院。

6. 切斯特乳酪是英國切斯特一地所產熟乳酪。荷蘭乳酪又分爲可生食的埃達姆乳酪（Edam cheese）、硬質的戈達乳酪（Douda cheese）兩種。普里乳酪則是法國白黴軟質乳酪，產地是巴黎盆地東部的普里地方。

7. 『西洋繪畫作品名辭典』的年代標示爲1860年製作，1861年初次入選沙龍。

8. 這一叢書主要是經由二十部小說所組成。其中重要的包括『小酒店』、『娜娜』、『萌芽』、『金錢』、『崩潰』等。內容是經由一個家族成員的不同遭遇反映出拿破崙三世時代的社會百態。他認爲小說不能僅止於主觀的觀察、描寫，必須具備科學實驗論的實驗記錄的意義，因而建立了實驗小說的理念。他的實踐就是這部『魯貢·馬卡爾』叢書。從"La fortune des Rougon,1871"開始，到了第七卷『小酒店』（L'assommoir,1877），使自然主義小說達到最高潮。

9. 英國的醫生、物理學家、考古學家。學醫後在倫敦開業（1799-1814）。皇家研究所自然哲學教授（01-03）、聖喬治醫院醫師（11年），保險公司計算監督（14年），監督航海曆法的編撰。

研究光線的干擾，與弗涅爾（A.Fresnel,1788-1827）一道使光線的波動說復興起來，並且發現彈性體的「容格率」、生理發光、眼睛的無焦點性。他也是開始使用「能量」一字的第一人。他的色覺「三色說」（1803年），以後經由黑爾姆霍爾茨更加地發達。此外也訂定小兒藥劑量的「容格氏法則」。身為考古學者，進行古埃及、巴比倫文字的新研究，使象形文字字母的解釋進步良多。

10. 德國生理學者、物理學者。在柏林大學習醫。柏林美術學校解剖學講師。後任海德堡大學、波昂大學、柏林大學的物理學教授。國立理工學研究所總裁（87-95）。因為他的發明才能、精鍊的實驗、數學的知識、哲學的洞見，在各種學術領域留下驚人的業績。由肌肉的作用進行化學的轉換，證明了熱發生，發表關於力量保存的原則說。並將能量保存以數學表現出。此外神經傳達速度的測定（47年）、檢驗眼鏡的發明（51年）、生理光學的研究、立體望遠鏡的發明、液體力學的渦動研究，甚而進行聽覺的研究。發表光線散亂的電磁理論（92年），建立「黑爾霍爾茨分散公式」，關於知覺印象發表「黑爾霍爾茨三原色說」（94年）。哲學方面將康德批判哲學與生理學的成果加以融合，屬於新康德學派。

11. 法國的美術評論家。初為政治記者，1868年創刊共和派新聞『論壇』（La tribune），1865年起與馬奈交往親密。除了著有『印象派諸畫家』外，也著有『馬奈的生涯與作品』（Histoire d'Edouard Manet et de son Œuvre,1906）、『日本美術』（L'art japonais,1882年）。

12. 法國的畫家，出生於瑞士，成名於巴黎。在里昂、巴黎學習以後，在長期滯留義大利以及遊歷近東各地後，移居到巴黎，漸漸地提高名聲與社會地位。很多作品為瑞士所保存，然而缺乏新意與震撼力。

13. 法國畫家、版畫家。以鏤版畫見長。他是將日本版畫介紹到法國的其中一人。

14. 法國畫家，在巴黎受教於柯洛，參加第一次印象派展。他以淡淡的筆觸描繪出巴黎塞納河流域的風光。

15. 法國畫家。1846年到巴黎，跟皮科（F.E.Picot,1786-1868）學習而進入美術學校。1850年獲得羅馬獎，同年起四年之間留學義大利。1853年出品沙龍，1857年獲得沙龍第一名。76年成為美術學校的教授。他以折衷的學院畫風博得歡迎。代表作是《青春與愛》（1877，羅浮宮美術館）。

16. 法國畫家，生於蒙貝里埃，去世於巴黎，跟隨皮科學習。1845年獲得羅馬獎，64年成為研究院院士、美術學校的教授。他是第二帝政到第三共和之間學院派的代表性畫家。在歷史畫、肖像畫、寓意畫、神話主題畫上受到歡迎。

17. 法國畫家，生於巴黎，死於巴黎。父為義大利人，由俳優轉行到繪畫上。師事傑羅姆（J.L.Cérôme,1824-1904），兩次參展印象派展。1884年的個展確立名聲，成為肖像畫的名家。他以搖動的線條與單色調的色彩，描繪巴黎郊區的風景。他的線條發揮很大的機能，刻繪出包括人物在內的各城鎮的孤獨感。代表作為《聚會》（羅浮宮美術館）。

18. 義大利畫家。出生於佛羅倫斯，死於巴黎。跟身為雕刻家的父親皮埃特羅（Pietro,1806-66）學習，1862-66在佛羅倫斯與馬其阿奧里畫派（Macchiaioli，十九世紀義大利最重要的藝術運

動，根本精神與印象派相通）交往，1886-74年在威尼斯度過後，1874年以後定居於巴黎。巴黎畫家中，特別與竇加交往親密。出品印象展、獨立免審查展。1889年在萬國博覽會中獲獎。他採取印象派的光線、馬其阿奧里畫派的手法描繪花朵、室內人物，特別在粉彩上表現卓越。

19. 場所在勒‧阿夫爾港北部郊外之港都。

20. 在此所使用的「表出」一字，是指以情感為主的表現手法，與向來的對象之「再現」截然有別。

21. 法國科學家尼可拉─雅克‧孔泰（Nicola-Jacques Conté,1755-1805）所發明的素描用畫具。分為白色、黑色、褐色、赭色四種。將天然的石灰、石膏、滑石、黑鉛、木炭、赤赭色等天然礦物石研磨成細顆粒，加入溶劑（Medium）精鍊後，將它壓縮成無角圓棒。富有附著性，但不具蠟的成分。硬度從鉛筆到木炭之間都有。

22. 夏於舞、康康舞是十九世紀中葉流行於巴黎的一種熱鬧喧囂的舞蹈。

23. 十九世紀中葉流行於巴黎的舞蹈，特徵是撩起裙子，高舉腿部。

24. 法國詩人。出生於雅典的英國人。1882年以來定居於巴黎，晚年歸化法國。開始時受馬拉爾梅、韋爾里尼的影響，屬於象徵派詩人。以後經由『熱情的巡禮』（Le Pèlerin Passionné,1891）開創出獨自的境界。他高唱回歸拉丁、希臘的傳統，使文藝復興的靈感與熱情復甦。創作出龍沙（Pierre de Ronsard,1524-85，法國七星詩社之一）風格的整齊、以及高雅的詩歌。

25. 法國詩人。與韋爾里尼、蘭波同為法國象徵派的始祖。官吏之子，擔任各中學的英語教師，度過了安靜平淡的一生。十六歲開始作詩，很早即受到波德萊爾『惡之花』的強烈影響，再者發現愛倫‧坡（Edgar Allan Poe,1809-49）的特質並對他十分傾倒。在第一『現代高踏詩集』（Le Parnasse Contemporain,1866）中，發表初期的十一篇詩作。這一時候，高踏詩派的影響減少，波德萊爾交感手法的影響漸次顯現出來，並且同時顯現出他特有的類推的象徵手法。接著第二『現代高踏詩集』上，發表『埃羅亞德』（Hérodiade,1871），完全與高踏詩派脫卻關係。第三『現代高踏詩集』上，嘗試發表『半人半獸的午後』（L'après midi d'un Faune,1876）被拒刊載。同年出版單行版詩集，此詩集顯示出他手法的完成度。著作頗多。他學習愛倫‧坡的意識分析方法、純粹詩歌的主張，懷有神秘的美學思想。言語不拘於理論價值與文法意義，言語的影像經由類推產生影像而相互映現，將詩歌編織成音階一般。他的理想認為，一首詩如同一首交響曲一般。他的「週二集會」沙龍聚集許多名人。他的人格與學識，對瓦萊里（Paul Valéry,1871-1945）、紀德（André Gide,1869-1951）、克洛代爾（P.L.C.Claudel,1868-1955）等下一世代的作家、詩人影響頗大。

26. 比利時的法國詩人。在魯汶大學學法律，執律師業於布魯塞爾。年輕時與梅特朗克（M.Maeterlinck,1862-1949）、羅當巴哈（A.Rodenbach,1856-1914）一同創刊比利時象徵派的機關報 "La Jeune Belgique"。不久專心於文學，素材是寫實主義，在發表屬於高踏詩派第一詩集 "Les Flamandes,1886"、以及寫實詩集 "Les Moines,1886" 以後，經由三部作『黃昏』（Les Soirs,1887）、『崩潰』（Les Débâcles,1888）、『黑色火炬』（Les Flambeau noirs,1890），進入病態的苦惱時期。經由 "Les Apparus dans Mes Chemins,1891" 解除這種焦躁苦悶，發現人生的新的希望與熱忱。以後的各種著作中，又從悲歡田園荒廢、以及從對社

會文明的詛咒轉變到對科學的禮讚。特別是承認科學中世界同胞愛的結合，在有秩序的機械文明上，發現自然以上的莊嚴美感。他並且深信依據科學的人類的進步，可以到達與神合而爲一的汎神論地步。

27. 德國的哲學家。在格庭根大學修習哲學、自然科學。以後在耶拿大學獲得學位。在耶拿與詩人歌德交往，受其影響寫下『關於物與色彩』（über das Sehen und Farben,1816）在德勒斯登完成主要著作『意向與表象的世界』（Die Weltals Wille und Vorstellung,1819）。

28. 法國哲學家。反對機械唯物論，強調生命的內在自發性。學位論文『關於意識直接論據試論』（Essai sur Les Données Immédiates de La Conscience,1889）當中，主張常識與科學所理解的「時間」，不過是被知性所同質化、空間化的時間，真正的時間是異質的多樣之持續，亦即是「生命」，是「自由」。在『物質與記憶』（Matière et Mémorie,1896）中，主張意識是不斷的持續，沒有忘卻的記憶，然而從生命「行動」的必要產生觀念的選擇時，忘卻則是必須的。總之他的哲學本質，在於克服主觀與客觀、自我與世界、自我與神的分裂。

29. 法國詩人。中學畢業後服務於市公所。服務期間與高踏詩派詩人交往，第一次在『現代高踏詩集』投稿六篇。發表詩集『薩蒂尼昂詩集』（Poemes Saturniens,1869）、"Fetes Galantes,1869"以後完全脫離高踏詩派，到達獨自的豔麗風格。他與馬拉爾梅同樣是象徵派的代表人物，然而因「巴黎公社之亂」棄職離開巴黎，過著流浪的生活而貧困終身。他主張，詩歌與音樂的合作，尊重一般的旋律與和諧，避免明確的寫實。

30. 以上這五點是發表在『法國信使』（Mercure de France，1672年到1825年的週刊新聞，另外1890創刊的文藝雜誌，在此所指的應該是後者）1891年3月號的專文上。

31. 法國的荷蘭裔作家。他在公餘之暇從事創作，並參加左拉的主持的'Soirées de Médan'。以『背上書囊』（Sac au Dos,1880）成爲自然主義作家而出現文壇。此後在一些著作中描寫小市民生活的平凡與醜陋面。在『違反常理』（A Rebours,1884）中傾向唯美、頹廢。他的文體晦澀難懂，富有形象的造型在自然作家中具備特殊的位置。身爲藝術批評家，著有『近代藝術』（L'art Moderne,1883）。

32. 巴黎的女保護聖者。傳說曾勸巴黎市民固守巴黎，並以禱告的力量擊退匈奴人（451年）的入侵。

33. 美國詩人、小說家。詩作有『大鴉』（The Raven,1845）、"The Bells,1849"。詩歌的特色是音樂的和諧與甜美的氣氛。身爲評論家著有『詩的原理』（The Poetic Principle,1850）。

34. 貝納在1904與1905年兩次拜訪了塞尚。

35. 在繪畫上所指的是將主題加以單純化，並且強調輪廓線的描繪手法。主要被用於指以高更爲中心的綜合主義的畫家。"Cloison"法語原意是指隔板，作爲美術用語則是指中世紀掐絲琺瑯上隔離各種顏色的「隔離」界線。轉而指十九世紀末反抗印象派的這種型態解體的蓬塔旺派、以及那比派畫風上的粗獷輪廓的裝飾風格。在這一畫風的背後，除了日本浮世繪的影響外，還包括排除景深，還原成二次元的意圖。

36. 法國建築家。鋼筋水泥建築的開拓者之一。生於巴黎，歿於布魯塞爾。在美術學校跟加德

（Julien Guade,1834-1908）學習後，執業於巴黎。建築代表除了香榭里榭劇場（1911-14）以外，還有南錫的聖母院（1922-23）、蒙馬特的聖‧特里茲教堂（1926年）、巴黎公共事業博物館（1939年）、國立音樂學校（1939年）。第二次大戰後，建築上則有勒‧阿夫爾的重建（1945年以後）、勒‧阿夫爾市政廳以及聖‧約瑟夫教堂（1947年）。

37.指有歌舞、以及滑稽短劇等表演助興的餐廳或夜總會。

38.比利時畫家。入布魯塞爾大學法學院後，進入梅爾里（Xavier Mellery,1845-1921，比利時象徵派畫家）畫室、布魯塞爾美術學院學習。1870年代以後幾次到巴黎，受到牟侯作品影響的同時，也被拉菲爾前派所吸引。1883年參加「二十人會」的創設，1885年與珀拉當（Joséphin Peladan ,1858-1918）認識，出品他所領導的「薔薇十字美術展」。1900年專心於布魯塞爾住所的建設。使用油畫、水彩、粉彩描繪史芬克斯、無人城鎮等寓意‧象徵的主題，比利時象徵派的代表性人物。

39.德國畫家。在商業大學、工業大學學習後，在慕尼黑學院學習，1892年參加當地「獨立展」的創立。1895年成為學院的教授，身為畫家受到貴族的破格禮遇，君臨慕尼黑的美術界。使用裝飾性色彩、青春樣式的線條、大膽的構圖，嘗試表現聖經故事、希臘神話等象徵主義的主題。很多作品上是追求女性的愛，並企圖追求繪畫、雕刻、建築、工藝的綜合性藝術。

參考文獻 （＊表示展覽會圖錄）

法國繪畫史

B. Dorival, *La peinture française*, Paris, 1946.

P. Francastel, *La peinture française*, 2 vols., Paris, 1955

十六世紀

G. Kauffmann, *Die Kunst des 16. Jahrhunderts*, Berlin, 1970.

L. Dimier, *Histoire de la peinture de portraits en France au XVIe siècle*, 3 vols., Paris, 1924-26.

A. Blunt, *Art and Architecture in France, 1500 to 1700*, Harmondsworth, 1954; 1982; éd. fr., 1983.

楓丹白露派

S. Béguin, *L'Ecole de Fontainebleau*, Paris, 1960.

H. Zerner, *L'Ecole de Fontainebleau. Gravures*, Paris, 1969.

＊ *Ecole de Fontainebleau*, Grand Palais, Paris, 1972. J.-J. Lévêque, *L'Ecole de Fontainebleau*, Neuchâtel, 1984.

十七世紀

V.-L. Tapié, *Baroque et classicisme*, Paris, 1957.

V.-L. Tapié, *Le baroque*, Paris, 1961. （高階秀爾，坂本滿訳『バロック芸術』白水社，1962）

E. Hubala, *Die Kunst des 17. Jahrhunderts*, Berlin, 1970.

J. R. Martin, *Baroque*, London, 1977.

L. Dimier, *Histoire de la peinture frànçaise des origines au retour de Vouet*, Paris, 1925.

L. Dimier, *Histoire de la peinture française du retour de Vouet à la mort de Lebrun*, 2 vols., Paris, 1926-27.

W. Weisbach, *Französische Malerei des 17. Jahrhunderts in Rahmen von Kultur und Gesellschaft*, Berlin, 1932.

R. Huyghe, *La peinture française des XVIIe et XVIIIe siècles*, Paris, 1962.

A. Châtelet et J. Thuillier, *La peinture française de Fouquet à Poussin*, Genève, 1963.

* A. Schnapper, *Au temps du Roi Soleil: Les peintres de Louis XIV*, Musée des Beaux-Arts, Lille, 1968.

十八世紀

J. Starobinski, *L'invention de la liberté 1700-1789*, Genève, 1964.(小西嘉幸訳『自由の創出』白水社, 1982)

M. Levey, *Rococo to Revolution: Major Trends in Eighteenth Century Painting*, London, 1966.

H. Keller, *Die Kunst des 18. Jahrhunderts*, Berlin, 1971. 山田智三郎『十八世紀の絵画』みすず書房, 1956.

L. Réau, *Histoire de la peinture française au XVIIIe siècle*, 2 vols., Paris, 1925.

R. Schneider, *L'art française: XVIIIe siècle (1690-1789)*, Paris, 1926.

L. Dimier, *Les peintres française du XVIIIe siècle*, 2 vols., Paris, 1928-30.

M. Florisoone, *La peinture française. Le XVIIIe siècle*, Paris, 1948.

A. Châtelet et J. Thuillier, *La peinture française de Le Nain à Fragonard*, Genève, 1964.

* *Kunst und Geist Frankreichs im 18. Jahrhunderts*, Oberes Belvedere, Wien, 1966.

W.G. Kalnein and M. Levey, *Art and Architecture of the XVIIIth Century in France*, Harmondsworth, 1973.

* P. Rosenberg, *The Age of Louis XV: French Painting 1710-1774*, Toledo, Chicago, Ottawa, 1976.

P. Conisbee, *Painting in Eighteenth-Century France*, Cornell University Press, 1981.

N. Bryson, *Word and Image: French Painting of the Ancien Régime*, Cambridge University Press, 1981

T. Crow, *Painters and Public Life in Eighteenth-Century Paris*, Yale University Press, 1985.

坂崎坦『十八世紀フランス絵画の研究』岩波書店, 1973 ; 1969.

革命期前後

R. Rosenblum, *Transformations in Late Eighteenth Century Art*, Princeton, 1967.

* *The Age of Neoclassicism*, The Arts Council of Great Britain, London, 1972.

H. Honour, *Neoclassicism*, Harmondsworth, 1973.

* *Le beau idéal ou l'art du concept*, Musée du Louvre, Paris, 1989.

F. Benoît, *L'art français sous la Révolution et l'Empire*, Paris, 1897.

J. Locquin, *La peinture d'histoire en France de 1747 à 1785*, Paris, 1912; 1977.

A. Fontaine, *Les doctrines d'art en France de Poussin à Diderot*, Paris, 1909.

W. Friedlaender, *David to Delacroix*, Cambridge, 1952.

J. Lindsay, *Death of Hero: French Painting from David to Delacroix*, London, 1960.

G. Pells, *Art, Artists and Society: Painting in England and France, 1750-1850*, New York, 1963.

* *De David à Delacroix. La peinture française de 1774 à 1830*, Grand Palais, Paris, 1974.

M. Fried, *Absorption and Theatricality: Painting and the Beholder in the Age of Diderot*, Los Angeles, 1980.

N. Bryson, *Tradition and Desire: From David to Delacroix*, Cambridge University Press, 1984.

十九世紀

H. Focillon, *La peinture aux XIXe et XXe siècles*, 2 vols., Paris, 1927-28.

W. Hofmann, *Das Irdische Paradies. Motive und Ideen des 19. Jahrhunderts*, München, 1960; 1974.

R. Zeitler, *Die Kunst des 19. Jahrhunderts*, Berlin, 1966.

F. Novotny, *Painting and Sculpture in Europe, 1780-1880*, 2nd ed., Harmondsworth, 1970.

R. Rosenblum and H.W. Janson, *19th Century Art*, New York, 1984.

L. Eitnef, *An Outline of 19th Century European Painting from David to Cézanne*, New York, 1987.

高階秀爾『近代絵画史』上下巻, 中公新書, 1975.

J. Leymarie, *La peinture française. Dix-neuvième siècle*, Genève, 1962.

R. Huyghe, *La peinture française au XIXe siècle*, 2 vols., Paris, 1974-76.

浪漫主義

* *The Romantic Movement*, the Arts Council of Great Britain, London, 1959.

K. Clark, *The Romantic Rebellion*, London, 1973. (高階秀爾訳『ロマン主義の反逆』集英社, 1988)

W. Vaughan, *Romantic Art*, London, 1978.

H. Honour, *Romanticism*, London, 1979.

J. Clay, *Romantisme*, Paris, 1980.

L. Rosenthal, *La peinture romantique*, Paris, 1901.

L. Rosenthal, *Du romantisme au réalisme*, Paris, 1914.

P. Dorbec, *L'art du paysage en France de la fin du XVIIIe siècle au Second Empire*, Paris, 1925.

C. Dancan, *The Pursuit of Pleasure: The Rococo Revival in French Romantic Art*, New York, 1976.

學院主義

A. Boime, *The Academy and French Painting in the Nineteenth Century*, New York, 1971.

A. Čebebonovič, *The Heyday of Salon Painting*, London, 1974.

J. Harding, *Artistes Pompiers: French Academic Art in the Nineteenth Century*, New York, 1977.

P. Grunchec, *Le Grand Prix de peinture, les concours de Prix de Rome de 1797 à 1863*, Paris, 1983.

東方主義

J. Alazard, *L'Orient et la peinture française au XIXe siècle d'Eugène Delacroix à Auguste Renoir*, Paris, 1930.

P. Jullian, *Les orientalistes, la vision de l'Orient par les peintres européens au XIXe siècle*, Fribourg, 1977.

P. et V. Berko, *Peinture orientaliste*, Bruxelles, 1982.

* *Orientalism. The Near East in French Painting 1800-1880*, Memorial Art Gallery of Rochester, 1982.

* *The Orientalists. European Painters in the North and the Near East*, Royal Academy of Art, London, 1984.

寫實主義

L. Nochlin, *Realism*, Harmondsworth, 1971.

* R.L. Herbert, *Barbizon Revisited*, Boston Museum of Fine Arts, 1962.

J. Bouret, *L'Ecole de Barbizon et le paysage français au XIXe siècle*, Neuchâtel, 1972.

T.J. Clark, *The Absolute Bourgeois: Artists and Politics in France, 1848-1851*, London, 1973.

J.C. Sloane, *French Painting between the Past and Present*, Princeton, 1973.

* *L'art en France sous le Second Empire*, Grand Palais, 1979.

* G. Weisberg, *The Realist Tradition. French Painting and Drawing 1830-1900*, The Cleveland Museum of Art, 1981.

* *L'Ecole de Barbizon. Un dialogue franco-néerlandais*, Institut Neerlandais, Paris, 1985-86.

印象主義

P. Francastel, *L'impressionnisme*, Paris, 1937.

J. Leymarie, *Impressionnisme*, 2 vols., Genève, 1955.

L. Venturi, *La via dell'impressionismo*, Torino, 1970.

B. Dunstan, *Painting Methods of Impressionists*, London, 1970.

J. Clay, *Impressionnisme*, Paris, 1971. (高階秀爾監訳『印象派』中央公論社, 1988)

J. Rewald, *History of Impressionism*, 4th rev. ed., New York, 1973.

K. Champa, *Studies in Early Impressionism*, Yale University Press, 1973.

* *Le Musée du Luxembourg en 1874. Peintures*, Grand Palais, Paris, 1974.

* *Centenaire de l'impressionnisme*, Grand Palais, Paris, 1974.

S. Monneret, *L'impressionnisme et son époque*, 4 vols., Paris, 1978 -81.

* *A Day in the Country: Impressionism and the French Landscape*, Los Angeles County Museum of Art, 1984.

* *The New Painting. Impressionism 1874-1886*, National Gallery of Art, Washington, 1986.

世紀末與象徵主義

G.H. Hamilton, *Painting and Sculpture in Europe 1880-1940*, Harmondsworth, 1967.

* *Le symbolisme en Europe*, Grand Palais, Paris, 1976.

* *Post-Impressionism: Cross Currents in European Painting*, National Gallery of Art, Washington, 1980.

高階秀爾『世紀末芸術』紀伊國屋新書, 1963.

A. Humbert, *Les Nabis et son époque*, Genève, 1954.

S. Lövgren, *The Genesis of Modernism: Seurat, Gauguin, Van Gogh and French Symbolism in the 1880s*, Stockholm, 1959.

C. Chassé, *Les Nabis et leur temps*, Paris, 1960.

J. Rewald, *Post-Impressionism: From Van Gogh to Gauguin*, 2nd ed., New York, 1962.

* *French Symbolist Painters: Moreau, Puvis de Chavannes and their Followers*, Hayward Gallery, London, 1972.

美術全集

『世界美術全集』（平凡社）
　　第 17 巻『ルネッサンスII』, 1951.
　　第 18 巻『西洋十七世紀』, 1961.
　　第 19 巻『西洋十八世紀』, 1954.
　　第 22 巻『西洋十九世紀I』, 1951.
　　第 23 巻『西洋十九世紀II』, 1953.
　　第 24 巻『西洋十九世紀III』, 1950.

『世界美術全集』（角川書店）
　　第 32 巻『ルネサンスIII』, 1965.
　　第 33 巻『近世I』, 1963.
　　第 34 巻『近世II』, 1962.
　　第 35 巻『近代I』, 1963.

『大系世界の美術』（学習研究社）
　　第 15 巻『ルネサンス美術III』, 1973.
　　第 16 巻『バロック美術』, 1972.
　　第 17 巻『ロココ美術』, 1972.
　　第 18 巻『近代美術I』, 1971.
　　第 19 巻『近代美術II』, 1973.

『ルーヴルとパリの美術』（小学館）
　　第III巻, 1985.
　　第IV巻, 1986.
　　第V巻, 1985.

補述

　　本書是以通史形式，將十六世紀楓丹白露派到十九世紀近四百年的法國繪畫史做系統性整理的著作。成為這一著作的中心部分，原本是為附於卷末參考文獻上的兩種美術全集所寫的。也就是說，第一章到第三章是發表在小學館版『羅浮宮與巴黎美術』、第四章與第五章是發表在學習研究社（學研）版『大系世界美術』上。只是在編整成本書時，為了保持通史的整體性、以及彌補不足之處，做了相當多的改寫。本人藉此機會，向當初惠賜執筆機會的小學館與學習研究社致上深厚的謝忱。

　　講談社學術文庫編輯部的高瀨玲子小姐，從版圖選定到索引製作的所有地方幫助良多，在此衷心致謝。

<div align="right">

高階　秀爾

一九九〇年二月

</div>

主要辭典及參考書

外文部分
國語大辭典　小學館　1981
日本語大辭典　講談社　1995
岩波國語辭典　岩波書店　1989
コンサイス外來語辭典（第4版）　三省堂　1990
佛和大辭典　小學館　1988
プチ・ロワイヤル 佛和辭典　旺文堂　1989
獨和辭典　郁文堂　1988
獨和廣辭典　三修堂　1988
グローバル 英和辭典　三省堂　1986
羅和辭典　研究社　1989
Elementary Latin Dictionary, Oxford, 1992
伊和中辭典　小學館　1993
西洋美術辭典　東京堂出版　1994
新潮世界美術辭典　新潮社　1986
西洋思想大事典（1-4卷）平凡社　1994
哲學事典　平凡社　1993
美學事典　增補版　弘文堂　1991
美學辭典　東京大學出版會　1995
西洋美術解讀事典　出河書房新社　1993
西洋美術小辭典　美術出版社　1991

西洋人名辭典　岩波書店　1995
西洋史辭典　東京創元社　1993　改訂增補第二刷
西洋繪畫作品名辭典　三省堂　1995
神話，傳承事典　大修館　1992
イメージシンボル 事典　大修館　1984
ギリシア・ローマ 神話事典　大修館　1994
世界の地名ハンドブック　三省堂　1995
世界地名語源辭典　古今書院　1993
世界地圖帳　旺文社　1995

中文部分
牛頓日漢大詞苑　牛頓出版社　1994
永大簡明德華辭典　永大書局　1990
德漢詞典　中央圖書出版社　1993
英漢大辭典　東華書局　1992
文橋現代法漢辭典　文橋出版社　1991
西洋美術辭典　雄獅圖書公司　1992
美學百科全書　社會科學文獻出版社　1990
教育文藝辭典　東華書局　1993
中國大百科全書　哲學1・2　中國大百科全書出版社
　北京・上海　1987

原著者簡介：高階秀爾

1932年　生於東京。

1953年　東京大學教養學部畢業，並於同大學研究所主修西洋美術史。

1954年　成為法國政府公費留學生，於巴黎大學附屬美術研究所主修近代美術史。

1959年　歸國後任東京國立西洋美術館主任研究員、文部技官。

1967～68年　接受洛克菲勒三世財團邀請，滯留美國。

1977～79年　巴黎國立龐畢度藝術文化中心客座教授。

1982～83年　美國國立人文科學研究中心聘任研究員。

1985年　獲頒法國政府藝術文學修瓦利埃勳章。就任東京大學教授。

現任日本國立西洋美術館館長。

高階館長的著作、譯著數十冊，主編美術全集、叢書多種，是現今日本西洋美術史學泰斗，也是聞名國際的知名學者。

譯者簡介：潘襎

1964年　生於屏東潮州。

1988年　文化大學美術系畢業。

1991年　於屏東舉行「畫我潮州暨佛教梵像」水墨畫展。同年赴日。

1992年　入國立神戶大學藝術研究所，研究德國美學家包姆嘉登思想。

1993年　入同大學藝術學研究所碩士課程，主修西洋美學‧藝術學，研究包姆嘉登、溫克爾曼美學思想。

1995年　於日本關西舉行「關西風光之旅」水墨畫展。

1996年　神戶大學藝術學美術史碩士。出版日文譯著『藝術學手冊』。關於西洋古典主義到浪漫主義時期的美學‧藝術學書評散見『藝術學』學報（藝術家出版社）。

1997年　於台中、竹北、潮州等地舉行「留法前仇儷聯展」。出版德文譯著『希臘美術模仿論』箋註（國家文藝基金會獎助出版）。赴巴黎攻讀美學博士學位。

國家圖書館出版品預行編目資料

法國繪畫史：從文藝復興到十九世紀末
Histoire de la peinture Francaise
／高階秀爾作；潘襎譯——臺北市：藝術家，
1998〔民87〕288面；15×21公分
參考書目：面

ISBN 978-957-9530-91-0（平裝）

1.繪畫──法國──歷史

940.942 86016116

法國繪畫史

作者／高階秀爾
譯者／潘襎

發 行 人　何政廣
主　　編　王庭玫
出 版 者　藝術家出版社
　　　　　台北市金山南路（藝術家路）二段165號6樓
　　　　　Email：artvenue@seed.net.tw
　　　　　TEL：(02) 2371-9692　　FAX：(02) 2396-5707
郵政劃撥　50035145 藝術家出版社帳戶

總 經 銷　時報文化出版企業股份有限公司
　　　　　桃園市龜山區萬壽路二段351號
　　　　　TEL：(02) 2306-6842

南區代理　台南市西門路一段223巷10弄26號
　　　　　TEL：(06) 261-7268　　FAX：(06) 263-7698
印　　刷　欣佑彩色製版印刷股份有限公司
初　　版　1998年01月
再　　版　2018年10月

定　　價　新台幣480元
I S B N　978-957-9530-91-0